K2

BURIED IN THE SKY

峰

天堂之門與雪巴人的故事

THE EXTRAORDINARY STORY OF
THE SHERPA CLIMBERS ON K2'S DEADLIEST DAY

彼得·祖克曼、阿曼達·帕多安◎著　易思婷◎譯
Peter Zuckerman & Amanda Padoan

向巔峰勇者們致敬——雪巴人的美麗與哀愁

江秀真

二○一一年六月，我和隊友們挑戰全球十四座八千公尺巨峰之一的布羅德峰（Broad Peak，即K3），一行人順著巴托羅冰河前進，來到協和廣場（Concordia）。巴托羅冰河在此一分為二，一邊往K2峰，一邊往加布舒一、二峰（簡稱GI、GII峰，亦是十四座海拔八千公尺巨峰的其中兩座）。我們的目的地是往K2峰方向的布羅德峰基地營，它位在K2峰之前，運氣好的話，可以從基地營這裡目睹世界第二高峰喬戈里峰——也就是K2峰的英姿風采。

當時我們一邊吃午餐，一邊目不轉睛地盯著同一方向，等候那一抹雲霧從K2峰的面前飄走。等了好一會兒，雲霧還是聚集在山頭不動。營隊的廚師催促著所有人離開，大家才一臉無奈地收起桌椅，背起背包準備繼續前行。這一起身抬頭，有「登山者的山」之稱的K2峰霎時矗立在我眼前，巨大、獨立且傲世群峰！這難以置信的近距離接觸，當下讓渺小的自己目瞪口呆，震懾心肺的影像久久無法忘懷。

天堂之門——登山者口中的「殺人峰」

如今透過《K2峰》這部報導文學佳作的出版，我們將能從中獲知許多關於K2峰神祕不凡的來歷。

K2峰於一八五六年，首次出現在測量師的筆記本中——當時距離托馬斯‧蒙哥馬利（Thomas Montgomerie）最近的山峰，頂端像個六角形，且有兩個山頂，他將看起來比較高的山峰標注為K1。K代表喀喇崑崙，由於它是蒙哥馬利調查計畫中的第一座山，就以數字1來表示。而對於較遠處那座閃閃發光、呈金字塔形狀的山峰，他則標注為K2。

K1很快就被其當地名稱「瑪夏布洛姆峰」（Masherbrum）所取代，K2這個名稱則留了下來。製圖者知道K2在當地的名稱是「喬戈里」（Chogori），即巴爾蒂語中「巨大山峰」之意。現今語言學家則宣稱「喬戈里」是藏語，意指「天堂之門」。

和喜馬拉雅山脈相較，喀喇崑崙山脈顯得更嚴酷、更孤絕，也是極地地區以外，地球上冰川最多的地方。K2橫跨於中國和巴基斯坦的邊界，矗立在喀喇崑崙之上，高達八六一一公尺，是世界第二高峰；K2的總體積比不上聖母峰，地勢卻比聖母峰更光滑殘忍，難以親近。在二○○八年之前，只有二七八人成功登頂K2峰，聖母峰的登頂人數則是四一一五人。無法精確統計的存活率和相關數據，也使得K2成

為登山者口中的「殺人峰」。

傾聽雪巴人的美麗與哀愁

更令人感動的是，本書以雪巴人的角度，大量訪談該事件的生還者，包括各國登山家、高山協作員及相關人士，客觀且忠實地呈現二○○八年八月發生在K2峰登頂史上最慘重的山難事件始末。

當時共有十八人登頂，日落之後，慶祝活動持續了九十分鐘，卻也在那天發生的三次雪崩中，奪走了十一條生命。

雪巴人麒麟在攀登之前曾說，「沒有人應該爬K2，佛教徒不該爬，身為父母的人不該爬，當攀登費用足以買一棟房子的時候不該爬……」攀登根本不合道理。但人們並非為了合乎道理而攀登，你可以為攀登想出各種理由，譬如它為迷失的人帶來方向、為孤獨的人帶來朋友……而對於登頂聖母峰多次的麒麟來說，他可能持有耐力紀錄，不過是從最高營地，而不是基地營出發。真正的登山者要攀登真正的山──像K2。即使面對家人的反對，麒麟仍渴望證明自己。

巴桑則回憶道，「每個人都說我應該去。他們說如果失去這個機會，意味著失去大量的金錢。」巴桑認為父親是對的，K2是一個千載難逢的機會。此外，K2還能

給他更有價值的東西，那就是「尊重」。巴桑心想，只要他征服了殺人峰，就沒有人會再說他是愚蠢的村民了。

然而，登頂也有其代價。在二〇〇八年八月一日那天，人的價格似乎變得越來越明顯。巴桑承認，「當你的家人需要錢，有時你不堅持虛弱的登山者回頭。」只是很少人知道，當麒麟和巴桑置身在危急存亡的悲傷場域中，這兩人仍捨命似地協助他人存活的英勇事蹟。

尊重、珍惜高海拔族群的存在

有志於攀登高峰，是一件必須嚴謹對待、馬虎不得的正事。在我攀登聖母峰時，便經常聽登山前輩說，「有緣與聖母峰見上二面，乃是老天揀選。」

面對近年來，日益蓬勃的商業登山活動所帶來的影響，本書也十分難得地做出不同角度及各層面的呈現，值得大家參考與深思。

尼泊爾境內住著十五萬名雪巴人，只占全國不到百分之一的人口。登山者總是以英文小寫的「sherpa」來指稱高海拔嚮導或高山協作員、挑夫；更有越來越多商業產品使用這個名詞，來強調它有多好用。許多雪巴人會忍受這樣的刻板印象，畢竟這可以宣傳他們的技能和獨特的遺傳優勢。

西方登山者為了攀登聖母峰，經常花上數年的時間訓練；對雪巴人而言，聖母峰本身就是他們的訓練場。當征服聖母峰失去了它的純粹性和神聖地位，專業登山者和狂熱的業餘愛好者便轉而奔向K2，因為它的難度抵制了過度氾濫的商業登山活動。

除了二〇〇八年這起發生在K2峰的重大山難事件，或許大家還記得二〇一四年四月十八日那天，聖母峰也傳來震驚世人的雪崩災難，造成十六名高山協作員喪命，其中有十三名是雪巴人，另外三名來自尼泊爾的其他民族，堪稱聖母峰百年登山史上最黑暗的一天。

我想，麒麟、巴桑和多數雪巴人，都曾擁有挑戰巔峰的美麗渴望，卻也承擔著一家生計的重擔哀愁。當雪巴人拚命地協助登山者挑戰美麗山巔之後，不論是專業登山家，或是業餘登山同好，是否也能設身處地盡量減輕他們的生活哀愁呢？

在深入了解雪巴人的歷史、風土民情之餘，我們也應該學習尊重高海拔族群的珍貴存在。若有能力的話，更可以像艾德蒙·希拉瑞爵士那樣，一生致力於幫助雪巴人創建學校、醫院及飛機跑道等，戮力改善這些高海拔族群的生存與工作權。

（本文作者為首位完攀世界七頂峰華人女性）

開拓登山人類學視野

林政翰

本書作者花了相當多的篇幅，講述了關於當地山岳族群歷史、遷徙、宗教、信仰、傳統生活價值與當代衝突等情況，帶領你我在雪巴人、西藏人、伯帖人、新沙勒人、西方人之間來回體會、反思，非常有別於其他講八千公尺巨峰攀登的其他書籍。

在登山的世界裡，會因發展歷史、當地地形、山岳高度而有不同的面貌。

書中的K2，素有殺人峰之稱，可見其難度。她的高度是台灣最高峰玉山的兩倍有餘，對絕大多數讀者而言，是個難以想像的純白世界，也就更增添其神祕感。閱讀本書的過程中，我不時發現熟悉的感覺：商業隊伍隊員準備不足、原住民族對於山的看法、原住民嚮導公司、揹工與協作、對登頂的狂熱等，在台灣登山也都感受得到。

尼泊爾與巴基斯坦的當地揹工，在遠征隊的成敗當中，扮演了舉足輕重的角色。

但在二十年前，多數隊伍是具備自給自足能力的登山愛好者，今日隨著登山者登山能力的退化，揹工的角色更是舉足輕重，且其重要性只會越來越高。這與台灣的現況不

K2峰・天堂之門與雪巴人的故事　　　　　BURIED IN THE SKY

謀而合。

　　下一個入侵的是登山者！這句話讓我心頭一震，雖然我已經非常有意識到這樣的情況，卻是第一次看到這麼直接的文字。我確定台灣原住民揹工的心中，一定也有這樣的吶喊，但礙於經濟與政治現實，需要漢人的登山經濟支持。這似乎是個難解的現實。然而，或許我們可以透過選擇合適的登山公司，來盡一分更接近平等對待的心力。

　　在本書中，我看到台灣可以借鏡的做法：首先，成立工會，成員上山時帶著會員卡與揹工權益的小冊子，避免商業隊在山上重新談判已經同意的條款；按照工會規定，每人至多背負二十五公斤。

　　本書給我的另外一個驚喜，是提到了吐氣末正壓的呼吸法，這是我從未聽任何人講過，沒有在其他書籍中讀過，卻看過許多原住民老獵人使用的呼吸法。推薦給喜歡登高山的朋友，下次在山上感覺疲勞、背包很重時，可以試試看喔。

（本文作者為米亞桑山岳影展策展人、米亞桑戶外中心負責人）

【導讀】開拓登山人類學視野

譯者的話

易思婷

我喜歡看書，也喜歡攀登，自然，我閱讀了不少攀登相關的書籍，從工具書、攀登紀錄到攀登文學，無一不包。最喜歡的還是文學，原因無他，文學類的書籍故事性強，而攀登者造訪一般人難以到達的深山野嶺，面對嚴苛的自然環境和艱困的冰雪岩路線給予的挑戰。壯麗的自然景觀會啟發靈感，極端的生理挑戰活化心理激發智能，讓攀登文學充滿了深刻的感悟，這些粹練出來的結晶，總是讓我在掩卷之後，久久難以自己。

攀登是個小眾的活動，在攀登活動發達的歐美國家，這類書籍的出版量遠不如他類，而中文譯作更是少得可憐。台灣是個多山的國家，喜歡登山的人口不在少數，我經常在閱讀英文攀登書籍擊節讚嘆的同時，夢想著：如果我能把這些書都翻成中文，介紹給台灣的朋友，那該有多好。去年編輯雅穗聯繫我，說她簽下一本登山書籍，問我願不願意翻譯。當時我連書籍的內容都沒弄清楚，就一口答應。

後來發現是一本描述二〇〇八年K2山難的書籍，我皺了皺眉頭。我一向有瀏

覽山岳協會出版的年度山難事件紀錄的習慣，除了教學需要，自己也可以借鏡。閱讀山難並不是件舒服的事，一定有人受傷，甚至出現死亡，而隨著我在攀登界的時間愈來愈久，事件的主角開始出現了朋友。但山難紀錄只要求事實，拒絕感情陳述，閱讀者還可以保持安全的距離，不讓情緒失控。

山難相關的文學書籍則多半慘烈，悲劇加上參與者的主觀陳述，讓人既想看又怕看。還記得我閱讀強．克拉庫爾的《聖母峰之死》時，連大氣都不敢喘一口，最後還是逼自己把該書當作小說來看，要不然根本無法讀完。

閱讀《K2峰》的作者序時，我又吃了一驚。作者之一自陳寫這本書之前連冰爪都沒有穿過，一直是舒舒服服的坐在辦公室裡為地方報紙撰稿，那真的可以把登山的故事寫得入木三分嗎？

接著閱讀正文的時候才發現，我太小看兩位作者的報導專業了。字裡行間看不到渲染，也沒有感嘆，更沒有責難，只有好好描述故事的決心，反而讓我從非攀登者的眼光中，更加了解攀登的內涵。而作者選擇報導的主角為當地的兩位高海拔工作者，非一般常見的西方攀登者，更增加了這本書的深度和意涵，他們匯入歷史、宗教、地理以及時事，讓讀者可以用客觀並且全面的角度了解這場山難，以及釀成這場悲劇的時空。

譯者的話

以往，當非攀登的朋友要求我介紹攀登的書籍時，儘管山難書籍是此類書籍的暢銷類，我總傾向於迴避。我怕朋友會產生對攀登負面的評價，這是熱愛攀登的我不願意見到的。但閱讀完這本書之後，我很高興我錯了，也樂意收回我的成見。這本書以了解為前提來撰寫，賦予多年的研究，以及難以計量的編輯過程。書中描述的兩位主人翁經過這場山難，浴火重生得到的領悟，平淡卻充滿了繼續行去的雋永力量。

K2 峰・天堂之門與雪巴人的故事　　　　　　　　BURIED IN THE SKY

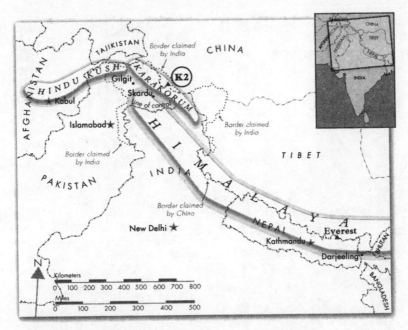

喀喇崑崙山脈（Karakorum）、喜馬拉雅山脈（Himalaya）、興都庫什山脈（Hindu Kush）：
K2及其周圍山峰是因印度大陸板塊與歐亞大陸板塊碰撞後隆起。喀喇崑崙是地球上最年輕
的山脈，氣候遠比喜馬拉雅山脈嚴酷。

作者的話

許多登山紀錄會描述登山者沿著固定繩上升時，與死神搏鬥的掙扎。但是，那些繩索是怎麼到達那兒的？又是誰在執行救援任務？當你的生命懸在一個繩結之上，你應該會想知道，究竟是誰打了這個繩結。

然而，有些故事湮沒不傳。很少西方記者能夠說阿賈克伯帖語（Ajak Bhote）、巴爾蒂語（Balti）、布魯薩斯基語（Burushaski）、沙爾坤布塔尼語（Shar-Khumbu tamgney）、羅瓦陵雪俾塔尼語（Rolwaling Sherpi tamgney）或是瓦奇語（Wakhi）。記者通常無法只靠撥打電話或傳送電子郵件，來找到當地的攀登者，而有交稿期限的作者很少會有時間徒步到偏遠的村落。結果，我們缺乏來自高山工作者的證詞。死亡地帶倖存者的記憶並不精準，創傷和缺氧讓他們更加困惑。災難過後的媒體風暴則讓真相挖掘困難重重，因為家人、粉絲、朋友、媒體發言人都聲稱他們的故事貨真價實，但就像在戰場上的人，儘管肩並肩地目睹同一事件，卻會出現南轅北轍的描述。

阿曼達和我試圖找出真相，用最直接的方式報導我們的發現。我們做了兩年的研

彼得・祖克曼

究，七次造訪尼泊爾，穿越西方人足跡罕至、禁止記者進入的山區。我們三訪巴基斯坦，接觸軍隊和政府官員，這都要感謝巴基斯坦登山協會（Pakistan's Alpine Club）會長納齊爾‧薩比爾（Nazir Sabir）的幫助。我們總共採訪了兩百多人，在法國、荷蘭、愛爾蘭、義大利、挪威、塞爾維亞、西班牙、瑞士和美國的餐桌旁花了大量的時間。我們參考了數以千計的照片和影片。這本書重現了一個真實的故事。關於研究方法和原始資料的更多資訊，請參考背景資料註解。

阿曼達的朋友卡里姆‧馬赫本（Karim Meherban）的死，是這本書的催化劑。為了照顧新生兒，她無法獨自完成所有的研究工作，於是我以合著者的身份加入團隊。阿曼達和我是表親，我們從十二歲開始就合作寫作至今。在撰寫本書之前，我是個日報作者，這是份相當舒適的工作。我從來沒有穿過冰爪，但當我得知這個故事的時候，我決定辭掉工作，帶著筆記本，前往喜馬拉雅山區。這個故事的人物太有啟發性，我們的目標太重要，而這趟旅程有令人無法抗拒的吸引力。

俄勒岡州波特蘭市

PART 3
DESCENT
下撤

前言

死亡地帶
THE DEATH ZONE

巴基斯坦K2峰瓶頸路段
死亡地帶：海拔八千公尺以上的高度

懸掛在峭壁上，與死亡之間只有一把冰斧，一位名叫麒麟・多杰（Chhiring Dorje）的雪巴人往左盪去。從上方山壁脫落的巨大冰塊，快速朝他衝來。

和冰箱一樣大的冰塊。

冰塊的一側撞上山壁。這個龐然大物像車輪一樣滾下來，擦過麒麟的身邊，幾乎掃過他的肩膀，在下方消失了蹤影。

砰。它撞上下方某個東西，四分五裂。衝擊震動了山峰，冰塵直衝上來。

那時大約是二○○八年八月一日的午夜，麒麟只模糊地知道自己的大略位置：他在K2的瓶頸路段（Bottleneck）之上或附近。瓶頸路段

是世界上最危險山峰上、最致命的一段路。它位於接近波音七三七飛翔的高度，從麒麟身處的地點往下方的暗夜延伸。星光下，瓶頸散發出一縷縷往深淵處滲去的霧氣，這通道似乎沒有終點。它上方的冰捲曲得像是壓人的浪。

麒麟的大腦因為缺氧而呆滯，飢餓和疲勞幾乎摧毀他的身體，只要張開嘴，舌頭就結凍；他喘著氣，任由乾燥的空氣刷搓喉嚨、鞭打雙眼。

麒麟的動作很遲緩，他覺得寒冷又疲倦，已經沒有力氣回想自己為了攀登K2而犧牲了什麼。這位已經登頂聖母峰十次的雪巴登山者，數十年來心中揮之不去的，就是攀登K2的念頭。K2遠比聖母峰更困難，它是高海拔登山領域中最神聖的獎品。麒麟來到這裡了，儘管他的妻子流著眼淚，儘管登山的花費超過父親四十年的收入，儘管喇嘛警告他：K2之神不會容忍這次的攀登。

麒麟在那天傍晚站上K2峰頂，他沒有使用氧氣。無氧登頂K2足以讓他躋身世界最成功的精英登山者行列，但是下山時卻出現計畫外的狀況。他曾經夢想過這份成就、英雄式的歡迎，甚至名氣，但現在什麼都不重要了。麒麟有妻子、兩個女兒、蒸蒸日上的生意，以及十幾個倚賴他維生的親戚。他現在只想回家，活著回家。

一般來說，下山應該要比現在的情況還要安全些。攀登者通常在午後不久，趁著氣溫較暖，尚有日光可以看路的時候下撤。他們利用固定繩垂降，控制下降的速度，

越過大片的冰。攀登者會儘快通過瓶頸附近容易發生雪崩的路段，減少暴露時間，降低被雪掩埋的機率。快速下降是麒麟原本的計畫。

現在四周闇黑，早先的落冰切斷了繩索。固定繩不見了，他不可能回頭。他只能仰賴冰斧來制動。這還牽涉到另外一條人命：繫在麒麟吊帶上的另一個攀登者。

位於麒麟下方的男人名叫巴桑・喇嘛（Pasang Lama）。三個小時之前，巴桑為了幫助更無助的攀登者，放棄了自己的冰斧。因為他和麒麟一樣，原本打算使用固定繩垂降下山。

當巴桑發現瓶頸路段上的繩索消失了，他認為自己的死期到了。如果沒有他人的幫助，困在這裡的巴桑哪裡也去不了。但他想不出誰會試圖拯救他。任何願意和巴桑繫在一起的攀登者，將面對極大的滑墜風險。要獨自使用一隻冰斧滑下瓶頸，都已經是件不可能的任務，何況再加上另一個人的重量。巴桑想著，對他展開救援行動無異是自殺，任何務實的人都會坐視他的死亡。

如他所料，已經有個雪巴略過他下山了。巴桑假設麒麟也會略過他自行下山。麒麟和巴桑隸屬不同的團隊，沒有義務對巴桑伸出援手。現在，巴桑懸在麒麟下方不到三公尺的地方，兩人之間用條小繩連接著。

躲過冰塊之後，兩人都低下頭，默默與山神協商。幾秒鐘之後，山神回應了，

發出電子音效般的聲音，聽起來就像是彈撥橡皮筋的聲音被失真效果器放大了。啾。

聲音持續不斷，回音則愈來愈大、愈長、愈快、愈低沉，聲音從左邊來，又從右邊來。啾。

攀登者知道這聲音背後的意義：他們周圍的冰正在碎裂。每一道啾啾聲，就是冰川上一道曲折的裂痕，冰川準備要釋放冰塊了。

當感到冰塊接近時，這兩個人可以稍稍移到旁邊，或是扭曲一下身體來閃躲。若是沒躲過，砸一下也忍得過去。只是冰川遲早會放出像巴士一樣大的冰塊，屆時除了祈禱，恐怕也沒有其他的辦法。麒麟和巴桑必須在冰塊砸死他們之前，下撤到安全的地方。

喳一聲，麒麟將冰斧劈進冰裡。他接著往前踢，噓的一聲，縛在登山靴下的冰爪刺入冰中。他這樣下降了一、兩公尺──喳、噓、喳、噓、噓──將自己卡在斜坡上，讓與他繫在一起的人可以用一樣的韻律來移動。

巴桑用拳頭擊打堅硬的冰，試圖做出可以抓的手點。但是這個點又淺又光滑，幾乎承受不了他的體重。每當巴桑的腿往下伸展，他與麒麟間的小繩便會被拉緊，直到踢進冰爪，才會解除小繩上的壓力。

安全小繩上的受力幾乎把麒麟帶離山壁，但他成功地讓自己牢牢掛在山壁上，小心翼翼地繞過冰壁的外突處、裂隙地帶、凹陷處，以及突出的小冰塊。有時候他和巴

桑必須肩並肩，手牽手，協調彼此的動作。有時候巴桑先走，麒麟會用冰斧將自己固定在冰壁上的一個好位置，控制連接兩人的安全小繩。

石頭、冰塊落在他們的身上，砸向他們的頭盔，但是他們已經下降了一半的路段，也認為自己會活下來。那天晚上沒有風，氣溫為攝氏零下二十度，以K2的標準來看，算是溫和的天氣。他們看到下方最高營地熠熠生輝的燈光。麒麟和巴桑沒料到接下來要發生的事。

不知道是冰還是落石敲中巴桑的頭，他開始搖晃。

他的身體重重拉扯兩人之間的小繩，將麒麟拉離冰壁。

兩人往下墜落。

麒麟用兩手抓住冰斧，猛力朝山壁揮動。但冰斧的利刃怎麼也抓不住山壁。它像把手術刀從雪上切過。

下滑得更快了，麒麟提起胸膛抵住冰斧的扁頭，往斜坡的方向鑿去。沒有用，麒麟又滑墜了七公尺，之後是十公尺。

巴桑用拳頭擊打斜坡，試圖抓住東西，卻只是徒勞地讓手指滑過冰粒。

兩人朝黑暗滑墜得更遠。

他們的尖叫聲必定通過瓶頸的集聲地形，傳到山峰的東南面，但是在那兒的倖存

者什麼都沒有聽到，他們對人體墜落的轟隆聲已經無感，他們全都迷路了。他們感到茫然，開始產生幻覺。有的人偏離了路線，有的人則強迫自己冷靜下來，以便在兩個都不怎麼樣的選項中，仔細挑出一個：冒險在黑夜下攀通過瓶頸路段，還是在死亡地帶露宿等待天明。

幾個小時前，第一個登頂 K2 的愛爾蘭人杰爾‧麥克唐納（Ger McDonnell）在斜坡上砍出一個能供他坐下的小平台。耐心等待是無法抵抗雪崩的，但至少今晚他有個棲息之所。

擠在他身邊的是義大利籍攀登者馬可‧孔福爾托拉（Marco Confortola）。兩人強迫自己唱歌來保持清醒：他們用沙啞的聲音，低聲吟唱記得的歌曲，任何可以防範他們因沉睡而死亡的歌曲。

再早些，一位法國的攀登者在山頂上對女友許下諾言。「我再也不會離開妳，」休斯‧迪奧巴雷德（Hughes D'Aubarede）在衛星電話上對女友說，「現在，我完成了。明年此時，我們都會在沙灘上。」[1] 那天晚上，他從瓶頸滑落，喪失了生命。休斯雇用的巴基斯坦籍高海拔協作員卡里姆‧馬赫本走偏了路線，到達籠罩在瓶頸之上的冰冠，他在那兒倒下來等著凍死。

再往下走，幾噸冰塊帶走了一位挪威籍新婚女子的丈夫。這次攀登是他們的蜜月

旅行，現在，只剩她獨自下山。

這裡許多人自認是世界級的攀登者。他們從法國、荷蘭、義大利、愛爾蘭、尼泊爾、挪威、巴基斯坦、塞爾維亞、南韓、西班牙、瑞典和美國來到這裡。有些二人已經為攀登K2犧牲了一切。他們這次的攀登演變成災難，最後的結果甚是慘淡：在二十七小時之內，有十一位攀登者罹難。是K2攀登史上死亡人數最多的山難。

哪裡出了錯？為什麼攀登者明知道來不及在夜幕降臨前下撤，還是繼續往上走？

為什麼他們犯下一個個看似簡單的錯誤，包括沒有帶夠繩索？

這個故事成為國際媒體寵兒，登上《紐約時報》、《國家地理探險》雜誌、《戶外》雜誌的頭版，以及其他數以千計的刊物。眾多部落客輪番上陣談論這個故事，帶起眾人的揣測，然後是紀錄片、舞台劇、回憶錄和電視脫口秀。

有人認為這個故事是傲慢的範例，自視過高加上瘋狂，導致的生命浪費：追求刺激者用盡全力，就為了得到贊助商的注意；瘋子把攀登當作逃避現實的最後一招；漠視他人的西方人為了自身的榮耀，利用貧困的尼泊爾人和巴基斯坦人；贊助商以及媒體利用死者，增加報紙和產品的銷量；等著看好戲的人把觀察這景象當作娛樂。

「你想要冒生命危險？」有則《紐約時報》的讀者回覆這樣寫著，「那麼你應該為國家、家庭或是社區冒這個險。攀登K2或是聖母峰只是自私的行為，對什麼都無

益處的行為。」

「英雄，我的屁英雄，」另一個人語帶不屑，「……這些自大狂應該離山遠遠的。」

有些人看到了勇氣：探險者與大自然的不可測對立；迷失的靈魂冒著巨大風險，在這個空虛的世界裡尋找意義。

「攀登能夠擴展我們看待人類潛能的眼光，」美國登山協會（American Alpine Club）執行董事菲爾・鮑爾斯（Phil Powers）寫給媒體的信上這麼說著。

另一封信改寫老羅斯福總統（Teddy Roosevelt）曾說過的話，「去挑戰強大的目標，嘗試贏得光輝的勝利，就算最後被人視作失敗者，依舊遠比與那些不知享受、或是受苦的可憐靈魂為伍來得好，因為那些人不過就是生活在既不懂勝利、也不懂挫敗的灰暗裡。」

有人則提出了基本問題：在山上等死的那些人，究竟在做什麼？這些人受了什麼驅動，才會冒這樣的風險？

在他們受困於山頂之前；在死亡與喪禮之前；在搜救與重聚之前；在格鬥與友誼之前；在相互指責與和解之前──一切看似完美。裝備，檢查又檢查；路線，建立了；天氣，很合作；團隊，一致且完整。那個讓他們花費無數時間訓練以及金錢的日子終於來臨。他們準備登上K2，站在地球上最險惡的山頂上，勝利吶喊，展開旗幟，

打電話給所愛的人。

麒麟和巴桑，在他們墜入暗夜的時候，必定在想著：這件事是怎麼發生的？

以下註解為這本書提供更多的背景資訊。故事經常不只一種版本，當這樣的情況發生時，我們會選擇最接近可驗證事實的版本。基於歷史事件的民間傳說，我們會查證已知事實，並參考敘事者的角度。我們希望讀者可以從文字中清楚看出我們的推測，以及支持該推測的證據。K2倖存者威爾克·范羅恩和拉爾斯·納薩都審閱了書稿，以確定其精確性，不過我們掌握了編輯權。除此之外，人類學家辛西婭·北奧（Cynthia Beall）和賈尼絲·舍雷爾（Janice Sacheveer）登山歷史學家埃德·道格拉斯（Ed Douglas）、珍妮佛·喬丹（Jennifer Jordan）和加姆陵·丹增·諾蓋（Jamling Tenzing Norgay）、《尼泊爾時報》（Nepali Times）的編輯昆達·迪克西特（Kunda Dixit）以及登山者傑米·麥吉尼斯（Jamie McGuinness），審查了書稿內有關其專業領域的部分，其中有些二人審閱了全書內容。書稿完成後，我們回到尼泊爾，藉由翻譯人員的幫助，與麒麟、巴桑一起審讀書稿。

攀登者有利益衝突，作者也有。阿曼達在山難發生前，就認識書中的幾個人物，包括馬可和卡里姆。

二〇〇四年她攀登布羅德峰時，卡里姆是她的高海拔挑伕。

彼得很快就發現，想要在尼泊爾和巴基斯坦從事記者工作，遠比在美國的傳統報紙業來得複雜。彼得和麒麟、巴桑住在一起，花了兩個月和他們一起徒步到村莊，採訪他們的朋友和家人，在健行、閒聊和學習登山的同時收集資訊。

有些人提供了額外的幫助。納齊爾·薩比爾為我們安排採訪，我們雇用他的員工來協助在巴基斯坦的行程。杰拉德·麥克唐納的姻親達米安·奧布萊恩（Damien O'Brien）和我們成為朋友，他與我們分享遠征的照片和錄音，以及他的原始研究。麒麟和巴桑暫時放下原本的生活，帶彼得前往他們的村莊。新沙勒的沙欣·貝格也是這樣對待阿曼達。我們同意以徒步公司定下的費率，補償他們的時間和花費，這樣我們才得以在完成本書的三年內，在需要的時候，盡可能跟他們在一起。我們並沒有要求他們故事的獨家權利。

在完成最主要的訪談之後，我們想幫助罹難者的家庭和社群，和麒麟、巴桑討論後，我們決定捐出這本書的部份收益給杰拉德·麥克唐納紀念基金（Gerard McDonnell Memorial Fund），這個基金的主持人為麥克唐納家族，目的在幫助伯帖、馬赫本和貝格孩子們的教育。我們也經由其他慈善機構來幫助麒麟和巴桑的社群。

我們倚賴照片、影像以及親身到訪來描述書中的地點。如果我們沒有辦法到達某個地點，比如說 K2 的瓶頸路段，我們會請書中的人物帶我們到有類似外觀和感覺的地方。有時候，我們會要求受訪者重演事件。尼克·瑞安（Nick Ryan）拍攝紀錄片時，我們也到艾格峰（Eiger）現場觀察麒麟、巴桑、次仁·伯帖和奔巴·吉亞傑重演 K2 現場的幾個場景。阿曼達曾在二○○四年走過前往 K2 的健行路線，所以我們根據她的記憶，再參考其他訪談和照片，來描述這段路程。有關聲音的描述，都根據當事者的記憶，或是真實事件的錄音。

我們調整了一些字的拼法，讓它們可以用英文來發音。為了保持一致性和可讀性，儘管名字有時候會因文化場景的不同而變化，書中仍會使用同一個名字來指稱同一個人。在少數情況下，如果某人的姓名和書中的另一人相同，我們會使用暱稱或其他拼法來指稱這個人。許多在尼泊爾兩千四百公尺以上的地方，都兼有藏名和尼泊爾名。如果一個地方有多個名稱，我們會使用當地的名稱。

在人物傳記的研究上，我們得到攝影記者的幫助，這些記者拍攝了麒麟幼時和青少年時代的當地照片。從讓·米歇爾·艾斯林（Jean-Michel Asselin）以及已故的克勞斯·迪爾克斯博士（Dr. Klaus Dierks）那兒得來

的照片，為馬里蘭大學（University of Maryland）教授賈尼絲·舍雷爾的人類學研究，以及劍橋大學教授希爾德加德·狄安伯格（Hildegard Diemberger）的神話研究，做了補充。舍雷爾在麒麟幼年的時候，研究羅瓦陵山谷。狄安伯格則在巴桑幼年時，研究上阿倫谷（Upper Arun Valley）的文化。

書中對動作場面和對話的描述，則依賴與目擊者一對一的訪談，如果可能的話，我們會訪問相關人物，詢問他們當時說了及做了什麼。如果有影像紀錄，我們會使用紀錄中的對話。大部分的採訪都是以當事人的母語進行，我們必須依賴翻譯，而為了閱讀方便，所有的引言都翻譯成英文。

這一章（以及第十一章和第十二章）描述的，從瓶頸路段往下攀登的場景，是根據麒麟、巴桑和奔巴的回憶。我們也參考了該地點的照片和影像資料。

1. 引用自紀念休斯的部落格，曼尼·杜馬斯（Mine Dumas）的敘述。

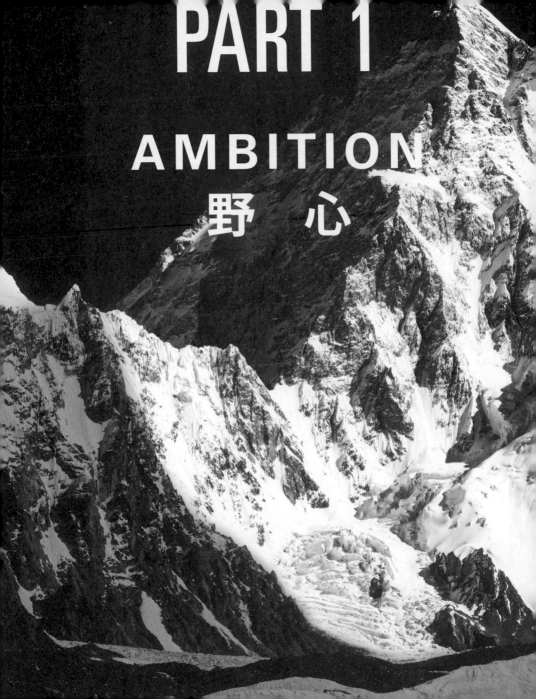

PART 1

AMBITION

野 心

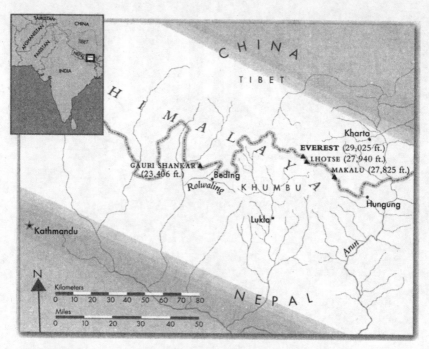

尼泊爾的羅瓦陵（Rolwaling）、坤布（Khumbu）以及阿倫（Arun）地區：地圖的中央為貝丁村（Beding），這裡的雪巴人相信高里三喀（Gauri Sankar）的女神會保護他們。地圖最右邊則是弘公村（Hungung），在毛派與尼泊爾皇室的戰爭中飽受摧殘。

CHAPTER 1

● 登頂狂熱 ●

SUMMIT FEVER

尼泊爾羅瓦陵山谷
海拔三六五〇公尺

說他在走路，還不如說他在小跑。他沒有汽車，總是騎著黑色本田英雄機車，風馳電掣地穿過車流。麒麟能操七種語言，每一句話都像是一個極長的單字，中間則用驚嘆號來斷句。他的語速甚快，事實上，關於他的一切都像是加了速的：吃飯，思考，攀登，祈禱。速度似乎深植在他的DNA裡。

麒麟這個名字的涵義為「長壽」，但是其發音極像英文單字的「鼓舞」（Cheering），這反而把他的個性都描述出來了。麒麟身上四射出鼓舞人的決心，讓人很難不注意到他。客戶對他「你做得到」、「讓我們動起來」、「把你的包給我」的態度讚不絕口。他的行動具有很大的感染力。

看到他每隔幾分鐘就跳起來、往前邁步、揮動雙臂、宣佈事項、砰的一聲坐下，然後很快又跳起來，你怎麼可能還可以在營地裡悠閒坐著？三十四歲的他就像台發電機，這大概是他不太喝咖啡的原因——他身上的咖啡因已經太多了。

「麒麟總是瘋瘋的，」他的父親阿旺‧森杜‧雪巴（Ngawang Thundu Sherpa）說，「他小時候就很頑皮，我知道他長大後也改不了。」

「我們依賴他的收入，」和麒麟同名的弟弟這麼說，「要是沒有他的收入，我們無法過現在這樣的生活。但是麒麟的野心變得太大了，我常常得提醒他慢下來。」家人總是抱怨麒麟的工作冒犯神靈、打亂鄉村生活，但幾乎不提顯而易見的事實：這工作會將他推進鬼門關。

一開始，麒麟和K2山頂之間的距離非常遙遠。在開始登山前，他住在尼泊爾偏遠的小村莊：貝丁（Beding）。身處於兩塊大陸板塊的碰撞地帶，尼泊爾「像是夾在兩塊大石頭中間的蕃薯」[2]，夾在印度和西藏之間。現今亞洲東南部的那一塊區域最早是平坦的古地中海（Tethys Sea），六千五百萬年來，印度板塊以兩倍於指甲生長的速度往北移動，頂起西藏地殼，把古老的海床抬起來，造成現在世界上最高的山脈。有三分之一的喜馬拉雅山脈位於尼泊爾境內，包括聖母峰南側。

麒麟這樣描述他的出生地：幾乎都是冰和岩石。你很難在地圖上找到這個座落

在海拔三六八八公尺的小村，就算出現在地圖上，不是被標錯位置，就是和許多偏遠小村一樣，有著很多不同的名字。貝丁位於聖母峰西邊約莫四十八公里的羅瓦陵谷，只能徒步到達。首先，旅人必須搭吉普車搖搖晃晃抵達某一峭壁前的土路終點，再背著食物和帳篷沿曲折的山路爬升，途中還得涉水或是踩在用鏈條結成的吊橋上搖晃過河，要走六天才能看到村子的佛塔：鑲著紅邊，上頭漆有圓睜的藍色眼睛。眼睛象徵佛陀的凝視，它注視著貝丁，鼓勵虔誠的信仰，也會嚇走邪靈。

這是個用石頭、木頭、泥巴以及糞砂漿打造出來的村莊，四周圍繞著布滿冰川的山峰，孩童身上總是罩著灰色的冰磧砂塵。空氣中有打穀的味道，藍色的煙霧從火爐中升起，天上的雲好近。山羊、綿羊、牛和犏牛（犛牛和牛的雜交種）在陡峭的梯田上吃草，下方是激起虹彩顏色水霧的羅瓦陵河。

雪巴人散居在谷地中的小村落。雖然口語上常使用雪巴代表工作職稱[3]，它同時也是民族名。雪巴是個很小的民族，尼泊爾境內住著十五萬名雪巴人[4]，只佔全國不到百分之一的人口。

外界形容麒麟的村子時，總是列出村子裡缺乏的東西：抗生素、電力、機械、公共衛生系統、道路、自來水、電話。居民缺乏正式教育。有些村民不知道怎麼寫自己的名字，也不會看時鐘，許多人只知道自己出生的季節，而不知道日期。日曆的主要

功能，只是用來追蹤紀念佛祖生活的日子。

羅瓦陵谷的雪巴人則很少這樣形容自己。他們喜歡用擁有的東西來描述自己：有信仰並且自給自足的社群。神明就在身旁，鄰居好似家人。貝丁居民總是好整以暇的聊天，喝茶，玩開倫球（Caroom）。開倫球是一種介於撞球和沙壺球之間的遊戲，遊戲者會對準目標甩滑小碟。當地人熟知民俗傳說、耕種和地理知識，使用混合藏語系東部和中部的方言，沒有文字，這反映出他們當初是怎麼千里跋涉到尼泊爾的。世界上沒有其他人使用羅瓦陵雪俾塔尼語5。

和其他的雪巴族群一樣，羅瓦陵居民會隨著季節在三個村莊之間遷徙。冬季村夏天會太熱，夏季村在冬季則太冷，貝丁則介於兩者之間，秋天時最適宜穀物和家畜。身為藏傳佛教徒，他們依循別名為聖密宗、金剛乘、寧瑪教派的傳統，詆毀者稱他們的信仰為喇嘛教。

很難找到關於羅瓦陵歷史的文字記載，而傳說則會根據說故事者的想像力，有多種不同的版本。人類學家賈尼絲·舍雷爾自一九七〇年代開始研究羅瓦陵的雪巴人，她曾說研究羅瓦陵的宗教和民俗，需要面對的挑戰是「虔誠，但缺乏一致性」。

根據藏傳佛教的經典，羅瓦陵是庇護信徒的神聖谷地。據說，七世紀時蓮花生大師古魯仁波切（Guru Rimpoche）發現了羅瓦陵避難谷，或者說用馬和大犁創造了它7。

五個世紀之後，蒙古人入侵西藏，雪巴人往尼泊爾遷徙，並被告知可以前往這個位於喜馬拉雅南翼的避難谷。避難谷中，到處都可以看到神靈滿溢的石窟和石蹟，用來悼念致力於以和平方式開導眾生的古魯仁波切，與他的伴侶伊喜措嘉（Yesh Tsogyel）。

然而，傳說在麒麟的父親與一些耆老的口中，少了許多佛教色彩。他們說羅瓦陵是宇宙的中心，孕育生命的搖籃 8。世界初始於八百年前，當時時間觀念還不是線性的，神上之神古魯仁波切和他的妻子，在貝丁附近的洞穴修行。兩天後，這對夫妻做出趕走谷中邪靈的協議，衝出洞穴展開與惡魔的戰爭。

惡魔的翅膀和鱗片紛紛剝離，他們的肢體扭折，魔牙被拔除。展開反擊的惡魔試圖遮蔽陽光，並擾起灰塵想要窒息神靈。古魯仁波切叫來援軍，吩咐他們挖出惡魔的眼睛。殘廢的惡魔盲目俯衝，紛紛落入羅瓦陵河，有的沉沒河底，古魯仁波切涉水追趕剩餘的惡魔，將他們壓進水裡。部分好不容易掙脫的惡魔，則撤退到岩石縫裡。

最後幾乎所有的惡魔非死即降，但是這場戰爭也傷害了土地。羅瓦陵的巨石、群山間的深坑、將大石一分為二的裂縫等，都是戰爭的證據。神明退隱到群山之間，古魯仁波切和妻子生下五個小孩，成為人類的起源。有一些人留下來，有一些人離開而腐化了，那就是谷地外的其他人。

這些日子，神明對羅瓦陵山谷外的世界失去耐心。耆宿預測神明很快就會掃除文

明，也許就在明天，祂們只會放過羅瓦陵居民。祂們對離去者不滿，那些逃兵會和其他人一起被消滅。

年輕一輩則不怎麼在意。他們認為那個世界末日的傳說，只是老一輩希望他們多回家的嚇唬技倆。標準佛教版本的建村傳說是這麼說的：古魯仁波切像個神聖的獎金獵人，他穿越喜馬拉雅，追蹤惡魔。他對惡魔說法，沒有使用一丁點暴力就感化了他們。那時候，羅瓦陵谷的峭壁間住著五個隸屬於某支古老藏教派的神女，她們要求血祭，已經獵殺佛教徒數個世紀了。

當古魯仁波切走入山谷，臉像白粉一樣蒼白的大姐次仁瑪（Tsheringma）派出雪豹來追趕他。古魯仁波切馴服了大貓，接著不吃不睡向神女說法，直到次仁瑪受到感化。次仁瑪爬上附近的山峰──現在這座山峰以她命名，但印度人稱之為高里三喀（Gauri Shankar）──放棄吃人肉的飲食習慣。次仁瑪是掌管長壽的佛母，現在仍住在貝丁上方，這座海拔七千一百三十四公尺高的山峰。山上的冰川融雪注入羅瓦陵河，當地許多聲稱自己有一百二十歲的居民，都相信是這水的效益。9

古魯仁波切接著將目標轉向她的四個妹妹，她們一個接著一個改邪歸正，遷徙到歸屬的山峰。米玉洛桑瑪（Miyolangsangma）騎著母老虎，巡邏聖母峰頂，她容光煥發有如純金，是掌管繁榮的佛母。婷吉希桑瑪（Thingi Shalsangma）散發出藍色的光彩，

在騎著斑馬跳過位於西藏、海拔八〇二七公尺的希夏邦馬峰（Shishapangma）後，她變成掌管治療的佛母，她的坐騎是鹿，最後定居在尼泊爾境內、海拔八五八六公尺的干城章嘉峰（Kanchenjunga）。

最小的達嘎卓桑瑪（Takar Dolsangma）有一張綠色的臉，是最難降伏的。她騎著綠松石顏色的龍，往北走到三處的邊境[10]。在現代的羅瓦陵民間傳說中，這指的是巴基斯坦。古魯仁波切追趕她，終於把她困在喬戈隆馬（Chogo Lumgma）冰川。達嘎卓桑瑪臉上充滿懊悔，驅著她的坐騎爬上K2，接受掌管安全的佛母這個新地位。古魯仁波切沒有懷疑她的誠意，也許他應該懷疑她的，達嘎卓桑瑪似乎依舊享受人肉的味道。

羅瓦陵是個避難谷，它是提供難民政治庇護的前線。強大的山女神守衛著它。十九世紀中期以前，這裡是負債者以及暴徒喜歡定居的地方，最後他們都變成虔誠的宗教信徒。早先，飢荒限制人口的成長，一八八〇年代，馬鈴薯的引進提供了穩定的糧食來源，人口於是成長四倍，達到約兩百人。

馬鈴薯之後，下一個入侵者則是艾德蒙·希拉瑞（Edmund Hillary），在他於一九五三年登上聖母峰之後，下一個入侵者則是艾德蒙·希拉瑞（Edmund Hillary），在他於一九五三年登上聖母峰之後，下一個入侵者則是艾德蒙·希拉瑞的兩年前，曾經帶領英國探勘隊伍，徒步穿越羅瓦陵，找尋攀登聖母峰的最佳路線。英國人最後選擇了另外一條路線：穿過坤布山谷往東走，不過仍然僱

用了一些住在羅瓦陵的雪巴人，包括在聖母峰首攀時幫丹增諾蓋（Tenzing Norgay）和希拉瑞開路的瑞塔雪巴（Hrita Sherpa）[11]。

羅瓦陵從來沒有獲得像坤布一樣的開發，去聖母峰朝聖的旅遊人潮，為坤布地區帶來金錢和工作機會，希拉瑞也在坤布興建學校、醫院以及飛機跑道。一九七○年代的羅瓦陵還是「尼泊爾中最偏遠、最傳統、經濟最落後的雪巴社群。」[12]

生意人從來不會經過這裡，扛著貨物的馱獸也難以爬上細沙坡。雪巴人靠著當地材料和本身的勞動力，來解決基本的生存需求。沒有人擁有棉製T恤，他們用犛牛毛織成布疋。麒麟的爸爸穿著用犛牛毛製成的藏袍（chuba），長度幾乎蓋住長褲，並繫上腰帶。冬天他會穿水牛皮靴子，裡頭墊上曬乾的苔蘚。麒麟的媽媽穿著藏服（ungi），這是無袖全身衫，前後披上藍色條紋的圍裙。未婚的妹妹則只著背面的圍裙。

麒麟於一九七四年，誕生在家裏兼當廚房、穀倉、臥室的房間地板上。他的爸爸、叔伯、姑姨們說：麒麟不喜歡工作，老是溜到山裡頭探險。麒麟的親戚仍津津樂道他八歲時玩火燒山的事蹟。那時他把準備餵家畜的冬季存糧全燒光了，麒麟的爸爸狠狠打了他一頓，直到二十六年後都還沒有原諒他。

麒麟的童年不斷受到死亡侵擾：妹妹某天下午從田地上回家後，身上開始長出紅色水泡，最後舌頭上長滿膿包，窒息而死。另外一個妹妹在挑水回家途中，被峭壁上

的落石砸傷，內出血而死。沒有人知道麒麟兩歲的弟弟發生了什麼事，也許吃了什麼有毒的東西，他的腹部突然腫脹，很快就死了。麒麟的媽媽在生第三個妹妹時大出血，兩人都沒能活下來。

麒麟看著喇嘛拉扯母親的頭髮，好讓靈魂離開，在她的耳邊低語關於來世的忠告。麒麟努力忍住不哭，他相信眼淚會讓媽媽找不到前往來生的道路。那時他還太小，無法跟著火葬隊伍上山，只能坐在出生房間的地板上，看著燃燒母親的煙霧往天際飄去。他的父親阿旺回到家之後就倒下了。

從那時候起，阿旺每天都會昏倒數次，村民們懷疑他被惡魔附身了。父親暈厥的頻率愈來愈高，不再照顧剩下的四個孩子。他不再說話，不吃飯也不沐浴，經常從睡夢中驚醒哭泣，哭到再次昏厥為止。

田地雜草叢生，動物跑走了，家中沒有任何食物，孩子的鞋子和衣服也都破了。不管阿旺怎麼努力，他就是振作不起來，難得有精神時，則全拿來祈禱。「我不明白我究竟做了什麼事，神明要這樣處罰我。」他說。

那時將近十二歲的麒麟，變成了一家之主。他變賣家畜換了些食物來餵飽手足，很快的家裡再也沒有可供交換的物資。於是他開始為其他家庭工作：取水、收集木柴、打掃。他的姊姊尼瑪（Nima）則照顧爸爸和兩個更年幼的孩子。麒麟賺得不多，

買不起鞋子，但至少全家沒有餓死，當情況特別糟的時候，一些親戚也會伸出援手。

麒麟十四歲時，叔伯阿姨告訴他：你別無選擇，你已經是男人，可以結婚了，必須找出更快的賺錢方式，以償還父親的債務。有人建議他離開村子，為歐洲的攀登者和健行客背負燃料和裝備。麒麟不太願意，因為他從未離開過這個神聖的山谷太遠。那時候，只有極少數的雪巴人離開過村子，而且那些進入登山產業的人告訴他，這份工作既辛苦又危險。「他還太年輕，個頭也太小，沒辦法負重，」他的叔叔安格‧丹增‧雪巴（Ang Tenzing Sherpa）回憶道，「我跟他說這不是個好主意。」

麒麟也擔心住在山裡的神佛，冰川可是她們的化身，爬上佛母的脊椎或是非法進入她的領地是種傲慢，更是褻瀆。麒麟的祖父般母‧布塔（Pem Phutar）[13] 曾經為一九五五年攀登高里三喀的英國隊伍背負裝備，那座山是次仁瑪居住的地方，但是家人很少談論這件事。許多村民看不起登山者，經常在閒談時貶低他們。

這些故事的場景都差不多，一般都以德國人的失敗作結尾。一九三四年和一九三七年德國人的南迦帕巴峰（Nanga Parbat）遠征，帶走了十五個雪巴人的性命。希特勒的帝國體育元首甚至譴責一九三四年隊伍中的兩名成員，[14] 在風暴中拋棄隊友。雪巴人顯然發展出一些關於德國人的刻板故事。舉例來說，貝丁村民談論一位成功的德國商人嘗試攀登高里三喀峰，當然，攀登失敗了，佛母還懲罰了他。一年之內，德國人

失去了牙齒，感染瘋病，被搶得一無所有只剩下妻子，最後連妻子都離開他，任他在絕望中死去。

上述故事必定是杜撰的，但另外一個故事可不是。一九七九年，美國登山者約翰·羅斯凱利（John Rokelley）決心征服高里三喀。一段接著一段，山上的狀況糟透了，羅斯凱利心想，「山之女神，可能還想維持處女身份。」一段接著一段，山上的狀況糟透了，羅步上山頂的時候，他的攀登夥伴、年輕並且擁有「雪巴之虎」稱號的多杰，求他停下腳步。但羅斯凱利拖著多杰上山，「擁抱這座山好像抱著胖女人的屁股，一路搖晃著上來。」他得意洋洋地說，「高里三喀是我們的了，我們是第一個踏上七一三四公尺高的山頂的凡人。」

儘管羅斯凱利沒有遭到惡報[16]，羅瓦陵的居民卻認為自己得到報應。在羅斯凱利登頂後不久，位於高里三喀側翼的冰川湖衝破一個天然形成的水庫，引發了暴洪。融冰和碎片淹沒了三個女人，當時她們正在水力發動的穀物磨坊中工作，兩位被救出來，第三位死亡[17]。

麒麟不想遭到和德國人一樣的下場，也不希望像羅斯凱利一樣引起暴洪，他覺得連和登山者說話都是危險的，也認為大部分的登山者都是瘋子，怎麼會有人不抱任何實用目的，願意花大把金錢攀登大山呢？為什麼他們不能自己背負食物和裝備呢？

但生活壓力和好奇心戰勝了他，家人需要錢，而光靠砍柴賺不到足夠的錢。他的登山者叔叔索南·次仁（Sonam Tsering）告訴他，當挑伕可以解決問題。神明會理解他的處境，不會覺得被冒犯，而麒麟會帶著大筆金錢回家。於是十四歲的麒麟決定邁開雙腳，往城市走去。

當他到了加德滿都，他發現長輩的話一點都不是危言聳聽。那些預期會發生在羅瓦陵之外的末日，已經眾所皆知。甚至美國大使館都發出救命包，首都的惡運註定了。

▲ ▲ ▲

加德滿都好似在等一場可以把城市夷成平地的大地震。一二五三年、一二五九年、一四〇七年、一六八〇年、一八一〇年、一八三三年、一八六〇年以及一九三四年的地震，毀了廟宇，奪走成千上萬條人命。下一次則會更糟。加德滿都此時已有近百萬居民，大部分的人都住在幾乎彼此相連、搖搖欲墜的磚造房子裡。聯合國評估風險後發起防震宣導，但是似乎沒有人擔心。宿命論是城市性格的一部分。

如果這裡有交通法規，那麼綠燈表示全速前進，黃燈表示全速前進，紅燈代表按著喇叭全速前進。以現代觀點來看，加德滿都的道路真是太窄了。路上沒有漆上任何有意義的線，安全帶是稀奇的東西，駕駛和行人憑著膽量決定去處，冒著撞上巴士、

腳踏車、牛、雞、狗、食品車、摩托車、瘋子、小販、抗議者、大老鼠、人力車、汗水道、娃娃車、計程車、卡車以及垃圾的風險[18]。

磚頭工廠圍繞著城市，看起來像是月球表面，它們製造出的煙灰汙染空氣，布滿房子間的夾縫。直到夜晚，聚集在群山之間的煙霧都很難從加德滿都散開。空氣裡的顆粒物含量總是超過世界衛生組織的標準[19]，行人必須戴上外科口罩才能呼吸。

矛盾的是，這個汙染嚴重的城市起源於一棵遮蔭的大樹。傳說中，印度教神祇哥拉浦（Gorakhmath）就像所有現代的通勤者一樣，不遵守交通規則到處亂走。他匆匆前往節慶活動，卻誤闖進戰車行列，為了避免尷尬，還想假裝成普通人類。幸好，一位富有正義感的旁觀公民逮捕了他。為了獲得保釋，哥拉浦在泥地裡種下一顆種子，最後成長為可以遮蔽蒼穹的薩爾樹（Sal Tree）。一位和尚將樹砍倒，用木材蓋了加塔曼達廟（Kasthamandap），這是一座三層樓高的亭台。這座亭台現在還屹立不搖，是世界上最古老的木造建築之一。城市也以這座廟宇命名。

一九五〇年代開始，加德滿都成為登山遠征活動的跳板。一九六〇年代跟著來的是嬉皮，泛著線香辛辣氣味的奇異街，依舊是新時代運動的庇護所。旅遊是尼泊爾的主要經濟來源，更是加德滿都的支柱。導遊、娼妓、藥販以及自封的救世主，一週七天在杜巴廣場上穿梭來去。

麒麟來到加德滿都之前，從來沒有扭亮過電燈泡。這位少年棲身在小西藏，也就是一九五〇年代逃離中國侵略的佛教徒所聚居的社區。鄰居幫助麒麟適應城市生活。博達哈佛塔（Boudhanath stupa）的存在給他帶來歸屬感。博達哈是埋在巨大土堆下方的舍利，被視為尼泊爾最神聖的佛教遺址之一。佛塔的造型象徵須彌山（Mount Meru），佛教宇宙的中心，山頂在天堂，地基則在地獄。麒麟一抵達小西藏，就加入信徒的行列，順時針方向繞著佛塔祈禱。他每天早晨重複著這個儀式，直到叔叔幫他找到一天三美元的揹伕工作。

之後一個月，麒麟每天都必須背負三十二公斤的煤油、爐頭、攀登裝備到聖母峰山腳附近的島峰。日本客戶訝異這位少年居然可以背負這麼沈重的裝備爬上陡峭的山峰，還一點抱怨都沒有，他們稱讚他陽光的態度。對麒麟而言，這些健行客看起來像是正常人，這個月他賺了九十美金，他從來沒有看過這麼多錢。

他花了一半的錢購買食物、鞋子、衣服給貝丁的家人，幾週後他回到加德滿都找到了另一份工作。接下來的一年，麒麟有六個月以上的時間，都在羅瓦陵谷外擔任揹伕。這份工作很適合他，他和客戶成為朋友，學會了他們的語言，漸漸成為揹伕當中的首領。十六歲時，一個女子遠征隊欣賞他的英語能力，邀請他到聖母峰擔任揹伕，麒麟從來沒有攀登冰川的經驗，但他接受了那份工作。

西方登山者會為了攀登聖母峰，花上數年的時間訓練；對雪巴人而言，聖母峰本身就是他們的訓練場。開始工作的第一週內，一些從來沒有攀登經驗的雪巴人，就會為西方嚮導和他們的客戶，在雪中踩出路徑，運送裝備，建立營地。在聖母峰上這樣做好像也有道理，上千人登過這座最高峰，路線明確，攀登也沒有技術性。協作員的薪水相當高，每多一位登頂客戶，就多美金三千元的獎金。住在山間村落的雪巴人，比他們的客戶更能適應高度，在高海拔環境下一般也有超過客戶的力量和平衡感。在聖母峰上，這些能力可以彌補經驗的不足。

雪巴人從聖母峰開始還有另外一個原因，許多人相信攀登這座山不會被報復，米玉洛桑瑪佛母只會偶爾懲罰入侵者。她對於攀登的不滿很容易被實用主義抵銷，身為掌管繁榮的佛母，她喜歡看到雪巴人賺錢。「只要你尊敬米玉洛桑瑪，祈求她的原諒，並且得到足夠的報酬，她會容忍攀登。」羅瓦陵的首席喇嘛阿旺‧奧什‧雪巴（Ngawang Oser Sherpa）說，「你不應該攀登，但是她是五姊妹當中最寬厚的一位。」

麒麟第一次爬聖母峰是在一九九一年，他沒有什麼裝備，也缺乏正式的訓練，一開始只能依賴直覺攀登。其他雪巴人教他怎麼穿冰爪，怎麼拿冰斧。他背負將近三十二公斤的氧氣瓶到海拔七九八五公尺的南坳（South Col）然而在下山途中遭遇風雪，他的手指凍得灰白。每個人都在趕著回營地，麒麟不幸踩碎一塊平滑的冰，掉入冰雪

中，只有肩膀以上露在雪上，他的手指僵硬到抓不住任何東西，他滑得更深了。他只能雙腳懸空的掛在那兒，等待。

感覺上幾個小時過去了，正當他逐漸失去意識的時候，另一個也叫麒麟·雪巴的人抓著他的衣領把他救出來。年長的麒麟非常生氣，他教訓少年麒麟：你還太年輕，不應該到這麼高的地方來。[20]

結果，這份警告反倒激發了麒麟的鬥志。他決定學習攀登，他要比救他的雪巴或是其他人更懂得攀登。酬勞也是誘因，第一次攀登聖母峰他就賺了三萬五千盧比，大約等同四百五十美元。雖然不到攀登老手的五分之一，卻比尼泊爾的年人均收入為多，而這僅花了一個月。

接下來的兩年，麒麟持續在高山上工作，並且尋求叔叔索南的指導和幫助。然後在一九九三年，索南參加即將是他最後一次的遠征活動：有四次登頂聖母峰紀錄的索南，加入朋友巴桑·拉姆（Pasang Lhamu）的隊伍，她想要成為第一個登頂聖母峰的尼泊爾婦女。兩人在四月二十二日那天登頂。

索南也許曾對掌管聖母峰的佛母米玉洛桑瑪祈禱過，也為冒犯她的神聖領域致上歉意。儘管如此，當他和巴桑·拉姆往南坳下撤時，山頂上出現了像倒扣的碗一樣的渦狀雲，這代表壞天氣就要來了。沒有時間調整策略的巴桑和索南，被迫和另外三名

隊友在山上露宿，在暴露的環境下互相擁抱以抵抗狂風。

米玉洛桑瑪拒絕原諒他們，兩天後，他們被假定死亡。索南在墜落之前可能還勉強走了幾百公尺，之後的攀登者在巴桑拉姆的屍體下方，找到了他的背包。

當索南死亡的消息傳到加德滿都，麒麟無法接受。他記得索南向他保證，攀登聖母峰不會遭到報復。「他錯了，」麒麟說，「我的腦子告訴我，辭掉這份工作，回家。」但當他回到貝丁，他看到金錢的力量。他六歲的弟弟阿旺現在胖嘟嘟的，穿著新鞋子。他的父親才安裝了波浪形的鐵皮屋頂，他的妹妹開始學習識字。雖然家人悲悼索南的死亡，卻沒人叫他不要再幹了，「我不能退出，」他說，「我不想退出。」

麒麟隔年跟著挪威隊重返聖母峰，攀登者見識到他在高海拔的堅韌，要求他加入之後的遠征活動。很快的麒麟為來自比利時、英國、法國、德國、印度、日本、挪威、俄羅斯、瑞士和美國的隊伍工作。

麒麟的工作愈來愈多，他的野心也愈來愈大。當客戶要求他背負二十公斤的重量時，他扛起四十公斤。除此之外，他還自願架設固定繩、開闢雪路、先鋒繩段、組織遠征。他也停止使用氧氣——純粹主義者認為使用氧氣是作弊。聖母峰的工作變成他每年的例行公事，他登頂十次，並且曾在兩週內登頂三次，打破了耐力紀錄。

SUMMIT FEVER

家人看到他的改變：在尼泊爾的標準下他相當富有，也不再怎麼擔心長者的預言。有時候，他攀登不是為了錢，而是樂在其中。喇嘛警告他遲早會受到詛咒。恢復健康的父親認為兒子瘋了。村民害怕麒麟的財富會誘惑年輕一代離開。

他們是正確的。麒麟在攀登淡季回到羅瓦陵時，身著 La Sportiva 登山鞋和 The North Face 外套。他為村民帶來燃料、米、羊毛襪和毛衣，談論城市裡的新鮮玩意，例如摩托車和電視。少年人都很敬仰他。登山可能是罪惡，但它鐵定讓你很富有。村民蜂擁到加德滿都。

麒麟提供住宿，幫村民找工作，並且成立了羅瓦陵旅行公司（Rolwaling Excursion）。年長者感謝他帶回村子的衣服，反對的態度也軟化了，即使貝丁的永久居民只剩下二十三個[21]。

麒麟的成就傲視同儕，批評者卻嗤之以鼻，因為他的成就都是攀登聖母峰。他們說，任何人都可以反覆攀爬聖母峰，即使是《花花公子》的中央折頁人物也行[22]。固定繩幾乎直達山頂。聖母峰已經商業化了，它更像設計給遊客的野外運動場，再也不是世界上最偉大的登山挑戰之一。雖然這傢伙可能持有耐力紀錄，但是他是從最高營地出發而不是基地營（Base Camp）。真正的登山者要攀登真正的山，像 K2。麒麟渴望證明自己，但是攀登 K2 需要錢，而他正準備成家。

K2 峰·天堂之門與雪巴人的故事　　　　　BURIED IN THE SKY

048

麒麟十六歲時愛上達瓦·雪巴尼（Dawa Sherpani），一個放牧犛牛的雪巴女孩，達瓦那時沒把他當回事。現在她在博達哈附近經營一家茶館，麒麟是茶館的常客。他會坐在角落，猛喝紅茶，只要有男性客人給予達瓦過多的關注，他就跳起來宣示他的存在。達瓦對此不以為然，但是麒麟學會怎麼速戰速決。他說服達瓦向他的喇嘛諮詢，看看兩人的星象是否合拍，結果是完美的組合。

他們跳過傳統為期三天的儀式，在一個小時內交換了誓言，搬進他的住處。他們從來沒有夢想過的奢侈。

還有電視、微波爐、辦公室、祈禱室、兩台電腦和四個浴缸，這是他自小時候開始，犬多卡，搬進了奶油色、像極了四層結婚蛋糕的房子。麒麟的房子不單有自來水和電，女丹珍·富堤·雪巴（Tensing Futi Sherpa）。他們全家和麒麟的手足，外加一條白色獵的女兒策林·南都·雪巴（Tshering Namdu Sherpa）在春天降臨。四年後，達瓦生下次

他們跳過傳統為期三天的儀式，在一個小時內交換了誓言，搬進他的住處。他們從來沒有夢想過的奢侈。

這生活和貝丁村的生活比較起來還真是輕鬆。麒麟的遠征公司蓬勃發展，規模每年成倍增長。麒麟手下有數十個員工，大部分來自他的村子。麒麟現在是羅瓦陵寺廟的主要贊助人，讓他終於贏得老一輩的認可。他擁有聖母峰登頂者俱樂部（Everest Summiters Club）的白金精英身分。他的女兒們就讀私立幼稚園，英語流利。只有他的妻子看起來憂心忡忡。

「這麼多人依賴他，」達瓦說，「如果麒麟死在山上，不光是害了自己，也害了我和孩子。如果他死了，我不知道我們該怎麼辦？」

2. 貝丁村以及麒麟幼年的描述，是根據對麒麟及其家人的採訪，採訪的時間地點包括二〇〇九年祖克曼健行到羅瓦陵的三週，以及二〇〇九年和二〇一〇年，兩位作者在加德滿都所做的採訪。對於貝丁歷史和羅瓦陵歷史的描述，則根據賈尼絲·舍雷爾博士的著作，以及與博士間私下的通訊。

3. 引自建立尼泊爾沙阿王朝的普利特維·納拉楊·沙阿國王（King Prithvi Narayan Shah）的言語。

4. 根據一般用法，英文小寫的「雪巴」（sherpa）意指高海拔工作者，不管這個人是來自哪一族。而大寫的雪巴（Sherpa）則用來指雪巴族。

5. 根據尼泊爾政府中央統計局二〇〇一年出版的《根據種姓與民族的尼泊爾人口普查》(Nepal Census, Population by Caste/Ethnic Groups)，雪巴人口為十二萬五千七百三十八人，佔全國人口的百分之零點六四。二〇〇八年時估計有十五萬名雪巴人。

6. 一九七七年，舍雷爾在羅瓦陵做了一項研究，估計以馬鈴薯為主食，極少消耗其他食物的一般家庭，每天會吃掉五公斤半的馬鈴薯，相當於六千大卡的熱量。相較於雪巴人經常食用的另一種穀物青稞，馬鈴

Janice Sacherer, "Sherpa Kinship and Its Wider Implications", in Han Language Research - 34th Session of the International Han Ji-no-kura Language and Linguistics Conference Proceedings. (Beijing: Zhaojia Wen Feng Shi National Press, 2006), pp.450-57.

7. 薯提供三倍熱量，是更有保障的食物。

Janice Sacherer, "Rolwaling: A Sacred Buddhist Valley in Nepal," in Rana P.B. Singh, ed., *Sacredscapes and Pilgrimage Systems*. (New Delhi: Shubhi Publications, 2010), pp. 153-74. 文字紀錄則與口述的不同，十三世紀的藏文典籍記述避難谷的存在，但是古魯仁波切運用冥想力量把避難谷隱藏起來，直到使用聖域的需求到來為止。

8. 根據麒麟的父親阿旺・森杜・雪巴的講述，以及周遭親友的補述。書中描寫的故事也參考了其他人的補充資料。

9. 在麒麟童年時期，羅瓦陵的實際死亡率和此處所述有天壤之別。根據一九七三年在貝丁村做的調查，青春期的死亡率為百分之二十八，很少人活過七十歲。嬰兒死亡、疾病、飢餓和營養不良，在這裡司空見慣。Ove Skjerven, "A Demographic and Nutritional Survey of two villages in the Upper Rolwaling Valley," *Kailash - Journal of Himalayan Studies*, (Kathmandu) 3, no. 3 (1975).

10. 佛教典籍中次仁米・康蘇 (Tseringmi Kangsu) 描寫達嘎卓桑瑪 (Takar Dolsangma) 逃到北方三處邊境的山上。羅瓦陵的喇嘛，阿旺・奧什・雪巴 (Ngawang Oser Sherpa) 相信這座山就是K2。

11. 根據舍雷爾的研究。

12. Janice Sacherer, "The Recent Social and Economic Impact of Tourism in a Remote Sherpa Community," in Chistoph van Fürer-Haimendorf ed., *Asian Highland Societies: An Anthropological Perspective* (New Delhi: Sterling, 1981), pp. 157-67.

13. 麒麟的祖父般母・布塔在一九五五年擔任默西塞德郡喜馬拉雅遠征隊 (Merseyside Himalayan Expedition) 的揹伕。一般母將當時得到的推薦信存放在羅瓦陵家中的小箱子。二〇〇一年麒麟發現這封信，被自己家族的歷史嚇了一跳。一般母從來沒有告訴麒麟的父親這段經歷。當年遠征隊的領隊布斯 (C. P Booth) 形容

般母，「他背負沈重的背包走過困難地形，在不可預測的天氣下，證明自己是位安全且沉著的揹伕。」

15. 在南迦帕巴峰拋棄雪巴人的遠征成員其實是奧地利人，但是因為他們參與德國的遠征隊，所以雪巴人怪罪德國人。現今在雪巴族群流傳、關於不幸德國人的傳說，最早出現在一九三〇年代晚期。

14.

16. 根據約翰・羅斯凱利撰寫的《最後的日子》(Last Days, Stackpole Books: October 1991)，他必須和不止一位聖母交手。從貝丁可以看到該山的五座山頭，所以至少有五位佛教聖母分享該座山，另外從加德滿都則可以看到兩座山頭，所以還有兩位印度教神。名為三喀的濕婆(Shiva)和次仁瑪共享最高的山頂。濕婆的配偶帕爾瓦蒂(高里)(Parvati (Gauri))則和次仁瑪的妹妹佔據第二高的山頂。羅斯凱利踩在最高峰上，大概得罪了兩位最強大的神：濕婆和次仁瑪。

17. 約翰・羅斯凱利不知道多杰是因為宗教原因才反對。他認為自己征服高里三喀和後來的暴洪無關。

18. 根據賈尼絲・舍雷爾的私人信件，二〇一二年十月。也參見 "Tsho Rolpa, GLOFS, and the Sherpas of Rolwaling Valley: A Brief Anthropological perspective", Mountain Hazards, Mountain Tourism e-conference. 2006.

19. "Traffic Fatalities in Nepal", Journal of the American Medical Association 291, no. 21 (June 2, 2004). Sumit Pokhrel "Climatology of Air Pollution in Kathmandu Valley, Nepal" (master's thesis, Southern Illinois University Edwardsville, May 2002.)

20. 此次會面的描述是根據麒麟・多杰的回憶。

21. 祖克曼在二〇〇九年春季拜訪貝丁村時，當地有二十三人。其他季節的人口數會高些。

22. 二〇〇六年花花公子玩伴瑪提娜・沃杰柯斯嘉(Martyna Wojciechowska)登頂聖母峰。

CHAPTER 2

·天堂之門·

DOORWAY TO HEAVEN

　　K2誕生於物種大規模滅絕的時代。六千五百萬年前，恐龍滅絕的時候，印度大陸板塊以每年十五公分的速度向北飛馳，以地質時間的標準而言，這可是相當快的速度，最後印度大陸板塊卡到較大的歐亞大陸板塊的下方，鏟著鏟著，K2就像聖母峰一樣，從海裡冒出來了。仍在長高的喀喇崑崙山脈，是地球上最年輕的山脈，還像從未磨過的鐵器，呈現鋸齒狀。

　　我們可以追溯到中亞阿爾泰（Altaic）語系裡的數種語言，來闡述喀喇崑崙這個字：喀喇是黑色，崑崙則意味著礫石或岩石。喀喇崑崙城市是十三世紀時，成吉思汗蒙古帝國的華麗首都，商隊則用喀喇崑崙來形容，商貿道路上最高的高山隘口[23]。一八二〇年代英國探險家威廉·默克羅夫特（William Moorcraft）攀過喀喇崑崙山口，於是以喀喇崑崙為圍繞的群山命名。

英國皇家地理學會（The Royal Geographical）在一九三〇年代認可了該命名[24]。

喀喇崑崙山脈往東南延伸穿過喀什米爾地區，然後沿著巴基斯坦和中國的邊界，停在聖母峰的家鄉——喜馬拉雅山脈。喀喇崑崙擁有世界上最密集、超過八公里長的高峰。喀喇崑崙山脈比喜馬拉雅山脈更嚴酷、更孤絕，也是極地以外，地球上冰川最多的地方。它是如此偏遠，直到十九世紀中葉，西方探險家才得以為它測繪地圖。

一八五六年，今日名為 K2 的山峰，第一次出現在測量師的筆記本中。動員整個大英帝國、目的是確定地球形狀的印度大三角調查計畫（The Great Trigonometric Survey），派遣英國中尉兼間諜托馬斯‧蒙哥馬利（Thomas Montgomerie）為喀什米爾繪製地圖。靠著喀什米爾揹伕的幫助，蒙哥馬利花了四天的時間，終於把平面桌、雞血石以及黃銅經緯儀，拖上了位於喜馬拉雅山麓的赫拉穆克山（Mount Haramukh）。他在該次攀登中看到一連串尖塔山峰。東北方約二一〇公里處，有兩座山峰從山脊線突出來，睥睨群山。蒙哥馬利使用經緯儀測量，並在他的田野調查筆記裡，記下山峰的座標，畫下山峰的輪廓。

離他最近的山峰，頂端像個六角形，且有兩個山頂。他將看起來比較高的山峰標注為 K1。K 代表喀喇崑崙，而由於它是蒙哥馬利調查中的第一座山，就以數字一來表示。對較遠處那個閃閃發光、呈金字塔形狀的山峰，他則標注為 K2。他一一標

托馬斯·蒙哥馬利的 K2 素描。

注調查中看到的山峰，一路到 K32。K1 很快就被當地名稱所取代：瑪夏布洛姆峰（Masherbrum），在當地巴爾蒂語的意思是「火之山」。K2 這個名字則留下了，製圖者知道 K2 的當地名稱是喬戈里（Chogori）[25]，在巴爾蒂語中意指「巨大的山峰」。語言學家現在宣稱喬戈里是藏語，意指「天堂之門」。巴爾蒂人的佛教徒祖先從西藏遷徙到這裡不久之後，就為那座山峰取了這個名字。

蒙哥馬利對該山峰高度的目測，有七百九十公尺的誤差。K2 其實比瑪夏布洛姆峰更高。它橫跨在中國和巴基斯坦的邊界，矗立在喀喇崑崙之上，高達八六一一公尺，是世界第二高峰，聖母峰只比 K2 高了兩百三十七公尺。從遠處看，K2 就像個史前的鯊魚牙齒；走近點，你可以看到有條紋的片麻

岩被冰包裹著。在晴朗的早晨，這座山頭傲慢的漂浮在雲層之上，沐浴在陽光下的冰川則閃著金色的光芒。

K2的總體積比不上聖母峰，但比聖母峰更光滑，也更殘忍。登山者稱呼它為殺人峰。聖母峰上有的艱險它全有，它有的聖母峰則未必有。K2的冰川上布滿裂縫，而層層積雪掩蓋了這些冰隙，沒有結繩隊的登山者若是踩空，馬上就會消失得無影無蹤。攀登者可能會被突然落下的巨大冰塊砸到，或遭雪崩襲擊。還有海拔高度，沒有人類、動物或是植物，能夠忍受這種惡劣的條件超過數天。在山頂的攀登者每一次呼吸，只能攝取到海平面處三分之一的氧氣。缺氧會一點一滴地消磨攀登者的體力和判斷力，讓他們只剩下幼兒般的協調性。

好像上述這些還不夠艱險似的，K2上的暴風雪更是嚴厲。它位在聖母峰的西北方一千四百一十九公里處，因為離赤道更遙遠，所以更容易受到溫帶氣旋，以及伴隨而來的噴流影響。聖母峰至少遵循著可靠的天氣模式：在季風季之前，溫暖的水氣從印度東方的孟加拉灣蒸發，形成低而密的雲層，往北飄浮到喜馬拉雅山脈，把山頂的噴流推開。五月時，聖母峰上會有一段相對無風的天氣穩定期，最長可達兩個禮拜。

相比之下，想要預測K2就困難多了。攀登者根本無法知道何時適合攀登，或甚至到底有沒有適宜攀登的時候？

所有條件加起來，就是令人沮喪的統計數據。二○○八年之前，只有兩百七十八人成功登頂K2，而聖母峰的登頂人數是四千一百二十五人，前十年的致死率為○‧七％（離開基地營的攀登者的死亡率）[26]。喜馬拉雅資料庫可以給出聖母峰的統計資料，K2卻沒有可靠的數據。攀登殺人峰的登山者無法有效估計自己的存活率，而他們也不想思考這件事。二○○八年，離開K2基地營攻頂者的死亡率為三○‧五％，比諾曼第登陸那天奧馬哈海灘上的死亡率還要高。也許統計學家無法認定確實的致死率，但毫無疑問的，對高海拔登山者而言，K2的致死率遠比聖母峰要高出許多。

登山活動發展了一個世紀之後，才有凡人站上K2峰頂，其中一個早期的嘗試和「地球上最邪惡的人」有關。具有登山者、創作者、情色作家和神祕學者多重身分的英國冒險家阿萊斯特‧克勞利（Aleister Crowley）有多樣的熱情，讓他在去世許久後依然擁有眾多崇拜者。披頭四把他放在專輯《花椒軍曹寂寞芳心俱樂部》的封面上，和同在封面的馬克思以及瑪麗蓮‧夢露一樣顯著。一九○二年，克勞利和他的朋友奧斯卡‧艾克斯坦（Oscar Eckenstein）決定攀登K2。

途中，艾克斯坦因涉嫌間諜活動被逮捕，克勞利的背包裡則塞滿米爾頓（Milton）的大部頭著作，還鞭打揹伕。有些揹伕逃走了，順便偷走克勞利的衣服。

克勞利和團隊嘗試攀登K2的東北稜時，因為天氣不佳，撤退了五次。團隊中

有位成員的肺部充滿液體，克勞利則在瘧疾以及吸食鴉片的作用下，產生了幻覺。在最高營地的時候，克勞利掏出左輪手槍，打算教訓隊友，結果被隊友在肚子上打了一拳。克勞利指控另一名攀登者偷藏糧食，還說他瘋了，他命令該團員離開。

在經過九個禮拜、嘗試攻頂五次後，他們還是沒有到達山頂。但克勞利的遠征在某種意義獲得了成功。他們在高海拔停留超過兩個月，也到達值得敬佩的高度──六五二二公尺，這個紀錄在 K2 歷史上維持了幾十年。

如果克勞利是個攀登瘋子，那麼下一個主要遠征的領導者薩沃亞奧斯塔──他更為人熟知的名稱為阿布魯奇公爵（Duke of Abruzzi），則是攀登貴族的縮影。阿布魯奇是一個經驗豐富的探險家，他在北極點遠征時失去了四根手指頭。一九〇九年，為了逃離醜聞，阿布魯奇決定去登山。他未能獲得攀登聖母峰的許可，於是決定攀爬他標榜為地球第三極的 K2。

阿布魯奇搭乘海洋號離開歐洲，帶了四千七百四十二公斤的行李，包括他的黃銅床架、羽絨枕頭和有四種動物皮層的睡袋，快遞每日送給他郵件和報紙。當阿布魯奇徒步通過喀什米爾的諸侯國時，應接不暇的餐會、馬球比賽和禮物交換儀式耽擱了行程。根據阿布魯奇的遠征日記，他在遠征早期最關注的問題之一為「當地人的氣味」，他寫道，「即使露天都難以忍受。」

儘管阿布魯奇用加了香料的手帕按住鼻孔，他還是吸進了宏偉的景觀。K2是

「該地區毋庸置疑的主宰。巨大、遺世獨立、遙遠到人類的視線無法企及，它被眾多

山峰和連綿冰川護衛著，免於外界入侵。」這景觀給他的震撼是如此深刻，足以激

發他為當地的一些主要特徵賜名，其中K2的阿布魯奇山稜以及附近的薩沃亞冰川

(Savoia Glacier) 還沿用至今。

「如果有人能登頂，」他後來告訴義大利登山協會，「一定是個飛行員，而不是登山者。」

公爵花了六週嘗試一條又一條路線，測量並且拍照。他最高只到六二四八公尺，

悲劇」27 中，有兩個人幾乎打破了公爵的預言。

公爵的預言維持了近半個世紀，直到一九三九年「喜馬拉雅攀登歷史上最離奇的

▲ ▲ ▲

朋友稱為「娃娃臉」的弗里茨・維斯納 (Fritz Wiessner)，有著小天使般的酒窩和

不苟言笑的嚴肅個性，以多次成功首登巨石山而聞名，其中包括懷俄明州的魔鬼塔

(Devil's Tower)。他僱用八個雪巴人協助他攀登K2。七月十九日傍晚，其中一名雪巴

人巴桑・達瓦・喇嘛 (Pasang Dawa Lama) 在距離山頂兩百三十公尺處幫他確保。當太

陽落下，銀色的月亮升起，巴桑聽到沙沙聲28，看見藍色鱗片在薄暮中閃耀著光芒。

巴桑熟知掌管K2的佛母故事，也知道她喜歡吃人肉。巴桑驚恐地看著達嘎卓桑瑪從她的龍坐騎上翻身下來，用龍的舌頭把坐騎套上斜坡，並嗅聞空氣。她已經一千一百二十二年沒有吃東西了。

「巴桑很害怕，」維斯納回憶。當時渾然不覺有什麼危險的他，要求巴桑給他多一點繩。

「不，老爺，」巴桑喊叫著，並緊抓住繩子。「明天。」29

起了疑心的維斯納回頭了。然而他們的撤退並沒有讓佛母滿意，當巴桑沿著冰面垂降時，她抓著龍的肩脊飛上天空，螺旋地飛往巴桑。龍擦過巴桑的背包，敲落兩雙冰爪。現在不可能再次嘗試登頂，巴桑開始思考如何下撤。

他的第一個挑戰是還想攻頂的維斯納。第二天，兩人在最高營地休整，巴桑守望龍的身影，維斯納則裸體做著日光浴30。「自前一天開始，[巴桑喇嘛]變了一個人，」維斯納回憶，「他陷入對邪靈的巨大恐懼，不斷低聲祈禱，也失去了他的胃口。」31

隔天黎明時分，他們爬到瓶頸檢視冰況。「如果有冰爪，我們幾乎可以跑上去，」維斯納誇口說道。然而在沒有冰爪的情況下，他們只能回頭，別無選擇32。

開始下撤後，巴桑的心情也隨之放鬆，想著下面的營地擺滿物資，還有其他雪巴人的支援。雖然巴桑冒犯了達嘎卓桑瑪，但他活下來了。

但她還沒有原諒他。在第八營地上方的冰坡上行走時，巴桑的身體似乎被看不見的手肘捅了一下，突然向前傾倒，開始滑墜，他的喉嚨中發出「怪怪的小聲音」[33]，維斯納知道該怎麼應變，「我做好應變姿勢，挖深，藉由繩索來穩住他。」[34]巴桑恢復了平衡。但接下來他在營地看到的景象，卻比墜落還讓他吃驚。營地裡什麼都沒有：沒有額外的補給，除了一個脫水的迷路者外，沒有其他人。這人是美國富翁達德利·沃爾夫（Dudley Wolfe），他正在喝帳篷皺摺裡的融雪。

沃爾夫加入他們的繩隊，三個人在霧中下撤。顯然，佛母絆倒了沃爾夫，他滑墜時的猛烈力道把三個人拉往落差有六百層樓高的懸崖，裝備紛紛從背包中掉出。「那時我唯一想到的是這有多麼愚蠢，」維斯納回憶[35]。維斯納在距離懸崖不到二十公尺處成功轉身，揮動冰斧制動，所有的頭顱都完好，但只剩下一個睡袋，三個人必須分享一個睡袋。

當他們抵達下一個營地，卻發現營地似乎被一隻巨龍大小的山貓翻遍了：牠撕碎了營帳，試吃些食物，還亂丟垃圾。充氣睡墊和備用睡袋也消失了。「我簡直說不出話來，」維斯納說道，「我們幾乎認為有人要破壞我們的計畫。」[36]三人挖出一個帳篷，把唯一的睡袋橫蓋在三人胸前，簌簌發抖地過了一晚。

當天上午，沃爾夫幾乎沒有辦法站立，巴桑和維斯納離開營地去尋找援助，卻發

現一個接一個被掃空的營地。當兩人終於跌跌撞撞地回到基地營之後，才知道為什麼會這樣，原因很明顯：他們認定巴桑、維斯納和沃爾夫已經死亡。

雪巴人動身前往救援沃爾夫，當他們抵達沃爾夫的所在地時，發現他因為太虛弱，沒有力氣爬出帳篷，只好把帳篷當成廁所。雪巴人把他從汙穢中拉出來，餵他喝點茶水，然後便先下撤到海拔較低的營地，計畫隔天一早再上來帶沃爾夫下山。

隔天的風雪又讓救援推遲了一天。當天氣終於在七月三十一日放晴的時候，三位救援者奇古力、奇塔和賓素往上攀登去接沃爾夫，但他們再也沒有回來。可能是一場雪崩活埋了他們，沃爾夫大概也死在他的帳篷裡。殺人峰帶走了最早的四條人命。

維斯納回家後為自己辯護，「在大山上就和在戰場上一樣，」他告訴媒體，「必然會有犧牲者。」他和雪巴人一樣，也發展出事件的神話版本。接下來幾年，他開始宣稱攻頂的那天晚上，近乎滿月的月亮照亮了整個天空[37]。這似乎暗示著，如果迷信的雪巴人沒有要求他回頭，他就會成功完成K2首登。然而根據月亮表[38]，七月十九日是新月之後的第三日，而且在K2上那月亮只不過是無用的銀光，僅僅在黑夜降臨後停留天際三個小時。巴桑和維斯納面對的是比綠松石色的龍更大的問題[39]：頭燈要在三十年後才會出現，他們面對的根本是一片漆黑。在暮色蒼茫下，巴桑堅持回頭大概救了維斯納的命。

▲
▲
▲

二戰期間沒有人試圖攀登K2。戰後，英國放棄了他們的印度帝國，它分裂成兩個獨立國家：巴基斯坦和印度。突然之間K2易了手，它落在喀什米爾，一塊兩國都聲稱擁有主權的區域。

一九四七年印巴分治導致現代史上規模最大、最血腥的流亡。印度教徒從巴基斯坦轉移到印度，穆斯林則反向流動。人們乘坐的大篷車總被敵對信仰的狂熱分子伏擊。難民在鐵路上被屠殺，火車車廂裡塞滿了支解的屍體，進站時必須用水把屍塊沖刷出來。有一百萬人遇害。印度和巴基斯坦的新政府，互相指責對方該為暴行負責，從那時候開始，K2周圍就不斷上演敵對行動。

然而，登山活動又復甦了，喀喇崑崙重新開放。一九五三年，一隊美國人取得K2的攀登許可，他們傳奇的遠征事蹟示範了人在大山上的尊嚴。

當隊伍往喀喇崑崙前進的時候，二十七歲的地質學家阿爾特·吉爾基（Art Gilkey）收到聖母峰剛被征服的消息。他希望這個夏天也是他的幸運夏天，但八週後，在海拔七七七二公尺，他卻發現自己正在走往黃泉的路上。吉爾基的左小腿抽筋，讓他痛苦

萬分，走動沒能解決這問題，那條腿還持續腫脹起來。暴風雪來了，把他和隊友困在山上。大風持續了五天。當風勢放緩，吉爾基爬到外面，卻連站都站不起來。

查理·休斯頓醫生（Charlie Houston）判斷吉爾基患了血栓性靜脈炎，可能是因為登山者脫水、缺氧或是停滯的時間過久等原因而形成致命的血塊。吉爾基的隊友試圖帶他下山，卻被大風逼著回頭，他們被迫在帳篷裡多停留了三天。吉爾基的咳嗽越來越嚴重，可能出現了肺栓塞。

天氣終於好轉，他們把吉爾基包在睡袋裡，用帳篷裹住他的軀幹，把他的雙腳塞進背包，再用繩索縛好。他們在雪地上拖著這臨時湊合的擔架，垂放他過陡峭的路段。

當救援者散開去勘查路線時，以繩索相連的兩人中一個失去了平衡而滑墜，把他的繩伴也拖了下去。速度愈來愈快，繩子扯到另一隊的繩子，糾結在一起的四個人，鉤住連接第五人和吉爾基的繩子，六個人一起往下滑去，眼看就要掉下落差將近兩千兩百公尺的懸崖。「完了。」其中一個登山者鮑勃·貝茨（Bob Bates）這樣想著，「沒有什麼我能做的了。」[40]

二十六歲、來自西雅圖的皮特·沙寧（Pete Schoening），當時位於他們的上方，他跳起來抓住連在吉爾基身上的一條繩子，並將抓到的繩子纏繞在肩膀上，冰斧的木質握柄則固定在大石後頭。

沙寧抓著冰斧，握緊繩子。不知怎的，繩子沒斷，沙寧不但止住眾人滑落的勢頭，還承受住吉爾基擔架的重量。登山界後來稱這一壯舉為「奇蹟確保」。

同樣神奇的是，這起意外沒有造成什麼大不了的傷害。一個人丟了手套、背包和眼鏡；一個喪失短期記憶；另外兩個人和被繩子輕微切傷的第三個人絆在一起。他們解開自己，重獲自由。救援人員重新固定吉爾基的擔架，繼續探勘營地，搭設帳篷。

其中有些人聽到低沉的尖叫。他們返回固定吉爾基的地方，卻只看到新鮮的犁雪痕跡。查理‧休斯頓後來推測吉爾基「搖晃自己弄鬆綁縛」[41]，好讓隊友不用再為了救他而冒險。更有可能的推測是：雪崩把他掃下山坡。無論真相如何，吉爾基都消失了。他的朋友們一瘸一拐地下山，雖然很慘但都還活著。在基地營附近，揹伏堆出紀念石堆，這石堆到現在都還在那兒。儘管團隊失去了吉爾基也沒有登上山頂，他們的探險仍被譽為攀登活動的高點。該隊伍團結一心，沒有人為求自保而犧牲了人性。

▲
▲
▲

吉爾基死後，殺人峰成為義大利人渴望的對象。羅伯特‧皮爾（Robert Peary）摸到了北極點；羅爾德‧阿蒙森（Roald Amundsen）則到了南極點；丹增‧諾蓋和艾德蒙‧希拉瑞登頂聖母峰，但還沒有人能征服K2。現在，世界上海拔最高的未登峰，是海

平面上最難到達的地方。

因為二次大戰而意志消沈的義大利人，想以追求該山作為恢復民族自尊的手段。

一九五四年的夏天，遠征隊隊長阿迪托·狄西歐（Ardito Desio）取得攀登許可，他要確定所有隊員都了解之中的利害關係，「如果你們成功攀登上山頂——而我相信你們可以——在你們辭世很久之後，整個世界仍會視你們為民族的勝利者，為你們歡呼。」

義大利遠征將成為 K2 上最具爭議的事件，它引發了接下來五十年的激辯，這全圍繞在一頂消失的帳篷上[42]。

攀登揭開序幕，六百名巴基斯坦籍揹伕，搬運十三噸的裝備到基地營，其中包括兩百三十瓶朱紅色的氧氣瓶。到了七月下旬，只有四位攀登者進入攻頂 A 組的名單中，遠征隊中最強壯的沃爾特·博拉弟（Walter Bonatti）被擠到了 B 組。

攻頂日的前兩天，博拉弟受命挑著三十六公斤的氧氣瓶給 A 組的兩名成員。為了達成任務，他希望獲得巴基斯坦籍揹伕阿米爾·邁赫迪（Amir Mehdi）的幫助[43]。邁赫迪前一年曾把奧地利登山者赫爾曼·布爾（Hermann Buhl），從南迦帕巴峰背下山。

邁赫迪希望登頂 K2，所以博拉弟和他做了項交易：如果他能幫他把氧氣瓶背到最高營地，他就可以睡在 A 組的帳篷，並加入攻頂行列[44]。邁赫迪同意了，第二天他和博拉弟前往約定好的地點，海拔八一〇七公尺的地方。

但在他們抵達的那天晚上，A組消失了，博拉弟在山坡上搜尋帳篷，喊著那兩位登山者的名字。某一刻博拉弟聽到某人叫著，「放下氧氣瓶然後下撤。」邁赫迪則來回踱步踢著雪，「像一股沒栓牢的自然力量……瘋狂喊叫，」博拉弟回憶[45]。邁赫迪的腳趾擠在小了兩號的義大利軍靴裡[46]。

博拉弟認為在黑暗中回頭根本瘋狂，尤其是跟著尖叫連連且雙腳失去知覺的男人。所以博拉弟放棄尋找帳篷，轉而在冰上用力踩出平台。他和邁赫迪擠在一起嚼著焦糖，認為自己會死去。邁赫迪的腳趾和腳的三分之一都凍傷了。在一九五四年，那是露宿的最高海拔紀錄。

在此同時，A組組長阿奇里・卡本格歐尼（Achille Compagnoni）在他的帳篷中休息，靜靜地啜飲菊花茶[47]，手上捏著一紙打好字的備忘錄，證明他才是領導者。但在死亡地帶，一張皺巴巴的紙毫無威信，所以為了以防萬一，他把帳篷搬到一個不穩定的橫渡路段，如此博拉弟便無法取代他在攻頂日的地位。

當第一道曙光出現，博拉弟和邁赫迪留下氧氣瓶下撤了，卡本格歐尼和他的攀登夥伴里諾・萊斯德利（Lino Lacedelli）一直等到他們離開才走出帳篷去拿氧氣瓶。他們避開了瓶頸路段，但攀爬東南面下的岩石並不見得比較簡單，據稱他們的氧氣瓶空了，兩人踉蹌滑墜[48]。卡本格歐尼看到六月時死去隊友的鬼魂。他們的手套溼透了，

手指凍傷。一九五四年七月三十一日黃昏，A組在K2峰頂插上義大利國旗。他們在黑暗中下撤，偶爾停下來休息，大口喝著白蘭地，於那天深夜回到帳篷。

回到基地營之後，卡本格歐尼對藏起帳篷一事毫無歉意，還要求他們解釋氧氣瓶耗盡的原因，不過很快的，興奮感安撫了所有的爭執。搭著豪華的亞洲號輪船回家後，整個團隊提出一致的說詞，沒有人揭露被迫露宿的細節。電台和電視台對全球傳播義大利的勝利，義大利和巴基斯坦政府授予登山者獎章，教宗碧岳十二世也送上祝福。登山家萊因仁侯・梅斯納（Reinhold Messner）後來說，在法西斯主義和戰爭造成的創傷後，K2的勝利帶來「義大利人的心理重建。」

但十年之後，出現離奇的指控。儘管氧氣瓶的面罩和管線一直在卡本格歐尼的帳篷裡，卡本格歐尼卻透過記者，指控博拉弟從他的氧氣瓶中吸取氧氣。憤怒的博拉弟打贏了誹謗官司。「像一頭大象，」他從來沒有原諒A組，其他人也一直對A組忿忿不平[49]。攀登過後五十四年，卡本格歐尼去世了，刊登在《紐約時報》上的訃告，聚焦在他遷移帳篷的選擇。他在K2上的決定，讓自己被蓋棺論定為「登山界的猶大」。

切除腳趾後的邁赫迪回到家鄉窄薩，並把他的冰斧留在花園的小棚裡。他漸漸學會用殘肢走路。他從郵件獲知，義大利政府已經授予他卡瓦列雷（Cavaliere）地位，相

當於騎士。卡本格歐尼多年來曾寄給他幾十封信件，但邁赫迪從來沒有找人翻譯。

▲ ▲ ▲

一九五四年的戲劇性演出之後，殺人峰連續二十二年都沒有允許任何人站上山頂。直到一九七七年，日本隊靠著一千五百名揹伕軍隊的支援，才再次登頂。本來每年只發出一份攀登許可的巴基斯坦政府，開始發出更多許可。山上變得擁擠，死亡數目增加：一九八六年的夏季死了十三人[50]。

與此同時，登山運動的精神也在改變。第一代高海拔登山者是驕傲的「無用物的征服者」(Conquistadors of the Useless)，也是各個山峰首登的先驅者[51]。但當主要山峰都被征服之後，還剩下什麼？登山者想盡方式來顯示自己與眾不同，爭奪媒體關注和企業贊助，他們開始在更嚴苛的條件下，嘗試更為大膽的路線。登頂還不夠，登山者必須無氧登頂，爬上超級技術性的路線，創造連爬兩座山的速攀紀錄，在冬季攀登喜馬拉雅山脈，或是完成所有八千公尺的山峰。而且必須用鏡頭記錄一切，好提供給《國家地理》雜誌或《探索頻道》。

科技也進步了，就算在伸手不見五指的白茫茫中，攀登者也可以藉由GPS找到路徑。衛星電話到處作響；超級電腦預測風暴；冰爪的前方長出了尖刺；化纖面料

取代馴鹿皮。這項運動因為新的工具和裝備，變得更為極端，同時也變得更普羅大眾。西方嚮導公司在一九九〇年代成立，取名為高山怪胎（Peak Freaks）或是瘋狂登山（Mountain Madness）。這些公司包辦所有雜務，包括取得攀登許可、聘請協作、固定路線等，一個人收費三萬到十二萬美元。

山上擠滿了人。在平地使用踏步機訓練的業餘愛好者抵達聖母峰，他們把上升器套在固定繩上，在雲層中攀升。大部分的雪巴人感激這份工作的收入，即使客戶有時缺乏專業技術，但還不至於難以應付。他們會建議較弱的攀登者不要過度消耗體力，要專注於自己的身體狀況。「我們攀登聖母峰兩次，」麒麟解釋，「首先，雪巴人上攀架設固定繩和營地，然後下來接客戶，帶他們到山頂。」《衛報》（The Guardian）上的一個標題概括描述了這個現象「聖母峰：一個不那麼新穎的壯舉」，副標題則說「這麼多人，還有名人，都在征服聖母峰，它像是度假村而不是荒野。」雪巴人負責背負重裝，成千上萬的快樂業餘登山者加入了聖母峰的登頂之旅。[52]

商業登山的不足之處，終於在一九九六年被放在聚光燈下，當年十五名登山者命喪聖母峰，單日內有八名罹難。約翰·克拉庫爾（Jon Krakauer）據此寫出《聖母峰之死》（Into Thin Air），售出四百萬冊並入圍普立茲獎。這本書應該能把理性動物嚇離這項運動，卻恰恰相反，「克拉庫爾效應」將商業登山鍍上一層金。多數抵達基地營的新人

有必要的經驗，但仍有少數人認為他們花了六萬五千美元的遠征費用，就是買了抵達山頂的纜車車票，管他媽的天氣和能力。如果因為安全考量被迫撤退，他們會告遠征公司違約。艾德蒙・希拉瑞爵士甚至擔心這些業餘愛好者「會褻瀆山」。

二〇〇六年大衛・夏普（David Sharp）之死就是此現象的具體範例。夏普是三十四歲的數學老師，在聖母峰山頂下撤途中倒地。當時他還連在固定繩上，距離最高營地不到兩百五十公尺。在接下來的十二個小時裡，至少有四十個急於登頂的攀登者經過瀕死的夏普[53]。有的目擊者說他們認為夏普只是在休息，有人說他痛苦的樣子很明顯，但是如果有人願意幫忙，他有可能獲救。偏偏一直等到攀登者從山頂下來，才有人採取行動，但已經太遲了。夏普被放在那兒太久，因而走上死亡的道路。登頂狂熱已經戰勝人性。

當征服聖母峰失去了純粹性和神聖地位，專業登山者和狂熱的業餘愛好者轉而奔往K2，它的難度抵制了商業化。能夠成功無氧登頂K2，是成為媒體寵兒、取得名氣和贊助的捷徑。殺人峰得到另一個別號：登山者的山。而雪巴人也想得到它。雪巴人是聖母峰上最強壯的人，他們保持多項紀錄，包括最早登頂、最快登頂、最多登頂等。雪巴人在聖母峰上越來越難脫穎而出。曾經登上聖母峰的雪巴人有數百個，只有兩個人成功無氧登上K2。

麒麟的目標是成為第三人，但妻子達瓦認為這個野心太過瘋狂，三十多歲的他現在有了家庭、房子、事業，以及一個大肚子。在二〇〇七年之前，達瓦一直認為自己能夠說服麒麟放棄K2。「他比以前更通情達理，」達瓦說，「K2是一個幻想，就算他得到了嘗試機會，我知道我有辦法阻止他。」但在麒麟心裡，他從未放棄過這座山，他一直在尋找攀登機會。十年後，他終於找到了⋯艾瑞克‧邁耶（Eric Meyer）。

▲
▲
▲

艾瑞克是來自科羅拉多州的麻醉醫師，八〇年代中期曾經在減壓室中住了六個星期，接受代號為「聖母峰行動二號」（Operation Everest II）的缺氧研究。研究人員對他做了一連串的體適能測試，以分析缺氧對身體的危害，他們在艾瑞克的腿上鑽洞，以檢視高海拔條件下肌肉的萎縮；他們把管子插進他的動脈，以檢查心臟的惡化情形。

艾瑞克得到四千元的酬勞，他把錢全花在一次登山遠征上。

這位超馬跑者兼三項全能運動員總是在測試自己的極限，努力鍛鍊頭腦和身體。他每天早上會練一小時瑜伽，去亞洲學習武術，家中冰箱裡放滿了用綠藻、花椰菜和小麥芽打成的綠色冰沙。他的外表反映出這些努力，他的皮膚光滑，一頭閃亮頭髮，身上幾乎沒有脂肪，總是表現得一派優雅和輕鬆，講起話來帶著冥想大師的完美權威。

二〇〇四年走出離婚陰霾的艾瑞克，在攀登聖母峰途中看到了麒麟。那時候在第二營的每個人看起來都疲憊不堪，只有麒麟充滿元氣。這個雪巴人的手臂比大多數登山者的大腿還要粗，他搭帳篷、架繩索的速度比任何人都來得快。一百七十五公分的身軀，居然能夠承載令人難以置信的重量「我從來沒有見過這麼強壯的人，」艾瑞克回憶說，「我得認識這個人。我們聊天，一見如故，我知道我交到一輩子的朋友。」

麒麟和艾瑞克分享自己對K2的夢想、女兒、村莊，以及母親死於分娩的故事。艾瑞克告訴麒麟，他致力於在發展中國家提高醫療服務、降低嬰兒死亡率的志願工作。麒麟和艾瑞克一起吃米飯和豆湯，交換故事，分享攀登技巧上的心得，還一同冥想沉思。「他沒有把我當成雪巴人，」麒麟說[54]「艾瑞克視我為平等的人。我們就像兄弟一樣。」登頂聖母峰後，艾瑞克邀請麒麟到科羅拉多州的家度假。

麒麟和達瓦在二〇〇七年夏天抵達斯廷博特斯普林斯（Steamboat Springs），這是個以粉雪知名的滑雪小鎮。在這裡，熟食店用探險家的名字為三明治取名，幼兒從會走路時開始，就學習滑雪道。麒麟立刻覺得這裡像自己家一樣。他和艾瑞克騎腳踏車上山，到處攀岩。用達瓦在艾瑞克的廚房裡煮的麵條塞滿肚子，然後一起去跑馬拉松。

麒麟在鄉間路上學會開小貨車，用鋪設水泥地基來維持體能。「他似乎對背負水泥包從不厭倦，」艾瑞克的朋友達納・傳德衛（Dana Tredway）說。直到K2介入之前，這

真是個完美的假期。

艾瑞克告訴麒麟他計畫辭掉工作，向巴基斯坦申請殺人峰的攀登許可，也許麒麟想要加入團隊？麒麟會是正式的團隊成員，而不只是登山協作。已經有五個人打算加入：三名美國人，一名瑞典人和一名澳大利亞人。瓦里德電信（Warid）和其他贊助商會支付部份費用，麒麟只需要支付三千美元。麒麟既然身為團隊成員，而不是工作人員，不需要當客戶的保母，可以專注在登頂上頭。隊伍將採取K2路線中，最穩健合理的一條：東南側翼的阿布魯奇山稜路線。他們不使用氧氣，麒麟將會加入世界卓越登山者的行列。

根本不需要說服麒麟，但是需要說服達瓦。「我不想介入，」艾瑞克回憶說，「有太多不攀登K2的理由。我也無法向她保證，他會活著回來。」

達瓦的英語說得沒有麒麟好，所以沒有注意到丈夫和艾瑞克正在醞釀的計畫。麒麟試圖在夏季結束前，讓達瓦了解他的計畫。在假期的最後一周，他要她坐在艾瑞克的沙發上，接著他放進一片DVD，在遙控器上按了幾個按鈕。平板電視上出現一隻身著紅色夏威夷襯衫、身長十五公分的大猩猩。這個木偶操著青蛙克米特的聲音說，

「我叫墨菲，我可能貌不驚人，但我哪兒都去得了。」

《墨菲到K2》（*Morph Goes to K2*）是一部拍給孩子看、五十四分鐘長的做作紀錄片，

主要述說一個布偶是怎麼安全登上世界上最致命的山峰。當屏幕一黑，達瓦不可置信的看著丈夫。現在，她明白了艾瑞克和麒麟一直用英語在討論的事情。麒麟真的打算像那個愚蠢布偶一樣去攀登Ｋ2嗎？

她想衝出艾瑞克的家，走五公里路到機場。但是她強顏歡笑，在丈夫和艾瑞克使用她不懂的語言互開玩笑中，靜靜坐了兩個小時。

稍晚他們回到自己的小房子，盤腿坐在地板上，開始進行晚禱。面對洛磯山，他數著佛珠重複六字真言：唵嘛呢叭咪吽。麒麟每天會進行這樣的儀式兩次，以祈求上天的憐憫。達瓦通常會加入他一起祈禱，但她那晚對他體恤夠了。現在輪到她說話了，「你得罪了神，」她說。

麒麟不斷地重複六字真言。

「你有聽到我在說話嗎，麒麟？攀登Ｋ2是罪過。」

麒麟自顧自地重複唵嘛呢叭咪吽有十來分鐘。待他終於停下來，卻起身走入臥室，避免和達瓦的眼神接觸。

達瓦看著他離開，坐在那裡好一會兒整理自己的思緒。她不會說麒麟是個壞父親、壞丈夫、壞兒弟、或是一個壞兒子。他不是這樣的人，但她會告訴他，他是個什麼樣的人。達瓦打開臥室的門，「你是個上癮者。」她說。

麒麟攤在床上，面向牆壁。

那天晚上，達瓦躺在他身邊，等待睡意侵襲。一個小時過去了，她聽著丈夫的呼吸，知道他仍醒著，她決定說出自己的想法。「如果你去那座山，」達瓦告訴他，「我會離開。」

她從來沒有說過這句話，但她也知道，這麼說只是虛張聲勢。在尼泊爾，帶著兩個年幼孩子的女人幾乎不可能離婚，社會習俗不允許，法律也不允許。「但是，我還能怎麼做？」達瓦回憶，「我可以求，我可以哭，我可以告訴他所有不該去的理由。但他是男人，在尼泊爾，男人決定一切。」

達瓦還是哭了。過了一會兒，麒麟終於說出她想聽的話：沒有人應該爬K2，佛教徒不該爬，身為父母的人不該爬，當攀登費用足以買一棟房子的時候不該爬。麒麟找不到為了站上一座山頂而賭命的正當理由。K2的生存率比俄羅斯輪盤的勝率還低。攀登根本不合道理。

但是人們不是因為合乎道理而攀登，你可以為攀登想出各種理由，比如說它給迷失的人帶來方向；它為孤獨的人帶來朋友；它為墮落的人帶來榮譽；它為無聊的人帶來刺激。但是，最終，沒有人可以用邏輯解釋登山的慾望。邏輯不能解釋熱情，不能解釋登陸月球。總是有比登山更好、更安全、更便宜、更實用的事情可做。但這不是

問題的關鍵。

第二天早上，當艾瑞克問麒麟是否真的想要攀爬K2，麒麟沒看妻子的臉。他沒有停頓，也沒有多做解釋，或者描述他的家庭將不得不作出的犧牲。這個答案已經在他心裡二十年了，他完全沒有猶豫。

是的。

對一九三九年弗里茨‧維斯納遠征行動的描述，是根據羅瓦陵耆宿的詮釋，我們也參照維斯納的著作，以及一些登山歷史學家的說法，包括莫里斯‧伊什曼（Maurice Isserman）、珍妮佛‧喬丹、安德魯‧考夫曼（Andrew Kauffman）、威廉‧普特南（William Putnam）和大衛‧羅伯茨（David Roberts）。兩方對攀登者行為的描述相當一致。雖然巴桑對維斯納說他看到超自然現象，歷史學家卻很少認為該場攀登的問題和達嘎卓桑瑪相關，這點則和羅瓦陵的佛教徒有出入。至於一九五四年義大利遠征的資料，我們採訪了一九五四年遠征隊的隊員諾‧萊斯德利、埃里希‧艾布拉姆（Erich Abram）和布魯諾‧惹納丁（Bruno Zanettin），一九五四年遠征隊員圭多‧帕加尼（Guido Pagani）的兒子李奧納多‧帕加尼（Leonardo Pagani），蘇丹‧阿里（Sultan Ali）、李亞阿特‧阿里（Liaquat Ali）和佐勒菲卡爾‧阿里（Zulfqar Ali）‧一九五四年遠征隊員阿米爾‧邁赫迪的兒子和孫子）；以及哈吉‧貝格（Haji Baig‧一九五三年南迦帕巴峰遠征上阿米爾‧邁赫迪的朋友）。麒麟和達瓦的爭執則根據二〇〇九在加德滿都都對他們的多次採訪，引用的話語直接來自達瓦的回憶。我們也拜訪了科羅

23. 拉多州爭執發生的現場。

24. 喀喇崑崙隘口高達五五七五公尺。

25. Charles Close et al., "Nomenclature in the Karakoram," *The Geographical Journal* 76, no. 2 (August 1930), pp. 148-58.

26. 根據與賈尼絲‧舍雷爾的私人信件。在巴爾蒂語和藏文中，「喬戈」意指偉大，「里」意指山。舍雷爾則建議另一種詮釋「喬戈」的方式，在藏文中，喬意指神，戈意指門。巴爾蒂語是一種古老的藏語，曾以藏文來書寫，十六世紀的時候，巴爾蒂斯坦區域（Baltistan）改信伊斯蘭教，書寫文字也改為波斯文。

27. 喜馬拉雅資料庫計算致死率的方式，是以所有嘗試攀登的人數為母數。雖然使用成功登頂的人數為母數，是個常見的方式，卻容易引起誤導。喜馬拉雅資料庫的理查‧索爾茲伯里（Richard Salisbury）解釋，「就好像計算交通事故致死率的時候，只考慮駕駛的人數，而忽略所有的乘客」。

28. Galen Rowell, *In the Throne Room of the Mountain Gods* (San Francisco: Sierra Club Books, 1977). See also Jennifer Jordan, *The Last Man on the Mountain* (New York: W. W. Norton, 2011).

29. 根據從佛教觀點詮釋這個事件的喇嘛的說法。維斯納沒有報告曾經看到或聽到聖母。

30. 根據與大衛‧羅伯茨的私人通訊。羅伯茨在一九八四年採訪弗里茨‧維斯納的時候，維斯納表示聽到巴桑這麼說。這句話也出現在羅伯茨的書 *Moments of Doubt and Other Mountaineering Writings* (Seattle: The Mountaineers Books, 1986).

31. 維斯納在帳篷邊做日光浴。他很有可能晒傷了，嚴重損耗體力，讓隔天的攀登變得更困難。見喬登的 *The Last Man on the Mountain*, pp. 190-91. Fritz Wiessner, "The K2 Expedition of 1939", *Appalachia* (June 1956).

32. 維斯納把睡袋留在營地。他認為下方營地中有為他保留的睡袋。

33. 根據一九八四年，大衛・羅伯茨對維斯納的採訪。

34. 同上。

35. 同上。

36. Ed Webster, "A Man For All Mountains: the life and climbs of Fritz Wiessner," *Climbing*, (December 1988)（引用維斯納的訪談）。

37. 根據一九八四年，大衛・羅伯茨對維斯納的採訪。

38. "Planet Notes for July and August, 1939", *Popular Astronomy* 47 (July 1939), pp. 314-15 (Data courtesy of Maria Mitchell Observatory, Harvard; provided online by NASA Astrophysics Data System.)

39. 法國品牌 Petzl 在一九七二年才發明頭燈。維斯納和巴桑在最高營地所使用的手提燈不夠明亮，不足以讓他們在夜間攀登。

40. Maurice Isserman and Stewart Weaver, *Fallen Giants* (New Haven, CT: Yale University Press, 2010), p. 313.

41. 查理・休斯頓在二〇〇四年對比爾・莫耶斯（Bill Moyers）的採訪。

42. Lino Lacedelli and Giovanni Cenacchi, *K2: Il prezzo della conquista* (Milan: Mondadori, 2004).

43. 阿米爾・邁赫迪也作阿米爾・馬赫迪（Amir Mahdi）或邁赫迪・汗。這是阿米爾・邁赫迪回到罕薩的哈桑阿巴德（Hassanabad, Hunza）之後告訴家人的話。根據二〇〇四年作者在哈桑阿巴德對邁赫迪的兒子蘇丹・阿里，以及他的孫子李亞阿特・阿里和佐勒菲卡爾・阿里的採訪，還有同一年祖克曼在吉爾吉特（Gilgit）對邁赫迪一九五三年南迦帕巴峰遠征的同行者哈吉・貝格的採訪。博拉弟承認自己提供邁赫迪攻頂的機會，但也說那只是個說服他背負氧氣瓶的技倆。

45. 根據二〇〇三年大衛‧羅伯茨對博拉弟的採訪。博拉弟婉拒作者的訪談要求，「我已經八十歲了，對談論露宿感到厭倦。」他於二〇一二年過世。

46. 義大利遠征隊提供軍靴給高海拔揹伕，但是邁赫迪的腳很大，穿不下任何一雙。義大利隊原本打算修改軍靴以合他的腳，但是邁赫迪拒絕了。他擔心修改會使他無法以好價錢轉售靴子。

47. 卡本格歐尼說他想要避免在冰塔的墜落區搭帳篷，雖然聽起來很有道理，但是新地點卻受落石威脅。

48. Robert Marshall, K2: Lies and Treachery (Herefordshire, UK: Carreg Ltd., 2009)。登頂照片顯示他們有帶氧氣瓶登頂。萊斯德利鬍子上的結霜顯示出氧氣面罩的形狀。

49. 根據二〇〇三年十一月埃里希‧艾布拉姆對保羅‧帕多安（Paolo Padoan）的採訪。

50. Jim Curran, K2: Triumph and Tragedy (Boston: Houghton Mifflin Harcourt, 1989)，如果想要參考倖存者的說法，請見Kurt Diemberger, The Endless Knot: K2, Mountain of Dreams and Destiny (Seattle: The Mountaineers Books, 1991)。

51. 法國著名登山家萊昂內爾‧泰雷（Lionel Terray）使用「無用物的征服者」這個標題作為自傳書名。Conquistadors of the Useless: From the Alps to Annapurna (Seattle: The Mountaineers Book, 2008, reprint)。

52. Ed Douglas, "Mount Everest: a not so novel feat," The Guardian, May 19, 2010.

53. 經過大衛‧夏普的攀登者人數並不確定。

54. 麒麟在這裡使用小寫的雪巴，意指高海拔高山工作者。

CHAPTER 3

·王子和揹伕·
THE PRINCE AND THE PORTER

尼泊爾，加德滿都，納拉揚希蒂皇宮
二〇〇一年六月一日，晚上

王儲狄潘德拉在殺害家人的兩個小時之前，還試圖讓他們放鬆：他帶領大家玩撞球、倒酒、拿即將三十歲這件事開玩笑。再過不久，昆汀·塔倫提諾風格的血洗事件就要展開[55]，引發尼泊爾內戰，導致十五萬人流離失所，包括一位名叫巴桑·喇嘛的馬鈴薯農夫。

巴桑往 K2 移動的軌跡，就在二〇〇一年六月一日晚上八點啟動了。二十多名尼泊爾皇室成員，那時正漫步到加德滿都的納拉揚希蒂皇宮。那是棟帶著泡泡糖粉紅色的建築，高大的城門有士兵駐守，周圍則是霉壞的城牆。沙阿皇朝（Shah Dynasty）從一九七六年開始統治尼泊爾，而這棟皇宮和皇室成員是這個皇朝最後

剩下的東西。

綽號狄比的王儲是個矮胖的花花公子，也是老練的宴會主人。他曾就讀於知名的英國伊頓公學，擁有空手道黑帶的資格，八歲時獲得生平第一把手槍，自那時候開始，他就對武器愛不釋手。狄比愛錯了女人，至少他的家人是這樣認為的。

那晚他的心頭上想著那個女人。他一邊看撞球比賽，一邊喝下好幾杯威士忌。他還同時吸著帶有黑色物質的捲菸，可能是鴉片[56]。當藥物發生作用，狄潘德拉搖搖擺擺的無法站直，他不停晃來晃去，撞上了家具，於是有四個家人把他拖進臥室。

王子抽泣著，打電話給女朋友德維亞尼·拉娜。因為拉娜的社會階級較低，王室命令狄比與她分手[57]。除非王子與母親看中的對象結婚，否則王儲的身分不保[58]。王子含糊不清的向拉娜說話，然後掛上電話，重新撥號，又掛上電話。

拉娜回撥給王子，接聽的是王子的助手，她警告他，狄潘德拉可能會傷害自己。他們助手們匆匆趕到王子的寢室，看見王子倒在地上蠕動著，一邊撕扯自己的衣服。他們扶著王子進入浴室，王子在那兒吐了一地。助手在王子臉上潑了些冷水，然後把他安置在床上。

然而，他卻穿上作戰靴，戴上黑色皮手套，穿上迷彩夾克和背心，還裝配了武器，包

孤獨一人的王子又打電話給女友，告訴她自己有多愛她，並說自己會試著入睡。

括九毫米格洛克手槍、改裝過的九毫米MP‐5K半自動機槍，有照明裝置和瞄準器的柯爾特M‐16突擊步槍，以及SPAS十二口徑泵動式霰彈槍。他每種槍械至少帶上兩把，跌跌撞撞地朝撞球室走去。

幾乎整個王室家族都在撞球室裡，包括戴著琥珀色寬大眼鏡、輕聲細語的國王爺爺比蘭德拉。根據印度教的傳統，比蘭德拉國王被視為半神半人的毗濕奴化身。那時他正站在離撞球桌東端不遠的地方，一邊喝白蘭地，一邊談論高膽固醇的風險 59。

當他的兒子穿著戰鬥服裝，抓著霰彈槍和半自動機槍走進房間的時候，比蘭德拉國王似乎並不驚慌。也許國王以為狄潘德拉只是想要展示從皇家兵工廠取來的武器，而往前走了一步。「狄比不是已經過了這樣穿著的年紀？」一個姑姑這麼說 60。

然後，就在眾位賓客的眼前，王子扣動了扳機。從半自動機槍射出的兩顆子彈進入父親一側的身體。比蘭德拉國王倒在地上，襯衫上滿是鮮血。根據官方報導，「你幹了什麼？」是他死前最後一句話 61。

兩隻手都拿著槍的狄潘德拉控制不了後座力，子彈於是噴進天花板和西側的牆壁。兩位親戚撲向國王，試圖阻止出血 62。子彈用完之後，狄潘德拉扔下槍，衝出了房間。「開始的時候有一些尖叫聲，但在那之後每個人都只是環顧著四周，」狄潘德拉的姊夫葛爾阿克·雷娜回憶說。

CHAPTER **3** · 王子和揹伕　　　　THE PRINCE AND THE PORTER

很快的，狄潘德拉右手提著 M-16，左手拿著手槍回來了。他近距離朝國王補
射一槍。狄潘德拉「看上去像極了終結者二」，面無表情卻神情專注，」他的姑姑凱塔
琪·切斯特公主回憶說。

他最喜歡的叔叔迪仁德拉（Dhirendra）舉起雙手，試圖安撫殺人的王子。「夠了，
巴布。」他說63。狄潘德拉沒有回答，而是發射了一排子彈，打爛叔叔的胸膛，接著
他往按著國王傷口的人射出更多子彈。狄潘德拉再次離開房間，撤退到走廊上。

然後好像忘記了什麼一樣，狄潘德拉又回來了。他瘋狂掃射，還一邊踢地上的身
體，以確認誰死了。大家驚慌失措，有人尖叫著跳到沙發後面，有人衝進走廊跑到植
物園。狄潘德拉跑出房間，往皇家公寓的方向行去，接著衝上樓梯。

他的弟弟尼拉詹王子（Prince Nirajan）追在他後面。母親艾什瓦爾雅皇后則跟在兩
個兒子後面。在樓台上的狄潘德拉瞄準弟弟開槍64。

皇后放棄了65。「你殺了你父親，也殺了你弟弟，現在殺了我吧。」

狄潘德拉朝她臉上開了一槍66。艾什瓦爾雅滑下樓梯，停在第七階上。

現在皇室的高階成員不是死了，就是奄奄一息，王子漫步穿過花園。那是一個悶
熱的夜晚，蟬鳴聲不絕於耳。蝙蝠吊在樹上，水珠從溫室的窗格滴下。狄潘德拉跌跌
撞撞地走向皇家青蛙池塘上的橋樑。他舉起槍瞄準自己的太陽穴，扣下了扳機。一顆

子彈從他的左耳後面進入腦部，再從顧骨的另一邊出來。他倒臥在池塘邊、靠近佛像的草地上。不到五分鐘的時間，狄潘德拉射殺了自己和另外十四位家族成員。

隔天清晨，附近軍醫院的醫生宣布，尼泊爾皇室最高層級中有九人死亡。處於昏迷狀態的王子還有生命跡象。安排葬禮的同時，官方發言人發表聲明，聲稱數個皇室成員的死亡原因為「自動武器走火」[67]，並沒有把狄潘德拉列為嫌疑犯。

這是一個笨拙的掩飾[68]。尼泊爾人不知道事件的確切情況，卻發展出各種陰謀論。一些人認為印度間諜設計了狄潘德拉，精心策劃這場大屠殺，來製造傀儡政權。有的人則根據一則著名預言做出超自然的解釋。傳說中，王朝的開國君主普利特維·納拉揚冒犯了哥拉浦神（Gorakhnath），所以沙阿家族註定要隕落。大約兩個世紀前，國王給苦行僧一碗餿豆腐。聖僧吞下去之後，馬上就吐了。出乎意料的是，他挑起嘔吐物並下令國王吞食。普利特維·納拉揚拒絕，並把嘔吐物擲回給他。這是個錯誤的舉動。用雙手擋著自己的苦行僧顯出神的真面目，並詛咒沙阿家族：王朝將僅限於十代，每一代代表他一隻弄髒的手指。十代之後，「我知道有事情要發生了，」皇家占星師拉古納特·阿亞爾博士說，「但你要如何告訴你的老闆，他的兒子即將做出大規模的謀殺？」[69]

大屠殺發生後十六小時，第十一代王室成員受到加冕，無意識的狄潘德拉統治了

兩天，拔管後，皇權又回到第十代，他的叔叔賈南德拉（Gyanendra）成為國王。

暴徒衝上街頭，因為他們認為賈南德拉不是個好人。他們散發的宣傳品上，描述皇室占星家在賈南德拉出生時就曾經檢驗過他，並宣布他不適合當統治者。不過賈南德拉四歲時就曾經短暫接管過王位，當時他的祖父狄里布凡（Tribhuvan）和其他家族成員遭到流放，當他們返回家鄉之後，小賈南德拉便失去了王位。男孩生就一付愁容，在他第二幅的加冕肖像上，他還是愁容滿面。即便是效忠皇室的人也覺得他很可疑。

為什麼賈南德拉的孩子倖免於難？大屠殺是狄潘德拉陰沉叔叔的陰謀嗎？

調查員撤出犯罪現場之後，賈南德拉將發生大屠殺的撞球室夷為平地。第一份詳細的調查報告在夏天公佈了，不過為時已晚，沙阿家族已經失去信譽，毛派叛軍則利用這個弱點展開行動。

賈南德拉即位時，沙哈王朝擁有所有尼泊爾封建制度的錯誤。在其兩百三十九年的統治中，王朝製造出一連串的皇室暴徒。舉例來說，十八世紀時，普利特維·納拉揚割下他敵手的嘴唇；十九世紀時，蘇倫德拉把子民丟到井裡；二十一世紀時，據稱帕拉斯用三菱汽車碾死一位不從命演奏的音樂家。但憲法保障沙哈王族免受刑責，該家族一直享受著令人憎恨的奢華生活。

共產黨員承諾會授權民眾，重新分配土地，給予婦女平等權利，以及消除種姓制

度。在一九九一年的議會選舉裡，共產主義政黨聯盟獲得多數席位，五年之後，毛派宣佈「人民戰爭」，目標是消滅帝制、建立共和國。在接下來的十年裡，他們沒有得到什麼成就，但他們藉由招募軍隊，掠奪警察局的武器，和囤積自製炸藥中獲得了力量。當不受歡迎的賈南德拉取代人民愛戴的比蘭德拉國王，毛派知道是時候出擊了。

毛派入侵未受皇家軍隊保衛的偏遠村莊。他們衝進教室，射擊教師，拐賣兒童，強迫他們成為兒童兵。部隊折磨俘虜，並展示俘虜殘缺的身體。他們封鎖加德滿都，奪取了各省的控制權。

為了反擊，議會通過了《恐怖和破壞活動法案》，允許政府拘留毛派分子九十天，也可以嚴刑逼供。賈南德拉國王暫停民選政府，並實行戒嚴，直接指揮軍隊和媒體。他過濾掉批評政府的言論，監禁記者以及處決恐怖分子嫌疑人。「尼泊爾正經歷嚴重的人權危機」，一份由聯合國大會發出的報告這樣公告[70]。國際特赦組織和人權觀察組織譴責暴力，記錄令人毛骨悚然的案例，包括電擊、毆打、暗殺、綁架、公開處決和性侵。一直到二〇〇六年，內戰肆虐。政府控制加德滿都，但毛派分子幾乎滲透了每一個村莊。超過一萬兩千八百人喪生，約十五萬人流離失所[71]。失業率飆升至百分之五十。

毛派終於得到部分勝利。二〇〇八年七月，尼泊爾廢除君主制，宣布成為聯邦共

和國。選舉週期性地把共產黨人放在掌握權力的位置上，但抗議活動和暴力持續不斷。

在內戰最激烈的時候，巴桑·喇嘛和其他七個人一起住在加德滿都一間只有一個房間的公寓。他的老家位在尼泊爾東部，早已成為戰區。國王的軍隊試圖剷除毛派，逮捕並射擊和他年齡相當的年輕人。巴桑不能回家，而他的落難家人急需用錢。

儘管尼泊爾充斥著暴力，固執的攀登者還是繼續登山，他們以每天三美元的代價，僱用揹伕把裝備背到喜馬拉雅基地營。這項工作不需要技巧，只需要體力，是像巴桑這樣的人，少數能從事的工作之一。受到戰爭的逼迫而住在被蹂躪的城市裡，這裡有宵禁，還必須時時恐懼著炸彈，十七歲的馬鈴薯農民變成了揹伕。

▲ ▲ ▲

巴桑·喇嘛總是用順口溜的方式，來教說英語的人如何念他的名字。「這是巴～桑～（唸起來像是英文單字 "song"，意指歌曲）」他會說，「因為我總是在唱歌。」徒步時，巴桑會沿著土路蹦跳而下，用一塊石頭敲擊另一塊石頭，低吟一首尼泊爾小調，聽起來倒像是美國歌曲〈帶我去看棒球賽〉。連犛牛聽到他的高音，都會不自覺地停止反芻。

在他的頭盔上有張貼紙寫著「搗蛋鬼」，巴桑還真沒辜負這個稱號。他會偷偷把

石頭放在朋友的睡袋、枕頭和背包裡，還會把小圓石裹在巧克力棒的包裝紙中，遞給乞討的小孩。晚上，他會把木枝和垃圾疊成小塔，然後放在別人的帳篷上，等隔天早上那個倒楣的住客爬出帳篷，小塔應聲坍塌成一片時，巴桑會仰起頭來呵呵嘻笑，然後逃開繼續算計下一個受害者。

沒在爬山的時候，巴桑則變成了另一個人。在加德滿都，他很少唱歌，很少開玩笑，他將快樂活潑的個性，隱藏在害羞和謹慎的鎧甲下。他不像麒麟擁有拉布拉多犬的熱情，無論在什麼狀況下，都可以很快地和人打成一片。巴桑總是和人保持安全距離，當認識的人打開雙手要一個擁抱，他們通常只能得到握手。巴桑和一群新客戶吃晚餐時，眼睛會不斷巡邏房間，提防可能的危險。對陌生人，他需要幾個小時才能夠冒出一個微笑，但只要他的嘴唇往上翹，笑容便是真誠的。

巴桑的身高不到一百五十八公分，但很結實，雙手粗糙好像貓的舌頭。他看起來比實際年齡小，所以人們老叫他「小巴桑」。客戶偶爾會懷疑他還沒成年，並提出要僱用「另一個更有經驗的雪巴」，而不是這個孩子。」為了看起來年紀大些，巴桑很少刮鬍子，但這根本沒差，因為他的下巴拒絕長出鬍子。

巴桑出身於上阿倫谷（Upper Arun Valley）中尼泊爾與西藏邊境處的弘公村（Hun-gung）。阿倫谷的水來自世界第五高峰、海拔八四六三公尺的馬卡魯峰，幾十年來，尼

泊爾政府限制人類學家、記者或是救援組織，進入這個敏感的邊境地區。但要潛入這裡很容易[72]。訪客可以搭機到圖姆林塔村（Tumlingtar）的簡易機場，再搭一天的吉普車，然後徒步十天，便能抵達弘公。

通往村里的小徑在一堆長桿形狀的石灰岩前分岔。照慣例，所有旅客必須從左邊通過，就連弘公的藏獒都會遵循這個規則。居民住在用岩石和泥土建構的房屋裡，這些小屋子錯落在梯形山坡上，畜窩裡則都是黑豬。一條小河流過村莊的中心，提供水源，電力則仰賴一個早已被遺忘的NGO組織提供的太陽能板。衛生站裡有抗生素，但沒有醫生。

弘公約有兩百五十位居民[73]，這裡一度是某藥用植物的交易中心。現在只有一家小雜貨店供應手電筒、棒棒糖、抗生素軟膏和共產主義宣言，奇怪的是，宣言只有法語版本。居民說的是阿賈克伯帖語，這是藏語的分支，屬於瀕危語言。居民相信他們是阿賈克（Ajak）的子孫，阿賈克是古老的僧侶階級，曾擔任保護藏族皇室的任務。大部分的村民是佛教徒，大多是農民、牧民和鐵匠。

巴桑是長子，父親伯普·萊德·伯帖（Phurpu Ridar Bhote）在他六歲的時候離家，到加德滿都去找工作。伯普每隔兩、三年會回家探望家人。有時候，巴桑會夢見雪崩埋葬了父親，但弘公的喇嘛會安慰男孩，這是沒影子的事情。喇嘛會告訴巴桑父親的

行蹤：那年伯普是去聖母峰還是 K2；喇嘛也會告訴巴桑，伯普藉由禱告發送給他的消息。喇嘛告訴巴桑，父親希望他自立，且學習數學。巴桑閱讀所有他能夠找到的書，盡可能地去學校上課，但生活實在太過艱苦，通常到手裡的馬上變成到嘴裡的。他種植小米和大麥，挖掘馬鈴薯塊莖。他收集木柴，也為較富裕的村民打掃房屋，以換取大米或幾個硬幣。

巴桑十五歲時，父親傳來訊息要他去加德滿都和他會合。伯普得到一份在 K2 上的常態工作，再加上這十年的儲蓄，他已經有一千美元，足夠送兒子去上預備學校，接著念大學。「我希望他離山愈遠愈好，」伯普說，「如果有選擇，誰願意爬山？被山殺死只是時間早晚罷了，我不想我的長子比我早死。他需要接受教育。我爬山，這樣他就不用爬。」

前往加德滿都之前，巴桑將自己的姓從伯帖改成喇嘛，因為他不想被傳統的身分拖累。巴桑是個伯帖，是和雪巴人完全不同的藏族。雖然兩個民族有相近的信仰，許多儀式也相同，伯帖卻經常受到歧視。就好像移民使用洛克菲勒來當作姓氏，巴桑選擇雪巴人最高的種姓喇嘛為姓，這樣在城市裡就沒有人會看不起他。

擁有新姓氏的巴桑・喇嘛前往加德滿都，迎向即將到來的新生活。抵達最近的道路需得徒步十天，他一路計畫著未來。首先，他會取得學位，找份安全體面的工作，

接著他會賺很多錢，讓他的弟弟妹妹也可以來城市上學。然後他要買太陽能能板送給母親，或許幫她蓋一棟新房子。在他抵達道路，看到一個金屬生物隆隆走向他時，他已經說服自己，任何事都是可能的。這位少年從來沒有看過巴士，但他充滿自信地爬了進去，把過去拋在腦後。

一連幾天，隨著長有輪子的機器沿路顛簸而下，巴桑看到眼前出現一個可怕的世界。加德滿都的汙染和喧囂讓他心慌，上百萬人怎麼可能擠進這樣一個令人無法忍受的狹小空間？公車繼續往前，穿過繁忙的交通，他懷念起弘公的廣闊天空。公車將他送到巴拉珠（Balaju），市中心西北部一個人口稠密的地區。巴桑加入父親和其他六個親戚，一起擠在只有一個房間的公寓裡。晚上他們睡在同一張床墊上，白天則把床墊立起來，這樣才有活動空間，廁所則是院子裡的一個洞。

抵達後不久，巴桑開始在英國廓爾喀學院（British Gurkha Academy）當第十一級生，學習商業。他的同學嘲笑他。「他們指著我叫『伯帖，伯帖，伯帖』」巴桑回憶說，「他們叫我愚蠢的村民。」因為不習慣使用對他而言是外語的尼泊爾語作功課，這位少年再怎麼努力也跟不太上進度，第一年他被當了，白白浪費家裡珍貴的學費。消沉的巴桑回到弘公，採收了一個農季的馬鈴薯作物，二○○○年九月，他重返加德滿都再試一次。這一次，他眼看就要順利完成學業，但六月的王室血案擾亂了考試。加德滿都

陷入停滯。

弘公的情況更糟。尼泊爾皇家軍隊在節慶期間入侵，公開殺死了三名和巴桑差不多年紀、有恐怖分子之嫌的人。戰鬥爆發。巴桑的母親、妹妹、叔伯阿姨、表兄弟姐妹、侄子女和甥子女都逃離了。

「留下來不安全，特別是帶著孩子的女人。」巴桑的母親伯普·杰吉克·伯帖尼（Phurpu Chejik Bhoteni）說74。公車票太貴，斷了一條腿的母親只能背著兩名幼兒和所有可以綁在背上的東西，一路走到加德滿都，這趟旅途花了超過一個月的時間。她累壞了，也餓極了，她和孩子在二○○二年抵達加德滿都，到了巴桑住的那間只有一房的公寓。

全家人沒有辦法都擠進這間屋子，所以巴桑、母親、父親、兩個妹妹、弟弟和時多時少的一些絕望親戚，搬到另外一個地方，但是這個地方的房租超過他們所能負擔的金額。現在食物和房租比教育更為緊迫，巴桑必須找工作。

就業市場的競爭相當激烈，貧困的難民願意接受任何工作，工資因此下降，失業率上升。巴桑花了三個月才找到工作，還是份不是很好的工作，他需要背著鍋碗瓢盆到城市北邊的聖湖格桑昆達（Gosaikunda），每天的工資是三美元。

巴桑心存感激，每天肩挑貨物，在加德滿都和湖泊之間的起伏地形行進。履歷上

有了第一份揹伕資歷之後，巴桑更容易找到第二份、第三份工作。一位美籍健行客和他交上朋友，願意幫他支付學費。所以巴桑在健行淡季會去學校上課，但他不再認為自己是一個讀商業的學生。學校不能支撐他的家庭，揹伕工作可以。

不過，巴桑依舊不喜歡這份工作。巴桑和其他大部分的揹伕說著不一樣的語言，也不懂他們的規矩。某次，一個誤會差點讓他失去工作。二〇〇四年，巴桑背著塞滿水果罐頭、克里夫能量棒、乾燥湯包和燃料的背包，到安娜普納峰（Annapurna）基地營──這座山的名字意為「滿滿都是食物」。巴桑自己沒有帶任何食物，因為他以為雇主會負責他的吃食，結果不然。巴桑只得向廚房的工作人員乞食，吃客戶的剩菜，用衣服交換食物等。後來客戶延長行程，食物供給更是緊縮。巴桑的同事沒有多餘的食物可以分給他。同情他的廚師用營地周圍找到的塊根幫他燉湯，給他足足三天份量的檸檬口味沖泡飲料，連這些東西也吃完後，巴桑餓得舉步維艱。

那時他吃力地扛著三十六公斤的重擔，腦海裡所想的全都是食物、食物、食物。他的肌肉顫抖，雙腳老是踏不上想踩的地方。「我必須找點東西吃，不然我就要昏倒了，」巴桑回憶。他沒有考慮向西方登山者尋求幫助。「不能這麼做，」他說，「他們不是雇我來乞求東西或是抱怨的。」如果他這麼做，其他人會向遠征公司告狀，把他列入黑名單。

偷竊似乎是個比較安全的選項。巴桑已經四天沒吃東西，他搖搖晃晃地走離步道，躲到一塊巨石後面，他胡亂翻找背包，掏出一個橘子罐頭，往石頭砸過去。金屬罐頭炸開了，邊緣的利口還卡在他的食中指上深深劃了一道。血糊住了罐頭，但巴桑在微笑。他撬開蓋子，咕嚕咕嚕喝下甜甜的糖漿，把可口的橘子片倒進嘴裡。糖分通過他的身體。重生的巴桑挑起背包，用布綁住出血的右手。

那天在步道上，巴桑腦海中浮現橘子的景象：甜美的橘子瓣，滴著糖漿，融化在嘴裡。他好想吃背包裡的其他罐頭，但他努力抵抗這份衝動，直到晚上他終於忍不住，於是又偷了一罐鮪魚。不管其他人是否產生了懷疑，他們什麼都沒有說。他持續偷竊一直到三天後工作結束為止。「在安娜普納是我第一次、也是最後一次當小偷。」他說。

安娜普納之後，工作如潮水般湧來。客戶只當巴桑是個揹伕，但實際上架設繩索、搭設帳篷、將裝備送上岩石和冰坡的巴桑，認為自己不單單只是揹伕。在他於二〇〇六年春天站上聖母峰頂以前，他已經毫無疑問是一名登山者。那一年，內戰趨緩，毛派在十一月時要求停火，但巴桑的母親懷疑戰爭不會停止。伯普・杰吉克看夠了暴力，她和孩子要留在加德滿都，拒絕返回弘公。於是巴桑繼續拿著那份他認為是臨時事業的工資來支持他們。

二〇〇八年五月的某個提案，則將這份事業的位置提高了。當年巴桑協助南韓人

高美順（Go Mi-sun）攀登世界第四高峰洛子峰（Lhotse）。從山頂返回的路上，高美順向巴桑訴說自己的野心。世界上有十四座超過八千公尺的山峰，她解釋著，她不但打算成為第一位登上它們的女性，還計畫要以比任何人都快的速度來完成。她已經完成五座，還剩下九座，K2是下一個目標。她問巴桑願不願意幫助她？

他迷戀高美順，至少比喜歡還多一些。她和他一起開心大笑，在帳篷裡一起吃飯，跟他分享她的能量棒，問他是否有女朋友。當她的攀登夥伴金在秀（Kim Jae Soo）失去了冷靜，高美順會安撫他。對巴桑而言，她是天使，她擁有他的信任。

回到加德滿都，巴桑只有幾天的考慮時間，以決定是否加入她的隊伍。他搜遍網路，希望能更了解高女士。她是亞洲的甜心，某次墜落了六十公尺，背骨因此碎裂，恢復了之後，她以亞洲極限運動明星之姿捲土重來。相當於韓國耐吉的可隆（Kolon Sport）是高女士的贊助商，她還有粉絲團。

但批評者稱呼她為「急匆匆的女人」[75]。他們批評她的輕率魯莽，認為她靠猛烈的造勢，才享有名氣。世界上只有極少數的登山者完登十四座八千米山峰，其中眾所推崇、被譽為最偉大登山家的梅斯納，花了超過十六年的時間完成。可隆等不了這麼久，這個運動服飾巨頭付錢給高女士，要她以四分之一的時間複製這個壯舉。然而，不像梅斯納，她依賴協作員和氧氣瓶，同時擁有她代言的服裝線。

巴桑撇開自己對高女士的暗戀，試著單純評估攀登K2的優劣。他詢問父親的意見，沒想到伯普認為此次攀登是個幸運的信號。誠然，巴桑可能會喪命，但伯普認為機率不高，尤其當中涉及一個美麗的女人。而且現在毛派依舊禁止一切商業活動，巴桑進入商業領域要怎麼維生呢？如果登山註定將成為他的事業，他就要把登山當成事業來幹，尤其是在還沒有妻子或孩子拖累的時候。伯普建議巴桑，他不僅要負重還要登頂。伯普在一九九四年曾試圖經由北山脊攀登K2，但當時的他把客戶的成功置於自己的成功之上，在他人攀上山頂的時候，留在營地煮水。他對此感到遺憾，巴桑不應該有遺憾。伯普說，征服K2會讓家族驕傲，也能支付一整年的帳單。

此外，伯普指出，韓國隊還會有另外四個巴桑的堂兄弟：次仁‧喇嘛（Tsering Lama）跟巴桑一樣，二十來歲還沒有結婚。其他的堂兄弟則有家累，朱米克‧伯帖（Jumik Bhote）的妻子懷孕八個月，預計會在他不在的時候生產。「大」巴桑‧伯帖有兩個小孩。阿旺‧伯帖（Ngawang Bhote）是團隊的廚師，也有妻子和女兒，但K2太有利可圖了，沒有人想要放過這個機會。

幾乎被說服的巴桑跑到大巴桑的家，想聽堂哥怎麼說。大巴桑贊成遠征，他提醒巴桑，K2意味著每人三千美元的酬勞，這還不包括小費和登頂獎金。大巴桑說話的時候，他的妻子拉姆（Lahmu）在煮茶。她一句話也沒有說，但不時抬起頭，驕傲的

望向廚房米袋上掛著的登頂證書。登山給了她的孩子一個很好的家。牆壁是膠合板做的，地板還是泥土，但是雨布與波浪狀的鐵皮屋頂擋住雨水[76]，同時她的幼兒達瓦和尼瑪央宗，總是有東西吃。巴桑看得出來她很支持這項計劃。

他也發現自己在點頭讚許，「每個人都說我應該去，」巴桑回憶說，「他們說如果失去這個機會，意味著失去大量的金錢。」

他與堂兄弟前往加德滿都的安娜普納酒店，與韓國隊員碰面，如果巴桑曾懷疑他是否做了正確的選擇，他的顧慮也在當場煙消雲散了。該酒店設有一間按摩院、四家餐廳、賭場和地下購物中心。在酒店的小冊子上，他們承諾會「對待客人如神明」。

因為害羞，同時也不知道該說些什麼，巴桑只和他認識的高女士以及金先生握手。他對其他隊員點頭招呼之後，就倒進了真皮沙發。他在那裡填寫文件，其中包括一份高地雪巴（Highland Sherpa）提供的保險單據，承諾會以七千五百美元的價格攤銷他的生命。高女士接著發出團隊貼紙，韓國人稱自己的遠征隊伍為「飛跳」（The Flying Jump），至於原因，沒有人解說。

巴桑聽不懂韓國人彼此間的談話，但他喜歡坐在富裕的外國人之間。酒店的豪華氣氛讓他印象深刻：從天花板垂下來的球狀物，發出玫瑰色的光；水盆裡的蘭花則清除了空氣中的雪茄味；牆壁上掛著唐卡。被這個紅色和金色油漆做成的迷宮迷惑了的

巴桑做著白日夢，直到服務人員打斷他。該名男子向他鞠躬，倒給他一杯香甜的冰芒果汁。

韓國隊示意巴桑可以離開了，他起身朝玻璃門走去，在他還沒來得及觸摸厚重的黃銅把手時，門就自動打開了。巴桑走進門外的噪音和擁擠交通中，門房對他鞠躬，嘴裡說著「向你致意」（Namaste），並表示要將巴桑的行李提到計程車處。

他是在跟我說話嗎？這實在太令人困惑了。巴桑這輩子都在當那個鞠躬、倒茶、開房門、抬包的人。在他的想法裡，這些事是人們認為雪巴人該做的事：服務。安娜普納酒店，這個巴桑曾經造訪過的最豪華的地方，為他展現了另一種生活。是的，巴桑決定，他的父親是對的，K2是一個千載難逢的機會，他不能忽視八週收入三千美元的前景，除此之外，K2還能給他更有價值的東西：尊重。

只要他征服了殺人峰，巴桑想，沒有人會再說他是愚蠢的村民。沒有人會認為他只是一個行李員。也許他將有更多機會與強大的人相處，比如說那些韓國人。也許他能再次在像安娜普納酒店的地方喝芒果汁，世界會像那個門房一樣，親切的對待他。

在旅館的停車道上，巴桑轉過身。他想感謝那個門房，但一個字也說不出口。他太震驚了。他感覺自己像個王子，大步走出那間五星級酒店，進入城市的喧囂中。

「K2之後，我想，不會再有人把我當伯帖對待。」

我們根據二○○一年夏天尼泊爾政府的官方報告，來描述大屠殺的場景。六月十四日發出的首份報告，是由最高法院首席大法官凱沙夫‧普拉薩德‧烏帕德亞雅（Keshav Prasad Upadhyaya）和眾議院議長塔倫斯‧雷娜巴阿（Taranth Ranabha）匯集犯罪現場調查人員以及倖存的目擊證人的證詞編譯而成的。我們還藉由以下方式獲得補充資料：親身拜訪皇宮以及大屠殺的紀念遺址，參考犯罪現場的照片，與《尼泊爾時報》以下方式獲得補充資料：親身拜訪皇宮以及大屠殺的紀念遺址，參考犯罪現場的照片，與《尼泊爾時報》昆達‧迪克西特的對談，以及訪問認識許多受害者、且熟悉現場的皇家占星師拉古納特‧阿亞爾博士。我們並且將收集到的資料和以下影片與書籍做了對照：BBC電視臺《廣角鏡》節目（BBC Panorama），針對該大屠殺所製作的紀錄片《王室謀殺》（Murder Most Royal）以及喬納森‧格雷格森（Jonathan Gregson）的著作《王宮的大屠殺：尼泊爾皇朝的詛咒》（Massacre at the Palace: The Doomed Royal Dynasty of Nepal [Talk Miramax, 2002]）。引用的對話都是目擊者所聽到的，來源大部分是昆達‧迪克西特對凱塔琪‧切斯特的訪談，以及BBC。巴桑童年的描述，則根據二○○九年祖克曼徒步到上阿倫谷和弘公時，對巴桑以及他的朋友和鄰居的訪談。巴桑和高女士的互動，則奠基在對巴桑、阿旺、伯帖和次仁‧伯帖的採訪。在酒店與韓國隊聚會的情節，則奠基在對巴桑、阿旺、伯帖和次仁‧伯帖的採訪。

55. 和巴桑的回憶。安娜普納酒店的描述，綜合了作者對該酒店的觀察見喬納森‧格雷格森的《王宮的大屠殺：尼泊爾皇朝的詛咒》。也參見BBC電視臺《廣角鏡》節目製作的紀錄片《王室謀殺》。

56. 根據官方的調查報告，迪比當時吸著「一種特殊的香煙，內容物混合了大麻和另一個不知名的黑色物質。」這個描述，以及對王子產生的效應，證明了這「香煙」是王子一般愛抽的「黑哈希」（black hash），它混合了大麻和鴉片。但沒有人測試其確切組成。

57. 其實維維亞尼‧拉娜的社會位階並沒有低很多。拉娜的母親是印度瓜廖爾州（Gwalior）諸侯國的一員。不過艾什瓦爾雅王后認為瓜廖爾的大君地位，在尼泊爾皇室之下。

58. 儘管憲法中規定了繼承順位，艾什瓦爾雅王后還是可以解除王子的王儲身份，就像他的叔叔，迪仁德拉王子的遭遇一般。

59. 比蘭德拉國王（King Birendra Bir Bikram Shah）與他的妻子艾什瓦爾雅王后最後一次的談話內容，是在討論自己家族先天性的高膽固醇。

60. 根據BBC於二〇〇二年對凱塔琪·切斯特公主的採訪。《尼泊爾時報》的昆達·迪克西特在二〇一一年對凱塔琪·切斯特的採訪，也補充了官方報告中沒有的細節。

61. 尼泊爾語「Ke gareko?」。根據官方報告，以及之後對目擊證人的採訪，包括昆達·迪克西特在二〇一一年對凱塔琪·切斯特的採訪。

62. 分別是狄潘德拉姊姊魯提公主（Princess Shruti）的丈夫葛爾阿克·拉娜（Gorakh Rana），以及國王的姪子拉吉夫·夏希博士（Dr. Rajiv Raj Shahi）。

63. 尼泊爾語「Pugyo Babu」。巴布在尼泊爾語是對弟弟、兒子或孫子的暱稱。

64. 根據昆達·迪克西特在二〇一一年對凱塔琪·切斯特的採訪。在官方的調查報告裡，狄潘德拉並不是從樓台上射殺弟弟，而是從花園的樓梯後面的一個位置。

65. 根據昆達·迪克西特在二〇一一年對凱塔琪·切斯特的採訪。

66. 艾什瓦爾雅王后的臉被射爛了，所以在喪禮上，必須為她製作一個畫上面容的瓷面具。

67. 當時該聲明可能已被錯譯或誤報了。見《王宮的大屠殺：尼泊爾皇朝的詛咒》，p.214.

68. 見昆達·迪克西特對凱塔琪·切斯特的採訪。首相吉里賈·普拉薩德·柯伊拉臘（Girija Prasad Koirala）曾經徵詢太后拉特納（Queen Mother Ratna）的意見，太后要求向大眾披露全部的事實，但沒有被接受。

69. 根據阿曼達·帕多安（Padoan）在二〇〇九年對拉古納特·阿亞爾博士（Dr. Raghunath Aryal）的採訪。接下來的新聞封鎖讓陰謀論甚囂塵上。

CHAPTER **3** · 王子和揹伕　　THE PRINCE AND THE PORTER

70. Report of the U.N. High Commissioner for Human Rights, U.N. GAOR, 60th Sess., UN Doc. A/60/359 (2005), available at www.nepalohchr.org. 也見Nepal: Heads of Three Human Rights Organizations Call for Targeted Sanctions, The International Commission of Jurists (April 18, 2006).

71. 根據聯合國難民署（UNHCR）、人權觀察組織以及國際特赦組織估計，難民總數在十萬到十五萬人之間。

72. 二〇〇九年祖克曼到弘公採訪。因為記者的身份，他無法「正當的」前往該地區，所以他只好「潛入」。

73. 祖克曼在二〇〇九年的旅遊旺季期間估計弘公有兩百五十人，其他人則給出不同的數字，從五十人到七百人不等。有這樣的差異可能是因為旅遊淡旺季人口的流動，以及大家對弘公這個定點的定義有所不同的緣故。根據使用狀況的不同，大家在提到弘公時，可能是指一個村子、數個村子，或是整片大阿倫谷地區。

74. 根據在加德滿都對巴桑的父母，以及在弘公對巴桑的親戚和鄰居的採訪。採訪時村子已恢復平靜。

75. 作者在加德滿都採訪攀登者時得到這個批評意見。主流攀登媒體諸如探險者網（ExplorersWeb）或是聖母峰新聞（Everest News）則沒有對高順美有過多的評判。對於環繞在高順美周圍的爭議，巴桑根據網路搜尋，以及與其他攀登者的對話，只得到一點點模糊的認識。他不太可能知道像書中描述的詳細情況。

76. 根據二〇〇九年帕多安在加德滿都，拉姆和大巴桑共有的房子裡，對拉姆·伯帖的採訪。

CHAPTER 4

名種族
THE CELEBRITY ETHNICITY

登山者用英文小寫的雪巴（sherpa）來指稱高海拔揹伕，商業產品也經常使用這個名詞，來強調該產品有多好用。比如說，使用「雪巴狗攜袋」來攜帶小獵狗，使用「雪巴產婦腰帶」撐起懷孕的大肚子。你可以將圍兜和口水巾，收在得獎的「首席雪巴包」或「短時背負雪巴媽媽包」[77]。「革新運動雪巴背包」的宣傳網站則這樣寫著，「這個雪巴包之所以得到這個名字，沒啥神祕可言，因為它是設計來讓你背負所有的裝備時，感覺不到任何重量。」

許多雪巴人會忍受這樣的刻板印象，因為這可以宣傳他們的技能和獨特的遺傳優勢。青藏高原的居民，包括雪巴人，生活在高海拔地區至少有一萬一千年了。生理學的證據顯示，他們對缺氧有高度的適應性。相較於其他的研究對照組，比如說已經適應高度的白種人，雪

巴人對於稀薄空氣會導致的症狀和腦損傷更有抵抗力，他們在高海拔地區睡得更好，也表現出非凡的耐力。

究竟該如何解釋他們的優勢呢？和普遍認知相反，這不是因為他們有較多的紅血球[78]。相較於白種人，雪巴人每公升血液中的紅血球含量其實較少。我們也無法用飲食、高度適應方式、代謝、鐵質缺乏，或是環境因素來解釋兩者之間的差異。在海平面高度，雪巴人的紅血球數量之低，照理說應該會貧血，但奇怪的是他們並沒有出現相關症狀。總體而言，雪巴人和其他人一樣需要等量的氧氣，但血液中的含氧量卻比他人為低。

最初科學家對這發現感到不解。將氧氣送到全身是紅血球的任務，而同樣對高度適應良好的種族[79]，比如安地斯高山上的克丘亞人（Quechua）和艾馬拉人（Aymara），身體中則充滿了紅血球。雪巴人擁有較低的紅血球含量，卻能適應較高的海拔，他們是怎麼做到的？

也許是因為血液循環的速度較快？雪巴人有較寬的血管。休息時，雪巴人呼吸的頻率比他人高，提供血液更多的氧氣。他們也呼出更多的一氧化氮，這表示他們有高效率的肺循環。還有一個遺傳上的解釋：雪巴人的紅血球細胞之所以維持著低數量，是因為他們有缺氧誘導因子2–α（Hypoxia Inducible Factor 2-alpha），這個因子會調節

身體對缺氧的反應，並且會啟動其他的遺傳因子。雪巴人也繼承了提高血氧飽和濃度、讓紅血球吸收更多氧氣的顯性遺傳特性[80]。他們濃度稀薄的血液，反而可能會預防 K2 上發生在阿爾特．吉爾基的血塊凝結症狀。

這種遺傳優勢只增加了雪巴人的神祕感。抓著《孤獨星球》旅遊指南的平地人，即便不知道什麼是雪巴人，也非常確定他們必須聘請個「雪巴揹伕」。雪巴人靠著賺取旅遊收入，在三個世代之後成為尼泊爾約莫五十個種族中最富有的一支。他們一開始並不是這樣的。

雪巴族起源於西藏的康巴地區[81]。十三世紀時，蒙古人憑著投石器和騎射技術，征服了大部分的中亞，許多康巴人逃往西藏內部。十六世紀時，喀什葛爾（Kashgar）的穆斯林從西邊入侵西藏，迫使康巴人再次遷徙。他們步行逃難，橫跨喜馬拉雅山脈，遷移到聖母峰南部的坤布地區。在旅途中，他們開始稱呼自己為雪巴，意指從東邊來的人，而他們在尼泊爾的新家園成為沙爾坤布（Shar Khombo）。接著又有幾波移民潮，其中有些是因為西藏的飢荒、疾病和戰爭，有些移民則想在這裡建立貿易前哨。這些來自不同地區、不同社會階層的新來者，有的融入較早來的移民，有的則建立自己的社群。陡峭的埡口將村莊彼此隔離，各地演變出獨特的文化，比如方言之間的差異就高達百分之三十[82]，這樣的差異足以造成誤解和許多笑話，但還不足以讓該方言成為

獨立的語言。

儘管地理環境相當惡劣，來自不同部族的雪巴人仍會交易與通婚。他們的命名系統有點複雜[83]，例如個人的主要名字是根據出生於一週中的哪一天來決定。週一出生的孩子叫達瓦，週二是明馬（Mingma），週三拉克巴（Lhakpa），週四波巴（Phurba），週五巴桑，週六奔巴，週日尼瑪。同一個名字的英文拼法有許多種。他們通常不用姓氏。需要填寫政府表格時，大多數雪巴人會用一星期中屬於他們的那一天，當作自己的名字，使用雪巴（女性則會使用雪巴尼）來當作姓氏。有時候則使用部落名稱，像是賈瓦（Chiawa），喇嘛或路可巴（Lhukpa）來替代雪巴。

在小村莊裡，這樣的系統還勉強可以使用，但到了大城市就亂成一團。成千上萬在加德滿都的雪巴人有一樣的名字。電話簿根本沒用，也不可能問人。八卦者必須提供關於主角的詳盡描述，別人才知道他們指的是誰。雪巴人漸漸發展出暱稱，也有越來越多父母會幫孩子取一個較有個性的名字，然而即使如此，他們的命名系統大概永遠不會像西方人一樣，有極大的差異性。

除此之外，父母還可能會因為孩子成長時發生的事件而更改名字。如果小孩生病了，父母可能會將他的名字改成麒麟，意指長命，來混淆邪靈。如果孩子死亡，家長或許會把他的兄弟姐妹的名字改成不起眼的東西，比如說奇庫里（Kikuli），也就是小狗，

這樣邪靈就會忽略他。家長也許會求助於喇嘛，因為神聖靈感的啟發而改名。丹增·諾蓋（Tenzing Norgay）在征服聖母峰很久之前的名字為朗傑旺地（Namgyal Wangdi），但絨布寺的仁波切確定，丹增是位富有且虔誠的人的轉世，於是把他的名字改為「宗教的富裕追隨者」。麒麟得到多杰──意即閃電──為他的第二個名字。這個名稱似乎很適合曾放火燒山的孩子。

雪巴人也會將聖人的名字連結自己原木的主名，以象徵特殊的屬性。麒麟的妻子達富得堤（Da Futi）這個名字，表示祝福她受孕男胎。巴桑的堂姊得到拉姆（Lahmu），意指寺廟大門的保護者。這類名字也可以用來描述個體，要區分和母親同名的女兒，孩子可能取名安格（Ang），意指年輕。一個發表了鼓舞人心演說的雪巴人，有可能成為拉卡帕·吉亞爾金（Lhakhpa Gyalgin），意指勇敢的演說家。根據不同場合，同一個雪巴人可能使用不同的名字。麒麟的喇嘛通常叫他多杰，但麒麟在向藏族人介紹自己時，他會稱自己為次仁（Tsering）。

雪巴人有大約二十個氏族名稱[84]。孩子承繼父親的部落名稱，並保持這個名稱一輩子。雪巴人必須避免與同一個氏族成員，或是與從母親這邊上溯三代的成員，發生浪漫糾葛。如同西方，姓氏有特殊的意義，喇嘛代表最高層級，其他例如伯帖氏族，則被認為是外來種和次級的，他們是假扮為雪巴族的騙子。

那麼，什麼才是雪巴人呢？十九世紀的時候，歐洲人和雪巴人首次相遇，當時雪巴人介紹自己為夏巴（Sharpa），卻被誤讀為雪巴。這個字在一九○一年的大吉嶺人口普查又出現了，根據該次人口普查的定義，雪巴屬於四種菩提亞人（Bhotias）或四種藏族人之一。尼泊爾最近的人口普查，則認為雪巴是一個自我認定的民族，所以任何自稱為雪巴的人都可以稱得上是雪巴族。

靠近聖母峰、最古老和最富有的雪巴家族，會想要一個較狹隘的定義。正如乘坐五月花號抵達美國的殖民家族，會聲稱自己的特殊性[85]，該古老雪巴氏族宣稱自己是該民族唯一正宗的成員。他們認為，不管是生活在西藏或是尼泊爾村落的藏民，都配不上雪巴的稱號，那些融入雪巴村落的晚近移民也沒有資格。如同奔巴‧吉亞傑——K2荷蘭隊的一員，來自索盧坤布區（Solukhumbu），也是最早的雪巴移民定居的地方——所說的，「我們是真正的雪巴人。」

麒麟則偏好較寬鬆的定義。他屬於吉隆（Kyirong）氏族，這表示他的祖先屬於來自西藏吉隆村落較晚近的移民，他的村莊包容了新舊移民。雪巴人，他解釋說，是任何可以說服已是雪巴人的人，自己也值得稱為雪巴人的人。留在羅瓦陵，採用氏族名，遵守氏族婚姻規則，和使用羅瓦陵雪俾塔尼語可茲證明[86]。

來自上阿倫谷的巴桑，則使用最廣泛的定義，也就是不考慮民族性，僅就工作來

定義雪巴。他認為，所有在山上工作的人都是雪巴人。他之所以喜歡這種解釋，可能是因為就民族的角度來看，巴桑是被排除在雪巴人之外的。舊時代的雪巴人永遠不會承認巴桑，對他們來說，他就是個伯帖。

伯帖，原本為伯特（Bhot），是梵文中西藏的意思。觀察弘公村的伯帖人，可以找到許多藏族的風俗。舉結婚為例，上阿倫谷的伯帖和其他藏族部落一樣，有搶新娘的傳統。巴桑的堂姊拉姆．伯帖十四歲時，新郎的兄弟從她父親那兒取得許可之後，在夜間抓住她，拖她去成親。這種習俗有時會讓新娘難以接受，「我過了好幾年的苦日子，」拉姆說。她花了很長的時間才從怨恨裡解脫。「直到二十三歲，」她說，「我終於意識到我愛我的丈夫。」相反的，雪巴人的婚姻則有公開儀式。訂婚前，新人必須諮詢所有相關的人，一般指的是家人和神明，並看兩人的生日是否適合。雪巴人普遍認為伯帖人的作法既殘酷且原始。

伯帖人有血祭，這是另一個雪巴人不當伯帖人是自己人的原因。上阿倫谷的伯帖人，偶爾會脫離佛教戒律，屠宰動物，掏出動物的內臟來占卜。在巴桑的村子裡，還會提供胎體給蘇拉（Surra）。蘇拉是佔據馬卡魯峰東山脊的神明，白天是神，晚上則是惡魔，他會拖著吊滿人心的大旗，騎著黑馬穿過阿倫谷。當地的喇嘛無法馴服他。雪巴人說蘇拉會導致流疫，但伯帖人卻認為蘇拉會醫治病人，所以他們要確保蘇拉會

得到所有吃得了的內臟。

因為獻祭，雪巴人將伯帖人形容為嗜血的野蠻人[87]。和伯帖人競爭登山工作的雪巴人，幫著推廣使用伯帖來意指粗人，希望這個用法變成尼泊爾的俚語之一，根據在聖母峰附近的雪巴村落流行的說法，每個伯帖人「有兩把刀：一把插在靴上的刀，可以很快抽出來刺破你的肚子，另外一把掛在腰帶上的刀，當你擁抱他時用來刺傷你的背部。」[88]

但最鋒利的刀是留給外國人的。雪巴和伯帖都不喜歡過去外來人稱呼他們的方式，那些稱呼充滿了歧視意味。二十一世紀都過了好久了，西方登山者還是稱呼他們為「苦力」，意指「沒技術的勞工」，並在某些情況下意指「奴隸」的冒犯性詞語。現在，西方登山者使用混合了民族名稱和工作性質的「雪巴」，讓想要區別自己和伯帖族的雪巴人感到沮喪。巴基斯坦人使用高海拔揹伕（High Altitude Porter），或HAP，但在喀喇崑崙工作的雪巴拒絕這個詞彙，因為它包含了揹伕兩字，在尼泊爾，揹伕是不進行技術性攀登的。尼泊爾政府現在則推廣「高海拔工作者」(high-altitude worker)這個詞彙。

儘管民族和語言上呈現緊張局勢，高海拔工作者之間的共存和融合仍很常見。雪巴人和伯帖人爭奪同樣的工作，但他們還是會結交為朋友，崇拜一樣的神明，也會互

相嫁娶。丹增諾蓋的生活即說明了這雙重性：那個讓雪巴人成名的人，一開始可不是個雪巴人。

▲ ▲ ▲

一位《時代雜誌》選出的二十世紀最具影響力人物，出生在策除（Tsechu）地區犛牛牧民的帳篷裡。策除距離巴桑的出生地，有三天的步行距離，是西藏卡塔（Kharta）區一個朝聖中繼站[89]。丹增諾蓋是十四個孩子中的第十一個，也是六個存活過嬰兒期的其中一個。他的父母，金左姆（Kinzom）和明馬，是自給自足的農民，也是藏族岡拉（Ghang La）氏族的牧民。他們送丹增到寺院，所以他可以學習識字，但是丹增並不適應寺廟生活。當喇嘛用棍子打他，丹增就離開回家了。

丹增七歲時，看到他未來生活的模樣。一九二一年的春天，傳說中的英國登山家喬治・馬洛里（George Mallory）在卡塔區域紮營，探勘聖母峰的北側。在四個月的探勘期間，馬洛里在岡拉的牧場過了寧靜的一個月，他聘請當地人協助探勘，向附近的岡拉和丹薩（Dangsar）牧民買犛牛奶和奶油，也到過丹增家人的住處。馬洛里三年之後會死在聖母峰頂下方，而丹增從未忘記馬洛里的探險隊所留下、帶有平頭釘的靴子。

一九二〇年代丹增對登山毫無興趣。他的家人以放牧犛牛維生，有一天犛牛爆發

病變死亡──可能是在一九二八年牛瘟病流行那一陣子。丹增的父親無力償還債務，也沒有錢養六個孩子，只好帶著家人越過尼泊爾邊境，到了可能是泰姆（Thame）或昆瓊（Khumjung），也就是坤布區域，雪巴人居住的中心地帶。

坤布的雪巴人相對富裕，他們控制該區域的貿易。數百年來，人們背著藏鹽和羊毛越過囊帕拉山口（Nangpa La Pass）進入尼泊爾，以交換低地產品，像是竹子、藥用植物、紙張、大米和用煤煙做的墨。丹增為富有的家庭工作，因藏民身份而受到歧視。他愛上美麗的雪巴女孩達瓦·普堤（Dawa Phuti），但女孩的父親並不允許這段感情。十七歲的丹增向女孩求婚，達瓦同意與他私奔。夫妻倆和一群雪巴人一起離開坤布，前往大吉嶺開啟新生活。

當時還與世隔絕的尼泊爾，禁止國外隊伍的遠征活動，所以有熱水浴和撞球檯的大吉嶺成為攀登聖母峰的招募中心[90]。當夫婦倆到達新城鎮，英國人休·拉特利奇（Hugh Ruttledge）正為一九三三年的聖母峰遠征招募揹伕。「他們只要雪巴人。」丹增回憶。身為伯帖的丹增沒有得到工作。「我會想，是不是這輩子都找不到工作了。」[91]

在一九三○年代初期，雪巴人致力於將藏民擠出登山界，他們不僅在發現有藏族足足有兩年，遠征隊將丹增拒於門外，只因為他的種族。

同事時上演罷工，一九三一年德國遠征隊上的雪巴人，甚至威脅要起訴支付薪資的老

闊保羅‧鮑爾（Paul Bauer），因為他拒絕優先僱用雪巴人或給予較優渥的酬勞[92]。許多遠征活動，包括鮑爾的，都因此癱瘓了。雪巴人主導了當地的勞動市場，如果沒有滿足他們的需求，他們就會中斷遠征活動。為了避免種族衝突和遠征的延遲，一些遠征隊只聘請雪巴人，只有通過「雪巴認證」的人才能累積經驗。

一九三五年，丹增仍然在大吉嶺，靠著擠牛奶、蓋房子、用大吉嶺紅茶為人占卜維生，希望有機會得到登山的工作。事情終於有了轉機，隸屬英國探勘遠征計畫的艾瑞克‧希普頓（Eric Shipton）準備前往聖母峰，在最後一刻他決定僱用更多的人。

在那個當下，他沒有多少選擇：最有經驗的雪巴人已死於前一年的南迦帕巴峰遠征。由於時間緊迫，希普頓決定鼓勵藏人申請工作。丹增飛奔至紳士俱樂部的陽台，希普頓正在那兒檢視一群候選人。「十九個藏族小伙子裡有一個新人，選擇他主要是因為他有吸引人的笑容，」希普頓後來這樣寫著[93]，「他的名字是丹增‧諾蓋，或者是大家常用來稱呼他的丹增‧菩提亞。」丹增終於走上聖母峰的道路。

該次遠征中，雪巴人拒絕背負裝備補給，因此希普頓雇用騾子以及藏族揹伕來運送行李。隊伍到了薩爾村莊時，雪巴人與藏族之間還發生醉酒鬥毆事件。丹增一直置身事外，他背負任何交給他的重量，維持和任何種族的同事合作，並且保持微笑，直到季風來臨，探勘活動必須結束為止。

113

丹增帶著新靴子、雪地護目鏡和希普頓的推薦信返家。他對聖母峰的痴迷，可能起於那次遠征，但之後妻兒相繼死亡，無疑讓他的決心更加堅定。攀登撫慰了他，在他建立起聲譽後，也更容易找到工作。他終於再婚，對象是雪巴女人安格·拉姆（Ang Lhamu），因為她的幫忙，雪巴族群接受了丹增，這是他和達瓦·普堤在一起時，從來沒有享受到的。

到了一九五三年，丹增在聖母峰上累積的總時數，已經比任何活人還要多 94。

英國人提供一個他無法拒絕的機會：在他們嘗試聖母峰的攀登時，丹增會擔任舍達（sirdar），也就是高山工作者的領導者，同時允許他以團隊成員身份加入攀登，英國人尚未給予任何當地人這樣的身分。丹增戒了菸，背著裝滿石頭的背包進行訓練，這是他第七次的聖母峰遠征，也是他命定的登頂遠征。

在攀登初期，丹增很快地和艾德蒙·希拉瑞交上了朋友，希拉瑞是來自紐西蘭的養蜂人。某天希拉瑞試圖跳過一道冰川裂隙時弄斷懸空的冰柱，滑下深淵。正當希拉瑞試著抓住邊緣，丹增迅速抓起拖曳繩，將它繞上冰斧，然後將冰斧深植入山坡。繩子猛地拉緊。希拉瑞的冰斧和一隻冰爪掉進裂隙裡。丹增「在調整自己的位置之後，獲得一些槓桿力道，加上希拉瑞穿著冰爪的那隻腳的力量 95，才得以將希拉瑞慢慢拉到裂隙邊緣，」丹增的兒子和作傳者加姆陵·丹增·諾蓋（Jamling Tenzing Norgay）這樣

寫著。這次救援行動造就的友誼，帶著他們登上世界的屋頂。

在登頂途中，輪到希拉瑞幫助丹增了。丹增幫希拉瑞確保，讓希拉瑞砍著步階，度過他們最後的障礙，也就是一段將近十二公尺、近乎垂直的突出岩石，後來命名為「希拉瑞台階」（Hillary Steps），雪巴人則稱之為「丹增的背」。但事實上，是希拉瑞先鋒那段的。「嘗試利用所有能夠找到的小小岩點，以及膝蓋、肩膀、手臂所有的力量……」當希拉瑞「在繩子上沈重的喘氣時，」丹增撐著岩面的裂隙而上，最後「疲憊的倒在該路段的頂端，好像一隻巨大的魚在可怕的搏鬥之後，終於被拉出海面。[96]」希拉瑞同樣累壞了，但是從台階的頂端，剩下的攀登如此直接，「在堅實的雪裡再揮幾次冰斧[97]，再邁幾個非常疲憊的腳步，」希拉瑞說，「我們就登上山頂了。」

那時是一九五三年五月二十九日，上午十一點三十分，他們成為到達地球上最高點的第一批登山者。丹增認為，「在那個我已經等了一輩子的偉大時刻，我的大山對我而言，似乎不是由岩石和冰組成、毫無生氣的東西，而是溫暖且友好的生命。她是一隻母雞，其他山則是在她翅膀下的小雞。[98]」希拉瑞也很激動，但有不同的表達方式，「我們攻克了這混蛋。」

丹增將巧克力留在雪地上獻給聖母峰，並試圖拍攝希拉瑞的照片，但他不知道如何操作相機。於是他將相機遞給希拉瑞，希拉瑞拍下了英國標誌性的勝利形象：一個

藏族人，舉起飛揚的米字旗的登頂照片，那面米字旗也是他冰斧上一串國旗中，最顯著的一面[99]。兩人只沈浸在勝利中十五分鐘，便開始往下回到即將變得陌生的世界。突如其來的星途讓丹增措手不及。「我在看過電視機之前，就出現在電視上[100]。」

伊麗莎白女王授予丹增喬治王獎章（King George Medal）。特里布萬國王（King Tribhuvan）授予他最高層級的尼泊爾之星，這是沙阿王朝賜予平民最高的獎章。紐約洋基隊的米奇‧曼托（Mickey Mantle）寄來簽名球棒和歡呼。不甘落後的印度總理加瓦郝爾拉爾‧尼赫魯（Jawaharlal Nehru）從自己的衣櫃裡挑出一套西裝給丹增，並送上一本護照。

在加德滿都谷，粉絲團團圍住丹增，高呼他的名字，將他高舉在肩膀上。丹增有三個肺的謠言漫天飛舞。他和希拉瑞乘坐沙阿王朝的鍍金戰車，裝作沒看到頭上的橫幅：藝術家描繪的聖母峰，畫中棕色皮膚的人在山頂，另一個人有張白臉，則在遠遠的下方趴伏著。尋求簽名的人擠進來，丹增拿起他們遠遠遞出的筆，潦草地畫了圖案。他已經離以往的西藏生活相當遙遠，看得出來他頭暈目眩。

這種狂亂的，後殖民式的行為擾動著他的隊友，當一幅丹增的簽名突然成為頭版新聞，不當感加深了⋯他不智的簽署了一項聲明，宣布自己是第一個登頂聖母峰的人。希拉瑞不想評論，所以英國人動員了。遠征隊隊長約翰‧亨特上校（John Hunt）召開記者會，要降低這個當地寵兒的重要性[101]。亨特宣稱，丹增‧諾蓋並不具備和希

拉瑞一樣的攀登能力，也缺乏先鋒攀登的技術，這份榮耀屬於英聯邦王國的公民。

加德滿都都展開殘酷的反擊。丹增的支持者把希拉瑞描繪成被轎子抬上山頂的小丑。亨特道歉，並收回他的發言。希拉瑞自己起草了宣言，宣稱兩人「幾乎在同時」爬上山頂。他和丹增簽署該宣言將之交給新聞界，但還是沒能平息爭議。

「為什麼希拉瑞要加個『幾乎』，我想不通。」丹增的兒子加姆陵後來說，「從那天以後，我的父親和希拉瑞一直維持兩人一起攀登，一起登頂的說法。人們仍然問誰是第一，但那根本無關緊要[102]。」

雪巴人和藏人之間出現了另一個爭執。哪個民族可以聲稱丹增屬於自己的民族？

每個在印度和尼泊爾的菩提亞族群，包括那些來自西藏、宣稱自己是丹增親戚的人，說丹增是為藏民、也在西藏度過少年期。雪巴人也有說法，丹增的妻子是雪巴人，丹增在有大量雪巴人口的村莊中，度過成年時期，也在雪巴人的語言和文化中撫孩子。「很多人視我父親為雪巴人的教父，因為是他將這民族帶進了鎂光燈之下，」他的兒子加姆陵說。「如果我的父親說，『我是藏民』那麼今日就沒有（西方人所熟知的）雪巴人。」反之，在西藏岡拉的菩提亞人就會成為名種族。

在他的自傳裡，丹增描述自己為來自坤布的雪巴人，媒體後來也是這樣報導。他在書中的一段話，更進一步拉開與藏族的距離：藏民「常常會假裝自己是雪巴人，以

便得到工作，」他解釋著，而且他們會變得「非常暴躁，且經常抽刀。」[103]

在一九五〇年代，有另一個迫切的原因讓丹增說自己是雪巴人。中國入侵了他在西藏的家鄉，掌握住有豐富礦產的礦山。毛澤東的紅軍在文革高峰，將約六分之一的藏人關進監獄、勞改所，或是讓他們活活餓死。丹增的精神領袖被圍困。達賴喇嘛逃到印度。

如果丹增曾公開說自己是藏族，中國會宣稱他是中國人，然後將聖母峰的首登拿來作宣傳，這是丹增絕不願意看到的。「宣稱自己是藏民，」傳記作家埃德·韋伯斯特（Ed Webster）解釋，「只會放大他的國籍問題。」

那時的丹增已經完全同化了。他是世界上最傑出的雪巴人。但在他的心中，他既不是百分之百的雪巴人，也不是百分之百的藏族人。他兩者兼有。聖母峰之後，丹增在大吉嶺建立喜馬拉雅登山學校（Himalayan Mountaineering Institute），培訓來自各族的攀登者，包括雪巴人和伯帖人。自一九五四年以來，學校已經培訓了超過十萬名學生，超越其原訂的目標：製造一千個丹增。

我們檢視了超過二十份的研究，來撰寫這一章描述雪巴人遺傳基因的文字。凱斯西儲大學（Case Western University）人類學教授、同時也是西藏遺傳學權威的辛西婭・北奧，編譯了許多相關數據。雖然北奧的研究主要集中在西藏高地民族，但她表示其研究也適用於雪巴人。從演化的觀點來看，雪巴人在極接近現代的時候，才從西藏高地民族分裂出來。為了使這部分更容易理解，就算研究是針對西藏高地民族，我們還是使用「雪巴人」這個詞彙。我們也採訪了北奧，這一章描述的資訊，也包括了正在進行的研究。我們也採訪了舍雷爾教授和狄安伯格教授（位於大吉嶺的岡拉）。我們還參考了丹增・諾蓋與詹姆斯・拉姆齊・厄爾曼（James Ramsey Ullman）合著的《雪虎》（Tiger of the Snows），以及埃德・道格拉斯（Ed Douglas）的《丹增：珠峰的英雄》（Tenzing: Hero of Everest）。

77. 這些都是真實的產品。根據宣傳資料，雪巴人商標也是商品名稱的一部份。

78. "Adaptations to Altitude: A Current Assessment," Annual Review of Anthropology 30 (2001), pp. 423-46.

79. 在極高的海拔上，雪巴人的身體會大幅增加製造紅血球的速度，但卻不如其他種族的人多。

80. 研究人員尚未確定該基因的位置，也還不確定雪巴人的紅血球受此基因的影響。

81. Michael Oppitz, "Myths and Facts: Reconsidering Some Data Concerning the Clan History of the Sherpa," Kailash 2 (1974), pp. 121-31. 作者撰寫這篇論文時，全部使用「Khamba」。在論文出版的時候，他還不知道不同的康巴拼法有不同的意涵，某些的確是指來自藏東康巴地區的人。但「Khamba」意指沒有土地、貧窮的流浪牧民。這個字有貶低的含意。

82. 根據二〇一〇年，對舍雷爾的採訪和私人通訊。

83. 不同的村落和家族有不同的命名系統。這裡描述的命名系統是參考羅瓦陵的方式。

84. 雪巴人究竟有多少個氏族是有爭議的,這個數字會隨定義而不同。如果依照最狹隘的定義,只有四個氏族和少數的子氏族。

85. 舍雷爾用了這個譬喻。

86. 根據與舍雷爾的對談,及其尚未發表的手稿, "The Sherpas of Nepal: Using Anthropology to Reconstruct History."

87. 根據二〇一〇年祖克曼對劍橋大學的希爾德加德·狄安伯格博士的採訪,佛教徒並不一定是素食者。如果動物是因為自然原因死亡的,吃下牠的肉沒有罪過。然而,屠殺是罪過。藏傳佛教徒,包括雪巴人,會為了補充基本營養而吃屠宰的動物,雖然他們感到內疚,並且會藉著不同方式來減輕罪惡感,比如說:輕推動物讓動物落下懸崖,或是購買穆斯林屠宰的肉。為了吃而屠宰可以被原諒,因為從佛教的觀點來看,動物為人體提供營養,給予他們能量來做善事。獻祭則不同,雪巴人視之為生命的無端浪費。

88. Ed Douglas, *Tenzing Hero of Everest*, p. 11.

89. Ed Webster, *Snow in the Kingdom* (Eldorado Springs, CO: Mountain Imagery, 2000).

90. 丹增·諾蓋的出生地半個世紀來都因為翻譯錯誤讓人困惑。策除在藏語意指「長生之水」,是位於卡塔區一個知名的朝聖地點。在一些丹增·諾蓋的傳記中,策除被改為查柱,而查柱在藏語意指「熱礦泉」。

91. Tenzing Norgay(with James Ramsey Ullman), *Tiger of the Snows* (New York: Putnam, 1955), p.30.

92. Ed Douglas, *Tenzing Hero of Everest*, p.12.

93. 一九三〇年代,聖母峰遠征隊都從西藏出發,嘗試從聖母峰的北側登頂。因為當時的英國對西藏政府頗具影響力,所以清一色都是英國隊伍。
Eric Shipton, *That Untravelled World* (London: Hodder & Stoughton, 1969), p. 97.

94. 一九五二年丹增與瑞士夥伴雷蒙德‧蘭伯特（Raymond Lambert）一起攀登時，曾經非常接近山頂。兩人已經到達海拔八千六百公尺，離山頂只剩兩百四十八公尺。

95. Jamling Tenzing Norgay and Broughton Coburn, *Touching My Father's Soul* (Harper San Francisco, 2001), p.93. 其他書籍對該事件有稍微不一樣的描述。

96. John Hunt, *The Ascent of Everest* (London: Hodder & Stoughton, 1953), p.209.

97. Edmund Hillary, *High Adventure: The True Story of the First Ascent of Everest* (Oxford: Oxford University Press, 2003, anniversary edition) p.226.

98. 我們使用出現在《紐約時報》的版本。丹增在譬喻的選用上，反映了他的出身。他的傳記作者，埃德‧道格拉斯學到「母雞」是卡塔地區對聖母峰的稱呼。

99. 丹增舉起的那一串旗幟，總共有四面，依序為：聯合國、英國、尼泊爾和印度。米字旗是照片中最顯著的旗幟。丹增的臉被氧氣面罩擋住了。埃德‧道格拉斯寫著，看不清楚丹增的臉，讓每個國家都可以把自己的夢想投射到這張照片上。

100. Tenzing Norgay, *Tiger of the Snows*, p.272

101. 這裡描寫的記者招待會，是根據加姆陵‧丹增‧諾蓋回憶他父親描述記者會的情況。當代的英國記者則減低了對享特記者會的批判。享特的部分言論是奠基在希拉瑞的描述，希拉瑞說他必須將丹增拉上希拉瑞台階。該記者會沒有文字紀錄。

102. 丹增死後，希拉瑞說自己是第一個站上聖母峰的人。

103. Ed Douglas, *Tenzing: Hero of Everest*, p.11. *Tiger of the Snows* 的手稿存放於普林斯頓大學圖書館（Princeton University Library）。儘管人類學家會用菩提亞人來描述包括雪巴人和藏人的大群族，在丹增口中的菩提亞人指的只是藏人。

CHAPTER 5

阿拉的旨意
INSHA ALLAH

巴基斯坦新沙勒
海拔三二〇〇公尺

沙欣・貝格（Shaheen Baig）警告兒女，在倒進床舖之前得先仔細檢查，因為有隻杏子大的睡鼠住在床墊之間。沙欣不想設陷阱捕捉牠。冬天就快到了，「這隻小動物沒有時間再做洞穴，」他說，「如果我們把牠趕出去，牠會在半小時內凍死。」

整個冬天，他的家人和這隻囓齒動物分享屋子和麵包。「沙欣可能是巴基斯坦最堅韌的登山者，但他沒辦法除掉老鼠，」他的妻子坎達（Khanda）說，「他討厭看到任何事物受苦。」

沙欣更看不得人類吃苦。身為嚮導，客戶的頭痛讓他煩憂，他十分關心客戶吃下多少東西、喝了多少水，再三檢查客戶的安全吊帶，

K2 峰・天堂之門與雪巴人的故事　　　　　BURIED IN THE SKY

並且帶著保姆般的焦慮，磨利客戶的冰爪。沙欣時年三十九，臉上的錐形眉毛將他習慣性的擔憂展露無遺。他曾在二○○四年無氧登頂過K2，四年後再回來，許多攀登者認出了那個熟悉的皺眉，他們向他請益，請他排解勞資糾紛，負責架設瓶頸路段上的繩子。沙欣比任何人都還要熟悉那段路。

「他是王牌，」荷蘭隊的威爾克・范羅恩說，「我完全信任那個人。有他在瓶頸，登頂日那天就什麼事都不會發生了。」

▲ ▲ ▲

沙欣出生於新沙勒（Shimshal），巴基斯坦罕薩地區（Hunza）一個位於K2西北方一百二十二公里的山村。從十一月到隔年三月，新沙勒下方的峽谷會因積雪而無法通行。九座高於六千公尺的山峰，豎立在村子的兩側，往東穿過埡口，絲綢之路蜿蜒進入中國新疆。大部分巴基斯坦籍的K2登頂者，都是新沙勒人，二○○八年有三位新沙勒人位於災難的中心。

新沙勒人長久以來就是傭兵，根據一些記載，他們的祖先曾加入西元前三七二年亞歷山大大帝的軍隊。當軍隊經過這個區域，泰坦、胡羅和蓋亞這三位執盾手離開隊伍，去尋找希臘歷史學家希羅多德所描述的奇怪生物[104]。「向北越過所有的印度

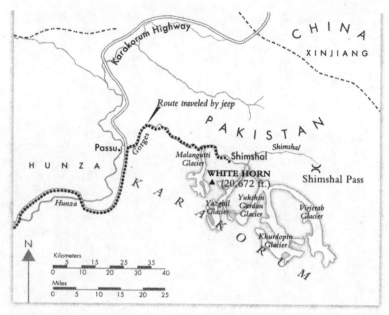

新沙勒山谷。巴基斯坦最優秀的登山者之一,沙欣‧貝格就在新沙勒長大,他也在這裡
教導杰漢‧貝格和卡里姆‧馬赫本登山技術。他們都在 K2 上擔任高海拔揹伕,沙欣一度
是攀登的領隊。

人,」他寫道,「住著一種
大沙蟻,比狗小了幾分,
但比狐狸還要大……形狀
非常類似希臘的螞蟻[105]。」
這些沙蟻會挖掘很深的隧
道網,而且「吐出來的沙
子,滿滿都是金子。」現
代學者懷疑這名希臘歷史
學家誤譯了土撥鼠的波斯
文[106]。傳說中的沙蟻大概
是會發出吹哨子聲音的土
撥鼠,在印度河上方的沙
灘挖洞,並拋起黃金色的
沙塵。

　　失望的淘金者最後放
棄了,在這個長達一百六

十公里的山谷裡定居下來，成為罕薩王國的一部分。最初他們崇拜家鄉的神祇，但大約在西元前一百五十年，宙斯讓位給佛祖，佛祖後來又被阿拉取代。西元七一一年，穆罕默德‧賓‧卡西姆將軍（General Muhammad bin Qasim）帶著「新娘」[107]——投擲石頭的武器，大砲的前身——入侵印度河流域，他保護服從他的人，將那些不服從的人開膛破肚。卡西姆同時引進了伊斯蘭教，不過沒有立即傳遍整個罕薩，十六世紀之前，這裡的主要信仰仍是佛教和泛靈論。

大約在伊斯蘭教傳入的時候，沙欣的村子建立於偏僻的山谷間。根據傳說，一個牧羊人和妻子流浪到新沙勒山谷，絆倒在石板岩面上。當他們起身撢除灰塵，妻子注意到石板在振動，她好奇地把石板翻轉過來，不料從底下噴出水來，淹過這對夫妻，填滿整座山谷，這就是新沙勒河。這對夫妻抓住髒兮兮的綿羊涉水上岸，卻無法離開被洪水淹沒的山谷，他們只好收集浮木建造小屋，沿著河岸種植杏樹，看著羊群在高長的草中逐漸變胖。他們在等待河水退去。

母羊和公羊每年春天都成倍增加，但牧民的家庭沒有變大。這對夫妻獨自生活，祈求孩子的到來，卻無法受孕。當他們變得體弱多病，無法照顧自己時，一天早晨，河水突然退去，露出了一個名為沙姆斯（Shams）、浸滿水的聖人。孤獨生活多年的牧人夫妻，看到另外一個人都喜出望外。他們提供乾衣服與少許剩下的食物給沙姆斯。

沙姆斯為了回報他們，便從口袋深處掏出一只鍋和一根可以把水變成奶的棍子。

沙姆斯指示牧民的妻子每天喝十二次奶。他告訴她，如果要建立一個村莊，她必須夠強壯。不可思議的是，女人的肚子逐漸隆起，四十八小時後，她無痛產下一個男孩，取名為謝爾（Sher）。不到幾分鐘的時間，嬰兒就能站立，他向父母介紹自己、沐浴、折疊衣裳並煮早餐。謝爾有很多才能，其中最特別的是，他了解動物的語言。

謝爾會到山谷以外的地方探索，發現新疆的商人把他父親的領土宣稱為自己的。為了解決土地糾紛，謝爾向商人挑戰，以整座山谷為範圍，來進行一場馬球競賽。中國人認為謝爾輸定了，畢竟男孩的坐騎只是一隻小小的犛牛，不像他們整隊都是騎馬專家。但謝爾足智多謀，他和他的犛牛討論策略，並攜帶聖人的棍子作為木槌。

比賽開始時，中國人取得控球權，快速地在場上前進，謝爾的犛牛則努力跟上。當商人試圖擊球推進，謝爾勾住他的木槌，擋住對手的揮動，然後將球重擊過冰川，就這樣單槍匹馬贏得了比賽。這位勝利者就是新沙勒人十五代以前的祖先。

如果謝爾真如傳說活到兩百歲，那麼他就目睹新沙勒的人口從三人變成一百五十人。不過這段時間人口的增加多半是與罪犯有關，而非聖人。罕薩統治者米爾（Mir）將最強悍的盜賊送往新沙勒，命令他們攀登通往新疆的新沙勒埡口，掠奪在絲綢之路，列城（Leh）和莎車（Yarkand）綠洲之間往返的駱駝商隊。盜匪將搶到的金條、大

麻、珊瑚、獸毛、靛青染料、鴉片、羊絨、糖、絲、奴隸和茶磚獻給米爾，以得到他的賞賜，但如果他不滿意他們的表現，他就會撕爛他們，丟進根據地巴爾提特堡（Baltit Fort）底下的臭坑裡。

於是新沙勒人學會攀登，也學會偷竊。他們殺戮和征服，破壞英國的貿易，戳破英國的防禦網。情報官員原本以為罕薩的山峰可以作為俄羅斯入侵印度帝國的緩衝地帶，但是現在侵奪者在埡口詭祕進出。俄羅斯人也會利用這個埡口發動攻擊嗎？英國人決定守住新沙勒埡口[108]。

英國派出最滑溜的間諜去找尋這個埡口。他的使命最終讓新沙勒人變成喀喇崑崙登山活動的先驅者。

▲
▲
▲

佛朗西斯・楊漢斯本（Francis Younghusband）是十九世紀的詹姆士・龐德。有著海象般大而下垂的鬍子，頭髮用髮蠟梳得油亮，他認為婚姻是「具有強迫性的」[109]，並且知道如何用十幾種語言來解救自己脫離險境。一八八九年，二十六歲的他加入六個來自尼泊爾的廓爾喀人，一起前往尋找新沙勒。在他從商人那裡聽到的故事裡，新沙勒人像雪豹般移動，默默地跟蹤、並吃掉獵物，然後消失在喀喇崑崙。好奇的楊漢斯

本花了不到一個月的時間，就找到新沙勒埡口，並看到了賊窩。楊漢斯本爬上懸崖，從侵奪者敞開的大門看進去，揮手打招呼。

門砰的一聲關上。瞬間「整座牆排滿長相粗野的人，他們大聲吆喝……」對著他「瞄準火繩槍」。楊漢斯本等待著，「隨時都會有子彈或石頭朝耳朵呼嘯而來 110」，直到兩個僕從出現，打量他一陣後離開。

楊漢斯本當天下午騎馬返回。這一次，他還沒到，門就打開了。楊漢斯本讓廓爾喀士兵留在門外，自己騎著馬快步進入堡壘。他的眼睛還來不及適應黑暗，一個人就從陰影裡跳出來，猛力扯動馬匹上的韁繩。受到驚嚇的動物用後腳站立起來，差點把楊漢斯本摔下馬鞍。在騷亂中，廓爾喀士兵攻入，準備保衛馬和騎士，但楊漢斯本十分冷靜，他從容下馬，好像剛剛到達馬廄一般。新沙勒人放聲大笑。如他猜測的，新沙勒人用假意的伏擊來測試他的勇氣。他已經通過測試。

掠奪者用茶水和毒品歡迎他，並炫耀他們的火繩槍，這裡唯一能夠用作子彈的東西是從山坡上挖出的石榴石。楊漢斯本提到襲擊商隊的事情，新沙勒人告訴他，他們無權談判，他必須直接和米爾對話。他們同意護送他到米爾的根據地巴爾提特。

楊漢斯本繪製了新沙勒地圖，接著繼續他的探勘行動。在前往巴爾提特的途中，他遇到了勁敵——俄國間諜布羅尼斯拉夫·格羅姆切夫斯基（Bronislav Gromchevsky）。

雖然兩人是這場大博弈的對手，但他們仍會風度翩翩地共享伏特加和白蘭地111、辯論

帝國政策，以及閒聊格羅姆切夫斯基聽說過的米爾。楊漢斯本聽說薩夫達爾・阿里米

爾聲稱自己為亞歷山大大帝和某淫亂仙女的後裔，為了登上王位，把一個哥哥丟下懸

崖，一個哥哥砍頭，另一個哥哥肢解，他還毒害母親，送了一件沾滿天花病毒的長袍

給父親。「弒父而同室操戈，可以說是罕薩皇室家族世襲的缺陷112」當代歷史學家奈

特（E.F. Knight）曾這麼說，「任何足以彌補缺點的特色，也不能舒緩他的殘酷，113」楊

漢斯本應該想過要怎麼跟這樣一個瘋子談判。

楊漢斯本抵達罕薩，扣好猩紅色的龍騎兵衛隊制服的鈕扣，在廓爾喀士兵護送之

下，大步走進米爾的儀帳。米爾坐在一張像是木製的躺椅上，他示意楊漢斯本在塵土

中跪下。

楊漢斯本暫停談判。隔天，米爾前往楊漢斯本的帳篷，提出折衷辦法。他希望英

國付錢買商旅的平安。

「女王沒有接受勒索的習慣114，」楊漢斯本一邊努力在助手找來的折疊椅上保持平

衡，一邊回覆。他命令六個廓爾喀舉起步槍，射擊遙遠山谷下方的一塊岩石，想藉此

嚇唬米爾。但當米爾要求廓爾喀射擊一個在步道上的無辜者，廓爾喀拒絕了。米爾認

定這是楊漢斯本的弱點，強調他要更多的錢，還要求一些給妻子們的肥皂[115]。

楊漢斯本離開了。他認為米爾是「可憐的動物……不配統治罕薩人這樣優良的種族」[116]，楊漢斯本回去後建議英國政府奪取罕薩。一八九一年，一千名士兵在阿爾杰農・杜蘭德（Algernon Durand）的指揮下入侵。

米爾向敵人投擲瘋狂的信件，堅稱要用「黃金做的子彈」來保衛罕薩，並聲稱一座已經易手的城池不過「就比妻子睡衣的帶子稍加珍貴」。他威脅要砍下杜蘭德的頭，放到盤子上當餐點[117]。杜蘭德持續推進，搶走在尼爾德（Nilt）的要塞，佔領巴爾提特的堡壘。

杜蘭德的軍隊轟開巴爾提特堡的大門，衝進空蕩蕩的房間，他們沒有找到異國情調的嬪妃，只找到「人造花，剪刀……牙粉，胭脂盒，髮蠟和化妝品罐。」[118]米爾和他的妻妾已經跑到中國享受舒適的流亡。杜蘭德下令把木製王座丟進河裡，安排米爾的同父異母兄弟為新的統治者，並在山谷中建立駐防地。

繼任的穆罕默德・納澤姆・汗米爾（Mir Muhammad Nazim Khan）為英國監控新沙勒隘口，新沙勒人轉行放牧，罕薩和周圍的王國也變成度假勝地。一九三〇年代的暢銷小說家詹姆斯・希爾頓（Jame Hilton）以這裡為香格里拉的樣本。偽科學家聲稱當地的杏子讓居民健康長壽[119]。《生活》（Life）雜誌稱王國為「樂土」，在這個烏托邦裡「統

治者混合金沙和當年首收的小米種子來播種，丈母娘跟著新婚夫妻度蜜月來教導他們婚姻的親密藝術。」在印巴分治的動盪歲月中，執政者拒絕在印度與巴基斯坦間選邊站。他要求加入美國。最終巴基斯坦拿到了該區域的管理權，起先稱呼它為北部地區，有時它被認為是喀什米爾的一部份，現在則屬於獨立自治區吉爾吉特－巴爾蒂斯坦（Gilgit-Baltistan）。

▲ ▲ ▲

下一個入侵的是登山者。一九五三年，奧地利登山者赫爾曼·布爾（Hermann Buhl）透過使館給米爾發了電報，要求他為南迦帕巴峰的攀登隊伍招聘高海拔揹伕。

布爾願意支付揹伕每月二十盧比、相當於六美元的薪水[120]。

想要這份工作的人擠滿了杜巴（Durbar）。其中不乏新沙勒人。杜巴是巴爾提特堡下方一個塵土飛揚的庭院。米爾身穿繡有金色亮片的黑色天鵝絨長袍，一一審視應聘者，他將最強壯的人送往吉爾吉特鎮，讓德國醫生檢查他們的胸口、嘴巴和牙齒，「他嗅著我來診斷我在高海拔的表現，」哈吉·貝格（Haji Baig）回憶說。哈吉是布爾遠征隊的揹伕。

哈吉和阿米爾·邁赫迪這樣的人，證明了德國醫生的嗅聞測試十分準確。當布爾

在南迦帕巴峰頂凍傷了雙腳，是哈吉和邁赫迪輪流背他。布爾大力讚揚巴基斯坦揹伕的表現，於是下一年，義大利登山者募集了同一批揹伕加入K2的首登行動。登山者建立了被稱為罕薩猛虎（Hunza Tigers）的戰士階級，他們的政治影響力幾乎和米爾不相上下。

其中的一位猛虎納齊爾‧薩比爾，後來推翻了米爾家族九百五十年的統治。據說年幼的納齊爾曾在某天早晨前往巴爾提特的路上，被一位聖者揮手攔下，聖者給他一塊鵝卵石形狀的岩鹽，並告訴八歲的納齊爾，每天舔它一次，等它全部溶解了，他就能改變山谷的命運。

男孩舔盡了岩鹽，幾十年後，與日本遠征隊一起在K2艱險的西山脊，開創了一條新路線。他被迫在死亡地帶露宿，沒有氧氣瓶：四天沒睡，兩天沒有食物和水。

K2之後，納齊爾將他傳奇的堅韌投注到政治上。

一九九四年，他競選立法機關的席次，競爭對手為米爾家族的高善法爾‧阿里‧汗（Crown Prince Ghazanfar Ali Khan）[121] 有登山者的支持，納齊爾將君主派打得落花流水，成為罕薩近千年來的第一位平民領導者。以往被迫偷竊、殺戮來滿足米爾貪慾的攀登者，現在主導罕薩的政治。納齊爾打擊貪腐，興建學校和公路，其中包括到新沙勒的越野山路。納齊爾的嚮導公司僱用新沙勒人到K2上工作。

二○○八年，納齊爾‧薩比爾遠征公司承辦塞爾維亞K2遠征隊的組織業務，納齊爾聘請沙欣‧貝格作為領隊。「他是這裡最安全的登山者，」納齊爾說，「巴基斯坦攀登者的翹楚。」對於發生在沙欣和另兩名新沙勒人的事情，納齊爾想起來就痛心。

「那個村子再也不會是原來的樣子了。」

▲　　▲　　▲

儘管有新的越野車路，新沙勒看上去仍舊不可侵犯。六百位居民種植大麥和畜牧山羊，他們將山羊挾在雙臂下帶到牧場，以避免觸發坍塌。春天的時候，新沙勒的杏果園花開繁茂，看起來就像是柔粉色的風雪團；冬天的時候，雪豹沿著河岸漫步，在霜雪裡留下足印。入夜後，新沙勒人圍擠在中央大廳的犛牛油蠟燭旁，講述登山的故事，大廳以星辰刻劃的古老大樑，框起通往天空的天光。村裡有一具衛星電話，總是關閉著。

新沙勒人說瓦奇語（Wakhi）[122]，一種波斯語系的罕見語言。許多當地登山故事的主角是沙欣，但不是每個人都喜歡那些故事。「這些都是活人的鬼故事，」沙欣的妻子坎達說，「我會離開房間。」她只容忍一個故事：他丈夫在布羅德峰的失敗。「這給了我信心，讓我相信他有活下去的理智。」

布羅德峰或稱K3，從喀喇崑崙伸出，像個巨大的門牙。和鄰居K2比較起來，是座很溫和的八千米山峰，但在十二月時會變得殘酷。高達每小時兩百一十公里的大風狂打山坡、拔起帳篷、切碎繩索、像衝鋒槍般一輪輪射擊冰雹。登山者還沒有完成過布羅德峰的冬攀，只有少數人有膽量嘗試。

二○○七年冬天，在布羅德峰上，雖然古蘭經禁止刮鬍子，但沙欣每天早上起來第一件事就是將鬍子刮乾淨。經書說穆斯林男子必須增長鬍鬚，作為他們信仰的明顯記號，但攝氏零下四十五度的溫度讓沙欣變成實用主義者。鬍鬚會讓臉頰和氯丁橡膠面罩間存有空氣，如果溫度夠低，這些潮濕的空氣會把面罩凍結在臉上。

早上六點半沙欣刮完鬍子後，和他的義大利籍攀登夥伴西蒙·莫羅（Simone Moro）出發前往峰頂。他們向對方許下承諾，不管他們離峰頂多近，只要下午兩點一到，就要回頭。這樣可以避免在黑暗中下撤。

沙欣感覺狀況良好，兩點的時候，他可以感覺到峰頂近在咫尺[123]，也許只要再一個小時就可以登頂。風速並不高。如果他能登頂，這次冬攀將在登山史上寫下一頁，他將會名揚國際。

「在死亡地帶你無法清醒思考，」他說，「你必須在還有判斷力的時候想好。攀登者會因為不理會原先設下的折返時間而死亡。」於是，他和西蒙回頭了，在日落前回

到了帳篷。在如此接近峰頂之處折返，沙欣贏得了名聲。他是冬攀的瘋子中，最清醒的那一個。新沙勒人尊敬他的判斷力，如果一個當地的木匠或牧羊人想成為登山者，他應該去請教沙欣。

二〇〇一年，二十四歲的卡里姆‧馬赫本和二十五歲的杰漢‧貝格（Jehan Baig）請求沙欣教他們攀登。兩人還是小男孩的時候，就已經開始使用麻繩，並用山羊角做固定點，在山上的牧場到處攀爬。現在這兩個牧羊人想賺登山財。

「卡里姆和杰漢成了我的小兄弟，」沙欣說，「我在白角（White Horn）上架設技術性路線，叫他們一次又一次練習冰攀，直到我認可他們的技術為止。」

事實證明沙欣的學生不但強壯還相當幸運，杰漢不止一次和死亡擦身而過。他在某次穿越新沙勒附近的隘口時，山坡突然滑動，他只能儘速找塊大石，雙手牢牢抱住它。冰雪從身邊滑過，被大石保護的杰漢安然無恙。

另一次的雪崩則讓杰漢成名。二〇〇七年七月十八日在K4，也就是迦舒布魯Ⅱ峰（Gasherbrum II），一名德國人在拉出固定繩時引發了滑動。雪崩埋住日本登山家竹內弘高（Hirotaka Takeuchi）的部份身軀，也導致他的肋骨斷裂，肺臟破裂。杰漢抓著一把雪鏟，快速朝兩百公尺遠的竹內跑去，杰漢將他從雪中挖出，然後垂放到營地。竹內活了下來，杰漢因此贏得讚譽和感激。他在山上看過太多了，知道生死只是一瞬

間的事，這些事情讓他看起來較為蒼老。

他的朋友卡里姆則被很多客戶稱呼為「夢想卡里姆」。不像其他常常只看到自己腳上登山鞋的登山者，卡里姆很享受美景，似乎無法想像哪裡會出錯，而事情也真的從來沒有出錯過。二〇〇五年，卡里姆登上有時也被稱為殺人山的南迦帕巴峰，並從法國客戶那兒得到高額小費。法國客戶的名字為休斯‧讓路易‧瑪麗‧迪奧巴雷德（Hughes Jean-Louis Marie d'Aubarede），是位高檔保險的推銷員。卡里姆返回新沙勒，向兩個孩子講述攀登故事，其中年齡最小、名叫阿布拉（Abrar）的三歲孩子問卡里姆：有沒有進入水晶宮殿[124]？是不是真的有調皮仙女在山頂飛來飛去、在半透明的桌子上用餐，並且會引發雪崩來尋開心？

卡里姆搖搖頭。他說在南迦帕巴峰上，沒有看到任何超自然的事情，但他答應下次攀登時會多留心。他宣布休斯已經為次年夏天的K2攀登聘請了他。

卡里姆的孩子們歡呼並擁抱父親，妻子帕爾文（Parveen）收拾著餐桌。她詢問更多細節：休斯是不是快要六十歲了，有辦法應付攀登K2嗎？得到的酬勞值得冒這個險嗎？

休斯是賣保險的，他腦袋很清楚，不會這麼便宜就把我們的命賣掉。卡里姆回答。

帕爾文安心了，她恭喜丈夫，並加入慶祝的行列。

二〇〇六年和二〇〇七年卡里姆都擔任休斯斯攀登K2的嚮導，兩次都拿到不少酬勞，但都沒有登頂。二〇〇八年休斯斯再度僱用他，卡里姆告訴妻子，這次他會登頂。

畢竟，卡里姆已從前兩年的攀登活動中取得不少經驗，而今年夏天他會和他的朋友沙欣及杰漢一起上山。他們各自被不同團隊聘僱：法國人僱用卡里姆，塞爾維亞人僱用沙欣，杰漢則和新加坡人一道，但他們說好互相幫助。也許他們會一起站在山頂上。

「一切都很完美，」沙欣回憶說，呼應著卡里姆的情緒。「我們如此年輕強壯。我從來沒有想過會發生意外。」

帕爾文比較理智。五月下旬，她的丈夫準備離開家時，她做了最後的努力。帕爾文告訴卡里姆，他們現在並不需要錢，雜貨店的收入已經足以養家。帕爾文可說是新沙勒最成功的女創業家，她用丈夫登山賺來的錢開了一家雜貨店，賣香皂、筆、童鞋、刺繡和指甲油。他們家不再需要卡里姆從事這麼高風險的工作。「我請他留在新沙勒，」帕爾文說，「我求他。」

卡里姆擁抱妻子和孩子們，抓起背包，離開他蓋的房子。他沿著灌溉渠道走下去，穿過黃色野花覆蓋的青稞田。卡里姆的父親沙迪（Shadi）在路邊攔住他，試圖說服他留下來。

沒有新沙勒人死在K2上，卡里姆說。他接著補充，「爸爸，我是和沙欣一起去。」

彷彿這是一種保證。

沙迪盯著河床，想著當年科爾多頻（Khurdopin）、楊子吉爾（Yazgil）和馬郎谷堤（Malunguttie）這三個冰川是怎麼毀掉村莊的。每年夏季，融雪會順著河道或是淺層地下水通道排出，但有時會有天然冰壩限制住水的流動，造成水位上升，等到壓力太大，冰壩承受不住而崩塌，就會爆發冰川洪水。一九六四年就發生過，洪水傾洩而下，將杏樹連根拔起，將房子沖下山谷，村子幾乎半毀。村民爭先恐後地往地勢較高的地方逃跑。水流順著峽谷往下衝，毀掉下游六十四公里處的巴蘇村。大自然摧毀過沙迪的家一次。他知道這樣的事情可能再次發生。

沙迪試圖與兒子講道理。「我說，『你不需要再爬 K2，做木工怎麼樣？』[125] 但是卡里姆帶著微笑回答我：『爸爸，我無法打住。也許這個山頂吧。』」

卡里姆走了，沙迪看著吉普車在下頭的沖積盆地中消失，揚起一片沙塵。兒子離開許久後，他依然駐足在當地。

「印沙阿拉」他祈禱著。如果這是阿拉的旨意。

兩位作者都在二〇〇九年四月造訪新沙勒。帕多安並在二〇〇九年六月與沙欣‧貝格穿越巴基斯坦北部。作者採訪了沙欣的妻子坎達、孩子、父母、好友夸德雷特‧阿里、攀登夥伴西蒙‧莫羅，以及僱主納齊爾‧薩比爾。作者也採訪了卡里姆和杰漢的家人。該地區的民間傳說的描述，是根據當地人告訴祖克曼和帕多安的故事，再輔以學術研究，同時參考帕姆‧亨森（Pam Henson）的《新沙勒》（Shimshal, Obisan Press, 2006）和《新沙勒的婦女》（The Women of Shimshal, Shimshal Publishing 2010）。許多描述巴爾提特堡的細節是根據作者的親身觀察，並佐以對巴爾提特文物信託（Baltit Heritage Trust）的蘇卡特‧哈亞特（Soukat Hayat）的採訪。描述楊漢斯本的經歷上，我們參考了他在 Wonders of Himalaya（John Murray, 1924）和 The Heart of a Continent（John Murray, 1896）中的自述，以及彼得‧哈普科克（Peter Hopkirk）的 The Great Game（John Murray, 1990），同時輔以派翠克‧法蘭區（Patrick French）為楊漢斯本寫的傳記 Younghusband: The Last Imperial Adventurer（HarperCollins UK, 2004），以及當代歷史學家奈特（E. F. Knight）寫的 Where Three Empires Meet（Longmans, Green, 1918）。奈特是英國報刊的記者，圍攻空薩的時候他人在現場。我們也從索姆貝格（R. C. F. Schomberg）處取得一些關於米爾的資料。他和米爾是朋友，並著有 Between the Oxus and the Indus（Lahore: al Biruni, 1935）。襲垮米爾的戰役，我們參考了阿爾杰農‧杜蘭德（Algernon Durand）的 The Making of the Frontier（London: Thomas Nelson & Sons 1899）。一些引用的對話和細節，比如說米爾和楊漢斯本的對話，就是從這些參考資料中汲取出來的。描述揹伕選拔的細節部份，我們採訪了哈吉‧貝格，他是一九五三年南迦帕巴峰遠征中，唯一還在世的高海拔揹伕。我們也參觀了舉辦選拔活動的地方，杜巴罕薩酒店（Durbar Hunza Hotel）陳列了米爾的禮服。如上文所述，二〇〇四年帕多安與卡里姆一起攀登布羅德峰，一些關於卡里姆的觀察是根據當年兩人的互動。卡里姆與家人的互動，以及前往 K2 的場景，則根據對他的妻子帕爾文和父親沙迪的採訪。

104. Michel Peissel, *The Ants' Gold* (New York: HarperCollins, 1984)。作者想要解答希羅多德提出的謎題。挖金的沙蟻故事在亞歷山大大帝的軍隊裡廣為流傳。

105. Herodotus, *The Histories*, 3.102 -105.

106. Marlise Simons, "Himalayas Offer Clue to Legend of Gold-Digging 'Ants,'" *New York Times*, November 25, 1996.

107. Francis Younghusband, *Wonders of the Himalaya* (London: John Murray, 1924), p.183

108. Francis Younghusband, *The Heart of a Continent* (London: John Murray, 1896), p.228.

109. Patrick French, *Younghusband: The Last Great Imperial Adventurer* (HarperCollins UK, 2004), p.283

110. Peter Hopkirk, *The Great Game* (London: John Murray, 1990)

111. Iftikhar Haider Malik, *The History of Pakistan* (Westport, CT: Greenwood Press, 2008)

112. E. F. Knight, *Where Three Empires Meet* (London: Longmans, Green, 1918), p.350. 作者用相當刻薄的詞語來描述米爾，不過米爾找到了為他平反的人。索姆貝格上校被流放到莎車的時候，和米爾交上了朋友，宣稱殺死兄弟的案件，至少有一起是因為「自衛」。但是索姆貝格無法為其他殺戮找到藉口。見R. C. F. Schomberg, *Between the Oxus and the Indus* (Lahore: al-Biruni, 1935), p.153.

113. Algernon Durand, *The Making of a Frontier* (London: Thomas Nelson & Sons, 1899), p. 230.

114. Francis Younghusband, *Wonders of the Himalaya*, p.199.

115. Francis Younghusband, *Wonders of the Himalaya*, p.201.

116. Francis Younghusband, *Wonders of the Himalaya*, p.202.

117. E. F. Knight, *Where Three Empires Meet*, p.361.

118. E. F. Knight, *Where Three Empires Meet*, p. 487.

119. Ralph Bircher, *The Hunzas: A People without Illness* (Bern: Huber, 1936).

120.

121. 一九五三年，美元和巴基斯坦盧比的匯率為一比三點三。

122. 如果巴基斯坦政府沒有廢除君主，把高善法爾‧阿里‧汗的父親從王位上趕下來的話，他便能在一九七六年繼位。不過他在民選政府也得到重要的權力。在許多公開場合，外國的重要人物仍會稱他皇太子米爾，比如伊麗莎白女王二世、愛丁堡公爵（Duke of Edinburgh）和希拉蕊‧柯林頓。

123. 在新沙勒使用瓦奇語的人口被視為從罕薩而來的特殊民族。在大博奕的時代，許多米爾僱用的罕薩掠奪者與瓦奇村民同化。

124. 在折返時間下午兩點的時候，西蒙‧莫羅離山頂更近。二〇〇一年，莫羅成功完成喀喇崑崙山區加舒爾布魯木二峰的首次冬攀。

125. 水晶宮殿是透明的，並有珍珠和珊瑚的俗麗裝飾。Gottlieb W. Leitner, *The Hunza and Nagyr Handbook* (Calcutta: Superintendent of Government Printing, 1889), p.6.

這段對話是根據沙迪的記憶。

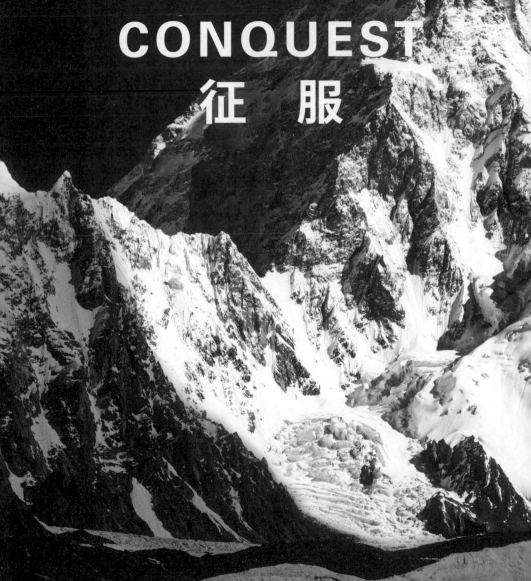

PART 2

CONQUEST
征　服

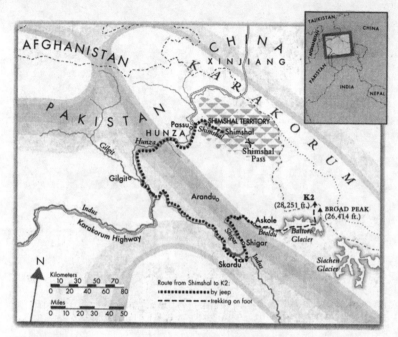

新沙勒到K2：登山者從新沙勒（Shimshal）開車到阿斯科里（Askole），這裡是通往K2的起點。登山隊會僱用數百名低海拔揹伕，將食物和裝備從阿斯科里背負到基地營。

CHAPTER 6

● 接近 ●

THE APPROACH

喀喇崑崙公路穿過喀喇崑崙山脈、喜馬拉雅山脈和興都庫什山脈的交會處，勉強算是兩線道。部落居民曾經滾下大石，想要阻撓修路工人的工作[126]。修建這條在峭壁上的現代化公路總共歷時二十年，賠上九百條人命。現在，吉普車在卡車的夾縫中穿梭，一邊閃躲坑洞和大石，一邊快速轉過髮夾彎。

二〇〇八年六月，卡里姆乘著淡藍色的吉普車離開罕薩，車子沿著喀喇崑崙公路，越過在山坡上採刮紅寶石的礦工、沿著河流淘金的兒童，以及在軍事檢查站炫耀卡拉什尼科夫衝鋒槍的警衛。在斯卡都鎮（Skardu）附近，他通過「無畏五虎」的機場和軍事基地，懸掛的旗幟上印著咆哮的雪豹和五角星，象徵該中隊的五個原則：犧牲，勇氣，奉獻，自豪和榮譽。

無畏五虎擁有直昇機隊，用於保衛巴基斯坦的

邊界，也空運受傷的士兵和雪崩倖存者。卡里姆希望他永遠都用不到這項服務。

穿過希噶爾河（Shigar）時，卡里姆的吉普車濺起乳綠色的水花，車子接著轉上一條布滿車轍的泥土路，和其他探險隊的車輛會合，駛向道路終點阿斯科里鎮（Askole）。司機熄了火，數百人走上來圍住吉普車，吶喊著歡迎。他們把物資從吉普車上卸下來，再分門別類，有爐頭、桌子、躺椅、藍色塑膠桶、塞滿了登山裝備的行李袋等。

這些勞工統稱為低海拔揹伕，英文縮寫為 LAP[127]。他們負責在吉普車無法通行的路段運送物資，工資比雇用騾子還便宜。巴基斯坦旅遊部門估計，在二○○八年，低海拔揹伕從阿斯科里運送了五千六百人次的物資到群山腳下──包括 K2、布羅德峰、川口塔峰群（Trango Towers）和迦舒布魯一峰和二峰。在一個攀登季中，一個七人的 K2 遠征隊可能會僱用一百二十名低海拔揹伕，費用為一萬美元。低海拔揹伕「是你攀登過程中的臍帶，」納齊爾薩比爾遠征公司的揹伕協調員仁馬特‧阿里（Rehmat Ali）這麼說，「沒有他們，登山者不可能登頂。」

二○○八年，低海拔揹伕把各式各樣的東西搬運到 K2，包括繩子、帳篷、人體工學枕頭、爆米花、雞、色情雜誌、暖暖包和覆盆子酒等等，只要客戶付錢，他們就背。飛跳請揹伕背了一大罐醃漬海帶；來自加州的登山者尼克‧賴斯（Nick Rice）請他們背負重達三十二公斤的發電機，讓他能為筆記型電腦充電來更新部落格，估計在攀登結

束之前，他的部落格會得到超過兩百萬次的點擊率。揹伕用手提彈簧秤來秤重，按照工會規定，每人至多背負二十五公斤。他們用布條把貨物綁在木製背架上，然後展開九十六‧五公里的長途跋涉。

這段時間，登山者之間會交換衛星電話號碼，評估彼此，數著自己已經登頂幾座山峰，失去了多少個朋友。他們談論著應該不要再登山了，但現在還不是退出的時候。一些當過兵的塞爾維亞人描述離開阿斯科里就好像要前往戰場，因為過了這個哨站之後，果園沒有了，孩童沒有了，法律也沒有了。

數百名揹伕一個接著一個往前走，形成綿延十來公里的長陣。到了禮拜時間，幾乎每個人都會停下，面向西南方的麥加，將額頭貼著鋪在石礫上的布，跪伏著讚美真神阿拉。再繼續前行。

揹伕在灌木和野玫瑰的低矮樹叢間奮力穿梭，拂過像縫衣針一樣長的尖刺。當溫度上升到炎熱的四十六度，男人會把頭浸入一旁的小溪，再沿著懸崖邊小路，努力維持平衡地往前走。兩天後，先是楊樹消失了，然後草也消失了。在前方閃著光芒的是長達五十六公里的巴爾托洛冰川（Baltoro Glacier）。它的北方則站著世界上最高的岩壁川口塔群峰。可以聽到在冰的下方，冰川融水滾滾奔馳著，注入布拉爾杜河（Braldu）。有時，琥珀色的陽光會在層層雲朵間打一個孔灑下。

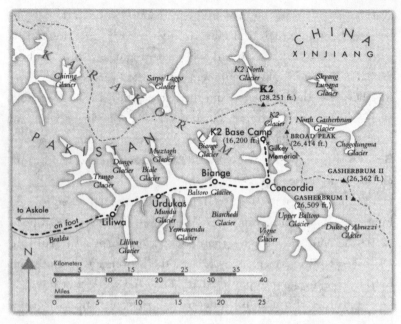

K2的路線：從阿斯科里（Askole）出發，沿著巴爾托洛冰川而上，需要健行七天才能到達K2基地營（K2 Base Camp）。吉爾基紀念碑就在海拔約莫5,500公尺的基地營附近。

攀登者會在一週內抵達康考迪亞（Concordia），也就是巴爾托洛冰川與較小的戈德溫‧奧斯汀冰川（Godwin-Austen Glacier）相逢的地方。冰裂開的聲音像是步槍的射擊聲，K2就在攀登者的前方，碎石混著冰將K2鋪上一層灰僕僕的地毯。K2看起來像座金字塔，周遭圍繞著較低的山峰，似乎撐起天空的重量。

這是卡里姆第三次嘗試攀登K2。他必定是孺慕對稱的山體，夢想著站

在山頂上。從康考迪亞還需要步行一天半才能抵達 K2，他把帳篷紮在雪巴人的旁邊，頌經的聲音清楚可聞，身為相信只有一個真神阿拉的伊斯瑪儀派（ismaili）的穆斯林，卡里姆才不會向空蕩的山頂祈禱。對他來說，K2 不是女神，而是一塊惡石。

▲ ▲ ▲

低海拔揹伕和外國登山者一起度過一個星期，但兩群人的生活是分開的。「我不記得他們當中任何人的名字，」來自義大利的攀登者馬可・孔福爾托拉說。就算要和他們討論實際的需求也很困難，比如說要求他們執行某項任務。大部分的揹伕說巴爾蒂語、可瓦語、瓦奇語、西娜語或布魯薩斯基語。而馬可講義大利語。文化上的歧異讓情況變得更糟，比如說馬可喜愛香腸，但根據古蘭經，揹伕不能吃豬肉及其副產品。有些穆斯林認為穿著短褲的西方女性是不穩重的，也對攀登者播放描述同性戀情的 DVD 感到不舒服。「《斷背山》讓我大為震驚，」來自高拉波（Gulapur）、二十七歲的揹伕雅各布（Yaqub）說[128]。但他還是看了那部電影。

雅各布和大多數同行一樣，不會和客戶社交，也不會一起吃飯。揹伕通常露宿，有專屬的廁所。「這感覺很像隔離，但是是平等的，」帶著發電機的攀登者尼克・賴斯回憶說，「不過我比較喜歡揹伕的廁所。這些白人生了病，把廁所搞得一團糟。」

低、高海拔揹伕都發現文化交流富有教育性，對於雇主的不當行為也可以淡化處理。「我當時真覺得驚奇，」來自夸爾杜（Kuardo）村、五十三歲的沙阿‧杰漢（Shah Jehan）說，他聽到飛跳的一對夫婦在帳篷裡大聲做愛。「在巴基斯坦，我們是不會碰到這種事的。但我為什麼要介意？他們在韓國就是這樣做的。」

遠征活動讓他賺取相當優渥的薪資。一般的巴基斯坦工人每天能賺兩美元八十一美分；沙阿‧杰漢和其他的低海拔揹伕一天可以賺九美元。假設他們每天越過兩個營地，工作約十小時，就相當於每個小時賺九十美分。公司一般還會給他們津貼，讓他們採購鞋襪和墨鏡，如果他們不花掉這筆錢，就是額外的收入。以往遠征公司都會直接提供揹伕這些裝備，但是許多揹伕在拿到裝備的當天就把它們轉賣掉了。「沒有刮痕的墨鏡鏡片可以賣到一百盧比（相當於一美元二十美分），」來自吉拉布波（Gilab-pur）、三十六歲的低海拔揹伕舒賈特‧西格里（Shujaat Shigri）說，「這可是很多的錢。」

現今所有的揹伕都會得到裝備津貼，有的人會買恰當的裝備，有的人只買最基本的裝備，有的則什麼都沒買。揹伕經常赤腳行走，或穿上之前客戶丟棄的不合腳運動鞋。當暴風雪來襲，遠征公司會等到最後有些人才會穿上廉價拖鞋，以保留好鞋的鞋底。

一分鐘才發出慈善物資，但物資永遠不夠，而且有的揹伕寧願受苦，也會留著不用以便轉售。他們的腳趾凍傷了，眼球被白雪反射的紫外線燒傷成石榴色。

低海拔揹伕如果走得快，可以賺更多的錢。假設他們的速度夠快，天氣也合作，一個攀登季中，揹伕可以往返 K2 五至六次。「我只要往返三次就能賺到一年的生活費，」十九歲的扎曼·阿里（Zaman Ali）說，他來自蒂薩爾村（Tisar），不當揹伕的時候他種植大麥、豌豆和小麥。某些物資又比其他物資好，「帳篷和鍋子是最好的。」他解釋說，因為整個行程都要使用它們。二○○八年他為塞爾維亞隊背負炊事帳，如果他背負的是稻米，會在行程中慢慢被吃完，那麼他就得提早回去，工資也就比較少。

雖然揹伕罷工很常見，但在二○○八年很少發生，「所有的遠征隊伍都同意我們的薪資要求和規範，」庫爾巴福利（Khurpar Care，揹伕工會）的總裁賈弗·瓦齊爾（Jaffer Wazir）說。許多揹伕會攜帶護貝的庫爾巴會員卡和解釋揹伕權益的小冊子，以避免遠征隊和他們重新談判已同意的條款。

然而，前往 K2 的揹伕中三分之二沒有醫療保險，儘管規定中遠征公司有義務為他們購買保險——唯一提供巴基斯坦揹伕保險的阿爾法保險公司在伊斯蘭堡的總經理賽義德·阿米爾·拉扎（Syed Amir Raza）說，該保險一個月的保費是一美元七十五美分，死亡理賠金額為一千兩百美元，但是要符合理賠條件，該死亡必須是「目擊的意外」。如果揹伕在冰川裂隙中失蹤，沒有任何人目擊他的死亡，他就無法獲得理賠。

平均而言，每年有兩名被保險的揹伕死於符合理賠條件的意外，至於那些沒有保險的

揹伕的死亡，就沒人理會了[129]。

沒有任何公司願意承保外國登山者[130]。即使是像愛國者極限這類願意承保特定領域活動的保險公司，也不願意讓保單涵蓋攀登者在四千五百公尺以上的意外和死亡，而這個海拔高度比K2基地營還要低。

就算受了重傷也不一定能夠得到醫療救援。以往，只要無畏五虎的飛行員能夠降落，巴基斯坦政府就會提供援助，將傷者空運出來，但沒有人支付軍方費用。負責派遣直昇機的阿斯卡里航空執行長沙席爾・巴茲旅長（Brigadier M. Bashir Baz）表示，這類救援任務等於是用巴基斯坦納稅人一隻胳膊和一條腿的錢，來救外國人的一根腳趾頭。現在政府要求每支遠征隊都必須向阿斯卡里航空註冊，並存入可退還的六千美元保證金，「如果你沒有繳交保證金。我們不會去接你。」沙席爾・巴茲旅長說。但在二○○八年，只有四分之三的遠征隊這麼做。

在巴茲位於伊斯蘭堡的辦公室裡，他把一個保險槓貼紙放在辦公桌的玻璃下面，並要求攀登者閱讀：好的判斷來自經驗，而經驗來自壞的判斷。當登山者拒絕支付保證金，他會厭惡地搖搖頭，也許他看到堂吉訶德式的軍團，既不團結也沒有保險，往殺人峰行進的景象。

▲
▲
▲

二〇〇八年的遠征隊伍，選擇在距離K2山腳三公里半、滿是岩石的冰川上架設基地營，這個距離足以遠離雪崩威脅。綠色和黃色的圓頂帳篷像是長在冰面上的菇類，兩旁則懸掛著贊助商的條幅。六月下旬，基地營已經膨脹成一個多元文化的帳篷城市，人口一百二十人。帳篷間傳出笑聲和搖滾樂，發電機在攪成一團的電纜間吼叫，潮濕的襪子在陽光下冒出蒸氣，太陽能板烤曬著。

許多人認為這是個開朗的地方，麒麟・多杰對此的第一印象卻是惡臭。氣味是從南方的公共墓穴飄盪過來的。位於薩沃亞冰川和戈德溫・奧斯汀冰川之間有一個二・五公尺的岩石堆，那是吉爾基紀念碑，也是K2的無名烈士墓。家庭照片和未讀信件裝飾著紀念碑，破舊的圍巾像木乃伊的縛布，纏繞在它的基座上，這些被稱為哈達的圍巾，在風中振動著，代表生者向上天的祈求。炎熱的日子裡，石堆會散發出解凍肉的味道，而那氣味會攀附到致哀者的頭髮和衣服上。固定在岩石上的鍍錫板刻滿遇難者的名字，在陽光下閃閃發亮──顯示的日期從一九三九年六月至八月起，正是攀登季的月份。

吉爾基紀念碑是個駭人的必需品，因為屍體很少能夠完整的運下山。在聖母峰，

家人有時會派遣搜尋隊伍，但在K2上沒人這麼做。在攀登季之間的漫長冬季，殺人峰會吞噬她的受害者，用冰包住大體，還用岩石磨搓，數十年後再吐出噁心的殘骸，把破碎的四肢混在雪崩後的冰雪殘跡裡。

一九五三年阿爾特‧吉爾基的隊伍堆起石頭來紀念他們的朋友，從此開啟一個令人毛骨悚然的傳統。為了保持營地的衛生，登山者開始把在冰川消融處發現的手指、骨頭、胳膊、頭顱和腿，埋在吉爾基紀念碑下，這麼做也比讓烏鴉啃食遺骸更顯尊重。K2的登山者會拜訪該處，來提醒自己接下來要面對的處境。

麒麟認為紀念碑是件很荒謬的事。二〇〇八年，他是最早抵達基地營的那批人之一，對於要在離死者這麼近的地方吃睡，他感到極不舒服。他不懂，為什麼有人想把死者固定在石頭下呢？它們只會在夜間凍結、早上解凍、在日間悶曬一天、然後重新這個循環。他擔心這種虐待會把靈魂困在身體內，山之女神也會一起受苦。「我不會走近紀念碑。」他也勸阻艾瑞克‧邁耶前往。

麒麟認為那些遺體值得更好的對待，雪巴人以及其他的佛教徒偏好火化死者。煙火會將靈魂帶到上方的神聖境界，就好像之前引領麒麟的母親一樣。如果死在森林線以上，不易找到柴火，就用天葬代替[131]。雖然外界認為天葬野蠻，中國也於一九六〇

到一九八〇年代之間，在西藏境內禁止天葬，但對麒麟而言，天葬是釋放靈魂的神聖方式。天葬儀式中，喇嘛或是其他在宗教上有權威地位的人，會將屍體帶到山坡上的小平台，在線香和誦經間，把屍體劈成塊狀或片狀，再用石頭或鎚子把骨頭敲爛，將肉敲打成漿，然後與茶、酥油和牛奶混合。這是為了吸引禿鷹前來食用屍體，將靈魂帶上高空，葬在天際。吉爾基紀念碑內的亡靈，既沒火化，也沒天葬，這事困擾著麒麟。

麒麟認為自己必須更了解K2女神的脾性，於是跑去請教另一個雪巴人奔巴‧吉亞傑。奔巴是虔誠的佛教徒，這次為荷蘭遠征隊工作。奔巴隸屬巴爾多杰（Paldorje）氏族，是來自索盧坤布的古老雪巴氏族，他登頂聖母峰六次，並曾在法國霞慕尼著名的國立滑雪登山學校受過訓。和麒麟一樣，奔巴是在西方遠征隊擁有和西方隊員平等地位的攀登者。他們是天然的盟友，但有著截然不同的性格。奔巴總是先靜靜觀察他人的討論，提出嚴肅、有邏輯的看法，然後再回到沉默中。麒麟受不了這種風格，他決定請教別人。他用每分鐘兩美元的薩拉亞衛星電話，撥給他的喇嘛。

電話響了八、九聲之後，阿旺‧奧什‧雪巴才接起來。喇嘛告訴麒麟他在加德滿都的博達哈佛塔祈禱。「在這麼遙遠的距離，我沒有辦法揣測達嘎卓桑瑪的情緒，」他說。他建議麒麟做個法會，然後注意山的反應。「不要在週二攀升，」他補充說，「這是個對你不吉利的日子。」

結束通話後，麒麟開始把石頭拖到營地中心，堆起尊崇女神的佛塔石堆。他在佛塔掛上一串經幡，經幡是用繩子串起的上頭印有神聖經文的紅、藍、白和黃色的正方形印花布，是他的「隆塔」（Lung Ta），即藏語的風馬。艾瑞克和其他登山者加入他的儀式，經幡隨風翻飛，淨化了空氣並散布祝福。麒麟知道達嘎卓桑瑪在現場。他用心唸誦經文，向女神祈求指導和寬恕。他將冰斧和冰爪放在佛塔旁，小心翼翼地在旁邊放盤米，希望她接受供獻，保護他的裝備，並原諒該些裝備即將對她的傷害。燒香，麒麟在朋友的臉上撒麵粉，祈求朋友能夠活到頭髮斑白的老年。最後，他請求女神賜與他攀登許可。

儀式失敗了。女神依然焦躁不喜。那天晚上，雪從她的山坡上呼嘯而下，噴射氣流衝擊山頂，她躲在雲層後面足足有一個禮拜。當飛跳在六月十五日抵達基地營的時候，麒麟找到問題所在：巴桑的老闆。

其他人也認為金先生是惡兆。「我祈禱山不會認得金先生。」韓國隊的廚子阿旺·伯帖說。

雖然金確保飛跳擁有最好的裝備，但他不太受雪巴人歡迎，主因是二○○七年發生在聖母峰上的打架事件。那年，金的團隊成員發現了一塊有酷似聖母峰的韓文的石英石，於是金宣布該石為聖石，並供奉在炊事帳裡，祈求石英石在他們從西藏那側攀

登聖母峰時保護他們。

那顆石頭消失了，飛跳陷入恐慌。韓國隊暫停攀登，花了四天在基地營仔細搜尋他們的護身符。第五天上午，相當於基地營警長的中國聯絡官抵達該處來調查一項指控：韓國登山者認為某雪巴人錯放石頭而毆打雪巴人。負責組織飛跳遠征行動的紐西蘭人傑米·麥吉尼斯（Jamie McGuinness），和金咆哮對罵。

「我告訴金，如果他們因為一塊不見的石頭而揍人，我要撤掉所有的雪巴工作人員。」傑米回憶說，那時他向聯絡官諮詢取消韓國隊攀登許可的相關事宜。

金先生後來道歉，並成功地和隊友以及巴桑的堂兄朱米克·伯帖登上聖母峰。朱米克從聖母峰回來後曾私下開玩笑說，為飛跳工作就好像從懸崖上跳下來期待會飛一樣。在K2，韓國人向麒麟和艾瑞克吹噓，飛跳「要讓贊助商留下深刻的印象，會不惜一切代價，登上K2的山頂。」

麒麟離飛跳遠遠的，就像他避開吉爾基紀念碑一樣。儘管如此，金先生的存在還是給他壓力。幾個月前，他滿心滿腦都被K2佔據了，但現在他開始覺得妻子可能是對的，也許K2不值得他冒險。他和艾瑞克討論回家的念頭，詢問奔巴的看法，再次用衛星電話聯絡喇嘛，請他在博達哈佛塔也做一次儀式。麒麟連續一個星期都拖石頭來加高佛塔，最後到了兩百二十公分高，是營地中最高的一座。但他還是覺得不

對勁。阿旺‧伯帖也感覺到了。「每次納迪爾‧阿里（Nadir Ali）殺死動物來做菜，我就感覺到天氣的變化。」納迪爾是塞爾維亞隊伍的巴基斯坦籍廚師。麒麟堅持只吃米飯和麵條。

營地大部分的人才不在意女神。他們吞下納迪爾的起士漢堡，玩撲克牌，看色情片，直接從罐子裡舔食榛果巧克力醬，辯論博拉弟的露宿事件，更新自己的部落格，以及抱怨天氣。麒麟發現飛跳僱用的年輕人巴桑很少祈禱，他每天忙著整平營地、幫飛跳挖廁所。巴桑努力工作，沒有花俏的裝備，這意味著他需要這份工作，並準備做任何飛跳要求他的事，不管有多危險。麒麟憂心地盯著他，想起自己剛起步的時候：很有企圖心，但什麼都不懂。

麒麟希望巴桑體悟到達嘎卓桑瑪的存在。如果巴桑打算和飛跳攀登 K2，他會需要她。麒麟也看到巴桑沒看到的事情：巴桑和他的堂兄弟們得到這份工作，不是因為出眾的運氣、實力和技巧。這些伯帖人之所以得到攀登 K2 的機會，是因為沒有雪巴人願意為飛跳工作。

在天氣放晴、團隊開始往山上行進的前一個晚上，麒麟看到巴桑跪在佛塔旁邊。麒麟屈膝，雙手合十，身子往前傾。他還沒有跟他交談過，但他決定和他一起禱告。麒麟為巴桑祈禱，祈求山能保護他。這次他沒有將向女神的禱告迴向給他的妻子和孩子，他為巴桑祈禱，

麒麟睜開眼，抬頭望向地平線。已經躲在風暴團裡數個星期的 K2 出現了，像是要吞下整片天空。

. .

我們乘坐吉普車走過卡里姆當年的路線，書中的描述就是根據這次前往阿斯科里的旅途，也參考了帕多安徒步到 K2 的旅程，影片，以及攀登者訪談。因為政治局勢不穩，我們無法前往低海拔揹伕所在的的村子採訪，而必須在斯卡都或是馬丘魯（Machulu）採訪。（我們有補償他們三天的差旅費用。）我們根據照片、影片、採訪，以及二〇〇四年帕多安拜訪吉爾基紀念碑的印象，來描述 K2 基地營。揹伕攜帶了什麼東西則是根據對攀登者的採訪。天葬場景的描述主要根據麒麟的口述，以及人類學家雪莉・奧爾特納（Sherry Ortner）的著作。涉及金先生的石英石事件，則根據數個雪巴人以及傑米・麥吉尼斯的描述。

126. E. F. Knight, *Where Three Empires Meet* (London: Longmans, Green, 1918), p. 359.

127. 在巴爾蒂語中，低海拔揹伕唸作「庫爾巴」。為免讀者混淆，本書統一使用「低海拔揹伕」。

128. 雅各布是低海拔揹伕，食物必須自己攜帶。遠征隊的廚房只負責餵飽高海拔揹伕和客戶。（和許多其他的低海拔揹伕一樣，雅各布只使用名字，不使用姓氏。）

129. 雖然遠征公司可以為揹伕購買更多的保險，但是拉扎說他為遠征公司工作了三十四年，從來沒聽過有這樣的事情發生。

130. 當然，如果你願意支付高額的保險金，什麼都可以保。明星經常花下大筆金錢來投保身體部位，比如說腿、臉、屁股、胸部等，但是攀登八千米山峰的攀登者還沒有跟上這個流行。

131. 根據資料，西藏與尼泊爾境內的天葬儀式有些差異。

CHAPTER **6**・接近　　　　　　　THE APPROACH

CHAPTER 7

●天氣大神●

WEATHER GODS

巴基斯坦，拉瓦爾品第

二〇〇八年六月二日，沙欣的客戶抵達巴基斯坦。一輛裝載三十公斤重的化肥、柴油和三硝基甲苯的白色轎車，通過了拉瓦爾品第（Rawalpindi）F-6/1區域的安全檢查站，那裡已經相當接近伊斯蘭堡的使館區。十八歲的聖戰分子卡邁勒・薩利姆（Kamal Saleem）在二十一街左轉，把車停在丹麥大使館前面。中午十二點十分，卡邁勒的車子爆炸了。

炸彈把馬路炸出個一百二十公分的坑，車子翻覆，卡邁勒全身著火。使館的金屬門被炸開一個洞，牆壁倒塌，窗戶碎裂，隔壁大樓的四分之一被炸毀。爆炸波及數十台汽車，到處都是瓦礫。「到處都是殘骸，」半島電視台報導說，「全市都可以聽到爆炸聲。」八人死亡，包

K2 峰・天堂之門與雪巴人的故事

BURIED IN THE SKY

括一名身分不明的孩子，二十七人受傷。

基地組織（Al-Qaeda）策劃這次襲擊，是為了報復丹麥報紙刊載一系列諷刺伊斯蘭教的漫畫，其中一幅還描繪先知穆罕默德將引燃的炸彈藏在頭巾下。爆炸發生後，西方記者把整個事件描述得像是聖戰分子就要接管巴基斯坦、奪取核武，然後毀滅人類文明。前往K2的外國人則不這麼大驚小怪，如同塞爾維亞登山者荷塞利托‧拜特所說，「在伊斯蘭堡，世界末日不是什麼稀奇的事。」

然而沙欣貝格卻覺得自己對這次的爆炸有責任。他一邊等待客戶的貨物，一邊質疑新沙勒之外的世界是否正常：基地組織為了漫畫屠殺孩子。沙欣要求塞爾維亞隊員留在酒店內。「我會讓你知道什麼是真正的巴基斯坦，」他告訴客戶。沙欣認識的這個國家是和平的，他要外國人的視線越過恐怖主義的威脅，注視巴基斯坦的美。

登山產業的人也這麼希望。為了說服猶豫不決的遊客，巴基斯坦登山協會已經成功遊說到對登山者更具吸引力的條件。旅遊部原本是以山峰高度和季節來收取攀登許可費，不過到二〇〇八年，政府已經把攀登八千米以上山峰的費用，削減到九一一前的一半。一些較矮的山峰費用，則降了百分之九十五。K2的攀登許可要價一萬兩千美元，聖母峰的攀登許可費用是它的七倍[132]。旅遊部也同時取消攀登隊伍數的上限。

所以在現實上，任何人只要有錢就可以攀登巴基斯坦境內的任何山峰，不管在任何時

間、使用哪一條路線。

大多數的登山者都很感謝日趨友善的規定。「我們想要的是玩者付費，」巴基斯坦登山協會會長納齊爾·薩比爾說，「政府不需要決定誰可以、或誰不可以攀登。」

尼泊爾和巴基斯坦的政策類似，美國則有較嚴格的審查機制。雖然北美最高峰德納利峰（Denali）的山頂只勉強達到 K2 第一個高山營地的海拔高度，但攀登者在行前必須提出攀登簡歷來申請登山許可。如果準登山者似乎沒有足夠的經驗，「我會打電話給他們，『我看到你曾經在蝗蟲冰川（Grasshopper Glacier）住過幾天，但德納利峰不一樣。』」國家公園管理員喬·賴克特（Joe Reichert）說，「我們會試著勸退他們，告訴他們這太危險了。」

公園管理處不能拒絕攀登者踏上公有土地，但他們會在六十天前審理申請書，並要求登山者參加說明會，解說雪崩風險、冰川裂隙救援、人類活動對環境的影響、使用固定繩的倫理，以及個人衛生等。公園管理處負責架設並且維護德納利峰上的固定繩，美國納稅人則支付直升機救援的費用。受傷的登山者不管有沒有能力支付費用，都會被空運到醫院。

低廉的攀登費用產生了預期效果。九一一事件後，前往巴基斯坦的遊客和登山者銳減。但是到了二○○八年，有超過七十名外籍登山者抵達巴基斯坦，準備攀登

K2，雖然其中有半數會在展開登頂嘗試之前就因病退出。數百人試圖攀登附近的山峰。K2沒有受到恐怖攻擊事件影響，相反的，它那年相當熱鬧。

沙欣希望登山者對他的宗教和國家有個好印象，當他們抵達基地營的時候，他試圖做個親善大使。「我的部分工作是保持和諧，」他說。不過，外交是艱難的，尤其當遠征隊提出無理要求的時候，新加坡隊要求他們的新沙勒高海拔揹伕杰漢‧貝格在暴風來襲的時候，將物資搬運過可能發生雪崩的路段，杰漢猶豫不決，遠征隊就解僱他。

沙欣幫杰漢找到另一份工作。杰漢的新老闆是六十一歲的法國保險業務員休斯‧迪奧巴雷德，他付的薪水相當優渥，也已經雇用了另一位新沙勒人卡里姆。但很快的，沙欣對他產生懷疑。當他和卡里姆沿著基地營上方的冰磧健行時，看到休斯蹲下來，像是在綁鞋帶。在休斯面前的石堆上，躺著一隻從肘部切斷的灰色前臂，手上的指甲完整到可以去做指甲美容，鬆鬆的肌腱將空洞的肩骨臼連在屍體上。休斯拍了許多張照片，還將鏡頭瞄準那人乾燥的嘴唇。

沙欣和卡里姆覺得噁心。穆斯林認為，背誦古蘭經的嘴巴是身體中最神聖的一部分。人死後，阿拉會派遣天使從遺體中哄出靈魂。穆斯林處理遺體的傳統，是要闔上嘴巴和眼皮，梳理頭髮，在死亡之日的夜幕降臨之前，用加入香料的水沐浴遺體，再

用乾淨的床單包裹，身體右側朝下埋在土裡，面向麥加。

沙欣指著死者，「他可能是我們之中的一個。」他對卡里姆說。

卡里姆問沙欣，他們應該怎麼辦？

「讓我來處理。」沙欣回答。

幾個小時後，沙欣在基地營攔下休斯。「你打算用那些照片做什麼？」他問。

「沒什麼。」休斯回答。很多登山者都會沿著冰川拍攝遺骸，他說。當休斯登上聖母峰的時候，他差點被一具冰凍的屍體絆倒。死亡是這項運動的一部分，休斯說，而他只是「像往常一樣做紀錄」。

沙欣知道這意味著什麼，「你打算將那些照片放上網路？」

「不，絕對不會，休斯承諾。他發誓不會公開那些照片。將那樣的遺體暴露出來是不容於社會的[133]，他說。死者的家人甚至可能在網路上認出他。

▲ ▲ ▲

沙欣滿意了，他還在七月十一日邀請法國人參加聚會。那是紀念阿迦‧汗加冕五十一週年的聚會，伊斯瑪儀派的穆斯林團結一致，接受穆罕默德的嫡系子弟作為他們的精神領袖。為了慶祝，塞爾維亞隊的廚子納迪爾宰殺了一頭山羊，在陽光下排起餐

麒麟‧多杰‧雪巴（左）成為最受尊崇的雪巴攀登者之一。1980年，一位穿越納鎮（Na）的健行者拍下這張照片，是麒麟唯一的童年照片。（克勞斯‧迪爾克斯博士提供）

大約十年之後，麒麟開始從事揹伕的工作。這張照片是在1991年拍的，那年他十六歲，為法國的聖母峰遠征隊背負裝備。（讓‧米歇爾‧艾斯林提供）

對許多虔誠的羅瓦陵佛教徒而言，登山是
對神靈的冒犯。麒麟的祖父般母‧布塔曾
為英國攀登高里三喀的遠征隊背負過裝
備，卻對這件事隻字不提。他藏起遠征隊
的推薦信，沒讓家人知道。
（麒麟‧多杰‧雪巴提供）

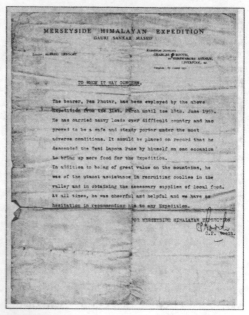

伯普‧萊德‧伯帖（左）在巴桑六歲時離
開弘公，等到他從遠征工作中存下足夠的
錢，便要兒子到加德滿都上學。
（巴桑‧喇嘛提供）

巴桑的弟弟達瓦和妹妹拉姆，站在父親用登山酬勞興建的屋子前。為登山隊工作的收入遠比務農還多，弘公大部分的家庭都無法負擔鐵皮屋頂。（巴桑‧喇嘛提供）

學校放假的時候，巴桑偶爾會從加德滿都返回弘公幫忙家務，協助馬鈴薯的收成。（巴桑‧喇嘛提供）

塞爾維亞登山者德倫‧曼迪奇扛著低海拔揹伕的行李。根據天氣狀況，前往K2基地營這一段長達154公里的路途，約需七天。登山者和低海拔揹伕必須攜帶所有食物和裝備，走過巴爾托洛冰川。（埃索‧普拉尼奇＆佩賈‧紮格雷西提供）

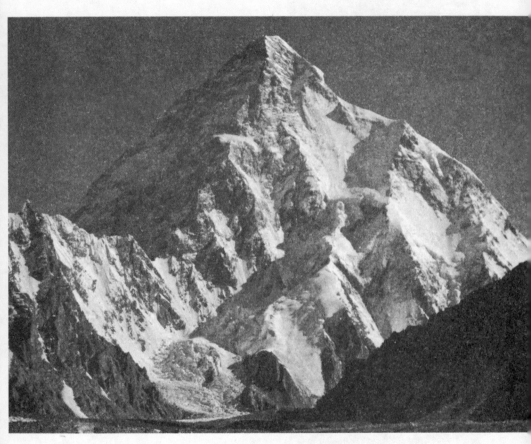

許多登山者在康考迪亞首次看到K2，這裡也是三個冰川會合的地方。
（拉爾斯‧佛拉特‧納薩提供）

不像多數外國登山者，塞爾維亞人荷塞利托想多了解他僱用的低海拔揹伕。
（荷塞利托‧拜特提供）

巴基斯坦籍的高海拔揹伕卡里姆‧馬赫本（上），為塞爾維亞攀登者埃索‧普拉尼奇剪頭髮。
雖然基地營的天氣通常晴朗，但總是擊打K2山頂的氣流會阻止登山者攀登海拔較高的路段。
（夸德雷特‧阿里提供）

登山者在基地營待了27天，等待天氣好轉。為了打發時間，西西莉婭（左）為新婚一年的丈夫羅爾夫·裴（右）編織帽子。（拉爾斯·佛拉特·納薩提供）

杰漢·貝格（左）因為拒絕背負裝備度過雪崩地區而遭解雇。之後，法國登山者休斯·迪奧巴雷德（右）僱用了他。他們正在吃美味的晚餐：乾燥雞肉。（尼克·賴斯提供）

卡里姆・馬赫本曾在2006和2007年擔任休斯攀登K2的嚮導，卡里姆相信這次他們會登頂。（夸德雷特・阿里提供）

曾經登頂K2的沙欣・貝格被指派為先鋒小隊的隊長。（西蒙・莫羅提供）

在基地營最後一次的組織會議上，穆罕默德·侯賽因寫下先鋒小隊的名單。這些人會負責踩雪開路，並在瓶頸路段架設固定繩。只有巴基斯坦和尼泊爾的登山者會先鋒，韓國登山者志願擔任行政工作。
（荷塞利托·拜特提供）

穆罕默德·汗（左）和「小」穆罕默德·侯賽因是塞爾維亞遠征隊的高海拔揹伕。他們曾經在2004年登頂K2。
（彼得·祖克曼提供）

出發攻頂之前，大家拍了一張團體照。第二排從左數來第二、第三和第四位為德倫·曼迪奇、埃里克·邁耶和麒麟·多杰·雪巴。在他們上方往前傾的是休斯·迪奧巴雷德，他的左邊是奔巴·吉亞傑和馬可·孔福爾托拉。第一排站著的人是韓國領隊金先生。跪在前排，左邊數來第三位和第四位是高女士和卡里姆·馬赫本。前排中央跪著的金髮男人是威爾克·范羅恩。（荷塞利托·拜特提供）

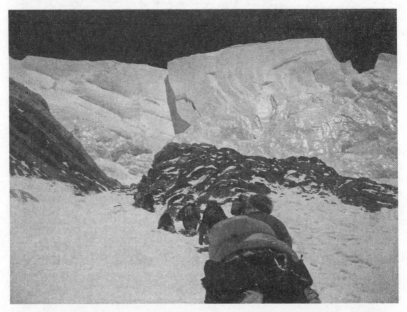

瓶頸是 K2 上最危險的一段路，經常有巨大的落冰。（埃索·普拉尼奇＆佩賈·黎格雷西提供）

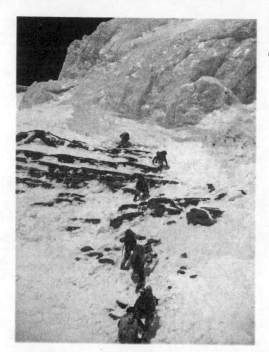

瓶頸高達30層樓，卻只有容納一人通過的寬度。（拉爾斯・佛拉特・納薩提供）

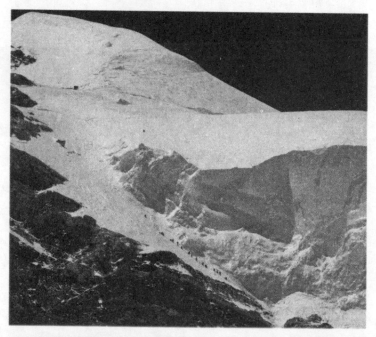

登山者都想快速通過瓶頸和橫渡路段，以減少在冰塔下方的時間。很不幸的，這一長串隊伍的行進速度，取決於最慢那位登山者的速度。（克里斯・科林克提供）

巴斯克攀登者阿爾貝托‧塞賴恩超前其他人通過瓶頸，並在下午3點登頂。麒麟為阿爾貝托拍了這張照片。（麒麟‧多杰‧雪巴提供）

麒麟拿出尼泊爾國旗以慶祝登頂。他在傍晚6點37分抵達山頂，已經太晚了，導致他必須在寒夜中下撤。（奔巴‧吉亞傑‧雪巴提供）

攀登者從K2山頂俯瞰整個喀喇崑崙山脈。(拉爾斯・佛拉特・納薩提供)

在隔天早上9點58分之前，至少已經有五位登山者喪命。
馬可‧孔福爾托拉和杰爾‧麥克唐納留在三個受困的登山
者身旁，試圖將他們從纏繞的繩索中解開。照片顯示馬可
在朱米克‧伯帖的上方彎著身，杰爾則跪在他的身邊。在
他們之上躺著兩個絕望的韓國登山者。
（奔巴‧吉亞傑‧雪巴提供）

馬可‧孔福爾托拉（中）
是最後一個抵達基地營的
倖存者，他的腿凍傷了。
麒麟（右）正在幫忙照顧
他。（羅伯托‧曼尼提供）

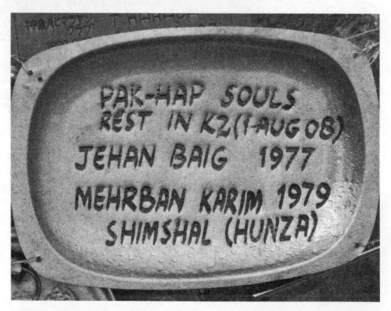

倖存者會把死者的姓名刻在金屬晚餐盤上，並將餐盤置放在吉爾基紀念碑周圍，以哀悼
死者。照片中餐盤上的PAK-HAP是紀念杰漢‧貝格和卡里姆‧馬赫本。
（荷塞利托‧拜特提供）

一些受傷的倖存者被空運到斯卡都的聯合軍事醫院，上方的太平間俯瞰兒童遊戲場和直昇機降落處。（阿曼達‧帕多安提供）

朱米克‧伯帖的遺孀達瓦‧桑姆抱著朱米克來不及見到的兒子仁仁。身後的行李袋內是朱米克在K2上使用的科隆睡袋。（阿曼達‧帕多安提供）

杰漢．貝格的母親納吉拿著死去兒子和家人的合照。杰漢的家人不僅失去他的收入，還陷入極大的哀慟，必須努力掙扎才能度過困境。（阿曼達．帕多安提供）

卡里姆．馬赫本的父親沙迪和四歲的兒子拉明。拉明仍然相信父親會從 K2 回來。（阿曼達．帕多安提供）

桌，擺滿杏仁蛋糕和烤羊肉串供眾人取用。沙欣安排客人圍成圓圈，隨著卡里姆和杰漢的瓦奇語歌聲拍手起舞。休斯身著休閒褲和襯衫，外罩著喀什米爾羊毛衣，頭戴棒球帽，跟著音樂跳進圓圈中心，揮動雙臂，像一隻受傷的海鷗。群眾喜歡他。在一片噓聲中，休斯將舞池讓給卡里姆，「我有風濕病。」休斯宣布。沙欣滿臉笑容，認為自己誤判了這位心地善良的法國人。他並沒有。在兩人結束冰川上的談話後不久，休斯就把照片存入筆記型電腦，並在部落格寫了一篇文章，揣測破碎的遺骸屬於何人。

接著，按下傳送鍵。

▲ ▲ ▲

攀登者在很多方面都很像高中生。高海拔攀登者的圈子極小，幾乎每個人都互相認識，他們承受死亡和傷殘的風險，經常製造同儕壓力。登山者會變換盟友，說話刻薄，互相斯打勾結，也喜歡炫耀。悲劇發生的數週前，還有人為小事口角。

例如，「像個十三歲女孩，」來自洛杉磯的攀登者尼克‧賴斯這麼形容荷蘭遠征隊隊長威爾克‧范羅恩，「冷冰冰的，讓人討厭[134]。如果我和他說聲『嗨』，他也不會回我一聲『嗨』。」

「因為我簡直不敢相信他穿在身上的東西！」威爾克解釋。尼克只帶了一個輕量

頭盔（Petzl Meteor helmet），對 K2 而言簡直不堪一擊。「那是個塑膠的自行車頭盔。」

「威爾克就是討厭我，」尼克說，「我不知道為什麼。」

「他沒帶繩子。」威爾克繼續說。

「美國隊帶來了我的繩子。」

「他整天上網，帶汽油是為了使用發電機。」

「威爾克嫉妒發電機。」

這類爭吵有的有必要性，有的卻只是為吵而吵。麒麟總想掩耳不聽。比起聖母峰的攀登者，K2 的攀登者更明顯地模糊了瘋狂和勇敢的界線。很多人都希望登上十四座超過八千米的山峰，而有時候他們只是在吹噓。強者憎恨弱者，弱者憎恨被瞧不起，這樣的傲慢讓麒麟不安。忖度著最後大家都必須互相合作，他相準群眾中最具野心的攀登者。

麒麟發現巴斯克登山者阿爾貝托‧塞賴恩的能力相當驚人，他還沒有見過一個歐洲人能夠像雪巴人一樣攀登的。阿爾貝托和沙欣達成了協議，他用擔任高海拔揹伏的條件來交換帳篷中的一個位子。

除了阿爾貝托和沙欣，麒麟也很看重威爾克。他擁有奧倫治－拿騷（Orange-Nassau）騎士勳章，這是他第三次攀登 K2。之前他曾經兩次嘗試攀登殺人峰，都以失敗告

終。一九九五年一塊大石打爛他的手臂，傷可見骨。二〇〇六年攀登季，惡劣的天氣迫使他放棄。

威爾克這一次是第一個抵達K2的，還沿著塞尚路線（Cesen）架設了三千公尺的固定繩，但是當這位騎士放棄俠義精神，試圖向使用這些固定繩的登山者收取使用費時[135]，他的人緣重挫。大部分時間，他想要回家去看妻子和七個月大的兒子，「我想要感受愛的感覺，」他回憶說，「我在帳篷裡哭泣，想著『我受夠這座山了。』」

麒麟看到了他的思鄉之情，但他很少跟他說話。他比較喜歡和威爾克的愛爾蘭隊友杰拉德·麥克唐納在一起，他與大家都相處融洽。小名杰爾的杰拉德是位音樂家和工程師，大家暱稱他為耶穌，因為他留著彌賽亞般的大鬍子，也常擔任營地的和事佬。

他也有某個復活經歷，他頭上的凹痕就可以證明。

二〇〇六年杰爾和威爾克一起攀登K2，大約在海拔七千公尺處遇到落石，杰爾躲在一塊大石後面以保護自己，但一塊曲棍球大小的片麻岩砸上他的克維拉頭盔（Kevlar）左側。即使克維拉頭盔極為堅固，石頭還是敲破了杰爾的頭顱。

杰爾的夥伴班卓·班農（Banjo Bannon）撕開一隻從背包拿出的羊毛襪子，塞住傷口。神智不清且失血過多的杰爾跌跌撞撞下山，經過數個小時的艱苦跋涉，才踉蹌抵達基地營，昏了過去。那天下午的風雪太大，直昇機無法降落，第二天直升機才將杰

爾空運到斯卡都的聯合軍事醫院。

麒麟認為若一個人的頭上有個洞，他會放棄攀登，但杰爾不是一般人。基地營裡擠滿了沉迷於追求刺激的人。極限滑雪者馬可·孔福爾托拉是這行列的領隊，他放映自己身著空氣動力學緊身連衣褲衝下懸崖的影片來娛樂朋友。他的脖子後頭，爬著哥德文警告語「Selvadek」，意指野東西。他的右二頭肌上開出一排雪絨花，每一朵代表一座已經登上的八千米山峰。手腕上刺著佛教真言「唵嘛呢叭咪吽」，祈求仁者關注。這位三十七歲的義大利人和母親住在一起，據說他換女人的速度，就像他在基地營抽托斯卡諾雪茄的速度一樣。如果有人問及他的長期計劃，馬可會說，他拒絕被綁住。「我已經和山結了婚。」然而，K2不是他喜歡的類型。「不像聖母峰是位淑女，」他說，「K2是個男人，一個很不合作的男人。」馬可相當確定K2的性別，因為女人寵他，而沒有一個女人，甚至沒有一位女神，會像殺人峰一樣拒絕他。二〇〇四年馬可嘗試攀登K2，暴風把他的帳篷颳下山，還將裝備一併帶走。充滿決心的馬可穿著貼滿贊助商商標的衣服，在基地營走來走去，與任何碰上的人握手。

和這位喋喋不休的義大利人相反，塞爾維亞登山者德倫·曼迪奇喜歡遠離人群，來度過自己的空暇時間。麒麟經常看到他在冰磧上漫步，拍小鳥的照片，或是彎下身欣賞苔蘚。在塞爾維亞的老家，他是孤兒院的義工，而這些年他在動物園裡照顧一堆

流浪動物和寵物，包括狗、魚、鵝、山羊、倉鼠、鸚鵡、鴿子、松鼠、蛇、蜘蛛和烏龜。

孩提時，德倫甚至拒絕踩在草地上。「如果有人踩在你的脖子上，你會有什麼感覺？」他這樣和大人說。德倫的名字源自一種藥用樹木，磨尖樹枝可以用來挑破膿腫。三十二歲的德倫有一位同在動物園工作的女友。

麒麟有時候也會像德倫一樣在冰磧上散步。當他需要喘息，他會找上周圍最快樂的人：新婚夫婦西西莉婭·斯科格和羅爾夫·裴。他們會邀請麒麟一起癱在他們的充氣宜家沙發，觀看喜劇《波拉特：為建設偉大祖國哈薩克斯坦而學習美國文化》，缺氧讓電影中的反英雄更容易引人發笑。他們播放了一次又一次。

一度稱攀登為「男性主宰的事」的西西莉婭，是第一位完成探險者大滿貫（Explorer's Grand Slam）的女性——意指登上各大洲最高峰的山頂（七頂峰），以及南北極。K2算是她和羅爾夫的蜜月。他們才剛結婚一年，K2之後，他們計劃從事較傳統的冒險：生孩子。

麒麟羨慕這對夫婦，他們讓他想起達瓦。有時候在一群陌生人之間他感到孤獨。

艾瑞克幫他練習英文閱讀，麒麟則幫艾瑞克把藥物發給病人，處理的疾病從支氣管炎到闌尾炎。他們補給食品，等待天氣好轉。

攀登者被風雪足足困了二十七天。沙欣還在進行他的外交，尼克為發電機加油，

威爾克在帳篷內哭泣，杰爾訴說警世故事，馬可亮出紋身，德倫研究苔蘚和鳥類，羅爾夫和西西莉婭觀賞《波拉特》，巴桑為飛跳架設繩索。急速的氣流擊打山峰，雪花埋沒了營地。在天氣放晴以前，登山者唯一能做的事就是等待。

▲
▲
▲

圍繞著地球，有大量看不見的波動、潮浪、波浪在攪動著。提出天擇說、演化論共同發現者阿爾弗雷德·羅素·華萊士（Alfred Russel Wallace），將此稱為大氣洋（The Great Aerial Ocean）。氣體膨脹和收縮，上升和下降，溫暖和冷卻。太陽光通過大氣層打在土地上，轉化為熱能。急流，旋風和洋流的流動則為地球傳遞能量。

困在基地營的登山者監看著大氣中喧鬧的對流層。天氣是相當重要的考量：無風天送來山頂，風暴則足以殺死整支隊伍。預算充裕的遠征隊伍會在整個攀登季以一天五百美元的價錢聘請氣象學家。

我們很難絕對精確地預測天氣，但仰賴紅外線照片、衛星圖像氣象站的數據，以及政府的超級電腦運算結果，可以預言未來十天的天氣。在一年當中的大部分時間，K2的天氣預報都相同：一週復一週，噴射氣流擊打山頂。然而在夏季，每隔幾年會出現幾天無風的日子。這神聖的的天氣窗口，短暫且珍貴。在它來臨之前，登山者必

須在高海拔地區適應高度，等它真正來臨時，才能準備好往峰頂攀登。

高度適應和遺傳有關。某些登山者可以在兩週內適應高度，有的人卻永遠無法適應，不管他們之前做了多少訓練，就是無法不使用氧氣瓶攀登高山。這是為什麼登山界充斥著如何適應高度的理論。登山者會建議你吃香蕉，靜坐冥想，練習瑜伽，面對左方側身睡覺，吞下丹木斯（Diamox）藥丸，或是避免吃丹木斯而是要咀嚼冬蟲夏草——一種頭部長菌的木乃伊化的毛蟲。

幾乎所有的高度適應程序，都要求適應者將補給搬運到高處的營地，然後回到較低海拔的地方休息，而這海拔最好低於五千四百八十四公尺 136。登山者在白天爬升、天黑前下降，如此反覆直到八千兩百二十公尺為止。這樣做似乎能讓身體較快適應。

超過這個海拔就是死亡地帶，沒有人能適應這個高度。在相當高的海拔，空氣中的氧氣含量和海平面是一樣的，只是大氣壓低了許多……也就是說同樣容積的氣體裡有更少的分子。這會讓身體無法從空氣中得到足夠的氧氣。在死亡地帶待得越久，登山者會越虛弱，消化系統失效，肌肉組織損傷。「這是人間地獄。感覺自己的身體狀況愈來愈糟，」威爾克斯說，「曾經試過跑上樓梯，而只透過吸管呼吸嗎？」

高度適應會增加登山者在死亡地帶的存活時間。高度適應過程中，腎臟排出更多碳酸氫根，以酸化血液，增加呼吸頻率。骨髓製造更多紅血球來輸送氧氣。腦和肺的

血流量激增。如果沒有經過高度適應，直接空降到 K2 山頂的人，會在數分鐘內失去意識。有經過高度適應的人則可以維持數天。

這樣的調整也伴隨了一些危險。紅血球數量增加，容易造成血液凝塊，引發心肌梗塞或腦中風。此外還有水腫的隱患：身體要求更多的氧氣，細胞釋放一氧化氮及其他化學信號給微血管，命令它們接受更多的血液，當壓力增加，液體便可能漏出，堆積在不對的地方。

眼睛微血管可能會破裂，若情況嚴重，甚至會造成視力模糊。若體液堆積在肺部，登山者會患上高山肺水腫，無法正常呼吸，只能喘氣，咳嗽的聲音酷似海獅叫聲，脈搏加快，肺部不再能提供氧氣。除非登山者快速下降，或使用加壓袋，否則數小時內就會死亡。

當腦部出現同樣問題時，稱為高山腦水腫。腦水腫的起始症狀往往較輕，看起來像是急性高山症，但患者的情況會急速惡化，開始劇烈頭痛，喪失平衡感，講話大舌頭，好像灌了十杯馬丁尼，半邊身體麻木，出現幻覺。「我發現自己在帕多瓦的冰淇淋店裡面，」義大利科學家布魯諾・惹納丁（Bruno Zanettin）回憶自己在一九五四年 K2 遠征時曾出現的幻覺，「我告訴自己，『這不可能是真的。我獨自在巴基斯坦的帳篷內』但我仍然可以嚐到冰淇淋的味道。」

很難預測什麼時候這些症狀會發生在誰身上。它甚至會擊倒之前總是在稀薄空氣下表現優異的最佳登山者，奇怪的是，垂死的人普遍無法察覺他們病得有多嚴重。甚至那些適應良好，或使用氧氣瓶的人，也會感覺到能量的消竭。威而鋼會有幫助，這藥物的其中的一項功效是減輕肺動脈的血管張力，進而增加運動耐力，所以登山者通常會服用它。

專家爭論高海拔是否會造成永久性的腦損傷，但缺氧肯定損害判斷力。舉例來說，二○○八年荷蘭隊的羅藍德・范奧斯幾乎毒死了自己。七月一日在海拔七千公尺處，他在沒有足夠通風的帳篷裡融一鍋冰。「爐頭上有張很大的貼紙：『僅限戶外使用。』」威爾克解釋說 [137]。帳篷裡充滿一氧化碳，羅藍德倒了下去。如果他的隊友括爾特・赫根斯（Court Haegens）沒有即時把他拖出去，他就死定了。雖然是人為疏忽，殺人峰仍幾乎奪去了該年夏天的第一個受害者。

▲
▲
▲

登山者稱呼他為天氣大神，不過楊・杰森丹納爾（Yan Giezendanner）其實是個無神論者。「他不信神的程度到了可以活吃牧師 [138]。」多次的多發性硬化症讓他必須以輪椅代步，但楊可以觸及進入對流層至少九公里半的範圍。他在位於霞慕尼的一樓公寓，

指導休斯、卡里姆和杰漢的行動。

七月二十二日，楊專心看著兩個螢幕，分別顯示疊加在哈薩克斯坦地圖上的黃色斜線和綠色波紋。一個氣旋式環流正吹往東邊，當它的風眼移進中國的時候，高壓脊在氣旋西側的喀喇崑崙發展出來。「十年來，我從來沒有見過這麼漂亮的窗口，」楊回憶說。K2將有三到四天的好天氣。「我坐在廚房裡猶豫。我知道八月一日將是完美的日子。但我也知道我的預測可能會害死人。」最後，他不情願地打了休斯的號碼。基地營的衛星電話響起時，休斯、卡里姆和杰漢正在打包準備回家。休斯沒有取悅贊助商的壓力。他已經困在基地營四個星期了，他想搭上飛往巴黎的班機回家，除了他的牙醫以外，沒有任何人會失望——牙醫要求休斯給他一張牙齒在山頂閃閃發光的照片。

聽到天氣即將好轉，休斯決心留下，很多人也做了同樣的決定。那一天，營地所有的薩拉亞衛星電話都在響，欣喜若狂的登山者從這個帳篷跑到另一個帳篷。「基地營天翻地覆，」已經從荷蘭的天氣大神得到預報[139]的威爾克遠征經理馬騰‧范埃克說。

雖然還有九天，登山者已迫不及待在冰磧上排列出冰斧、繩子、雪樁（pickets），好像屠夫準備要清裡豬隻的肚子。他們圍在筆記型電腦旁，磨利冰爪。大家很快發現了一個明顯的問題：這麼多人要在同一時間攀登，山坡上會擠滿人。沒有人願意錯過難得

的四天好天氣，於是遠征隊決定攜手合作。

四天後，二十幾位登山者擠在塞爾維亞的炊事帳裡，舉行該年夏季最後一次會議。昏黃的光穿過尼龍布射出來，頭上的繩子掛著安迪沃荷風格、用食物品牌標籤做成的拼貼藝術。登山者喝著摻糖的茶，顯得坐立不安。他們討論圍攻式攀登。隊伍分別沿著阿布魯奇路線和塞尚路線前進，然後在最高的第四營地會合。二十六個攀登者決定走阿布魯齊路線，十個走塞尚路線。

▲ ▲ ▲

阿布魯奇是最多人採用的路線，從山的東南稜蜿蜒上升，沿路有四個營地140 : 六二〇〇公尺、六七〇〇公尺、七三〇〇公尺和七九〇〇公尺。從第一營地，登山者沿著四十五度、落石頻繁的山坡上行。一九九五年威爾克和二〇〇六年的杰爾幾乎在這一段路上喪生。攀登者必須在清晨冰凍得牢牢時走完這段路。接下來，他們面臨「豪斯的煙囪」(House's Chimney)。背著背包自由攀爬這一段岩石通道是不切實際的，所以登山者會使用混合著新舊固定繩，以及架在裂縫裡的搖搖晃晃梯子，來通過這個路段，之後就到了第二營地，營地上方有個飽受暴風侵襲、緊貼陡峭山壁的平台。路線接著向「黑色金字塔」(Black Pyramid) 前進，這是花崗片麻岩形成的岩壁，垂直落

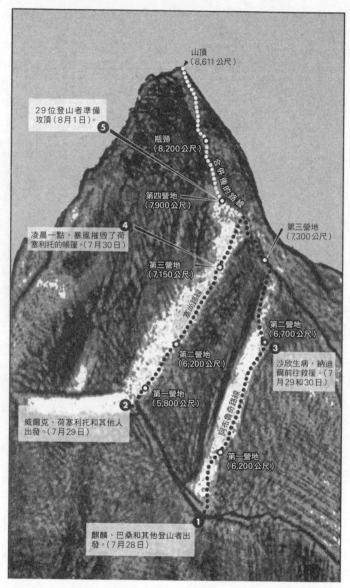

山頂
(8,611 公尺)

29 位登山者準備
攻頂(8月1日)。 **5**

瓶頸
(8,200 公尺)

沙欣開通的路線

第四營地
(7,900 公尺)

第三營地
(7,300 公尺)

凌晨一點,暴風摧毀了荷
塞利托的帳篷。(7月30日) **4**

第三營地
(7,150 公尺)

塞尚路線

第二營地
(6,700 公尺)

第二營地
(6,200 公尺)

3

沙欣生病,納迪
爾前往救援。(7
月29和30日)

第一營地
(5,800 公尺)

阿布魯奇路線

2

威爾克、荷塞利托和其他人
出發。(7月29日)

第一營地
(6,200 公尺)

1

麒麟、巴桑和其他登山者出
發。(7月28日)

阿布魯奇和塞尚路線:圖中左邊是塞尚,右邊是阿布魯奇,登山者從這兩條路線
中選擇一條,最後在第四營地會合。

差達六百公尺，在其上方則是第三營地。在死亡地帶的邊界，路線變平抵達「肩膀」（Shoulder），這個長長的冰川鞍部是最高營地。

塞尚路線較長且技術難度較高，但比較安全，因為它避開了落石區。塞尚路線沿著山稜上升，開頭相當平緩，就像滑雪道一樣。第一營地約在五八○○公尺處[141]，擠在一個蝴蝶形狀的突出岩石後面。從那裡，六二○○公尺的岩牆[142]為第二營地擋住風和雪崩。路線繞過岩牆向上前進，眼前展開一片叫做白沙漠（White Desert）的單調傾斜面。第三營地就紮在七一五○公尺的片麻岩小丘[143]。在塞尚路線與阿布魯奇路線會合前，最後一道障礙是一片陡峭的冰與一座岩石塔。

兩條路線在肩膀分享第四營地，合併後的路線往瓶頸前進，瓶頸之上有往外伸出的冰峰，看起來就像油輪的船頭。成排的登山者擠在這個狹窄的通道。過了瓶頸之後，路線突然斜上，沿著「橫渡」穿過 K2 的東南面，一塊巨大突起、稱為雪圓頂的冰，接著是一片布滿冰川裂隙的雪地，從那裡有一條山稜線引領攀登者通往山頂。

在會議上，團隊選擇沙欣．貝格來指揮在瓶頸開路和架設固定繩的先鋒小隊。

每支遠征隊都派員加入先鋒小隊，飛跳推舉巴桑．喇嘛和朱米克．伯帖，塞爾維亞隊則派遣兩名巴爾蒂高海拔揹伕：穆罕默德．侯賽因[144]以及穆罕默德．汗[145]。麒麟．多杰代表美國隊；奔巴．吉亞傑是荷蘭隊。這支由巴基斯坦人和尼泊爾人組成的先鋒小

隊，會在午夜從第四營地出發，預計在黎明前開始攀爬瓶頸。

第二波登山者計劃在先鋒小隊之後的一個小時出發。如果一切順利，當他們到達瓶頸時，固定繩應該已經架設好了。他們估計，從那裡還需要六個小時踩雪開路就可以登頂。「我們應該在下午兩點之前掉頭，」沙欣說。如果積雪堵住瓶頸，登山者可能需要多花費一個小時。「任何人都不應該在三點之後繼續往上走。」

每個人都把無線電設在一四五點一四〇兆赫的頻率上。[146] 遠征隊同意共享繩索、冰螺栓，雪橇以及用來標示路徑的竹竿。金先生指定隊友朴慶孝為裝備管理人，他會和每個團隊確認他們都帶了必要的裝備。「一切都以系統化的方式來決定，每一個小細節都是，」奔巴‧吉亞傑回憶說。他對於計劃很有信心。

很少人察覺到，表面上看起來很平滑的組織之下，藏著文化差異。先鋒小隊有著危險的多樣化：沙欣說瓦奇語，兩個穆罕默德說巴爾蒂語，巴基斯坦人用烏爾都語溝通，沙欣將之翻譯成英語，好讓尼泊爾人了解。尼泊爾人之間也有語言障礙，巴桑和朱米克的母語是阿賈克伯帖語，麒麟的則是羅瓦陵雪俾塔尼語，奔巴‧吉亞傑則是沙爾坤布塔尼語，他們使用尼泊爾語來互相溝通。語言的複雜讓訊息很容易搞混，更別提無線電斷訊和雜訊干擾了。此外，只有朱米克能夠和裝備管理員朴慶孝溝通，而朴慶孝說韓語。如果在語言鏈中有一個環節壞了，比如說沙欣，那麼巴基斯坦人將完全

無法和尼泊爾人溝通。

塞爾維亞隊的聯絡官薩比爾・阿里（Sabir Ali）察覺到這個隱憂。他在合約裡載明所有隊伍承諾攜帶的裝備，堅持要每個領隊簽名。但即使如此，有幾個登山者仍然不確定細節。

「我說的是泰山（Tarzan）英語，」馬可簽名後對沙欣說，「我希望我能了解。」

沙欣聳了聳肩。

威爾克很快就後悔同意和其他登山者合作。「我簽了，」他回憶說，「但我那時應該說，『我從來沒有和你們之中的任何人攀登過。我憑什麼相信你，就憑你的藍眼睛？』」他沒有說出他的擔憂，其他人也沒有說。山頂在等待，大家都覺得自己準備好了。散會後，杰爾開啟內置揚聲器，比弗・克萊羅（Biffy Clyro）的搖滾民謠〈山〉（Mountains）飛進晴朗的天空。

丹麥使館襲擊事件的討論，是根據影片以及半島電視台的報導。巴基斯坦旅遊部和登山協會會長納齊爾‧薩比爾提供攀登許可費的相關資料，以及背後的原因。沙欣描述他和休斯的互動和對話，休斯部落格上的照片也證實了許多細節。杰爾傷勢的描述，則根據對他的朋友和家人的採訪，包括安妮‧斯塔基（Annie Starkey）、班卓‧班農和丘丘勒‧布魯普巴丘（Joelle Brupbacher）。羅藍德‧范奧斯的瀕死經驗則是根據對耶勒‧史代爾門以及威爾克的採訪。對楊‧杰森丹納爾工作室的描述，則根據帕多安在他位於霞慕尼的家的訪談。

最後一場會議的描述，則根據對數名當時在現場的登山者的採訪，以及錄製的影片。

132. 從尼泊爾－也就是山的南側攀登聖母峰，攀登許可的價碼為七萬美元。至於K2，一張攀登許可最多允許七名登山者。

133. 沙欣聽到休斯這麼說。屍體的照片於二〇〇八年七月九日出現在休斯的部落格。

134. 這個對話並沒有真的出現在尼克和威爾克之間，是我們各別採訪他們後，拼貼出來的。

135. 荷蘭隊帶了四千公尺嶄新的輕量茵多拉繩索，價值為五千五百美元，他們沿著塞尚路線鋪設固定繩，一路鋪設到第四營地。一般而言，攜帶並架設固定繩的隊伍可以向他隊收取使用費。威爾克要求四百五十美元，考慮當時的情況，這是個很合理的價格。

136. 許多登山者使用五千六百公尺當作基準。

137. 登山者至少必須把帳篷的門打開。

138. 根據二〇〇九年與楊‧杰森丹納爾的私人互動。

139. 荷蘭皇家氣象學會的阿貝‧馬斯是第一位替登山者稍來好消息的人。他在十天前就預測了天氣窗口。

140. 第一營地通常在六二〇〇公尺；第二營地六七〇〇公尺；第三營地七三〇〇公尺；第四營地（肩膀）是個很大的空間，帳篷可以紮在七七〇〇公尺以及七九〇〇公尺之間。

141. 威爾克在塞尚路線第一營地的海拔高度為五八○○公尺。

142. 威爾克在塞尚路線第二營地的海拔高度為六二○○公尺。

143. 威爾克在塞尚路線第三營地的海拔高度為七一五○公尺。

144. 他也被稱為「小侯賽因」。

145. 登頂紀錄上,他的名字也作穆罕默德・薩納普・阿卡姆（Muhammad Sanap Akam）。

146. 包括荷蘭隊提供四百公尺的繩索,和義大利隊兩百公尺的繩索。

CHAPTER 8

· 鬼風 ·

GHOST WINDS

基地營到第四營地

經由阿布魯奇路線和塞尚路線

海拔五三〇〇公尺到七九〇〇公尺

七月二十八日至七月三十一日

再過兩個小時就要離開基地營。麒麟燃香為繩索祈福，然後將紮好的繩索放進背包深處、氧氣瓶的下方，以備緊急情況使用。他把串著一百零八顆菩提種子的念珠放入外套口袋，打算在最高營地時用來祈禱。他也將喇嘛祈福過的密封糌粑放進外套，準備將之撒在瓶頸路段，作為對女神的獻祭。

背包裡還有能量粉、瓦斯罐，以及裝著岩鹽的信封。喇嘛交代他把鹽撒在攻頂前的那餐上，會給他帶來力量。他的脖子上戴著深紅色的絲線，稱為布堤（bhuti）。那是喇嘛給他的禮

K2 峰 · 天堂之門與雪巴人的故事

BURIED IN THE SKY

物，上頭繫著三個幸運符。力量最強大的是銀色護身符，內藏印在宣紙上的祈禱文。

阿旺‧奧什。雪巴喇嘛禁止麒麟打開那個護身符，以免祈禱文的力量蒸發，逆轉麒麟的命運。布堤上的第二個幸運符是裹在黑色絕緣膠布裡的長形珠子，用來防止腦水腫和肺水腫。第三個幸運符則是一串繩結，保護他不受雪崩和落石之害。麒麟將布堤和三個幸運符塞在排汗衣裡，緊貼心臟。

其他登山者和麒麟一樣，審慎選擇要攜帶上山的物品。每多帶一樣東西，就意味著背負更多重量。登山者先打包必要的東西：高度計，電池，相機，糖果，冰爪，羽絨衣褲，大力膠帶，護目鏡，頭燈，頭盔，冰螺栓，冰斧，打火機，護鼻罩，對講機，繩索，睡袋，營釘，爐頭，防曬油，帳篷，牙膏和衛星電話。只是，每個人對何謂必要有不同的想法。

尼泊爾人也戴著類似麒麟的布堤，但繫上不一樣的幸運符。巴桑的堂哥大巴桑戴著紅珊瑚吊墜，象徵永恆的生命。大巴桑最近經常做惡夢，夢中有個長角惡魔戳破他的肚子，他希望紅珊瑚吊墜可以幫助他從惡夢中解脫。巴桑的另一個堂兄則以特殊編織法製作布堤，以保護他才十幾歲的妻子達瓦‧桑姆（Dawa Sangmu），他們的孩子已經過了預產期兩週還未出世。

巴桑通常會帶兩條布堤，一條戴在脖子上，另一條塞在枕頭下以免做惡夢。但他

離開基地營時發現自己兩條都忘了帶。幸好他還記得幸運戒指，那枚蛇型的黃金戒指是母親伯普・杰吉克・伯帖尼借他的，她唯一的條件就是巴桑必須親自歸還。

許多登山者會帶著自己珍愛的人的物品。荷塞利托・拜特把四歲女兒瑪雅的照片放在貼著防水膠帶的盒子裡，「這兩個月我長高很多，」出發攻頂前，女兒在衛星電話裡這麼說，「你回來就認不出我了。」馬可則把祖母的念珠放進背包頂袋，這是一件特殊的遺物。祖母去世時，馬可還是個孩子，葬禮當天，馬可躡手躡腳地走到她的遺體旁，「我偷了她手上的念珠。」他解釋道。

德倫帶著史努比玩偶，這是他女友米里亞娜在貝爾格萊德機場送他的。他把史努比綁在背包的右肩帶上，用來想念那位漂亮的動物園管理員，以及他們家裡滿是爬蟲類的大缸。

羅爾夫頭戴妻子在基地營時織的藍灰色帽子。西西莉埡則把結婚戒指做成項鍊掛在脖子上——手上戴著金屬飾物比較容易凍傷。這是羅爾夫送她的第二枚戒指。在兩人的南極旅途中，羅爾夫跪在雪地上，用維修套件裡的鋼絲做成戒指，向她求婚。西西莉埡流下的淚水都結凍了。她同意嫁給他，戴著那個會嵌入肉裡的戒指，直到兩人返回挪威，羅爾夫才另外買了白金戒指取代它。

來自美國加州的尼克則帶了存滿激勵樂曲的ｉｐｏｄ，有電台司令（Radiohead），

酷玩（Coldplay）和白色條紋（White Stripes）。他喜歡用唇形無聲地跟著唱，讓威爾克頗為氣惱。威爾克攜帶的是配有全新電池的薩拉亞衛星電話，按鈕是突起的，就算他雪盲了，也可以按鍵。

有的人則帶上無形物品。休斯懷抱對天氣大神的信心；休斯的高海拔揹伕卡里姆和杰漢則相信「沒有任何原子的重量能夠逃離阿拉」，兩人的背包都重達三十二公斤，裡頭裝滿休斯的食物和瓶裝氧氣。休斯的脫水食物都不符合伊斯蘭的飲食規範，但就登山標準而言，堪稱奢華，其中最開胃的是銀色包裝的乾燥雞肉，只要注入熱開水，就會膨脹成多汁的肉排。

金先生用精密的軍事標準逐項檢查裝備，他拒絕攜帶任何迷信的物件，除了水晶——有傳言說，飛跳的領導人帶著那塊在聖母峰引發隊員混戰的水晶。

麒麟的朋友艾瑞克帶了一本便攜藥典。除了利尿劑、類固醇、抗生素和抗病毒劑，他還帶了數個劑量的阿替普酶（alteplase），這是一種溶栓組織纖維蛋白溶酶原活化劑，設計來逆轉嚴重凍傷。每五十毫克的劑量要價一千三百七十五美元。醫生的化纖T恤上印著「K2：矮一點，難很多」[147]。另一位不願具名的登山者帶了JWH-018，它是有十倍於四氫大麻酚（THC）效果的合成大麻，俗名K2。

愛爾蘭籍的杰爾·麥克唐納帶了十字架、祖父的懷錶，以及八十五歲的哨子——

四代以來，麥克唐納家族都是在這個哨子的呼喚下前往晚餐桌。他還帶了小瓶子，裡頭裝滿從盧爾德（Lourdes）、那克（Knock）和聖布里奇特（St Bridget）取得的聖水。離開之前，杰爾在部落格上向母親保證，他沒有忘記聖水，還寫上「時機快到了」(Tá an t-am ag teacht) 的蓋爾語（Gaelic）。

▲　▲　▲

攀登八千米高峰類似一場圍攻，主要有遠征式（expedition style）和阿爾卑斯式（al-pine style）兩種戰略。

遠征式攀登類似陣地戰。高海拔工作者偵察路線，踩雪開路，架固定繩，循序建立營地，然後回到基地營，背起物資，將食物和燃料送至各營地。在攻頂日，他們護送客戶通過有冰川裂隙的路段，爬上山坡。採用這種方式的攀登者可以頻繁使用氧氣，許多人甚至毫無顧忌的服用藥物，來幫助高度適應。

阿爾卑斯式攀登則像閃電戰。通常是小型的精英團隊，可以小到兩個人，在身體狀況允許下，用最快的速度攀登並返回。他們相信速度代表安全。他們自己搭帳篷，只背負最基本的東西。他們堅持所謂的「公平方式」(fair means)，拒絕使用藥物和氧氣瓶，也不聘請高海拔揹伕。以阿爾卑斯式攀登的登山者是真正的明星，技術高超，

經驗豐富，比起遠征式登山者，他們得到更多關注和尊敬。

真正的阿爾卑斯式攀登不會使用固定繩，但在K2上幾乎沒有人嘗試最純粹的形式。先鋒攀登者負責架設固定繩，他會在吊帶繫上繩索，一邊先鋒攀登，一邊根據地形放置保護點，可能是打入雪樁，鑽進冰螺栓，敲進岩釘，或是將繩環套在牢固的大石上。放置好保護點後，攀登者將繩子掛上，再繼續前進。如此不斷重複直到完成。

放置良好的保護支點在岩石上應該不會移動，雪和冰就較難預測。先鋒攀登者墜落時，如果保護點抓得住，確保者可以快速制動，那麼他只會墜落到前一個保護點兩倍的距離。為了吸收墜落的衝擊，攀登者通常會使用有延展性的繩索，但有時力道仍會大到足以拉出保護點。有經驗的確保者知道什麼時候需要立即制動，什麼時候需要放緩，以減少對繩索的衝擊。

阿爾卑斯式的先鋒者會攀登到合適的位置，放入一個或兩個堅固的保護點，然後站在附近確保，跟攀者接著上攀。若是遠征式攀登，繩索則留在原地，跟攀者將外觀很像英文字母D的上升器扣上繩索，然後沿著繩子往上。如果攀登者滑落，連接到吊帶的上升器會立刻阻止下墜。攀登者也可以很方便地利用固定繩下撤，在較陡峭的地段，則可以用來垂降。

遠征式攀登看似較安全，實則不一定。許多商業隊伍的客戶沒有先鋒攀登的經

驗，對攀登系統也沒有足夠認識，就懸掛在陌生人綁得繩結上。速度較快的客戶會卡在速度較慢的客戶後頭，或是攀登者成群出發，同時有許多人掛在同一個保護支點上。威爾克就認為，這種情形會增加系統被某一個人破壞的機率，最後就是超過負荷的保護支點被拉出來，每個人都墜落。二〇〇八年，所有隊伍都採遠征式攀登 K2，但又各有風格。飛跳隊十分依賴固定繩、揹伕和瓶裝氧氣；荷蘭隊則比較節制。

▲
▲
▲

七月二十八日一大早，麒麟、巴桑和沙欣從基地營出發，他們是阿布魯奇路線的先鋒小隊。雪地上有許多大大小小的坑洞，麒麟回憶道，「好像女神揮舞過鎚子。」因為冰的融化，某些冰螺栓露出，某些則消失了。白雪掩埋了標示物資暫存處的竹竿，也掩埋了某些路段的固定繩。他們擔心拉出固定繩可能會引發雪崩，於是決定架新的繩索。

巴桑踢踩出步階讓登山者依循，測試隱藏的冰川裂隙，並用紫色旗幟標示出薄弱的雪橋。到達營地時，他發現有些帳篷被風颳走，於是開始搭設新的帳篷。重新架好固定繩後，其他攀登者便可使用上升器上攀。跟攀者沿著先鋒攀登者的軌跡移動，降低引發雪崩或是掉入冰川裂隙的機率。「走一步，呼吸，再走一步，再

次呼吸，」威爾克解釋說，「你只需要專注在每個步伐。」他們用冰斧或滑雪杖維持平衡，第一天攀爬了大約三座帝國大廈的高度。

為了克服疲勞，登山者使用各種技巧來保持活力。一種是所謂的加壓呼吸，登山者深深吸氣，然後縮攏嘴唇猛力呼氣，就像在吹氣球，醫生稱之為「吐氣末正壓」（Positive End Expiratory Pressure）。肺氣腫或有呼吸困難的患者，會反射性地使用這種方式呼吸，研究顯示，加壓呼吸可以提高氣體交換的頻率，防止肺部的液體積聚。撅起嘴唇和猛力呼氣會增加空氣壓力，激活肺的「空氣袋」，也就是肺泡，使它們擴大，吸收更多的氧氣和排出更多的二氧化碳。

很多人採取休息步，也就是在跨出下一步時，將支撐身體重量的那隻腳打直，讓腿骨承擔大部分的重量，肌肉便可得到休息。這個方法可以防止肌肉抽搐。

隊伍中有些成員是職業嚮導，知道什麼是最安全、最有效率的攀登方法；其他人則亂成一團，浪費能量。「顯然不是每個人都像他們自己所說的，擁有熟練的登山技術，」已經擔任登山嚮導十八年的馬可說。這讓他以及其他人憂心忡忡。「有些人對基本的安全守則一無所知，」瑞典登山者弗雷德里克‧斯特朗回憶道，「踢下〔可能會砸到下方登山者的〕岩石，用冰爪踩在繩索上，猛拉固定繩，六個人扣在只能供兩人使用的繩子上。當我看到一大群人一起攀登，我心想，『搞什麼鬼，他們打算把我們

都殺了嗎？』」為了避開人潮，沮喪的弗雷德里克等到傍晚才開始攀登。他希望兩大路線在第四營地會合前，疲勞和高度會迫使虛弱的人回頭。

阿爾貝托‧塞賴恩有時則完全避開固定繩。在出席基地營組織會議之後，他接受了朋友的建議。「K2已經做好釀造悲劇的準備了，」豪爾赫‧伊果奇嘎（Jorge Egocheaga）建議阿爾貝托迴避「馬戲團」，獨立攀登。經過一番考慮，阿爾貝托背上所需物品，快速超過人群，趕上了他的朋友沙欣，並幫助他建立到第二營地的道路。

高山營地首重安全，經常架設在突出的岩石之下，或是沒有雪崩之虞的地方。有屏障的地點有限，因此營地經常非常擁擠，第二營地就是這樣。「帳篷一個挨著一個，超過三十個人住在這裡。走太遠去上大號實在太危險，所以帳篷之間的空間就變成了汙水道。」艾瑞克回憶說。登山者在黑暗中挖出所能找到最白的雪，融化來煮晚餐。

許多人會在鍋子裡加碘片，也會在處理食物前用普瑞來（Purell）塗抹手指消毒，但是只要有一丁點糞便，就可以讓登山者感染曲桿菌症或其他消化系統疾病。

在第二營地，沙欣喝下兩杯巴爾蒂奶茶後去睡覺。幾個小時後，他開始劇烈嘔吐。「很明顯的，水不乾淨，」治療沙欣的艾瑞克說。「可能是那杯奶茶，」沙欣懷疑，「但也有可能在第二營地之前就感染了。」艾瑞克給沙欣六個灰綠色的丙氯拉嗪（Compazine）藥片，來減緩嘔吐和噁心，以及六個粉灰色的抗生素悉普寧（Cipro）。他建議沙

欣在早晨下撤。

沙欣無意下撤。他從來沒有在攀登中途離開團隊，更沒有打算在K2開這個先例。他希望自己在黎明來臨前能夠恢復，於是回到帳篷休息。他想睡覺，但一整個晚上輾轉反側，肚子雖然空空的，但還是一直吐。

到了白天，他的肺開始發出咕咕聲。當其他登山者準備離開時，沙欣勉強穿過營地三公尺，來到阿爾巴托正準備紮營的地方。「把這個帳篷搭好留在這裡，到第三營地用我的帳篷，」沙欣遞給阿爾貝托杏乾、四十米輕量繩、三個冰螺栓和一袋燕麥。

「你能下撤嗎？」阿爾貝托問道。

沙欣揮揮手不願意討論。他仔細描述他在阿布魯奇路線最高兩個營地的帳篷位置，並指示阿爾貝托在攻頂日那天取代他的位置，監督瓶頸路段固定繩的架設工作。

阿爾貝托將沙欣給的重要裝備塞進背包，接著朝向黑色金字塔。

「我們握手，祝對方好運，」阿爾貝托回憶說，「他和朋友們說了再見，僅此而已。」

當第二營地逐漸清空，沙欣聽到塞爾維亞隊的埃索·普拉尼奇用無線電和基地營人員通話。「沙欣·貝格需要從阿布魯奇撤退，很快的只剩下沙欣一個人。」沙欣使用相同頻率打斷他的話。「我很好，」他堅持。埃索也離開了營地，只剩下沙欣一個人。

惱怒不已的沙欣決定休息一小時，等到身體狀況改善，再趕上其他人。數小時過

去，他的胃還是像火燒般，他吐出粉紅色泡沫，喘息變淺了，他咳得很厲害，幾乎要把肋骨弄斷。沙欣可以忽略噁心的感覺，卻無法忽視肺部的咕咕聲。他患了肺水腫，如果不趕快下降高度，就會窒息在自己的體液裡。

那天剩下的時間，他都坐著思考，等到太陽沉入布羅德峰後方，沙欣意識到為時已晚，他幾乎無法移動。他發現自己不可能獨立下撤，但拒絕用無線電呼叫在較高處的登山者，因為這會破壞他們的攻頂目標，他也無法想像任何留在基地營的人，能及時到達第二營地來拯救他。

他一邊生氣，一邊拿起無線電呼叫留在基地營為塞爾維亞隊煮飯的納迪爾·阿里·沙阿。「沙欣要求被留置在山上，」納迪爾回憶，「他不想讓任何人為了拖下一具屍體而冒險。」

▲
▲
▲

大約同一時間，威爾克坐在海拔七一五〇公尺、固定在岩石峰的帳篷裡。這位荷蘭隊領隊在另一邊的塞尚路線，不知道沙欣已經病倒了。

他剛度過非常糟糕的一天。他錯過了由荷蘭健行者送來、價值五百美元的馬爾斯糖果棒——原本是要用來補充能量，如今卻在基地營坐著融化。除此之外，無法擺脫

塞爾維亞隊的荷塞利托．拜特讓他大為苦惱，「我很直接告訴他，『荷塞利托，我想成為你的朋友，但是你不能和我們一起攀登。你太慢了……你不能跟我們到山頂，因為你沒有能力。』」威爾克說。

威爾克不喜歡這種類似K2保鑣的工作，但總有人得做這件事。高海拔已經讓荷塞利托變得衰弱，他還在帳篷裡打翻沙丁魚罐頭，弄得到處都是魚油，發出惡臭。如果荷塞利托無法正確地穿好吊帶或冰爪，會發生什麼意外？威爾克要求他在惹出麻煩前回頭，不要讓救援者冒險，也讓救援者失去登頂機會。

但荷塞利托十分堅持。他告訴威爾克他感覺很好，很快就能加快速度。他的背包裡有氧氣瓶，一到第四營地他就會開始使用。「我的女兒在等我回家，」荷塞利托說，

「我不會死的。」

▲

▲

▲

當無線電在基地營響起，納迪爾．阿里正在塞爾維亞的炊事帳，用一缸冰川的融水洗滌碗盤。即使有雜音干擾，納迪爾還是聽到足夠的訊息。

「沙欣在第二營地，他的肺有問題。他說不想要救援。我知道他很驕傲，不會開口要求。我想如果我可以及時趕到那裡，他應該還會有意識。」納迪爾回憶。

一頭蓬鬆黑髮、三十三歲的納迪爾，一般時候是在伊斯蘭堡的錢舍利招待所煎芝士漢堡，一邊和遊客聊天。他幾乎沒有受過任何正規的登山訓練，但他渴望成為登山嚮導。沙欣幫助他進入登山產業，為他找到廚師的工作，偶爾還讓他在比 K2 低的山上，擔任高海拔揹伕。身為虔誠的穆斯林，納迪爾相信自己有義務幫助任何需要幫助的人。而且一定是阿拉的旨意，才讓他聽到無線電呼叫。「不能讓沙欣停留在那個高度，他可能會在一夜之間死去。」納迪爾說。

在基地營的其他人顯然不這麼認為。納迪爾尋求幫助，但沒有人願意冒這個險。在較高海拔的登山者表示自己沒有聽到呼叫，而那些留在基地營的人告訴納迪爾，他反應過度了。隨著風勢愈來愈大，在深夜往上攀登兩個營地去救人，看起來越來越不理性。

納迪爾不願放棄，但是他沒有裝備，因此他向其他人要了大衣、冰斧，以及任何登山者願意捐獻的東西。他花了兩個小時收集裝備，大部分的登山者拒絕拿出自己的裝備，也勸納迪爾不要去，因為暴風就要來了。納迪爾設法聯絡到第三營地的艾瑞克，艾瑞克把留在基地營的額外裝備給他，並且告訴他該從藥箱裡拿哪些藥品和針劑。在離開之前，他用無線電呼叫沙欣，但只聽到無線電的雜音。

「我想他暈過去了。」納迪爾知道這意味著他必須盡快到達，幾分鐘的差別可能

就是生與死的區隔。

納迪爾幾乎沒有停下，他嚼著茶葉和巧克力，拉著固定繩往上爬。他經過三位西方登山者，他們婉言拒絕協助。納迪爾為這些登山者找理由，假設他們之所以拒絕，是因為他們能量不足，正因為身體不適而下撤。

如果沙欣是澳洲人而不是巴基斯坦人，他們會伸出援手嗎？「我不想大聲回答這個問題。他們不為我們工作，是我們為他們工作。我想繼續為他們工作，他們支付豐厚的薪水。他們當中的大多數人都相當不錯，我需要他們繼續回到巴基斯坦，所以請不要在你的書裡將他們描述得很壞。在一個人缺乏氧氣而且疲憊的時候評斷他們是不公平的。」納迪爾說。

抵達第一營地時，納迪爾用無線電再次聯繫沙欣。沒有回答。他還活著嗎？納迪爾知道，如果他坐下來思考這個問題，他可能會放棄。他持續將上升器往上推，一邊向阿拉祈求力量，忽視小腿的顫抖和燃燒感，以及乾燥空氣帶給喉嚨的痛苦。經過十二個小時瘋狂的攀爬，他在中午時分抵達第二營地。

第二營地像是被遺棄般。陽光讓營地變成超級白亮的一片，也在納迪爾臉上造成水泡。他叫著沙欣的名字，什麼回應都沒有。

他在哪裡？納迪爾拉下某頂帳篷的拉鍊，往內探視，只看到空空的睡袋。他看

著其中一個睡袋，考慮癱進那團軟綿綿的東西。就算他現在找到沙欣，他們要怎麼下撤？沙欣比納迪爾高了幾乎三十公分，比他重十八公斤。以沙欣現在的情況，恐怕只能滑下去。

納迪爾坐下來集中思緒。在他即將閉上眼睛的時候，他看到帳篷之間有一攤東西。那是沙欣，在雪地上側身蜷縮的沙欣，他被「看起來像是百事可樂的東西包圍著」。

▲
▲
▲

大風那一天，威爾克和荷塞利托在塞尚路線第二營地的帳篷裡等待著，休斯、卡里姆和杰漢則持續向上攀升。休斯在霞慕尼的天氣之神預測接下來會有幾天無風的日子，這位法國人要把自己放在攻頂的好位子。

楊的預測是正確的，至少一開始是。七月二十九日的天氣很平靜，那幾個人在晚上抵達第三營地。太陽升起時，他們繼續往上走，享受著晴朗的天氣。但接近傍晚的時候，風開始從K2的肩膀急颳下來。卡里姆和若望快速踩出一個平台，搭好帳篷。他們和休斯以及尼克‧賴斯擠在帳篷裡，聽著越來越大的風聲。當猛烈的陣風來襲，他們用肩膀抵著外帳以支撐營柱。

兩個新沙勒人對楊的統計模組的信心不如休斯強烈。在休斯抓起衛星電話，敲下

十三個數字，打給遠在霞慕尼的楊時，他們試著休息。風聲實在太大，休斯必須不斷大吼著要求電話另一端的人再說一次。

「風並不存在，」楊說。

「什麼？」

「我說，『它們不存在。』」

「你是什麼意思，它們不存在？」

楊解釋辦公桌上那兩台有著波紋和鋸齒線的顯示器告訴他，吹過 K 2 肩膀的應該是溫柔微風。這意味著反覆以每小時一百一十公里的速度打擊他們的狂風，是區域性的下坡風（Katabatic wind），也就是連法國氣象局的超級電腦都看不到的鬼風。之所以會有下坡風，是因為較高處的空氣冷卻較快，於是較冷和密度較大的空氣從高處流下，形成局部陣風。

鬼風很危險。但它們來得突然，也消失得突然，只會短暫地恫嚇登山者。楊告訴他們，再撐一、二個小時，猛烈的陣風應該會停止。

光是聽就就花了好大力氣的休斯沒再多說什麼。「好吧，」他對著話筒大喊，「我信任你。」

▲

▲

▲

在塞尚路線的較低處，威爾克過了另一個糟糕的一天。他已經到達第三營地，欣賞著美景，直到他看見荷塞利托疲憊地拖著一百九十公分的身軀，彎著腰緩慢朝他行來。荷塞利托在威爾克的帳篷旁，搭了一個軟趴趴的帳篷。威爾克覺得那個帳篷看上去「就像一個狗窩」，他甚至懷疑荷塞利托沒有打營釘。

威爾克決定不管他。他不能強迫荷塞利托停止攀登。如果荷塞利托決定冒著和帳篷一起被吹走的危險，那是他的問題。威爾克已經講得很明白了：他不會照看一個遙遙落後者。較弱的人必須撤退，強壯的人則要保留體力。威爾克鑽進他用鋁製雪樁固定好的 The North Face VE 25 帳篷，睡覺去了。

幾個小時後，他被呼嚎聲吵醒。鬼風已經到達第三營地，在帳篷兩側堆起白雪。猛烈的陣風威脅著要把他的帳篷變成風箏。

蜷縮在帳篷裡的威爾克掏出衛星電話，打給停靠在烏得勒支（Utrecht）的運河接駁船阿基米德號，話筒另一端是荷蘭皇家氣象學會預報員阿貝・馬斯（Ab Maas）的聯絡人馬騰・范埃克。馬騰向威爾克保證，衛星和紅外線照片都表明氣流已經離開 K2，天氣很快就會好轉。

「他媽的預測！」威爾克對著話筒大喊。

馬騰鼓勵威爾克穿上羽絨裝，做好下撤的準備。「如果你的帳篷被撕裂，下撤就是你唯一的選擇，」他說，「不過我向你保證，明天早上的天氣會好的不得了。」

▲　▲　▲

「有東西在裡頭，」在喘息和咳嗽間，沙欣吐出這句話，聽起來就像廚餘處理機攪著石子一樣。

納迪爾跪了下來。他把沙欣從一灘暗色的嘔吐物中拖出來，扶起他讓他靠著背包，然後撈出棕色的玻璃瓶。他遵照艾瑞克的指示，打開密封的地塞松（Dexamethasone），將液體倒入注射器，然後把針頭刺進沙欣的三角肌開始注射，直到柱塞抵達針管上的數字三為止。他希望這種可注射的類固醇對沙欣有幫助。

他把三顆 TicTac 爽口糖形狀的抗生素放進沙欣嘴裡，滴一些茶，再將他的下巴往後傾斜，強迫他吞嚥。

沙欣嘔吐，暈了過去。

「你必須站起來。」納迪爾搖晃沙欣的肩膀，拍打他的臉頰。沒有回應。至少沙欣還在呼吸。納迪爾試圖在營地裡找些散兵游勇，但沒有發現任何人。他

CHAPTER **8**・鬼風　　　　　　　　　　　　GHOST WINDS

215

用無線電和基地營通話，納迪爾向巴基斯坦聯絡官薩比爾‧阿里隊長報告，「我需要幫助。沙欣無法走路，我也背不動他。」

納迪爾孤立無援。大多數的登山者都在海拔較高的地方。幸好阿布魯奇這邊沒有鬼風，納迪爾不會被吹走。類固醇似乎起了效用，沙欣恢復了意識，還試圖站起來。

雖然沙欣可以走動，但他還是需要他人的幫助來繫入固定繩，也沒有操作八字環垂降裝置的能力。好不容易垂降過一個陡峭的坡面，抵達地形較平緩的路段之後，沙欣倒下了。「我試著鼓勵他，」納迪爾回憶，「我告訴他，如果他活著回去，他的客戶不會生氣。」

但這番話沒有讓沙欣移動，納迪爾向阿拉禱告，然後將繩子綁在沙欣身上，在雪地上拖著沙欣前進。進展相當緩慢，大約一個小時後，沙欣醒來了。他無力站起來，只能躺在山坡上，慢慢往下蹭著。

當他們抵達一個沒有固定繩的冰溝，納迪爾替沙欣綁上繩子，隨著沙欣下滑的勢頭，一邊放繩。但坡度愈來愈陡，這樣的方式變得太危險了，納迪爾將一個雪椿打進雪地，開始放垂沙欣。

中途沙欣昏過去很多次，幾乎不記得下撤的情況，而納迪爾對下撤的描述也極為模糊。他很累，但很專注，數小時就好像幾分鐘般過去了。納迪爾拒絕休息，因為他

知道自己不可能重新集中出發。當他感覺痛苦，分心想到還得再走多遠時，他就祈禱，如此他就能夠再次集中精神。

在某一個兩人都不記得的點上，沙欣懇求他放棄。他太痛了，也厭倦了像個麻袋被拖來拉去。他要求納迪爾將他留在原地，然後又昏過去。

納迪爾向阿拉祈禱，把最後的一點類固醇注入沙欣肩膀上的肌肉，然後繼續拉他。沙欣的身體在岩石上碰刮，終於他再次醒來，搖搖欲墜地站起來。

他們不斷往前走，直到抵達山腳下的前進基地營。納迪爾已經超過三十個小時沒有睡覺。他走進一頂空帳篷，吞下一根能量棒，就昏了過去。他疲憊到無法檢視沙欣是否還活著。

▲
▲ ▲
▲

一般來說，在大風期間離開帳篷是個壞主意，登山者甚至不會到外頭解手。大風可以輕易把帳篷和登山者吹跑。但是荷塞利托別無選擇。凌晨一點左右，一陣兇猛的狂風將荷塞利托的「狗窩」從冰上扒離，荷塞利托伸直胳膊和腿抵著帳篷，以避免帳篷坍塌。但撐不了多久，另一陣大風就折斷營柱，撕裂了帳篷。他所有的裝備都飛走了，包括爐頭、羽絨衣、食物、燃料和頭盔。荷塞利托從廢墟中爬出，彎著身軀抵抗

GHOST WINDS

大風。他設法在黑暗中辨識方向，走到最近的帳篷，一頂搭在還算平坦的地面上的三人圓頂帳。風撞擊著帳篷，營柱不斷抖動，但它挺住了。

荷塞利托抱著帳篷以保持平衡。他摸索著找到入口，拉下拉鍊，彎腰進入。寒冷的空氣和雪隨之打進帳篷，他看到威爾克和他的攀登夥伴卡斯‧范德黑索，他們正試著入睡。「我知道威爾克不喜歡我，但即使是半個人類也會讓我進來，」荷塞利托回憶說，「我會死的。」

情況不容許太多的交談。如果他們有交談，荷塞利托也許會聽到威爾克的解釋。威爾克可能會說，他的帳篷搭在只能勉強支撐兩人的平台上，他認為荷塞利托應該為自己的安全著想，轉身出去。但是威爾克沒有解釋，雪花颳進帳篷，威爾克直接切入重點：出去。

「當然，如果他別無選擇，我會幫助他。」說出『親愛的荷塞利托，您可以與我們一起睡』還不簡單嗎⋯⋯我早就警告過他了。」

荷塞利托向後爬，拉上身後帳篷的門。他摸著威爾克的帳篷，前往上方的另一個帳篷。荷塞利托拉開門，探頭進去，他看到愛爾蘭人杰爾‧麥克唐納、雪巴人奔巴‧吉亞傑，以及荷蘭人耶勒‧史代爾門擠在裡頭。他們將瑟瑟發抖的荷塞利托拉進來，知道今夜他們都得坐著睡覺。

「他身體都變藍了，所以我們煮茶給他喝。讓他放鬆。」奔巴回憶說。那天晚上，大家幾乎都沒睡。

救援沙欣的描述根據對沙欣以及納迪爾的採訪。楊和休斯的討論則是根據楊的回憶，休斯說的話也是根據楊的回憶。威爾克和馬騰的討論，是根據兩個人的回憶。荷塞利托與威爾克關於帳篷的討論，是根據對兩人的採訪，並經過奔巴證實。荷塞利托和威爾克之間的對話，是根據對兩人的採訪，他們也做了確認。

147. 美國K2國際遠征隊的麥克·法里斯（Mike Farris）創造了這個口號。

CHAPTER 9

通過瓶頸 •
THROUGH THE BOTTLENECK

肩膀到山頂
七九〇〇公尺到八六一一公尺
七月三十一日晚間至八月一日

攻頂日的前一天，沒有月亮，沒有雲，只有行星閃爍著，天空像是撒滿了散亂的寶石。可惜大家的狀況都太慘了，無力欣賞美景。

超過三十個男女在K2的肩膀上搭帳，這裡是結滿霜的冰鞍部，也是阿布魯奇和塞尚路線交會的地方。第四營地是最後一個營地，有足夠的空間可以排列裝備，舀起新鮮白雪，剷出搭帳的平台，但是這裡的高度讓人痛苦，登山者吸不到足夠的氧氣，所以精神不振，好似宿醉，非必要沒有人會說話或移動。

因為風暴造成延誤，原先分批攻頂的計畫失敗了。許多人擔心天氣生變，會失去一生中

千載難逢的攻頂機會，所以不願意分成兩批。有二十九個人決定在八月一日攻頂，只有極少數的登山者願意等候，包括留在第三營地、巴桑的堂兄弟大巴桑和次仁‧伯帖，以及幾個韓國人。

人數過多造成混亂，有些關鍵裝備被留在身後，包括義大利隊一百公尺長的繩子。義大利的高海拔揹伕辯稱，他誤解了攜帶繩索的指示。除了義大利隊，還有其他物資也被遺落，但究竟是誰該負責，又到底是什麼物資沒有上來，沒有人清楚。朴慶孝之前同意在第四營地帶領盤點的工作，他卻睡著了。

「沒有繩索，沒有冰螺栓，我心想『他媽的，我們在八千公尺呢！』我們竟然沒有必要的裝備。[148]」來此拍攝紀錄片的瑞典登山者弗雷德里克‧斯特朗回憶說。攻頂行動即將在午夜開始，現在沒有人能夠再做什麼了。弗雷德里克只能搬弄他的攝影機。「這是一個美麗的夜晚。我們是一支龐大的隊伍，我心想，我們也許可以做到，我們大概可以完成任何事情。」

巴桑整個晚上都在準備氧氣瓶——胡蘿蔔色瓶身、俄國Poisk吸氧裝備。每個三公升鋁罐有七百二十公升的氧氣，重三‧二六公斤，要價三百八十五美元[149]。打開時，無味的氣體從罐子噴出，通過調節器到達最初為戰鬥機駕駛員設計的面罩。巴桑將流量調節為一分鐘一公升。他為客戶的臉頰塗上保濕霜，幫他們戴好氧氣面罩。那天晚

上，他的客戶吸著氧氣，發出類似《星際大戰》中達斯・維達的噗哧聲。巴桑告訴他的客戶，開始攀登時要將流量調高到每分鐘兩公升[150]，在這段攻頂及下撤、將近二十小時的旅程中，每個人預計用掉三個氧氣瓶。

麒麟沒有使用氧氣，這讓他的裝備相對簡單。他在帳篷裡咕嚕咕嚕喝下兩公升的茶，並且在湯裡灑上神聖的鹽。顫抖的指尖透露著興奮。他微笑問艾瑞克是否準備好通過瓶頸。當然，艾瑞克回答。[151]

艾瑞克進入了夢鄉，麒麟則很清醒，他感到焦慮，好像從來沒有爬過山一般。他靠在帳篷中屬於他的那一側，托起他的念珠，吹著它，在手掌中摩搓，他試著解讀女神的心意。如果一切順利，他將在日出前到達瓶頸，下午兩點前——也是沙欣建議的折返時間——到達山頂，並在天黑前返回第四營地。他低聲念誦著祈禱文。死亡地帶扭曲了他的時間觀念，當手腕上的 Suunto 登山錶閃著午夜十二點一刻時，他覺得彷彿只過了幾分鐘。出發的時刻到了。

沙沙一聲，他從溫暖的睡袋滑出，抖掉冰花，穿上羽絨衣和登山鞋，快速往帳篷門口移動。他伸出雙腿，綁上冰爪，背包上肩，離開帳篷去找其他的先鋒小組成員。

他們等待著：韓國隊的巴桑和朱米克；荷蘭隊的奔巴・吉亞傑；塞爾維亞隊的穆罕默德・侯賽因和穆罕默德・汗；還有一個麒麟不認得的巴斯克登山者。這個陌生人

是誰？沙欣到哪裡去了？他可是答應了監督瓶頸區的固定繩架設工作。

陌生人介紹自己為阿爾貝托，並解釋他在夜間從第三營地攀登上來。「沙欣生病

了，他不會來了。」他說[152]。

麒麟很憤慨，「當我們需要沙欣的時候，他走了，」他回憶說，「我們不喜歡他（指

沙欣），所有的雪巴人都在談論他。也許我們不該說的。」他們的聲音在乾燥空氣裡很

響亮，他們議論沙欣是否假裝生病，以逃避最艱難的路段，還質疑那個逃跑的人是否

真的登頂過 K2。

儘管巴基斯坦人不會說尼泊爾話，但談話的語氣和幾個熟悉的字彙，就足以讓他

們明白尼泊爾人在嘲笑他們。「這是不公平的，」穆罕默德・侯賽因回憶說[153]，「K2

是我們的山，沙欣是我們的兄弟，是這地區最棒的攀登者。他教導我們要尊重佛教

徒和其他外國人，但是雪巴人不尊重我。」穆罕默德曾在二〇〇四年登頂 K2，熟悉

瓶頸路段和固定繩的架設，但沒有人想到要問他。「他們假定我不知道該往哪裡走，」

他說，「他們毫不理睬我的話。」

或者，如果他們聽得懂他說的話，他們會理睬的。沙欣不在，就沒有人能將烏爾

都語（Urdu）翻譯成英語。隊伍間的討論在尼泊爾和巴基斯坦的字彙間碎裂。阿爾貝

托嘗試領導，但沒有人承認他是領隊。

怨恨、語言障礙和缺氧都導致了之後的決策失誤。先鋒小組攜帶了地標竿，卻沒有人用來標示路徑。更糟糕的是，先鋒團隊揮霍繩子。朱米克指揮巴基斯坦人在較簡單、登山者可以自己使用冰斧制動的路段架設繩索。伯帖人不知道繩子短缺，且習慣聖母峰上固定繩的架設情形 154，在聖母峰北側，繩索基本上從北坳底下一直固定到山頂，只有在第一營地有個缺口。朱米克大概沒有意識到，一路鋪設固定繩到 K2 山頂是個錯誤的舉動。

穆罕默德・侯賽因意識到了。「把繩子留在不好的路段，」他試圖告訴朱米克。

但沒有人能夠翻譯他的警告，「沒有人在意，直到處境顯而易見。」穆罕默德回憶說。

先鋒小組一開始就沒有多少繩索，繩子很快就用光了。

「我們開始問對方『你有更多繩子嗎？』」巴桑回憶說，「我們不明白，怎麼沒有繩子了？繩子都到哪兒去了？」他們檢查自己的背包，互相爭論，退回去把先前架好的繩子拉出來，再架設到更高的地方。他們希望在日出之前到達瓶頸。但當尖刺形狀的地平線泛起酡紅，先鋒小隊仍然在肩膀附近。

在最高營地，登山者用望遠鏡和無線電來追蹤先鋒小隊的進度。登山者原本計劃在黎明前離開營地，但看到先鋒小組有個糟糕的開始，於是有些人推遲了出發時間。

日出時，尼克・賴斯仍然待在帳篷內，他打翻了一鍋融雪，正在用爐子烘乾襪子。尼

克整理完後，決定放棄在八月一日攻頂。他已經失去太多時間了。下一個攀登季，山還是會在那裡，「我想確定我也還在。」他說。潑翻一壺水這個簡單錯誤，可能救了他一命。

▲　▲　▲

瓶頸上方，不安分的冰川似乎要沿著懸崖衝刺下來。幾個世紀以來，它都在慢慢往前推進，並且在過程中形成冰峰（seracs）。冰峰基本上就是很大塊的冰，時常會碎裂。登山者已經用望遠鏡觀察冰峰好幾個星期了，評估下方山溝的安全性。

美國登山家埃德·米爾斯德斯（Ed Viesturs）稱這個路段為「激勵者」（The Motivator），因為通道上懸掛著冰峰，會激勵登山者要像逃命般快速離開那裡。K2西稜與西南稜路線的先驅者納齊爾·薩比爾則稱這段通道為「死亡咽喉」（Death Throat），因為它酷似巨大的食道。大多數人則稱它為瓶頸。通過瓶頸並不代表危險結束。在其之上，路線往左轉上橫渡，橫渡路段沿著K2東南面行走，是個陡峭且暴露感極大的困難路段。而瓶頸近三十層高的垂直路段，更使登山者的胃上下折騰。瓶頸一次只允許一個登山者通過，這意味著隊伍的移動速度，只能依循最慢的那雙腿的速度。

當先鋒小隊抵達瓶頸時，後頭已經形成了一長條不耐煩的行列。「我等了又等，

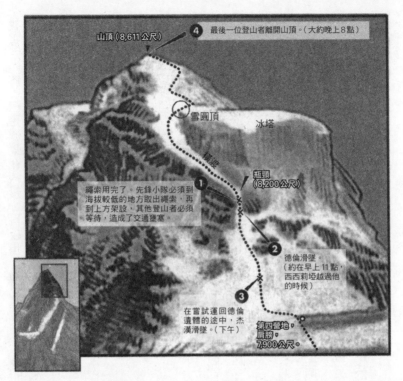

山頂（8,611公尺）

4 最後一位登山者離開山頂。（大約晚上8點）

雪圓頂

冰塔

橫渡

1

瓶頸
（8,200公尺）

繩索用完了。先鋒小隊必須到
海拔較低的地方取出繩索，再
到上方架設，其他登山者必須
等待，造成了交通壅塞。

2

德倫滑墜。
（約在早上11點，
西西莉婭越過他
的時候）

3

在嘗試運回德倫
遺體的途中，杰
漢滑墜。（下午）

第四營地，
肩膀，
7900公尺。

第四營地到山頂：由巴爾蒂人、伯帖人、雪巴人和新沙勒人組成的先鋒小隊，負責踩雪
開路以及架設固定繩。由於溝通不良，小隊在繩子的使用上出了問題，造成在瓶頸路段
上致命的延遲。

「每個人都在等，」威爾克說，「瓶頸不是你想要等待的地方。」

▲ ▲ ▲

大約上午九點，在威爾克上方幾層樓高的地方，阿爾貝托往前爬到領先位置。湛藍的冰十分堅硬，幾乎無法使用冰斧，鬆雪在冰爪下結成雪球，阿爾貝托繼續在瓶頸上推進，扭進冰螺栓，綁上繩子，直到他愈爬愈高從視線中消失。

雪巴人對於扣進阿爾貝托架設的繩子有所疑慮，於是先鋒小隊中的雪巴人留在後頭，他們習慣了為聖母峰的人群架設較粗的固定繩。阿爾貝托使用的是直徑五毫米的茵多拉繩索（Endura），那似乎嚇人的細，無法支撐數個人的體重，也不適合給至少需要八釐米繩索的上升器。麒麟決定在那條繩索旁邊再架設一條較粗的繩子，但是才架了大約五十公尺，繩子就用完了。

於是麒麟沿著原路退回，經過那一長條登山者，再一次把較低處的繩子拉出來。他對一些落後的韓國登山者揮手致意，他們蹲在雪地上，沒有扣在繩上，看著他快速來回。麒麟再往上攀登，越過那些觀眾，把繩圈交給朱米克。這條繩將路段延長了二十多公尺，已經超過一半，但是還需要三十公尺才能抵達安全地帶。

麒麟回頭收集更多的繩子，但是當他低下頭，他看到十五個登山者已經扣入他正

下方的繩索，正在最陡峭的地段往上爬升，形成了頭腳相連的情況。麒麟不知道他們為什麼開始前進，沒有繩索，他們走不了多遠。

麒麟知道，不應該這麼多人一起對同一個保護點施力，只要一塊落冰，就足以把大家一網打盡。他往旁邊跨出一步，旋進冰螺栓，將自己扣在該冰螺栓上，懸吊在前進行列的右邊。巴桑、威爾克和其他三人明白麒麟的邏輯，也跟著解開與繩子的連結，往岩石坡攀登上去，沒有保護。

登山者在原地等待。還需要更多的繩子，但似乎沒有人知道誰可以把繩子傳遞上去，而先鋒小組也無法從下方的僵局找路通過。陽光灑下，人們將外套脫下綁在腰際，讚美天氣之神給他們美好的一天，對當下的僵局發牢騷。他們吸進乾燥的空氣，更換氧氣瓶。那些沒有使用氧氣瓶的攀登者，則嘗試忽視頭顱裡頭的打鼓聲。每過一段時間，就會有大塊的冰掉下，在山坡上彈跳著落下去。

艾瑞克幾個小時前折返了，他放棄那座山，以及登頂的夢想。朋友折返讓麒麟變得焦躁不安。「與出汗恰恰相反，我開始顫抖，」他回憶著。這感覺就像女神在他的脖子上呼吸。他得移動，但往哪兒移動？當他準備開始移動的時候，他注意到威爾克也開始動作。

很快的，荷蘭人滑墜了。他的身體朝著麒麟飛快衝過來。「我連眨眼的時間都沒

有。」麒麟回憶說。他用左手抓威爾克的吊帶，右手抓羽絨裝的衣領，然後用身體將他往冰坡上壓去。

威爾克只滑了將近兩公尺，他的右冰爪刮傷麒麟的身側，左冰爪則刺進下方的塞爾維亞人埃索·普拉尼奇，一大團羽絨從埃索的外套湧出來，在空中飛舞著。還在旋轉的威爾克將冰斧砍進冰中，他握緊冰斧用力往前傾，讓自己停下來。上氣不接下氣的他只能點頭示意。這次滑墜沒有鬧出人命。

下一次可能就沒有這麼簡單了。在他們下方，新婚夫婦西西莉婭和羅爾夫正在人群間找路，身上帶著從下方山坡收集到的五十公尺繩索。西西莉婭沿著瓶頸往上行進，越過右方的麒麟、威爾克和埃索，繼續往上到了德倫·曼迪奇的身邊，德倫並沒有扣在繩上。「他是一個紳士。[155]」德倫的朋友荷塞利托說，他推測德倫解開與繩子的連結是為了讓西西莉婭通過。如果真是這樣，那真是一個致命的禮貌動作。

西西莉婭要求德倫把鬆散的繩子放到她背包的頂端，她低頭繞過去，他轉身往上跨越。這個動作猛地拉動了固定繩，根據數公尺之外的麒麟和穆罕默德·侯賽因的說法，固定繩打上德倫，讓他失去平衡，他和西西莉婭兩人突然跌落。

西西莉婭尖叫出聲，上升器抓住了她，讓她只掉了一、兩公尺。沒有繩子來阻止滑落的德倫，伸出雙手試圖抱住她，卻失敗了，他的肚子貼著冰壁往下掉，他的臉耙

過瓶頸。他嚇壞了，朝著雪揮舞雙臂，試圖自我制動。

德倫滑墜了兩層樓高。接著他的冰爪卡住岩石，這力道讓他像時鐘的秒針般旋轉了一百八十度，然後卡住的冰爪鬆開了，他又頭下腳上地衝下，直到戴著頭盔的頭碾進岩石斜坡，讓他彈起，翻著筋斗，又暴跌了大約十層樓高，跌進路線外的雪丘。

他上面的登山者都呆住了，事情發生得太快，有的登山者甚至沒來得及目睹。德倫露出雪外的雙腿還在扭動，麒麟震驚不已。

麒麟從來沒有見過任何人死在山上。德倫必須活下來，麒麟嘗試合理化這個念頭。一個禮拜前，他看著這個男人跪在冰磧上，欣賞從苔蘚叢萌發出來的微小花朵。女神絕不會報復一個會讚賞最細微生命的人，一個將史努比綁在背包上的男人。

麒麟用對講機連絡在第四營地的艾瑞克，告訴他有人受傷需要醫生。通話結束後，他將眼光從德倫躺著的雪堆上移開，閉上眼睛。他想著達瓦和女兒們，想著德倫還不知道消息的家人。超過十一點了，麒麟知道在折返時刻之後他還得繼續攀登。他一邊考慮各種選項，一邊看著上方的冰峰，「軟的就像陽光下的酥油。」

▲
▲
▲

西西莉埡的尖叫聲在肩膀迴盪，聽起來像是瘋狂的哀號。當時人在第四營地的弗

雷德里克被聲響嚇了一跳，他走出帳篷，把近六公斤的索尼攝影機的變焦鏡頭當作望遠鏡，往上觀察。在瓶頸的周圍，他看到一長串的登山者，一個接一個往上爬，好像螞蟻軍團，「繼續前進，好像什麼也沒發生過。」他回憶說。弗雷德里克移動鏡頭到一攤倒在雪上的東西，然後對正在用對講機和麒麟通話的艾瑞克大喊。

「我抓了一套氧氣裝備、水和求生包，」弗雷德里克說，他也帶了攝影機。艾瑞克帶了藥箱。一直到走上雪坡的一半，他們才從對講機中確定了墜落者的身分。「德倫是我在基地營的朋友，」弗雷德里克回憶道，「我們經常一起講笑話。」弗雷德里克走得更快了，把艾瑞克拋在後頭。「我希望我的朋友還活著。」

大約九十分鐘後，弗雷德里克看到塞爾維亞人埃索·普拉尼奇和佩賈·紫格雷西拖著一個紅色露宿袋，「你不會想知道他的臉變成什麼樣。」弗雷德里克說。

埃索和佩賈向他解釋發生了什麼事。他們花了十五分鐘才下攀到德倫身邊，德倫早已經沒有呼吸。埃索壓著他的胸部，試圖從他的嘴巴強迫空氣進去，但是心肺復甦術沒能救活他。德倫的脈搏消失太久了，現在他們所能做的，是至少把遺體帶回他在塞爾維亞的母親身邊。

弗雷德里克用手指檢查德倫的頸動脈，證實他的朋友已經死去。「我氣得快發瘋了，我承諾過要帶他活著回去。那是個完美的一天，我抬頭盯著藍色的天空，想著這

種事情不應該在這樣的一天發生。」

埃索和佩賈把原本要用來拍登頂照的塞爾維亞國旗，包在德倫受損的頭部上。「我知道有個冷靜的人接手，會是比較好的方式，」埃索回憶說，「我們都很震驚。弗雷德里克有救援的經驗，此時也精力充足。」塞爾維亞人尋求他的幫助。

弗雷德里克有點動搖。「我不贊同從死亡地帶帶回死者。」他說。運送死者會把生者置於險境。然而，德倫值得一場有尊嚴的葬禮，他很難說不。「他們要求我將朋友帶到第四營地，我同意了。」

他把攝影機收進背包，但沒有關閉錄音功能，然後綁住德倫的雙腳，在他的身上繞更多繩圈，看起來像緊身胸衣。他為這個臨時吊帶綁上兩條拖曳繩，讓繩子形成V字型。他們在冰上拉著德倫，往肩膀行進。

此時他們看到杰漢。貝格垂降下來。「他似乎迷失了方向。」弗雷德里克回憶說。

他看起來像是在暴風團中移動，步伐雖然不穩，但至少兩隻腳一直連在地上。杰漢趕上了他們。他搖搖頭，伸手抓住拖曳繩。他和弗雷德里克拉前頭的繩，埃索和佩賈則拉著後頭的繩。

他們很快到達一片結冰的斜坡，傾斜程度大概像中級滑雪道（blue square，一般而言不超過六十五度），抵達懸崖前有一塊平地。清晨的時候，這段路有固定繩，但是現在

都被移走去架設瓶頸路段了。

這些人慢慢放出繩索來垂放德倫，並注意不讓他偏離路線。大概到了一半時，好幾件事在這個時候同時發生了。

杰漢突然一滑，撞上弗雷德里克的右側，讓他失去平衡。什麼話都還來不及說，杰漢仰天滑下斜坡，一隻手則勾住德倫的遺體。

在此同時，弗雷德里克向前傾斜，小腿打上繩子，讓他的臉朝下往前翻去。弗雷德里克修正身體的方向，試圖用冰爪阻止下墜。他成功了，沒有繼續往下滑，但繩子卻緊緊纏繞在右小腿上。

弗雷德里克的手像爪子一樣抓著斜坡，他無法維持這個姿勢太久。德倫和杰漢加起來的重量一直把他往下拉。

「鬆開繩子！」弗雷德里克喊道。

杰漢沒說話。

「鬆開繩子！」

杰漢還是沒有說話。

弗雷德里克回憶說，「如果（杰漢）鬆手，他只要用冰斧自行制動就好了。但他就是不

我們分別用瑞典語、英語、塞爾維亞語朝那個巴基斯坦人大喊。我開始害怕。」

肯鬆手。」

過了大約一分鐘，杰漢終於鬆開繞著德倫遺體的手。他開始往下滑，身體僵硬。

杰漢不發一語，下滑得速度愈來愈快，直到冰爪抓到某個東西，接著好像德倫事件令人作噁的重現，他轉了一圈，變成頭朝下。坡度變得平緩，他的速度逐漸減慢，似乎會在懸崖前自己停下來。

過來幫忙的艾瑞克和穆罕默德·侯賽因對著杰漢大叫，命令他醒來，拯救自己。

他只要張開四肢就可以停下來，但他依然往前行進。

「也許是心臟病發作，」穆罕默德回憶說，「杰漢把自己交到真神的手中了。」

底部這片較平坦的區域相當光滑，杰漢抵達此處時還有足夠的動能，繼續以極緩的速度前進。他的頭先越過懸崖，當雙腿也跟著滑過時，他似乎從恍惚中清醒過來，又踢又尖叫，最後在懸崖處消失。

直到杰漢消失在視線中，這些人仍在喊叫，這一切都被弗雷德里克的攝影機錄下來。大家不敢相信眼前發生的事。「這是什麼鬼情況？」弗雷德里克哭了，「我是來幫忙的。」他們看不到杰漢的著地處，只知道那個懸崖大約有三百公尺落差。他們試著帶回一具屍體，卻製造了第二具。埃索和佩賈在恍惚中用額外的衣物包紮德倫，弗雷德里克在坡上打進一個營釘，然後把拖曳繩綁在上頭。德倫的屍體被留在那裡，直到

山把他帶走為止。

幾個男人在雪中朝營地的方向走去，一邊抽泣。「K2再也不值得了，」埃索說，

「一切都顯得毫無意義。」

▲ ▲ ▲

天空中有個洞的錯覺156。

號被烙到太陽上。地平線閃著橘紅色的光芒。在遙遠的北方，一個完美的光暈造成了

月牙形狀。杰漢的母親納吉（Nazib）在新沙勒，大約在她的兒子去世時，她信仰的符

下午兩點二十一分，月亮闖入地球和太陽之間。它蓋滿塵埃的身軀，把日光削成

十九名登山者還是繼續往上攀。

他們只知道自己的速度過於緩慢。如果要登頂，他們將必須在黑暗中下撤。儘管如此，

麒麟說，「但我沒有看到過這一個。」大多數人並不知道K2已經奪走了第二條生命。

頸路段上的登山者，因為戴著黃色的護目鏡，於是錯過了光線的變化。「日蝕是預兆，」

在K2上，日蝕並非全蝕，一小部分的太陽暗了一百二十一分鐘。一些還在瓶

間已晚卻仍安全回家的登山者，包括完成K2首登的義大利登山者阿奇里·卡本格

每個人都為自己想出不在下午兩點折返的理由。義大利人馬可在心裡列出登頂時

歐尼（Achille Compagnoni）和里諾・萊斯德利（Lino Lacedelli）。他想著他的導師阿戈斯蒂諾・達波倫察（Agostino da Polenza），在死亡地帶露宿一夜卻依然活了下來。當然，這些傳奇登山家之中，有些人失去了一些手指或腳趾，但他們都活下來了。馬可非常確定自己也可以完整下山。

威爾克則用應用物理學來合理化自己的決定。他歸結道，在晚上下撤實際上是更安全的，因為太陽不會加熱冰峰，讓它裂開。「（在夜間）溫度降低的時候冰塊會剝離？這不太合邏輯。」他已經花了好幾年的時間準備攀登 K2[157]，也盡一切所能來降低風險，他不會因為有弱者拖累他而掉頭。「如果我沒有登頂就回家，我會後悔。」他說。

麒麟感受到人群給他的安慰。如果一群能力較差的人都能夠登頂，為什麼自己不行？天氣很穩定，固定繩會在黑暗中引導他下撤。「我再也不會得到另一個攀登 K2 的機會了。」他這樣告訴自己。但德倫的死亡已經讓他體認到山之女神不是盟友。他嘗試忽視胃部湧起的噁心感。

他想起了放在口袋裡的大米和青稞。依舊懸在瓶頸邊冰螺栓上的他，打開了密封袋，將穀物撒在空氣中。粉塵在空中閃爍著。突然間，一陣風把它們颳回他的臉上。山之女神拒絕了供品。

一直到下午兩點，也就是預定的折返時間，飛跳隊員才通過瓶頸。「我們太慢了，」巴桑回憶，「而且氧氣用得太快。」但是他沒有向老闆指出這些問題。金先生已經說得很清楚：他不是雇巴桑來撤退的，他是雇他來先鋒的。所以巴桑在隊伍的最前方，開闢瓶頸上方的道路。十七個攀登者跟隨著他。

為了彌補失去的時間，巴桑努力前進，但並不容易。他現在在橫渡路段上，這段路從冰峰下切過，沿著山的東南面走，是一段暴露感極大的陡峭山稜。他的冰爪在花崗岩上刮著、敲擊著，他必須仔細思考每一步。「我告訴自己，專注、專注、專注。我只專心想著下一步。」

大約兩個小時後，他抵達雪圓頂，這是一塊突起的冰，連接到山頂下方的雪地。此處積雪高達他的臀部。他奮力前進，並檢查氧氣壓力表，把流量調降到低於一分鐘一公升。他加快速度，探測不夠結實、容易坍塌的雪橋。那時候是下午四點。

巴桑繼續往前踩著。突然間，他的登山鞋踩穿了冰，在腳踝周圍的冰破裂開，他的腿掉進冰川裂隙中。

他迅速撐開手肘，攤平體重。他慢慢下沉，直至被吞噬到腰部，一隻腳垂掛在虛

空中。他用雙手撐著自己，左右扭動，然後把膝蓋翻到胸前，肚子貼著冰川裂隙口蠕動著，他就快要爬出裂隙了。

他站起來，拍拍身體，檢查裝備。幸好，所有的裝備都在，但他的思緒紛亂，掉進裂隙讓他動搖了。如果剛剛站上的冰層再薄一點，他就會掉進冰隙深處。他可能會受傷，沒有辦法爬上來，別人也聽不見呼救聲，他只能一動也不動地等死。

他用竿子標示剛剛踩穿的雪橋，以提醒其他登山者注意。在重新開始攀登之前，他掃視了周圍的環境。他看到前方有位穿著紅色羽絨裝的登山者正在下山，那是先鋒小隊的阿爾貝托‧塞賴恩，他在瓶頸路段前就超過了所有的登山者。阿爾貝托閃過一抹塗滿防曬用氧化鋅的笑容，而巴桑認得那種笑容：登頂的光芒。「我在想，『這怎麼可能？』」巴桑回憶。阿爾貝托獨自攀登上K2的剩餘路段，在下午三點登頂，遠遠超過其他人，現在他正在下山途中。「這個人讓K2看起來很簡單。」巴桑說。

阿爾貝托將腳後跟踩進雪坡，朝巴桑走來，但沒發現前方有另一個冰川裂隙。「我試圖引起他的注意，」巴桑回憶道，「我揮動雙手，喊道：『不是這一邊！冰川裂隙！我不是這一邊！』」

阿爾貝托向巴桑揮手，但還是繼續往前走。雪橋突然崩塌，他陷了進去，接著像一隻蟲般蠕動出來，片刻之後，他又開始下撤，穩穩地將腳後跟踩進雪坡，就像之前

一樣。

　　巴桑和阿爾貝托握手，恭賀他成功登頂。雖然無線電上曾有過訊息，但巴桑並沒有告訴他瓶頸路段的死亡事件，那會毀了那一刻。「如果我曾目睹那些墜落，我就不會再在意那座山了，」阿爾貝托後來說，「我會失去樂趣。」兩人都在趕時間，他們各自朝相反方向前進。

　　巴桑很羨慕朝熱湯和睡袋前進的阿爾貝托。他看著他穿過一群攀登者，幾個飛跳成員向他指手畫腳，好像在高路公路上詢問方向一樣，他們想知道還需要多少小時才能登頂。阿爾貝托聳聳肩，幾乎沒有放慢速度。「我不會預測他們要花多久時間才會到達山頂。」他回憶說。登山者移動的速度不同。阿爾貝托評估他們的步伐，猶豫著是否該建議他們回頭。他最終什麼也沒說，因為他認為折返時間是登山者和山之間的決定，是一個很個人的決定。

　　那時候是下午四點四十五分，巴桑意識到自己在浪費時間。他有些惱怒，轉過頭繼續踢著步伐，山頂聳立在前方，看起來好像眼鏡蛇拱起的頭。日落後氣溫會暴跌，直到黎明才會開始回升。巴桑已經遲了，現在更要分秒必爭。他走得愈慢，就得走進愈深的夜。

▲

▲　▲

▲

經過這麼多的幻想和期待，山頂其實有點乏味。巴桑在下午五點三十分登頂，他站在三十公尺長的雪坡道最頂端，西邊有個凹陷，一些疲累的攀登者曾在那兒拉屎。這裡不像聖母峰，沒有經幡圍繞在風化的塊狀物上。登山鞋下的雪，看起來就跟其他地方的雪一樣，儘管如此，「那是最完美的地方。」巴桑回憶。

踏上山稜的最高點，他掛起背包，開心地叫喊。在那個瞬間，疲憊蒸發了，三百六十度的全景讓他目眩。太陽像一枚放進口袋的銅板，滑到K2的後面，在亞洲的黑色山頭罩上三角形的陰影。一層灰撲撲的紫色掃過地平線，暗影遮去了鑲在喬戈里薩峰（Chogolisa）和瑪夏布洛姆峰（Masherbrum）的雪簷。沿著巴爾托洛冰川往下，碎石鋪成的冰川在康考迪亞會合，好像高速公路的交匯處。他的背後是中國，前方是巴基斯坦，他的上方，是無窮。在海拔八六一一公尺，巴桑是地球上最高的人。

他從背包拿出索尼攝影機，先錄下四周的紫色雲層和眾山峰，然後聚焦在通往山頂的稜線上的登山者：他的堂兄弟朱米克，他的老闆金先生，以及其他飛跳隊員，包括高女士、朴慶孝、黃東金和金孝敬。在飛跳隊員前方是挪威人拉爾斯·納薩和西西莉埡，最後這一段路西西莉埡沒有和丈夫一起，而是獨自爬了上來。八月一日共有十

八個人登頂，日落之後，慶祝活動持續了九十分鐘之久。

愛生氣的荷蘭人威爾克不再嘟嘴，而是掛上燦爛的笑容，他大力擁抱隊友杰爾，

「我們在K—2—的山頂上。」杰爾大吼。

金先生點燃香煙，吸了一口，然後遞給朱米克。拉爾斯帶上兔子耳朵跳躍。卡里姆對著大地和天空的神聖景象祈禱。

「我再也不會離開妳，」休斯拿著衛星電話，對另一端的女友說，「我完成了。明年這個時候，我們將會在沙灘上！」[158] 他用相機拍下自己的牙齒，以滿足他在里昂的牙醫。然而卡里姆和休斯的精神狀況變差了。「他們的氧氣瓶已經空了，只能勉強回應我們的祝賀。」威爾克回憶。

登山者一邊咳嗽，一邊哭泣，從背包中拿出展示品。杰爾是第一位登頂K2的愛爾蘭人，他單膝跪下，拉起愛爾蘭的三色旗。在傍晚六點三十七分登頂的麒麟，也展開他的旗幟，放在他的前方像是一條圍裙。

最後登上山頂的馬可揮舞串著旗幟的雪杖，上頭有義大利和巴基斯坦的國旗，以及贊助商梅蒂斯短期工仲介和義大利信貸銀行的旗幟。馬可利用僅剩的微弱光線，撥打衛星電話給義大利信貸銀行總經理米羅‧菲奧爾迪（Miro Fiordi），電池所剩不多，他簡短回報登頂的消息。該銀行的投資已見成效。

另外一些人也對贊助商負有類似的義務。金先生和高女士為可隆打出八千六百一十一公尺「高」級時裝的招牌；麒麟促銷冷復仇者面罩（ColdAvenger）；威爾克芒果色的羽絨裝上有諾得集團（Norit Group）的三角形商標，諾得是家濾水器公司，提供了優渥的六位數字贊助。幾乎每一幅登頂照都有商標或產品，不僅記錄登山者的勝利，也宣傳他們的事業、技能和贊助商。

弗雷德里克也有拿冷復仇者面罩的贊助。他曾經估計山頂值多少價錢？在他的網站上，一篇標題為「給您的價值！」的文章下，他向潛在的贊助商解釋，十二萬美元的投資，可以產生四百三十萬美元的公關價值和品牌辨識度。根據他預估的廣告效益，「我們保證十倍於投資金額的公關效益比。」他寫道。企業評估過 K2 山頂的效益，在八月一日，他們得到了金礦。

只要客戶登頂，高海拔揹伕和雪巴人也能狠賺一票。他們每送上一名客戶，就可以賺取至少一千美元的獎金。這筆錢鼓勵他們將不適合繼續前進的客戶往上推。「當你的家人需要錢，」巴桑承認，「有時你不會堅持要虛弱的登山者回頭。」

然而山頂也有代價，在八月一日晚上七點四十五分，人的價格變得越來越明顯。飛跳隊員開始蹣跚下山，步伐好似喝過頭的酒客：狂歡過度，滿口髒話，嘔吐在登山鞋上。山頂派對已經結束。現在，他們必須找到回家的路。

山峰景象的描述是根據對登山者的採訪，以及他們的照片和影片。先鋒小組之間的衝突，則根據對所有倖存者的採訪。瓶頸的交通壅塞，則根據十幾個曾在那裡的登山者，以及幾張照片。西西莉婭和德倫·曼迪奇在瓶頸的那一段過程，則根據她的回憶錄，和對她的採訪，也經過麒麟、巴桑和拉爾斯的證實。企圖帶下德倫遺體的過程，我們採訪弗雷德里克，穆罕默德·侯賽因，埃索和佩貫，再參考弗雷德里克的紀錄《K2：來自世界之巔的呼喊》(K2: A Cry From the Top of the World)。傑漢從山坡滑下，則主要參考穆罕默德·侯賽因和埃索的說法，當時他們看得很清楚。美國太空總署（NASA）戈達德太空飛行中心（Goddard Space Flight Center）的弗雷德·埃斯般納克（Fred Espenak）博士提供 K2 上日蝕的資訊。巴桑和阿貝托相遇時的互動，我們採訪了這兩個人。山頂的風景以及發生的事情，我們根據受訪登山者的描述，也參考了照片。金和朱米克抽香煙的部分，則來自巴桑的描述。

148. 義大利隊還有另外一綑一百公尺的繩子，荷蘭隊帶了四百公尺的繩子。如果審慎選擇架設地段，繩子應該是夠的。

149. 三百八十五美元是二〇〇八年的價格。祖克曼試用了氧氣瓶，巴桑並示範怎麼準備這些氧氣瓶。

150. 流量最高可達一分鐘四公升。

151. 這段對話根據麒麟的回憶。（埃里克對兩人的互動只有很模糊的印象，所以我們沒有用引號來標示他說的話。）

152. 根據保羅·帕多安二〇〇九年在西班牙的維多利亞（Vitoria-Gasteiz）對阿爾貝托的採訪。

153. 祖克曼於二〇〇九年在馬丘魯村採訪穆罕默德·侯賽因。

154. 在聖母峰，有一大群雪巴人系統化地固定繩索，每個隊伍都會貢獻物資、揹伕和金錢。伯帖人嘗試用同樣方式在 K2 架設固定繩，但是根據他們的計劃，先鋒小隊在主要隊伍到達前只有幾個小時的工作時

間，這樣的鋪設方式很不切實際。

155. 「他是一個紳士」這個說法是荷塞利托根據德倫的個性做得推斷，他並沒有看到整個過程。

156. 位於新沙勒北方甚遠的距離，中國有數個地區可以看到日全蝕。

157. 威爾克也記得一九九五年K2遠征隊伍的登頂時間，那年他也有參加攀登。隊伍在傍晚六點抵達山頂，在午夜以前安全回到第四營地。

158. 引自紀念休斯‧迪奧巴雷德的部落格，他的女友曼尼‧杜馬斯在八月四日放上的文章。

PART 3

DESCENT
下　撤

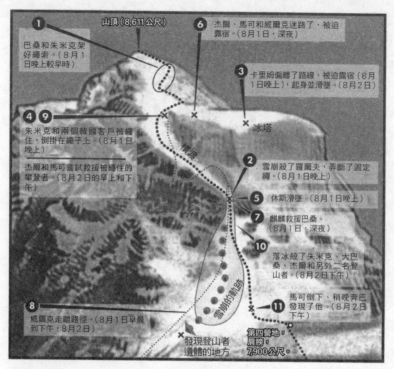

山頂到第四營地:攀登者在夜間下撤時,發現雪崩把瓶頸路段的固定繩掃掉了。一些攀登者試圖不靠固定繩下降,另外一些攀登者則在死亡地帶過了一夜。

逃離山頂
ESCAPE FROM THE SUMMIT

巴桑離開山頂時，他的頭抽痛得非常厲害，幾乎能聽見脈搏的聲音。在他的前方，金先生蹲在雪地上揮舞雙臂。他的氧氣用完了。

中途用完氧氣，比一開始就沒有使用氧氣還要糟糕。最好的情況是你感到衰竭。稀薄的空氣可能會把你弄昏，戰鬥機飛行員的氧氣面罩失效時也會如此。你也可能會發生腦水腫或肺水腫，也就是液體充塞在大腦和肺中。在最差的情況下，動脈會收縮切斷供血，導致急性血管痙攣，接下來的三分鐘內，心臟、肺、腎、肝和腦的細胞開始萎縮，二十分鐘後，器官功能失效。

巴桑可以看到下方的頭燈。他吸了口氣，感到一絲罪惡感，然後拖著沉重的腳步向前，蹲在金先生身旁。巴桑的老闆太累了，連說話的力氣都不想浪費。金拍拍自己的氧氣瓶，指

著容量顯示器。巴桑明白他的意思。他示意金先生不要動，自己跪了下來，把金的空瓶拆下，然後換上自己的瓶子。

巴桑現在沒有氧氣了，不過即使缺氧，他仍舊可以攀登和思考。伯帖人攜帶的NOS3基因型變體可能有幫助，NOS3這個基因控制一種酶的編碼，而這個酶幫忙調節血液流向肺部，所以也許急性血管痙攣，比較不容易發生在他身上。他的客戶則屬於風險較高的那一群。

他和剩餘的飛跳成員至少要花三小時才能抵達橫渡的固定繩，所以巴桑決定走捷徑。他往雪圓頂直線下降，這塊巨大的突起物是橫渡路段和固定繩的起點。這條捷徑可以讓登山者跳過山稜，但是雪圓頂的另一邊是非常陡峭的懸崖。現在沒有月光，更沒有路標，登山者看不到明顯的路徑，在黑暗裡四散。

巴桑看到雪圓頂上有名男子突然轉身向左行去，那是卡里姆，他一直沒有掉頭。

這不是往橫渡路段的方向，他會走到冰峰的頂部，比瓶頸路段高出甚多，無法按計畫下撤。

巴桑知道這樣下去不行，整個團隊會因隊員心神混亂而分散。他像牧羊人般把飛跳隊員聚集在一起，並且想出計畫來防止他們跌倒和滑墜[159]。巴桑打了一個雙八字結，這是他學會的第一個攀登繩結。他將繩結套過冰斧，再將冰斧固定在雪中。接著

他把剩下的繩子交給朱米克，由朱米克先下降，再慢慢放繩。等到繩子全放完了，朱米克會把他那一端的繩頭綁到自己的冰斧上，再固定冰斧。

這條由兩把冰斧串起的繩子指向橫渡。登山者將自己扣入繩中，抓著繩子走。等到他們抵達朱米克那一端，巴桑就拔出自己的冰斧，一邊收繩，一邊疾行而下超越團體。巴桑和朱米克就這樣反覆十幾次，逐漸往雪圓頂下降。

這種方式或多或少對攀登者有引領作用。當登山者滑倒時，繩子會抓住他們，也能防止他們像卡里姆一樣走錯方向。「這是拯救生命。」會使用這套系統的麒麟說。

但是用這個系統會拖慢速度。登山者每走一步，就靠著冰斧或滑雪杖休息，發抖著取暖。今晚的溫度大約是零下二十度，以海平面的標準來看，這個晚上非常寒冷，但就K2的標準，這天相當溫和。而且八月一日相對無風，寒冷只會弄傷暴露的肌膚。

當巴桑最後一次固定繩子，他想著冰斧。更多的登山者扣上繩子，他們明顯比他更需要那把冰斧。巴桑沒有辦法在不拆除繩索系統的情況下，取回自己的冰斧。

瑟瑟發抖的他等待著，靠打拳來暖和自己。更多身影在黑暗中出現，把自己繫到繩子上。偶爾會有一個登山者頓住了，在他後頭的人就被迫等待。巴桑的頭燈漸漸變暗，他還是沒有機會取出冰斧。「我必須做個決定：拿出或是留下冰斧。」他用無線電聯絡老闆，請求批准遺棄冰斧繼續下撤。

金先生同意放棄冰斧：斜向的山脊、橫渡以及瓶頸路段都有固定繩，巴桑就算沒有冰斧也沒有問題。巴桑開始下撤，很快超過朱米克，讓他照顧剩下的幾個客戶。沒有冰斧會大大增加下撤的難度，巴桑想著，但不是致命的。

▲ ▲ ▲

當妻子抵達的時候，羅爾夫正在無法控制的發抖，但他還是給她一個微笑。這個高度讓他感覺衰弱，於是在離山頂垂直距離九十公尺的地方等待，他的妻子西西莉婭在下午五點四十五分抵達山頂。現在，大約一個小時後，新婚夫婦團聚了。挪威隊成員拉爾斯錄下了這對夫妻的團聚，而這也是他們最後一次這樣互動：

「你是不是很冷？」西西莉婭問道。

「不是特別冷。」她的丈夫回答。

拉爾斯已經拿下兔子耳朵。他將鏡頭對著羅爾夫，「很長的一天？」他問。

他們已經連續攀登十七個小時，但羅爾夫的語氣聽起來，就好像他只是在抱怨辦公室的工作，「超過平常日子。」他說。他用顫抖的手指摸索出粉白色的地塞米松藥片，試圖把它放進嘴裡，藥片卻掉到冰上。「哦，見鬼，」他說，「它碎了。」

這對新婚夫婦是在阿爾貝托之後，最早開始下降的。在他們身後是休斯，他已

經用完氧氣，正在迅速往氧氣更濃厚的地方移動。休斯之後是荷蘭隊員卡斯・范德黑索，他的速度甚至更快，在橫渡路段趕上了休斯。「我從來沒想到要問休斯『你的揹伕呢？卡里姆在哪裡？』」卡斯回憶道，「當你看到兩個人一起爬山，卻只有一個單獨下山……如果我們是在海平面的高度，我一定會問這個問題。」但在稀薄的空氣裡，他沒有提出這個問題。

休斯讓到一旁。「你比較快，」他說，「你先走。」[160]

卡斯點點頭。繞過了休斯，繼續下撤。

當卡斯抵達瓶頸口的時候，他大約在法國人的前方不到十公尺的地方。這時候，他聽到了一個怪聲，一個刮東西的聲音，像是牆裡的老鼠。卡斯回頭。休斯可能絆到了冰爪，向他衝過來。「速度太快，我根本看不清他的臉。」卡斯回憶說。他只認得，在距離他不到一隻手臂的地方，有個模糊的黃橘色影子呼嘯而過，那是休斯的羽絨裝。保險業務員與耀眼的牙齒不見了。

▲
▲
▲

正如把裝滿水的玻璃瓶放進冷凍庫會破裂一樣，在冰峰裂隙中的融冰水正在結凍，撐開了冰川的內部裂隙。隨著壓力增加，冰峰發出緩慢、拉長、像電子音的咻咻

聲。隨之而來的則是各類打擊聲響：爆裂，猝裂，高音，低音。這些聲音重疊在一起像是大合唱。

巴桑的堂哥朱米克和兩個筋疲力盡的客戶繫在一起，涉著雪往前邁步。當他快到橫渡的時候，上頭的巨大冰峰籠罩著他。當咻咻聲愈來愈大的時候，朱米克必定盡可能走得飛快，瘋狂地拖著客戶一起，但是這兩個韓國人[161]幾乎走不動。反正，速度快不快已經沒有太大關係，要躲過掉下來的冰，這三個人需要奇蹟。

硨鏗鏘硨硨硨，山用擊鼓般的聲音，宣佈接下來要發生的事。當冰峰碎裂，那些人想必往上看到足以改變地形的巨大冰塊落下。其中一塊打向朱米克，扯出固定繩，三名還扣在固定繩上的人被猛地往下扯。

朱米克的登山鞋掉了，手套飛走了。韓國人的德國祿萊（Rollei）相機裂開了，他的頭顱撞上東西，衣服被劃破，羽絨紛飛。朱米克也許以為自己會死，然後驚訝地發現居然還活著。在他的上方有一個保護支點沒有失效，繩子被拉得很緊，止住三人的跌勢。他們攤在陡直的雪坡上。

朱米克頭下腳上地吊在繩子上，血液往肺部和頭部集中。繩子緊緊纏住朱米克，他無法調整衣著，也沒有辦法保護暴露在外的雙手。他無計可施，只能看著面前五公分的冰。

▲
　▲
　　▲

從冰峰而下的冰塊密集落在橫渡路段。晚上九點，離瓶頸不到五十公尺的地方，

其中一個擊中了羅爾夫。事情發生得太快，他連喊叫的機會都沒有。想必它直接打中

他，切斷了繩子，把他埋在大量的冰塊之下。

在他身後二十公尺，落冰帶來的震動震倒了他的妻子，西西莉婭滑墜了一、兩公

尺，但固定繩抓住了她。當她爬著繩子再站起來，頭燈的電池掉了。西西莉婭用一隻戴手

套的手摸著繩子，感覺到破壞的繩尾，也發現繩子不再連結她和羅爾夫。她掃視山坡

尋找他的頭燈，光芒不見了。

西西莉婭驚恐到失去移動的能力。這應該是她的蜜月。拉爾斯從後頭摸摸她的肩

膀，西西莉婭還是沒有動彈。拉爾斯來到她的身旁，說了一些話，但西西莉婭完全聽

不懂他的話。她茫然看著他拖著腳步走到面前。拉爾斯檢查被落冰削斷的繩子，從背

包拿出一卷五十公尺的細繩，然後把細繩固定在殘留冰螺栓中的一個，開始垂降，直

到他的頭燈光芒暗到難以辨識所在地為止。

西西莉婭仍然在原地一動也不動。沒有拉爾斯的頭燈，她的四周一片黑暗。冰吱

吱作響，微風吹著口哨。她想知道自己為什麼在這裡。「我從沒有認真想過自己要獨

自回家，」她回憶說，「那不是我能夠準備的。這是一個無法模擬的痛苦。」她不能攀登了。她再也不想攀登了。那份空寂完整到令人難以忍受。

拉爾斯的聲音將她從沉思中震出來。「來這裡！」下面傳來他開朗的男高音呼叫。

「他找到羅爾夫了？」西西莉埡知道有登山者曾經在更糟的墜落中倖存，也許她的丈夫情況沒有太差。

「羅爾夫？」她喊道。「羅爾夫！」她燃起希望。她從瓶頸垂降下來，重複喊著丈夫的名字，要求拉爾斯給她更多訊息。西西莉埡專心下降，以便盡快到達丈夫身邊。

冰斧，前爪，前爪。冰斧，前爪，前爪。喳、嘶、嘶、喳、嘶、嘶。

沒有頭燈，她看不到自己的登山鞋，她滑倒過一次，迅速將身體壓在冰斧上來制動。拉爾斯用他的頭燈為她指引方向，她終於看到拉爾斯，他看上去累壞了。

「羅爾夫在哪裡？」她上氣不接下氣地問他。

在這個時候拉爾斯不會騙她，「羅爾夫已經走了。」

儘管痛苦，西西莉埡還是感謝她的朋友，「他騙我下降。」[162] 不過，她還是抱持希望……也許拉爾斯是錯的，也許羅爾夫還活著，在瓶頸下方的某處活著。她不停呼叫他的名字，希望著、祈禱著他會自己爬到營地去。

到處都是破碎的冰塊，掩蓋了早些時候走出來的路跡。但她可以看到遠處下方第

四營地的紅色燈光。拉爾斯拿出指北針記下方向，以防燈光消失，然後他和西西莉婭繼續朝肩膀走去。

西西莉婭在晚上十一點到達營地，她直接爬進帳篷，希望看到她的丈夫。他的睡袋是空的。

「那時候很安靜，」她後來寫道，「無風，只有星星和孤獨。」[163]

▲ ▲ ▲

黑暗中有三道燈光往下晃過，像三顆流星[164]，巴桑瞇起眼睛。那三在他身後的頭燈發生了什麼事？他們是轉了一個彎，還是下降到突起的地形後面？巴桑等待頭燈再次出現，但它們沒有。「我知道這代表什麼，但我並不想知道。」巴桑回憶著。他太累了，無法分析，強迫自己壓下雪崩的念頭。他告訴自己，他瘋了，而這個念頭讓他安心。那些燈光或許是缺氧大腦的幻覺？他試圖忽略鬆動的冰，像隻昆蟲快速、盲目地朝橫渡走去。

很快的巴桑感覺到腳下踩著新鮮粉雪，這一段應該很熟悉，現在卻有股全然地陌生感。K2變成另一座山，到瓶頸的路徑消失了，所有的路標也消失了。他低聲詛咒，研判自己像卡里姆一樣錯過某個轉彎，走往了中國。巴桑淒淒慘慘地沿著原路往

回走，幾乎認不出周遭環境。

他極度疲憊，蹲下來研究足跡。他看得出這些軌跡太深，步伐散亂，不可能只有自己的登山鞋踩過，其他人也沿著這條路走過。巴桑做出結論：方向沒有錯。這表示他距離固定繩很近了。他拍拍上方的山坡，四處挖掘，終於找到被雪掩蓋的繩子。他挖出繩子，繫上八字環，沿著斜向的稜線往下滑，朝橫渡前進。

坡度逐漸變陡，巴桑往下垂降，越過光滑的冰。然後，出乎意料之外，繩子斷了，戛然而止。

這幾乎是不可能的，固定繩不應到此為止。巴桑盯著破爛的繩尾。他思緒混亂，只能先扔下繩子，察看周圍，希望找到另一段固定繩。他在右邊發現了一條懸在冰螺栓上、晃來晃去的細長繩子。原來的固定繩水平行進，這一條細繩則垂直下降。巴桑不知道這條奇怪的繩子會通到哪裡，或者它為什麼在這裡。但是他喜歡它在那裡的樣子。他鬆了一口氣，將八字環繫上，開始往瓶頸口垂降另外五十公尺。

這條繩子比預期中早結束，它把巴桑送到一塊不比鞋盒大的立足點。再一次，他的直覺背叛了現實。剩下的繩子到哪兒去了？為什麼繩子一直消失？

當他整理雜亂的思緒時，他上方的繩子盪到一邊，另外一個頭燈正在快速且平順地往下降。當燈光接近時，巴桑看到一個黑影，那是荷蘭隊的雪巴奔巴．吉亞傑。奔

巴停在巴桑身邊。

滿天星斗提供了些許微弱的光線。巴桑和奔巴用頭燈掃射四周，尋找下一段固定繩。下方的通道似乎無限延伸。冰塊像雨點般落在巴桑身上，有些敲中他的頭，不過沒讓他受傷。上面的冰峰像彈撥著橡皮筋，啁啾唱著，發出咻咻聲，很快就會落下別克轎車大小的冰塊。

巴桑表面上看起來很平靜，但實際上，恐懼緊揪著他的胸部，牢牢塞住他的喉嚨。

他往下看，霧氣從冰上散出，像是挑釁著要他往下跳的手指。巴桑得在沒有冰斧的情況下下攀瓶頸，但他知道這是件幾乎不可能的事情。

然而他還是嘗試了，他在冰上摳著、敲著，製造著力點，移動重心，將前爪踢進斜坡。他抓不太住冰面。巴桑往下踏，雙手摸著冰面，想找尋較軟的地方，但它就像滑冰場一樣堅硬。

他拖著腳步，顫抖著回到原先的平台，抓住繩子的尾端。巴桑被困住了。他試著對奔巴說話，但是喉嚨像酸蝕的水管，只發出軟軟的聲音。冰川倒是發出各種碎裂聲和咻咻雜音。

巴桑不抱任何希望，在太陽上升之前，雪崩或落冰就會殺了他。奔巴或其他人都沒有辦法幫助他，除非這個救星攜帶了額外的繩子。而巴桑認為這樣的事情根本不可

能發生。他相信繩子全都被用來架設瓶頸的固定繩了[165]。

「結束了。」巴桑告訴自己。他的死期到了。他維持不動，咒罵著，祈禱他能得到更好的來生。

▲ ▲ ▲

在橫渡上沿著新挖出來的固定繩前進時，麒麟看到妻子的臉。隨著離瓶頸愈來愈近，妻子的影像突然清晰起來[166]。達瓦看起來就像他第一次見到她的模樣：一位在坤布沿著溪流趕犛牛的少女，發出短促的聲音督促動物喝水，她在岸邊踩步。

在夢境和記憶中游移，麒麟感覺到那條溪流，湧進他出生的貝丁村後頭的河流中。麒麟的父親阿旺‧森杜閃出來了。伸出多年來因為犁田而變得粗糙的手指，指向一塊被千年激流磨平的大石，他用瘦骨嶙峋的肩膀抵住大石，將它往家的方向推，他要用它來支撐倒塌的牆壁。

麒麟的眼前閃過一幕幕影像，像是門簾上的纓絡串成的短片：他的大女兒策林‧南都在家裡，正在把水倒進祭壇的銅碗；他的小女兒丹珍‧富堤則把銅碗的水倒進花盆。他的弟弟阿旺在屋頂上燒杜松的樹枝，正在做祈福儀式。他的佛教喇嘛阿旺‧奧什為布堤上的幸運符唸頌。

所有他需要的面孔中，麒麟唯獨無法召喚母親。他只能看見母親遺體火化後的灰，在天空中像雲朵一樣飄動。麒麟想像拉可帕。富堤正在說話，但他不懂她在說什麼。他坐下來，在雪上打瞌睡，直到他聽懂她的話，「她告訴我，我必須活著。」於是他醒了。

麒麟專心研究被犁過的冰，他理解到巴桑之前沒有想到的：冰峰碎裂，改變了冰坡的模樣。「女神算準時刻給予最大的衝擊。」麒麟回憶著。

他小跳著沿繩子下滑，第一條繩子結束時，他很快發現拉爾斯固定在斜坡上的另一條繩子。麒麟朝下望，思考著繩子的長度？繫入繩子時，他聽到微弱的叫喊，看到扭亮的頭燈。有人在他之下。麒麟垂降五十公尺，到了兩人身旁，其中有一個人抓著繩子的尾端，像是魚抓著魚餌。麒麟把頭燈照向他們。

奔巴看起來憂心忡忡。巴桑的臉頰因為寒冷和眼淚變得粗糙，看起來很挫敗。「沒有冰斧。」他說[167]。

麒麟不知道該說什麼。當三個登山者擠在一起說話，他們的呼吸在空中形成幾團霧，好像在煙霧瀰漫的暗室裡討論什麼祕密任務。談話斷斷續續，不是很流暢。奔巴用一隻手指遮著頭燈，好讓光線不會直射別人的臉龐。經過短暫的停頓，「我去找繩子。」他說。他認為斜坡上也許還有一些老繩子。奔巴把冰斧劈進冰裡，他的頭燈沒

入黑暗之中。

「你看到了什麼？」麒麟在他身後喊叫。

奔巴繼續下降。

「任何繩子？」巴桑大叫。

就算奔巴有回應，他們也聽不到。

「他走得那麼快，我不能責怪他」麒麟回憶說。奔巴有妻子和三歲的女兒等著他，而且他已經連續攀登二十四個小時。奔巴的頭燈消失了。

巴桑轉向麒麟，不帶情緒地說，「你也可以走了。」

麒麟思考著，帶上巴桑──他沒有冰斧，沒有繩子，在這個沒有月亮的夜晚，被困在世界上最危險的山上，頭上是不穩定的冰峰──怎麼想都不是一個理智的決定。索南（Sonam），佛教美德的概念，是沒有商量餘地的，尤其是在K2上，離可以影響他的轉世的女神這麼近。她正在看著他，但是麒麟從來沒有懷疑過這是個正確的決定。

期許他展現憐憫心。他也這樣期許自己。

冰峰發出聲響。

「山只帶走我們之中的一個，是比較好的選項，」巴桑繼續說道，「去吧。」

麒麟把自己繫入固定繩的安全繩，繫到巴桑的吊帶上，然後將冰斧沒入冰中。「如

果我們會死，」他說，「我們一起死。」

巴桑和金先生相遇，以及兩人大部分的互動，都是根據巴桑的回憶，因為金先生拒絕接受採訪。作者閱讀了弗雷德里克·斯特朗對金先生的採訪，斯特朗在紀錄片《K2：來自世界之巔的呼喊》中，拍攝了金的攀登過程。此外，我們徵求 One Mountain Thousand Summits 的作者弗雷迪·威爾金森（Freddie Wilkinson）的同意，參考書中柳東一（Ryu Dong-il）對金先生的採訪。許多登山者都向我們解釋了繩索系統，包括麒麟和巴桑。卡斯·范德黑索描述休斯的死亡。對聲音的描述是根據登山者的形容。朱米克滑墜的段落，我們不知道冰塔碎裂的精準時間，但知道這是和在晚上九點殺死羅爾夫的落冰不一樣的獨立事件。羅爾夫死亡的描述，則來自對拉爾斯和西西莉婭的採訪，也參考了由埃里克·布拉克史塔德（Erik Brakstad）翻譯成英文的西西莉婭的回憶錄，以及他們的影片。影片由拉格茜爾·安布爾（Ragnhild Amble）和奧德法和安妮·荷伊達爾（Oddvar & Annie Hoidal）翻譯。

159. 一九五三年到二〇〇八年之間，六十六個K2遇難者中，有二十四個死於下山途中。

160. 根據卡斯的回憶。

161. 馬可和威爾克都無法確定和朱米克繫在一起的兩名韓國人的身分。

162. 「羅爾夫在哪裡？」這句話根據西西莉婭的記憶。後面那一句話則根據拉爾斯的記憶。

163. 見西西莉婭·斯科格的 Til Rolf: Tusen fine turer og en trist, (Oslo: Gyldendal Norsk Forlag AS, 2009), 此處根據埃里克·布拉克史塔德的翻譯。

164. 隔天早上，朱米克被發現倒掛在距雪圓頂垂直距離七十公尺處。在冰塔墜落之後，這條繩子變成還在瓶頸之上的登山者的生存關鍵。

165. 拉爾斯帶了五十公尺的繩子，以備緊急狀況之用。

166. 根據對麒麟的採訪。

167. 以下這些對話是根據對麒麟和巴桑的採訪。

CHAPTER 11

·索南·
SONAM

麒麟可以感覺到連在身上的生命重量，他的四肢像是有自我意識般地運作著。

喳。冰斧沉入冰中。

嘶、嘶。冰爪劃破斜坡。

下降約一百五十公分之後，他頓了頓，站穩，像隻壁虎緊貼牆壁維持平衡。

在麒麟右手邊的巴桑，盡力模仿他的動作。巴桑握緊拳頭打向爛爛的冰，但無法像冰斧的鶴嘴沒入冰中，於是只好抓住麒麟的胳膊，靠向他，試著保持平衡。巴桑往下踩，將前爪踢進冰裡。嘶。

他們依靠本能閱讀對方的動作，然後重複著舞步：一個人靜止，另一個下踏，靠著點頭和喉嚨發出的低響來溝通。連接他們的安全小繩，長度足以各自活動，但是他們也明白，一步走錯就可能將兩人一起拉入深淵。

微暗的頭燈光線看起來像個繭，一陣高爾夫球大小的落冰劃過那道光，落在他們的頭盔上。隨著夜轉深，冰雹轉成保齡球般的大小，讓人難以忽視。麒麟不斷閃躲落冰，他知道山很快就會釋放出更大、足以壓扁兩人的冰塊，他得抓緊時間。

幸運的是，「K2在試圖謀殺你之前，會發出警告。」麒麟說。他伸長耳朵聆聽告密者的聲音，他聽到了：史前的呻吟聲。巨大的冰塊像車輪般翻滾，撲向他。

「我不知道它會從哪個方向來，或是我應該往哪個方向躲？」麒麟回憶。往左或是往右閃？「機率各半。」

他猜左邊。他根本來不及叫喊，將冰斧往旁邊一插，然後跳過去。

在那同時，巴桑鬆手，肚子貼著冰壁滑動。他向左挪移，在麒麟的吊帶上晃著。

現在麒麟的吊帶承受了巴桑全部的體重。

唰啦。

巨冰從他們身旁擦過去，翻滾進黑色的空間裡。它撞上斜坡，揚起一陣沙塵。

兩人深呼吸。「你還好嗎？」麒麟叫喊。

巴桑盯著下方粉塵形成的柱狀霧，沒有回應。「我以為我已經死了。」

短暫停頓後，他們又開始慢慢往下行進，地形交替著藍色的硬冰層和白色的冰霜層。他們肩並肩，手握著手攀爬過這些有屋簷、穴孔、突起等地形的路段。有時候巴

桑會在麒麟扶他時，握著兩人之間的小繩。

在瓶頸中途，不知道哪裡出了問題，冰敲上巴桑的頭盔，把他打落冰面。兩人從瓶頸滾下，鼻子和下巴刮著冰。

麒麟劈打冰。

沒有抓住。

麒麟再次用力將冰斧砍入。這次敲到花崗岩，反彈力道幾乎把工具震離他的手。

滑墜得速度愈來愈快，他們已掉了一層樓的高度，兩層樓，四層樓。

巴桑摳著山坡，用膝蓋摩擦，卻沒辦法讓速度減慢。

「我們移動得太快了，幾乎不可能存活。」麒麟回憶，「如果我在電影裡看到有人在這種情況下還活下來，我一定會笑。」

但不怎麼的，他們的頭骨錯過了會敲昏他們的岩石，身體也錯過了會把他們送進空中的斜坡。安全小繩沒有斷。

他們大概滑墜了九層樓高，直到麒麟快速滑到一灘完美的冰上，冰斧的鶴嘴終於可以挖進，而儘管速度那麼快，麒麟還是緊緊抓住了冰斧。他的右手緊握住冰斧，將之斜放在胸前，左手同時將鶴嘴旋進冰中。他夾緊雙肘，展開膝蓋。麒麟的冰斧沿著山坡拖行，冰爪撲踢著，吃進一片片迸出來的冰，他的速度逐漸減慢，終至停下來。

麒麟緊緊靠在冰斧上，無法看到下方的情形。他全身顫抖，花了點時間聽著自己心臟的跳動聲。他的小腿和前臂發燙，但他喜歡感受這種痛苦，這證明他還活著。下頭的巴桑呼吸急促，大聲喘氣。所以，我們都還在，麒麟心想。他們甚至沒有肩膀脫臼，或折斷手腕。

「繼續走。」巴桑尖叫。冰峰又在咆哮了，碎片如雨點般落下。他們必須移動。要快。

麒麟照著巴桑的話語行事。他們居然存活下來，真是不可思議。現在他們離肩膀很近了，這次滑落讓他們省了不少功夫。又是喳、嘶、嘶，麒麟將冰斧和冰爪刺入斜坡，然後轉身。這裡比較平緩，巴桑甚至可以自己行動，儘管如此，速度還是太慢。

「我不知道好運能維持多久？」巴桑回憶。他一邊下攀，一邊像念誦經文般數著秒。

他們快到瓶頸的終點了，兩人仍用安全小繩連在一起。麒麟感覺上頭有什麼東西掉下來，它輕飄飄飛著，沒發出隆隆聲響。那是一塊游移的花崗岩板，正對準他們的頭顱飛過來。然而在這裡，麒麟和巴桑沒有任何閃躲的餘地。

麒麟什麼也不能做：他呼出一口氣，將自己的身體壓進冰上的凹陷中。

巴桑駝著背，想著頭盔會像可樂罐般被壓扁。

大石塊擊中了。

麒麟全身緊繃。

巴桑尖叫。

衝擊沒有出現。

岩板碰到麒麟的頭盔，然後粉碎成結晶粒的灰塵。在黑暗中，它看起來像塊大石頭，實際上只是一片粉雪。麒麟的布堆起了作用。

他和巴桑持續前進，直到抵達肩膀。霧更濃了，在遠處某個彎道附近，閃光燈閃了一下。

▲ ▲ ▲

午夜，巴桑搖搖晃晃走進第四營地，霧像蜘蛛網般擁抱著帳篷，濃霧讓他甚至看不到自己的登山鞋。在他的四周，緊張的登山者攥著對講機，把頭燈射入黑暗中。巴桑避開他們，他受不了聽到死亡人數，也沒有那個意願宣布「我還活著」。

他的冰爪嘎吱嘎吱地踩在冰面上，來到他的帳篷附近。他彎腰蹲下，開始嘔吐，接著緩緩站起來穩住自己，徘徊幾步，撞到一個圓頂帳篷。他摸索找出帳篷的門，拉開拉鍊，解開冰爪，爬進帳篷，將自己包裹在睡袋中。他試著關上大腦睡覺，眼睛卻無法一直閉著。他的思緒紛亂，不斷重播下降時的畫面。朱米克在哪裡？為什麼這麼晚了他還沒有回來？天亮之後會發現誰死了？

他的胸口突然感到一陣寒氣。巴桑看見雪像浪潮一樣席捲了他，安葬他的身體。

好像有人在敲他的頭，肺部緊縮。他透不過氣來。

他狼狽地大口喘氣，踢開睡袋。帳篷晃了晃。他翻了個身，拍拍地面，想感覺朱米克。停下來，他告訴自己：你太歇斯底里，太緊張了，回到睡袋然後放輕鬆。

他深吸一口氣，感覺空氣充滿整個肺部。他向自己保證，朱米克是強壯的登山者，他在黎明之前就會回來了。現在巴桑需要保持溫暖，好好恢復體力。他閉上眼睛。

砰隆。

一個戴著手套的拳頭撞上帳篷頂部。巴桑坐直起來，拳頭繼續搥著。他缺氧的腦袋告訴他，他進帳篷還不到一分鐘，但是透進帳篷的光線告訴他，已經過了好幾個小時了。砰隆聲來得更快。

頭昏眼花的巴桑側躺著，讓黑夜籠罩他。巴桑感覺到朱米克滾進身旁的睡袋裡，聽到朱米克平穩的呼吸。巴桑調節自己的呼吸來配合他。

在這個海拔是不可能沉睡的，但是這一次，巴桑成功閉上眼睛[168]。他在睡袋裡感覺好多了⋯不是安全的，但感覺很好。

▲

▲

▲

有些登山者認為，爐具是關乎安全的重要裝備。一顆爐頭和一罐瓦斯加起來可以比一瓶啤酒還要輕，當你在死亡地帶發現自己沒有遮蔽處，這份重量或許可以救你一命。登山者必須有爐子才能融雪來喝，以避免脫水，而脫水會讓失溫和凍傷更加嚴重。

那些在二〇〇八年八月一日受困於瓶頸之上的登山者，他們的背包有空間裝照相機、攝影機、宣傳橫幅和旗幟，卻沒有人帶爐子。他們甚至沒有帶重量不到五百克、可以防風的緊急露宿袋。

「沒有登山者會在攀登八千米山峰時，還帶著無用的重量[169]，例如爐子。」義大利攀登者馬可解釋，「你不會一邊想著露宿的可能性，還一邊朝山頂走去。」他計畫在一天之內登頂並回到營地，不打算被絕不會使用的裝備拖累。

但在八月二日凌晨那幾個小時，這位義大利人希望自己有帶爐子。在山頂擺姿勢照了登頂照，並打電話給贊助商之後，馬可花了大半夜在雪圓頂的上方走來走去，找尋固定繩、通往橫渡的路徑，或是任何看起來熟悉的東西。他循原路往回走，雙手胡亂飛舞，不斷回想走過的路徑，四處探勘，然後又回到起始處。冰的形狀不一樣了，馬可迷路了。

氣溫徘徊在零下二十度[170]，義大利人挖了一個平台休息，打算等到黎明再動身。

大鬍子上已長滿冰柱的愛爾蘭登山者杰爾‧麥克唐納加入他。威爾克還在黑暗裡走來

走去，馬可和杰爾全身發抖，頹然倒在威爾克的叫喊聲可及之處。

馬可的衛星電話還有足夠的電力，他知道該打給誰：他的導師阿戈斯蒂諾‧達波倫察，他總是親切的在馬可背後叫他「小呆瓜」。阿戈斯蒂諾也在離 K2 山頂很近的地方，沒有爐子過了一夜，但他順利下山了，只失去登山鞋的鞋墊，那是在他揉腳時被風吹跑的。馬可需要阿戈斯蒂諾的建議。

電話響了幾聲後，阿戈斯蒂諾接起。他立刻切中要害，「睡著，你會死。」他的語氣很篤定。他要馬可在早晨站起來之前，先按摩和伸展雙腿，「如果你沒有熱身，你會滑墜。」

為了節省電力，馬可沒再多說。他重新站起來，和威爾克一起來回踱步，徒勞地尋找固定繩。杰爾也站起來，凝視穹頂。「好多星星，」馬可回憶說，「像毯子一樣壓在我們身上，試著讓我們保持溫暖。」儘管如此，他在發抖，像個發條玩具搖晃著。

大約凌晨一點三十分，他們終於放棄搜尋，回到平台，杰爾和馬可坐在一起，威爾克則坐在離他們約十五公尺的地方。為了讓對方保持清醒，馬可和杰爾互相擊掌，按摩對方的腿，擊打手臂，還強迫自己抖得更厲害以創造熱能，他們唱著馬可爸爸豐齊（Fonzi）教他的、在放牧山羊時用來打發時間的民謠〈山間小屋〉，這是阿爾卑斯山的讚歌，描述群山是「可愛的小住宅，是太陽的女兒索倫姬娜居住的地方」。馬可回

憶，杰爾一定覺得很諷刺，因為愛爾蘭人用愛爾蘭樂團基拉（Kíla）的歌詞「別掉下來，別掉下來，別滑倒，別弄壞⋯⋯做你想要做的，但是要肯定那是你想要做的事」，取代原先的蓋爾語歌詞。

這不是他們想要的。馬可想要待在一個更好的地方。他專心看著下方光線形成的圓圈，那是在海拔七八五〇公尺的第四營地，一個由爐子、帳篷，以及生存希望構成的香格里拉。

▲ ▲ ▲

在冰峰的冠上，另一名男子蹲在雪地裡，正在掙扎求生。我們很難知道卡里姆・馬赫本在轉錯彎之後會有多寒冷，但他肯定受了很多苦。

失溫是不可避免的。他會顫抖，血液從手指、腳趾以及皮膚流往重要器官。如果他的體溫降到三十五點五度，就會逐漸失憶，失去方向感，痛苦和恐懼感也會變得遲鈍。降到三十度，他會暈倒。降到二十六度，心臟和肺部會停止運作。不過，這是一個可逆的死亡，如果能即時在醫院裡緩慢回溫，失溫患者可以在呼吸停止數小時之後復活。心臟和大腦在低溫時不需要那麼多氧氣，儘管失去了循環，它們通常不會壞死太多，而且在體溫升高之後可以再次啟動。

除了失溫，卡里姆肯定也凍傷了。凍傷通常從離心臟最遠的末梢發生，像是手指、腳趾、耳朵、鼻子等。細胞被冰晶圍擠，最後因壓力而爆裂。一開始會起癢，逐漸變成又深又鈍的疼痛感，類似用力壓下瘀青的感覺。當他的神經、肌肉、血管和肌腱也凍結，疼痛感就會消退，此時皮膚會褪成蠟白，然後變深成藍灰色。

但是寒冷並沒有殺死他。日出後溫度上升，讓他的血管稍微膨大，將血液送往一些正在解凍的組織，這會造成更嚴重的痛楚，遠比前一晚感覺到的還要痛。他的指頭大概會維持著凍結狀態，像木頭一樣僵硬，難以握緊冰斧。不管怎麼說，一張拍攝於八月二日早上九點五十八分的照片，顯示一個登山者──幾乎可以肯定是卡里姆──站在山頂東邊的冰峰之上。

而一張拍攝於九小時之後、同一地點的照片顯示了滑墜的軌跡[171]。卡里姆也許在起身前無法恰當地熱身，導致滑墜。他的身體沿著軟雪或粉雪滑下，形成一道曲線，痕跡停在邊緣前的不遠處。旁邊有道水平足跡，一直走到雪圓頂上方的交叉口。

<center>▲ ▲ ▲</center>

焦頭爛額、疲憊不堪的麒麟拖著巴桑進入第四營地的時候，他只想睡覺。他找到自己的帳篷，門打開了，朋友伸手把他拽進去。艾瑞克‧邁耶緊緊擁抱他。

「情況是不是很壞？」麒麟問道。

艾瑞克點點頭。八個睡袋是空的。艾瑞克把裝著滾燙運動飲料的水壺遞給他，麒麟的喉嚨還太緊無法吞嚥，只能小口小口啜飲著。他爬進睡袋，但感覺不到溫暖。他在恍惚間聽到帳篷外的騷動。

天亮後，麒麟聽到兩個上揚的聲音。帳篷外，艾瑞克和荷蘭隊的雪巴奔巴‧吉亞傑，正在討論該怎麼做。

「能見度糟透了。」艾瑞克說。美國隊必須下撤，他繼續說，你也應該下撤。

奔巴在哭，幾乎無法答話。「他下定決心要找回其餘隊員，」艾瑞克回憶說。奔巴不知道他的隊友威爾克和杰爾在哪裡。「所以我給了他一些也許幫得上忙的東西。」

麒麟在睡袋裡翻了個身，聽著艾瑞克開藥。奔巴吞下三十毫克的右旋苯丙胺（dextroamphetamine），一種供給夜班工人的藥物；以及十毫克的地塞米松。沒有人會看輕在非常情況下服用藥物的登山者。艾瑞克把藥瓶交給奔巴，以防他需要更多的劑量。

當艾瑞克低頭進入帳篷，麒麟立刻穿上登山鞋。艾瑞克瞪了他一眼，意思是⋯你也想死？

一種讓他保持清醒的精神振奮劑：十毫克的莫達非尼（Modafinil）另

巴桑遭遇虛幻的金先生是根據對巴桑的採訪。對於露宿的描述，則根據對馬可和威爾克的採訪，也參考了馬可的回憶錄 Giorni di Ghiaccio (Days of Ice, 2009)，和威爾克的回憶錄 Surviving K2 (2010)。兩人唱歌時，杰爾用愛爾蘭樂團基拉寫的歌詞，取代原歌詞，那些歌詞也是他的攀登口號。麥克·蘇醫師 (Michael Su) 告訴我們人體失溫時的狀況。埃里克則告訴我們，他給了奔巴什麼藥品。高美順在二○○九年七月死於南迦帕巴峰，而我們跟她約好的採訪是在三週之後。然而，我們獲得她談論 K2 的電子郵件，我們採訪了其他登山者，得到她談論 K2 攀登的二手資料。

168. 大約是八月二日早上六點。

169. 有幾個著名例子可以推翻這個說法。丹·馬蘇爾 (Dan Mazur) 和喬納森·普拉特 (Jonathan Pratt) 被迫在 K2 的八千五百公尺處露宿，他們存活下來，也沒有失去手指或腳趾，一部分要感謝他們帶的輕量爐子。

170. 這是馬可估計的溫度。

171. 這張照片是奔巴在晚上七點十六分從第四營地拍攝的。

172. 這些對話（以及埃里克和奔巴的對話）是根據麒麟的回憶，但有經過奔巴和埃里克的證實。

· 存活 ·

SURVIVAL

夜幕降臨時，巴桑的堂兄弟次仁 173 和大巴桑·伯帖正在嘗試破解無線電傳來的破碎片段。

這些出自不同語言、互相矛盾的報告，道出了混亂和死亡。過了十點鐘，「我們的團隊早就該回來了。」次仁回憶。一個小時過去，又一個小時過去。七個登頂的飛跳隊員沒有一個人回到營地。

次仁和大巴桑上到第四營地，準備帶領第二批韓國人攻頂。「但是沒有人想登頂了。」次仁回憶。他很擔心，於是和大巴桑各帶一壺果汁，出發尋找失蹤的隊友。

沿著肩膀，他們看到了金先生。他的皮膚乾裂，雙眼因為疲憊而無神，但身體狀況還好，可以自己回營地。他結結巴巴地向他們解釋，高女士落後了，「送茶給她喝，幫助她下來。」次仁堅持要老闆喝些果汁，並向他保證會找到

高女士，把她安全帶回來。他和大巴桑繼續沿著肩膀往上。

雲層開始形成，遮蔽了山坡。由於缺少固定繩指引，伯帖堂兄弟經常蹲下來，審視雪的輪廓，尋找冰爪的痕跡。他們輪流呼叫高女士，大喊敬語「迪迪」（姐姐之意），經過大約兩小時，聲音都喊啞了，還是沒有得到回應。

次仁遠遠看到某些東西，讓他覺得高女士不在了。在稜線高處，一個光點猛然跌下來。片刻之後，又有第二個光點跌下。天色暗到難以辨認究竟發生了什麼事，次仁擔心其中一個登山者是高女士。「親眼目睹很可怕。」他回憶說。他和大巴桑朝著光點落下的地方爬去。他們不停呼喊，聲音都啞了。

在肩膀東邊的斜坡，堂兄弟終於聽到哀號聲。男人們又開始喊叫，有女人的聲音回應。高女士沒有墜落。伯帖堂兄和她互喊，猜測她在霧中的位置，有時候聽起來似乎只有幾步之遙，有時卻像在遠方。他們往聲音來處攀爬，大巴桑看到一道閃光。

高女士在不穩定的斜坡上，抓著裸露的花崗岩，LED頭燈閃爍，一隻登山靴卡在岩縫裡，讓她動彈不得。她咬著牙笑了。

大巴桑幫忙搬開石頭，然後將她繫到自己的吊帶上，協助她走向次仁。「我們沒有交談，」次仁回憶，「她那時還沒有辦法溝通。」這對堂兄弟接過她的背包，一前一後護著她，往第四營地走去。大約在凌晨四點三十分，他們回到了營地。

抽泣的男人團團圍住高女士，用力擁抱她。一位眼睛紅腫的美國人，遞給她熱騰騰的運動飲料，並用無線電宣布，「她活著，活蹦亂跳。」次仁護送她回到帳篷，把水壺塞進睡袋，以免水壺裡的水結凍。他幫她解開冰爪，脫下登山靴。她達到一個人在七八五○公尺處可以有的最舒服狀態。當高女士在睡袋裡發抖時，次仁蹲在一旁用爐子融雪，一邊擔心朱米克。

大約十分鐘後，金先生打開帳篷，示意次仁離開帳篷走到高女士聽不到的地方。

「我們都對找到高女士如釋重負。我以為金先生要表達感激之意。」次仁回憶，「我希望他有關於其他人的好消息。」

但金先生還沒準備好要說謝謝，他帶來新的消息：巴桑‧喇嘛在帳篷裡昏過去了。朱米克和飛跳的另外三名成員──黃東金、金孝敬和朴慶孝──仍然行蹤不明，可能還在瓶頸上方的某個地方。無線電連絡不到他們。金先生擔心天氣會惡化。他要求次仁和大巴桑立即往上，把四名失蹤登山者帶回營地。

次仁點點頭，但決定先和荷蘭隊的奔巴‧吉亞傑商量。奔巴已經聽到了對話，「這太危險了。」他說。奔巴、麒麟與艾瑞克一樣，認為現在能見度太低、發生雪崩的可能性高，而且身體也太疲勞，此時進行救援只會造成更多死亡。他建議太陽升起、能見度增高後，再展開搜索和救援行動，「先別走。」他說。

次仁懷疑自己有選擇餘地。金先生是僱他來協助飛跳，而不是等待。他再和金先生談話，大巴桑在一旁聽著，臉上的表情逐漸堅毅。「也許他在想朱米克的孩子，」次仁回憶，「畢竟朱米克是我的哥哥和他的堂弟。」不管是什麼原因，大巴桑準備好要出發了。他拿了兩罐氧氣，為對講機更換新電池，灌滿幾瓶開水。大巴桑和次仁都沒有挑戰金先生的命令，「他已經付給我們一些錢，所以我們表現得像是他擁有我們的生命。」次仁回憶說。

▲ ▲ ▲

攻頂日隔天凌晨五點，威爾克評估目前狀況：凍傷奪去他的腳趾，馬可和杰爾還在他上方三公尺的平台上打瞌睡。這個荷蘭人像在解答數學公式般思考著各個變數，「我不停告訴自己一定有解決方法。」他清楚記得晚上發生了什麼事：他登頂了，固定繩消失了，他已經找了兩個小時，然後夜晚漫長似乎怎麼樣都過不完。從凌晨一點三十分到五點，威爾克獨自坐在離朋友有一段距離的地方。「我不知道為什麼我沒有走過去，坐在他們旁邊。我麻木了，無法感覺到寂寞。我就自己坐在那裡，等待太陽升起。」他回憶說。

現在陽光熾烈，他用嘶啞的聲音叫喚杰爾和馬可。馬可勉強抬起頭，開始搓揉杰

爾的大腿和前臂。威爾克則幻想著水，他已經有二十二個小時沒喝水了。他周圍的雪看上去極為誘人，他抗拒著撈一把放進嘴裡的衝動，雪水會降低他的體溫，所耗損的能量是喝水補不回來的。為了轉移注意力，威爾克掃視斜坡，思索固定繩可能隱藏的地方。當他站起來時，腳下的冰在體重的壓力下碎開，發出吱吱聲，「居然沒有發生雪崩。」他回憶說，「雪是那麼緊張。」

杰爾和馬可也在按摩肌肉後站起。他們各自散開，尋找固定繩。

威爾克拿下太陽眼鏡（glacier glasses），揉了揉眼睛。微風吹過，他的眼角膜逐漸結凍[174]，但他過了好一段時間才注意到這件事。先是朋友的面孔變得白糊糊，然後不斷閃爍，威爾克需要很努力才能聚焦。一個小時之後，視線更模糊了，變成好像從結霧的擋風玻璃窺望出去一樣。「我想著，『我幹他媽的糟透了，我不知道要怎麼辦』」我什麼都看不到，必須採取行動。」他說。

他告訴其他人自己即將失明。「我對杰爾說，『聽著，我不打算討論這個問題。我要下去，直接下去。不管方向正不正確，都沒關係。』」

威爾克握緊冰斧，踏入雪中，他直接朝下，自顧自的走進一鍋白湯中。「那是純粹的專注。」威爾克回憶說，即使他懷疑自己正走向中國，而非巴基斯坦。實際上，威爾克正在雪圓頂下方下撤。

大約走了六十公尺之後[175]，他聽到嗚咽聲。他朝聲音的方向走去，片刻之後，差點撞上讓他大吃一驚的東西——纏在一起的登山者。他們頭下腳上，倒掛在失蹤的固定繩上，同時還被另一條繩子纏住。這些登山者是飛跳的成員：巴桑的堂哥朱米克以及兩個韓國客戶。

最上方的登山者沒有倒掛，但吊帶已脫落到小腿處。在他下方十公尺，另外一位韓國人蜷在冰上，臉上有劃傷，瘀青腫起。他沒有回應威爾克的呼喊。在他之下則是朱米克，他的眼神呆滯，臉頰上有灰色冰屑，但他還有意識，會向人要求手套。

威爾克掏出備用手套為朱米克戴上，試圖理解這些人為何困在繩子裡。當墜落的冰峰切斷固定繩，這幾個男人各以一條安全繩與固定繩連接，彼此之間又以另一條繩子連接。墜落的時候，他們必定翻滾過彼此，導致最終被兩條繩子纏緊[176]。

威爾克不願想像在此處倒掛整夜有多恐怖。他把朱米克擺正一些，並表示願意幫忙，儘管他不知道自己能做些什麼。

朱米克告訴他，救援者已經出發了[177]。十分鐘後，威爾克決定離開，試著不再去想那些人。「他們正試圖活下來，」他回憶說，「但我也必須活下來。」[178]

在岩石帶後頭是一道陡峭的懸崖，威爾克掉頭，「我掛在冰斧上，差點就死了，」他回憶道，「我一公分一公分移動。」他看到杰爾和馬可站在遙遠的上方，跪在朱米

克的身邊。

「該走哪邊？」威爾克對他們叫喊。沒有回應。他疲憊到沒有辦法往上爬，只能拖著沉重的腳步往前進，在外傾的冰峰下，他看到一段繩子，那是他隊伍帶來的直徑五釐米的茵多拉繩子。它躺在雪上像是一份禮物。

▲ ▲ ▲

接近中午，威爾克迷路了[179]，他往塞尚路線的南方走去。靠著繩索的幫助，他已經過了瓶頸，但往右太多了，他到達肩膀的下方。「我真的對我在哪裡一點概念都沒有。」荷蘭人回憶著。他的視力還沒有恢復，但即使他有完美的角膜，也看不到多少。

雲障蔽了山坡，威爾克只知道自己必須往下。

他抿住嘴唇來保持水分，數著自己的步伐。「我只專注在一件事情上」他回憶說，若是遇到冰川裂隙就原路折回。

「存活。」威爾克嚴格執行和山坡保持三個接觸點[180]，在某個點上，他以為自己看到更多倖存者，他揮手，朝他們的方向前進，直到終於抵達，才發現他們是岩石。他蹲在雪地裡，深感挫折，「我沒有辦法再移動了，」他回憶說，「不能往左，不能往右，不能往下，不能往上。我沒有力氣，我真的困住了。那時候我想我應該打個電話。」

他掏出薩拉亞衛星電話，鍵盤看起來像布丁，他只記得一組電話號碼。他在電話上感覺出一組熟悉的組合[181]，在巴基斯坦時間早上九點三十分，電話接通到烏得勒支。

一聲輕輕的哈囉，妻子海琳的聲音震動了威爾克。「我還活著，」他對她說[182]。威爾克試圖讓聲音聽起來有自信，短暫的暫停後，他瞇著眼，「我想我看到前面有人。」

海琳的聲音聽起來又是震動又是鬆了一口氣，「他們正在移動嗎？」

威爾克認為是。關掉薩拉亞，他往前疾行，焦急的想要迎接救援人員。但他再度失望，那是更多岩石。

「我不敢看錶，」威爾克回憶，「時間過得好慢，我很沮喪。」他不記得自己是否睡著了。有時候，他的雙腿搖搖晃晃，好像就要倒下。他的眼睛刺痛。他要自己想著家，繼續前進。他不記得在與海琳的短暫通話中，是否告訴她他愛她。蹲在雪地上，他再次撈出薩拉亞撥號。

這一次，海琳試圖幫他定位。「你看得到布羅德峰嗎？」她問。

「我當然看得到布羅德峰。」威爾克生氣的回答。為什麼她問我風景怎樣？他當時腦中太錯亂，沒有發現這問題的重要性。K2上只有在巴基斯坦這邊的登山者才可以看到布羅德峰。

幾分鐘後，威爾克掛斷電話。這次通話讓他想起四年前的另一通電話，鼓舞了他。

二〇〇四年在聖母峰的山頂上，他曾打電話給海琳，用比風聲還要大的音量大喊，要求她嫁給他。就算在那個時候，海琳也嘗試給予他方向。「把這檔事忘掉，」她說，「安全下撤，然後我們再好好談。」威爾克理解到，這可能是她現在的感受。她要他全心專注，活下來，讓他們的孩子有父親。

每一步都懲罰著他凍傷的腳。口渴也是。隨著時間過去，他考慮著要不要像天鵝跳水般往下跳。四周都是乳白色，他不知道自己會降落在這個乳白色世界的哪裡，但縱身一躍似乎很簡單，甚至明智，他肯定會以折斷頸項的速度下降。他依賴倖存的理智抗拒這個主意。「如果我掉進冰川裂隙，」他想著，「就沒有人找得到我。」

燈光在他身邊亮起、崩解和消失。背包中，薩拉亞的電量也在消失。天色漸暗，他準備好要在死亡地帶度過第二晚。

當他慢慢朝著一群外突的岩石橫切過去，威爾克看到某個黃色的東西，那是另一個登山者，正向他攀爬過來。威爾克肯定，這個人是真的。他裹在一件被陽光漂白的大衣裡，他的吊帶上有條繩子連接到另一個人，那個人好像在睡覺。

威爾克向他們自我介紹，但那幾個陌生人已經凍了太久，沒有什麼可說。威爾克想著他們不知道在那裡等待他多久了。寂寞且失落的他，踩出一個雪坑，然後在死人的陪伴下，坐了一夜。

描述次仁、大巴桑和高的故事是根據對次仁的採訪。二〇〇九年帕多安和祖克曼在加德滿都都數次採訪次仁。二〇一〇年祖克曼在瑞士的格林德瓦（Grindelwald）對次仁做了後續採訪。次仁和金的對話是根據次仁的角度，但經過奔巴、埃里克和麒麟証實。威爾克說朱米克有提到救援正在路上，拉爾斯和高在大本營的對話證實了威爾克的說法。威爾克下降的細節是根據對他的採訪，也參考了他的回憶錄。

173. 次仁。喇嘛較為人熟知的名字是麒麟‧喇嘛，後者是他藏名的尼泊爾語唸法。我們使用他的藏名來避免混淆。其他書籍或文章裡也會稱他為麒麟‧伯帖。

174. 在這個高度若是拿下擋風鏡（比如說雪鏡），那麼就算微風也會讓眼角膜結凍，導致視線逐漸混濁，至少要六個小時才能恢復。為了避免這種情況，高海拔登山者每隔一小段時間就會閉上眼睛五到十秒，每呼吸三或四次就轉動眼球。

175. 這是威爾克和其他登山者的事後推斷。

176. 威爾克估計，朱米克和兩個韓國登山者懸吊的地方距他露宿處下方的垂直距離有五十到七十公尺。

177. 前一晚，高女士離開朱米克時答應會派人救援。根據八月四日或是五日，拉爾斯和高在大本營的對話。

178. 根據二〇〇九年在威爾克位於荷蘭伍爾斯特（Voorst）的家裡對他的採訪。

179. 見威爾克‧范羅恩的 Surviving K2, (2010), p. 127.

180. 或說兩隻腿和一隻冰斧，要維持和山坡有三個接觸點。

181. 這組號碼有設定快速鍵，但是電話的記憶體失效了，威爾克必須靠「感覺」來打電話。

182. 威爾克和海琳的對話是根據威爾克的回憶。

CHAPTER 13

魂斷天際
BURIED IN THE SKY

雪圓頂到瓶頸

馬可和杰爾按摩完肌肉後，從棲息平台站起，在威爾克之後，開始下撤。早上八點左右

183

，他們遇到纏繞在繩索上、絕望的三個人。

馬可無法分辨這二人是死是活，直到他注意到他們淺淺的呼吸聲。眼前的景象極為超現實，馬可回憶說，「也許徒勞無功。也許他們怎麼樣都會死，但是我們無法就這樣拋下他們。」

山坡相當滑，他和杰爾像螃蟹一樣移動著。

首先，他們試著讓三個人恢復生氣。馬可注意到朱米克少了一隻登山靴，於是脫下手套，包住他暴露的腳。接著在朱米克的背包裡找到一個氧氣瓶，但沒有調節器。馬可發現掉在雪地裡、還有電力的對講機，於是試了幾個不同的頻率求援，有人回應了，可惜只聽到雜音中的

幾個字。

杰爾抬起朱米克的頭，幫助他呼吸，然後嘗試旋轉懸掛在他上方的人，「他們好像吊在繩上的木偶，」馬可回憶。一個站直了，另一個就會彎曲回到原先的位置。馬可把滑雪杖卡在其中一人的腋下，想幫助他直立。

上午九點五十八分之後的某個時刻[184]，杰爾轉過身，一言不發地往山坡上爬。馬可在他身後，用杰爾的救世主暱稱喊他，「『耶穌，』我哭著。『你到底在幹什麼？』」沒有回答。他甚至沒有回頭……什麼也沒有。他繼續向冰峰的頂端走。」

馬可繼續救援工作。他把冰斧敲進雪裡，把固定繩連接到冰斧上以建立備用固定點，以免串在一起的登山者往下滑。接下來他花了更多的時間，試圖讓他們自由，也許花了一個小時，但很難評估究竟多少時間流逝了，直到最後實在無能為力，只好離開。他僅剩一根滑雪杖可以用來保持平衡，他在沒有冰斧的情況下沿著橫渡攀爬，沿著瓶頸下攀。「我用指甲摳著爬下來，」他回憶說。

下攀過整個瓶頸路段，馬可幾乎失去了走路的能力。他再也走不動了，只能爬行，在瓶頸下方碰到馬可的次仁·伯帖回憶說，「他的臀部在空中，有時候他用雙手來滑動和爬行。」

次仁和大巴桑要給馬可氧氣瓶。馬可用手勢解釋說，他永遠不會碰那東西。在他

繼續往下行進之前，這位義大利人從外套裡拿出一塊巧克力，遞給大巴桑。「他人很好，但這個動作變奇怪的。」次仁回憶[185]。

當馬可朝肩膀爬去的時候，他的神智就像他的體力，已開始走下坡。死亡地帶對每個人都會給予這種待遇。科學家懷疑較低的壓力，迫使血管中的東西往外滲漏，造成大腦腫脹。腦細胞獲得較少的氧氣而短路，神經元出錯，登山者看到和聽到不存在的東西。馬可聽到雪崩的怒吼聲[186]，看到穿著黃色 La Sportiva 登山靴的男人，衝著雪浪從他身邊掠過去。在馬可失去意識之前，他看到這名男子的藍色眼珠從眼眶中跳出來，像一顆硬泡泡糖般滾進他的手掌心。馬可確信這顆眼珠是杰爾的。

▲
▲
▲

杰爾的眼珠子還在，他也還有理智。在第四營地，兩架數位相機正對著上方山坡，雖然觀察者無法用肉眼看到救援行動，但記憶卡將一些發生的事情捕捉了下來。證據顯示，朱米克重獲自由。一張在早上九點五十八分拍攝的照片[187]顯示，穿著淺綠色羽絨裝的馬可，以及穿著紅色羽絨裝的杰爾，在處理纏繞著朱米克的繩索。另外一張較晚拍攝的照片，顯示朱米克已經擺脫那堆繩索[188]。次仁和大巴桑在大約下午三點的時候，看到朱米克在瓶頸附近。一張下午三點十分的照片則顯示，朱米克死在

朱米克不可能從纏住他的繩索中滑出，然後滑到他的屍體被發現的地方：他必須至少橫切約三百公尺，才會到附近。而朱米克不可能靠自己的力量掙脫繩索190，所以在馬可離開之後，杰爾顯然幫助了朱米克。以下是可能發生的過程：

上午九點五十八分之後的某個時刻，杰爾吃力地爬上五十度的斜坡，留下馬可和三個纏在一起的男人。杰爾大概沒有聽到馬可的喊叫。雪蓋住了聲音，羽絨裝的帽子也擋住了聲音。根據馬可的說法，杰爾沒有轉身，持續爬往繫著固定繩的固定點。

向上跋涉的過程鐵定相當漫長，也許有一百公尺，考慮杰爾當時的狀況，這段路可能花了他一個小時。墜落的冰峰至少拔出一個冰螺栓，而杰爾上升的距離長到足以讓他從馬可的視線中消失。杰爾辛苦地往上爬，每走幾步路就得停下來做壓力式呼吸。

許多救援技術都要求登山者抵達繩索的固定點，杰爾曾經在阿拉斯加練習過這類技術。當他抵達固定點，他必定研究過冰螺栓，衡量過冰螺栓的抓著力。他可能將冰螺栓壓進冰中的更深處，以便建立穩定的繩索系統，來解除主繩的受力。

不同於好萊塢電影，實際的高山救援是節奏緩慢、技術性高的工作，並將風險控管的重要性放在速度之上。一般會打上一系列複雜的繩結。我們可以想像，杰爾寒冷的雙手笨拙地打著他已練習得滾瓜爛熟的繩結。

在阿拉斯加經營上升道路嚮導公司（Ascending Path）的馬特‧松迪（Matt Szundy），曾經教導並測試過杰爾的救援技術，他推測杰爾「可能在第一個固定點附近，使用在背包中的備用冰螺栓，架設了第二個固定點，」然後使用普魯士套結，義大利半扣繩結，建立了一系列像滑輪一樣的繩結和繩環，藉由摩擦力和槓桿作用，鬆弛了主繩，而強壯的後備固定點，讓受困登山者被鬆開時，不致滑落[191]。

在架設好繩索系統後，杰爾往下朝那群人走去。他必定解開那些登山者，並且幫助重獲自由的登山者裝備自己。朱米克少了一隻登山靴，杰爾也許從另外一位登山者身上拉下一隻登山靴給朱米克。照片顯示朱米克最終得到自由，可以站立。

杰爾無力拯救最上方的登山者，根據馬可和威爾克的記憶，那人無法起死回生。

一張在晚上七點十六分的霧面相片顯示，那位登山者攤在山坡上的方式，和早上拍攝的照片是一樣的。

但杰爾可能援救了在中間的登山者，但現有的證據無法確定。三張救援現場的霧面照片，顯示那個人的位置沒有改變過，三張照片的拍攝時間為早上八點零六分、九點五十八分，以及晚上七點十六分。但是兩個目擊者[192]相信，他們看到他在橫渡上與杰爾和朱米克一起。也許在照片中的身形是其他東西，比如說一堆被丟棄的繩子。

雖然韓國人受了傷且虛弱，但有可能他恢復足夠的元氣得以繼續攀登。也曾有登

山者從長時間昏迷轉變成可移動的狀態，比如說一九九六年的德州登山者貝克‧威德斯（Beck Weathers）。那一年貝克在接近聖母峰山頂的位置，暴風雪以將近每小時一百三十公里的速度席捲了他。貝克因失溫陷入昏迷，他的隊友認為他再也不會醒來而離開了他。但隔天早上，貝克睜開眼睛，掙扎著站起來，開始走向營地。「我既不常去教堂，也不是特別相信有神祕力量的人」他後來寫道，「但我可以告訴你，在最後一刻，我的身體深處有股力量拒絕死亡，然後引導我。我看不見，一路跌跌撞撞，基本上就是一個死人在行走。」[193] 韓國人或許受了傷，朱米克的腳大概也嚴重凍傷，但是在兩人跟著杰爾爬上橫渡時，他們可能有和威德斯一樣的感覺。

根據大巴桑的無線電，在路途上的某一處，第四個人加入了他們。這個人是誰？可能是前一晚消失的第三個韓國人，也有可能是巴基斯坦籍的高海拔揹伕卡里姆‧馬赫本。照片顯示卡里姆在寒冷中獨自過了一晚，從冰峰冠上滑墜下來，自我制動，沿著自己的步伐溯回與雪圓頂的交會處。卡里姆可能在那兒遇上了他們。

不管這群人是誰——確定有朱米克和杰爾——這四個人[194]拒絕死亡，沿著橫渡步

▲
▲ ▲
▲

履蹣跚地前進。

接受了馬可的巧克力之後，伯帖堂兄弟繼續朝著瓶頸爬去。下午三點不到，大巴桑領先次仁約有三百公尺，他往前看，興高采烈地用無線電報告他看到的景象[195]。「朱米克還活著，」他喊道，「在他身後是三個穿著紅色羽絨裝的男人。」他無法分辨他們是誰。

收起無線電，大巴桑可能向朝他走來的男人揮了揮手，並且對他大聲喊叫，心情必定放鬆許多。不料一大塊冰突然落下——他也許聽到了冰裂的聲音——擊落橫渡路段上的某人，根據大巴桑在無線電上的描述，可能是杰爾。「墜落的冰砸到一個身穿有黑色補釘的紅色羽絨裝的人，」大巴桑在對講機上，對著奔巴‧吉亞傑和次仁喊著，「現在只有三個人在下撤。」

大巴桑可能試圖加快腳步，急於帶領三名倖存者走出落冰路段。朱米克在三人的最前頭，所以大巴桑一定是先到了他的身邊，也許兩個堂兄弟互相擁抱，也許大巴桑給了他一些水、果汁，或是氧氣瓶。他確定有將朱米克繫到繩子上。當兩名穿著紅色羽絨裝的登山者接近大巴桑時，他必定曾大聲安慰他們，確保他們的平安。

然而這些動作都是徒勞，雷鳴般的潮浪從山上奔了下來[196]。

與傳說中不一樣，大喊大叫或變換聲調高低並不會引發雪崩，但是任何可以改變雪的形狀的動作，都可能引發雪崩：落石、融冰、雨水、冰雹、地震、踏步。十次雪崩裡有九次，是由受害者本人引發。

雪崩有各種形式：冰，散粉，沉重的濕雪，岩石和冰川流動。登山者在八月二日上午穿越的地形，已經準備好開始一場乾雪板雪崩。根據登山者的回報，每一次他們踏上那裡的雪，就可以聽到很明顯的吱裂聲，還可以在雪的表層看到裂縫直穿而過。那時他們沿著四十度的雪坡下攀，正是介於乾雪板經常產生的二十五到四十五度之間。雪已經層層堆積了數個星期，前幾天氣溫開始飆升，導致雪層鬆動。

經驗豐富的登山者會注意到危險的徵兆，但即使有最先進的設備，也無法精準預測雪崩。它取決於雪的粘性，冰晶的大小和密度，坡度，地形，溫度，溼度，觸發點的位置和施力情況。廣義上來說，雪板雪崩發生於上層的雪從下層的雪上滑落，所以任何讓兩層雪間的空間更光滑的條件，比如說水樣的或是呈滾珠狀的冰晶，或者任何加重上方雪層壓力的條件，比如說更多的雪，都會增加雪崩的可能性。

很多人想像的雪崩，是大量鬆散的雪和冰從山坡上翻滾下來，好像 BB 彈從斜

板上滾下來一般。實際上，它更像是從桌子上滑落的盤子。起初，一大塊雪板掙脫山的束縛，開始從山坡上往下移動。當速度愈來愈快，雪板破碎成越來越小的碎片，終於顆粒細微到可以像水一般流動。最底部的雪則細如糖粉。大部分的雪崩約以每小時一百一十二公里的速度移動，大的雪崩則可以達到每小時三百二十二公里的速度。流動的距離可達數公里，流經山峰和山谷，摧毀沿途的樹木、房舍，甚至整座城鎮。

那天最後一次、致命的雪崩突然發生，伴隨著巨大的雷鳴聲響。卡里姆想必知道該聲響的意義。他們只有一秒半的時間，不足以逃離雪板。

在聲響發生後不久，雪板從四個人腳下滑出，不到一秒鐘，雪應該就開始以每小時十六到五十公里的速度移動，雪板破碎成巨大的碎片。再過兩秒鐘，雪崩應該就以每小時十六到五十公里的速度滑動，碎片進一步破碎成更小的碎片。表層雪的移動速度，比底下的雪來得更快，也攜帶更多的能量，造成翻滾的動力。接下來的五秒鐘，滑動的速度更快了，翻騰的雪像是衝浪者乘著的浪破碎掉一般，在這個時候，四個人不會再知道何處是上方。當這種情況發生在水中時，衝浪者有時稱之為「在洗衣機裡翻攪。」

混合著空氣的雪，塞入登山者的肺，堵住他們的嘴、耳朵和鼻子。他們的雪鏡、帽子和手套被扯掉。大巴桑和朱米克用短繩繫在一起，互相纏繞拉扯，顯然折斷了他們的脖子。下午三點左右，奔巴看見大巴桑和朱米克從他身旁滾過，三點十分，兩人

確定死亡。從奔巴的照片中可以看出，兩人的身體和繩索緊緊纏繞在一起，周圍的雪夾雜著血跡和皮肉組織。

大約八秒之後，雪流達到最大的速度，介於每小時六十四到一百三十公里，然後開始減緩。一旦速度開始放慢，大概幾秒鐘後雪崩就會停止。雪或許也給了他們足夠的緩衝，讓他們保持清醒。

一個訓練有素的登山者，會試圖在臉龐周圍製造空間，在雪崩完全停止之前製造一個空氣囊，然後想辦法揮動並張開胳膊和雙腿，讓自己更容易被找到。

一旦流動停止，他周遭的雪會緊緊壓縮他，連動根手指也沒有辦法。吐口水看看哪個方向是上方也無濟於事，這時除了使用鏟子，是動不了像水泥一般硬實的雪。在這種情況下，登山者所能做的只有等待，期盼，以及將肺裡的雪咳出來，試著放鬆以減少氧氣的消耗。

空氣可以穿透堆疊密實的雪，足以維持人類的生命。然而，溫暖的氣息會融化臉部周圍的雪，這些融化的雪不可避免地會再度凍結，形成圍住登山者頭部的冰膠囊，阻礙新鮮空氣的循環流通。登山者被迫反覆吸入呼出一樣的空氣，氧氣濃度愈來愈低，最後導致登山者窒息。

在這個過程中，心臟一開始會加速跳動，呼吸也加快。從這種狀態被救活的人們，

一般記得看到一絲光亮或是通往光芒的隧道。許多人認為它是一種宗教經驗。科學家也有他們的解釋，但從未在實驗室裡驗證過：氧氣不足會導致視力變差，視野縮小，產生不斷收縮的隧道光的錯覺。倖存者將其形容為天堂體驗。

窒息四分鐘後，大腦進入躁狂版本的快速動眼（REM）睡眠狀態。一些研究人員認為，這種腦電波模式會延遲對神經元的損害。從這個狀態被救活的受害者都有提到，過去的生活會像電影般從眼前閃過。他們覺得放鬆，像是落入禪定般的境界，這樣的經驗曾經把無神論者變成信徒。

之後，心臟的跳動頻率會減緩到大約一分鐘三十次。然後心臟開始不規律的跳動，很快變成完全停止，像果凍一樣在原地微微顫動。呼吸減慢，然後停止。身體冷卻。大腦中的電波活動減退，中樞神經系統逐漸停止運作。

如果登山者沒有在嘴前做出空氣囊，會在遭活埋後三十五分鐘之內死亡。如果有空氣囊，可能會有九十五分鐘的時間[197]。但是，如果他們的身體迅速冷卻，他們可能會在生死之間的懸浮狀態，存活好幾個小時⋯⋯心臟停止，大腦只有部分在運作。兩者都能夠被召喚回來。先進醫院裡的醫生也許可以讓他們起死回生。

但八月二日的被雪崩埋葬的男人，從來沒有被發現。他們在雪底下冷卻。

▲
▲
▲

在大巴桑下方三百公尺的次仁·伯帖看到雪崩朝自己奔過來時，他朝最近的大岩石衝過去，然後抱住它，閉上雙眼，將頭縮低開始祈禱。雪打在岩石上，從他的兩側及上方呼嘯而過，發出像噴射機起飛時引擎的聲音。冰粒灑下，狂飛的雪粉打著他。

他尖叫，卻聽不到自己的聲音。冰雪湧進他的嘴巴和鼻子裡。

隨著轟鳴聲逐漸減弱，次仁睜開眼睛，用手套擦抹，他只看得到空氣中的雪霧。

他再度大喊，整片的白似乎吞下他的聲音，製造出空洞的靜默。他試著呼吸，感覺懸浮的冰粒塞滿了喉嚨。他咳嗽，悶哼了一聲，呼呼喘氣，他繼續抱著大石。

他身邊的雪粉慢慢沈降，陽光逐漸穿透過來，當耳鳴聲停止，次仁搖搖頭，甩掉頭髮上的冰。他放開手，環顧四周，只見到刨過的雪，黯淡和死板的雪。遠遠的下方，雪扇狀展開成一道堤，次仁知道那是座大型墳墓。他尋找著任何可以辨識出紅色羽絨裝的痕跡，但他只看到大塊的冰和雪，找不到被埋葬的人在何處的線索。他大聲叫喚其他登山者，喊著朱米克和大巴桑的名字，但「女神把他們隱藏得很好。」他無意識地把一隻登山靴，放在另一隻登山靴前面，漠然地往前走，幾乎沒看到從第四營地趕來幫忙的巴桑·喇嘛。上氣不接下氣的巴桑對次仁說，他和奔巴儘可能快速上攀過來

幫助倖存者，「什麼倖存者？」次仁回答。次仁完全不想描述自己看到的景象，他轉身切過斜坡，走到一個外凸的岩石邊，然後頹然倒下，身體顫抖著。

巴桑蹲在他身旁，把水壺遞給他，但次仁不想喝，他凝視礁石般的雲層，望著雲層上方及下方的天空良久。「我不認為我會失去我的家人，」他說，「在我心裡的某個地方，我覺得我會在下面看到他們。」[198]

對纏繞在繩索上的登山者的描述，是根據對馬可和威爾克的採訪，以及奔巴和拉爾斯拍攝的照片。大巴桑的無線電呼叫，則根據對奔巴的採訪。我們假設該場雪崩為乾雪板雪崩，是參考了次仁的描述和當時的照片，發現當時的條件和乾雪板雪崩產生的條件一致。其中，許多書籍都描述雪崩產生的條件以及發生時的狀況，並且告訴讀者在雪崩發生的時候，應該如何因應。其中，大衛·麥克朗（David McClung）和彼得·舍雷爾（Peter Schaerer）撰寫的 The Avalanche Handbook（Seattle: The Mountaineers Books, 2006）是很好的參考資料。麥克·蘇醫師提供了許多關於窒息和死亡的細節。次仁和巴桑之間的互動則主要根據對次仁的採訪，並佐以對巴桑以及朱米克的母親加姆的採訪。

183. 一張拉爾斯在早上八點〇六分從第四營地拍攝的照片，顯示出馬可和杰爾第一次碰到纏繞在繩索上的登山者，以及威爾克正在他們下方下撤。

184. 奔巴在早上九點五十八分從第四營地拍攝的照片，顯示馬可在朱米克頭上彎著身，而杰爾跪在他身旁。

185. 馬可不記得自己給過次仁和大巴桑巧克力。

186. 馬可不相信自己的經歷是幻覺。二〇一〇年當紀錄片製片尼克・瑞安採訪馬可的時候，馬可承認那個人可能是任何穿著黃色La Sportiva Olympus Mons Evo登山靴以及紅色羽絨裝的人。杰爾和卡里姆兩人都穿著這樣的裝備。

187. 奔巴從第四營地拍攝的照片。

188. 奔巴在晚上七點十六分的時候，從第四營地拍攝的照片。

189. 下午三點十分的時候，奔巴在一、兩公尺外的距離，拍攝朱米克和大巴桑的遺體。

190. 這是威爾克和馬可的評估，他們也是最後見到活著的朱米克的倖存者。

191. 也許杰爾使用了較簡單的系統：也許他用了第二條繩子承載兩個活著的登山者，然後割斷第一條繩子。

192. 大巴桑和次仁，本章後面的文字也會提及。

193. 參見貝克・威德斯和斯蒂芬・米肖 (Stephen G. Michaud) 合著的 Left For Dead: My Journey Home from Everest (New York: Villard Books, 2000), p.7.

194. 大巴桑和次仁總共看到四個人，大巴桑並在無線電上報告了這個數字。

195. 奔巴在嘗試救醒馬可的時候，收到這則無線電訊息。

196. 次仁表示聽到雷鳴般的聲音。

197. 死亡的定義在不同醫師、文化和法律間都不一樣。我們定義死亡為呼吸和循環停止的那一刻。

198. 根據對次仁的採訪，並經過巴桑證實。

CHAPTER 14

• 無畏五虎 •
THE FEARLESS FIVE

把巧克力給伯帖堂兄弟之後不久,馬可就倒下了。疲憊戰勝了他,馬可在瓶頸路段下方,攤開四肢,將頭枕在軟雪上休息。隨時都有可能發生雪崩,把他生吞活埋,但他繼續睡著,在清醒與不清醒之間遊走。

大約下午三點,一陣嘶嘶聲驚醒了他。有個暗色的東西,像隻鼻涕蟲一樣,貼在他的鼻子和嘴巴上。他直覺地將它拉開,咳嗽,甩動著他的頭,拉扯鼻涕蟲的橡膠皮。他沒能把它從臉上拉開,於是用手指撬著接觸的地方。終於那東西鬆動了,不再吸附在他的臉頰上,但一個細長形狀的東西,一隻手腕,把它按回去。馬可徒勞無功地拍打和捏它,但那東西不為所動。嘶嘶聲放大成咆哮聲,乾燥的空氣吹進馬可的喉嚨,順著氣管進入肺部。

他不情願地吸進一整肺接著一整肺的氣

體，隨著呼吸，他的視線和頭腦都逐漸清晰。他意識到臉上的東西是氧氣面罩，而荷蘭隊的雪巴奔巴‧吉亞傑正壓著它。嘶嘶聲是從接在氧氣瓶上的調節器傳來的。「馬可，」他耳邊傳來奔巴安撫的語調，「馬可，馬可，馬可，我想幫忙。」

然而馬可不想要這樣的幫忙。為了避免那個瓶子，他已經受了很多苦。現在每一次呼吸都是在毀滅他無氧攀登的紀錄。為什麼是現在？在他已經如此接近最高營地的時候，他要投降？為了滿足記錄員，他得重新攀爬殺人峰。更何況，義大利的媒體也許會挖出他在二○○四年使用氧氣登頂聖母峰的歷史來嘲諷他 [199]，他們會稱呼他為「用瓶子的人」。馬可拉開氧氣罩，使用氧氣是他最不想做的事。狂怒的馬可抓住奔巴伸出的手臂，自己站了起來。

他們正要開始下攀，一個東西從山坡上彈跳下來，馬可認為是氧氣瓶，奔巴則看到一顆石頭。不管是什麼，這個東西重重打中馬可的後頸，讓他痛得跪下，血從傷口流下來。一場小型雪崩朝著他猛烈衝過來，威脅著要帶他一起走。這短短幾秒鐘，馬可覺得自己好像飄浮在空氣中。

奔巴「像是一頭保護孩子的母獅 [200]」，他抓住馬可的頸背，將他拖離緩緩而下的雪流。雪從兩人身旁掠過，空氣中漫著雪粉，掃走大巴桑和朱米克糾結在一起的身軀。馬可一陣反胃，於是閉上眼睛。奔巴則像驗屍官般，泰然拍下照片。

兩人的左方躺著那個吃了馬可巧克力的人。繩子將大巴桑的屍體綁在朱米克身上，這對伯帖堂兄弟頭對腳並排著。馬可吸了一口氣，把頭轉向別處，在奔巴拍攝雪地上的血腥條紋時，想著遠比自己失去光澤的紀錄還更糟糕的事情。

雲層移進，「好像要掩蓋災難。」馬可回憶說。他與奔巴肩併肩攀爬，沿著五十度的斜坡朝肩勝行去。這場惡夢真實的讓他們難以談論，兩人沉默地往第四營地前進。

▲ ▲ ▲

隔天，尋找威爾克的任務，變成延伸到太空領域的合作。

當他漫遊下山，迷失路徑的時候，由美國軍方安置的GPS衛星，正在他頭上兩萬公里的地方繞行著，同時把信號投射回地球上。威爾克的電話抓到了幾個GPS信號。根據信號發送的時間以及衛星的位置，電話中的演算法計算出所在的經緯度。

每一次威爾克打電話給妻子，這支二一二‧五克重的電話便會將GPS座標靜靜拋給非洲赤道區上方三萬五千公里的薩拉亞通訊衛星，再傳給位於杜拜的伺服器。

數據在伺服器上方三萬五千公里的薩拉亞通訊衛星坐了一整天。薩拉亞的阿聯酋辦公室拒絕釋出任何有關威爾克位置的資訊。該公司以毫不妥協的保密性為豪。美國軍方使用薩拉亞衛星電話，間諜、皮條客和政客也使用同樣的衛星電話。薩拉亞的政策能夠保護客戶不受暗殺者的

威脅。該公司擔心，披露威爾克的位置會將他置於危險中。薩拉亞需要本人的許可。

不幸的是，現在很難找到用戶本人。威爾克的遠征科技提供者湯姆‧休葛蘭（Tom Sjogren）和薩拉亞溝通，「我們必須說服他們，在 K2 的七千九百公尺處迷失的客戶，有和擔憂恐怖分子要求贖金不同的顧慮。」經過數小時的談判，再三保證自己沒說謊，休葛蘭成功了。八月二日下午 201，他從薩拉亞處取得數據，在 K2 的 3D 地圖上標出威爾克的大略位置，然後把資料用電子郵件傳給遠征隊經理馬騰‧范埃克 202。

馬騰當時在烏得勒支的阿基米德運河船上，他分析威爾克的最後已知位置、山區照片，以及路線資料，驚訝地發現大家都找錯了地方。每個人都以為威爾克在第四營地上方的某處，登山者花了數個小時，用望遠鏡掃描該區。但馬騰研判威爾克應該在第四營地下方，塞尚路線南方，海拔七三一五公尺左右的地方。馬騰將這個資訊傳到 K2 基地營。

在基地營，哀傷的人們舉起雙筒望遠鏡，搜尋馬騰描述的區域，就連在大風雪中被威爾克趕出帳篷的塞爾維亞人荷塞利托也主動提供協助。「我甚至會爬上去幫助那個混蛋，」荷塞利托回憶，「現在沒有時間不滿。」儘管有線索，還是沒有人看到威爾克。霧遮蔽了第三營地和第四營地，很多人心想：威爾克可能很強悍，但 K2 更強悍。

塞爾維亞隊的廚師納迪爾不這麼認為，「威爾克不是那種會放棄的類型。」從第

二營地救回沙欣之後，納迪爾回到廚房，但他希望自己除了準備午餐之外，還能做些什麼。他並不指望能找到威爾克，他只是覺得，如果還沒有人看到他，自己就應該離開燒烤架。「反正大家都沒有胃口，」他回憶著。其他人放棄了，然而納迪爾繼續掃視斜坡，儘管他能見到的只有雲霧。

下午三點左右，霧散了些，納迪爾發現在第三營地之上、塞尚路線的南邊有一個點，那正是GPS幾何學預測的位置。剛開始，那個點看起來像是岩石，但是幾番研究後，納迪爾做出結論：它毫無疑問是橘色的，而且正在移動，「一定是威爾克。」──他身穿芒果色的North Face羽絨裝。不過片刻之後，霧又捲進來，其他人無法看清那個地點。

三個半小時後，大霧消散，美國人克里斯‧科林克（Chris Klinke）看到了那個橘色的點[203]。那鐵定是倖存者，克里斯欣喜若狂，通知了其他人，基地營呼叫威爾克在第四營地附近的隊友卡斯‧范德黑索。

根據基地營經由無線電給他的方向，卡斯朝那個點下降。天色漸暗，他打頭燈，但很快發現電池用完了。卡斯蹲下來，打算更換新電池，手指卻因寒冷而僵硬，不慎弄掉所有的電池。卡斯被迫停下，只好從背包中拉出睡袋，像壽衣一樣裹在頭上，他就這樣在那裡等待天明。他在距離威爾克不到七百公尺的地方度過一夜。八月三日第

一道曙光出現時，他在第三營地附近截獲了最後一位倖存者[204]。

威爾克可以行進，但是步伐像機器人。他的臉看起來像烤青椒，下嘴唇腫脹，眼睛像被滾水燒過一樣。卡斯認識威爾克二十五年了，他像熊一樣抱住他的朋友，兩個男人開始哭泣。「我以為我再也見不到你了。」卡斯說。威爾克幾乎說不出話，只顧著灌下一公升的飲水。他的喉嚨現在濕潤了，能發出粗啞的聲音，但卡斯完全聽不懂他在說什麼，經過好幾次重複，心急如焚的卡斯才終於聽懂朋友的話語。

「我很好，」威爾克說，「我感覺很好。」

▲ ▲ ▲

巴桑回憶說。

在基地營，空蕩蕩的帳篷讓每個人都感到不安，但首位受害者的圓頂帳篷是最奇怪的。隨著冰川逐漸消融，德倫的紅藍色帳篷好像一百二十公分的基座抬高，變得十分顯眼，沒有人能忽視它。現在帳篷看起來更像是座白塔。「我試著不去看它。」

對巴桑而言，進入自己的帳篷已經讓他不能忍受。帳篷內，堂哥們的睡袋捲在角落，朱米克的襪子成對疊在一起，大巴桑的錢包卡在鞋子裡。這整齊的空間打擊著巴桑，他很難不去想他的堂兄弟被冰川埋葬、碾成廢棄物。

他不知道該怎麼處理他們的裝備，包括羽絨手套、太陽眼鏡、大衣和睡袋，都是值錢的東西。飛跳提供這些裝備，巴桑懷疑他的家人能否接受任何有可隆公司縫學生樹商標的東西。他離開帳篷去詢問另一位堂兄、同時也是隊伍的廚師，他應該怎麼做。

「拿任何你想要的東西，」阿旺回答，「對他們而言，你是個陌生人。再過幾個星期，金先生連你的名字都不會記得。」205

巴桑不在乎。他也不想記住他的名字。

巴桑長嘆，哭泣，阿旺抓住他的肩膀。「我有一個好消息。」他說。在攻頂日的前一天，阿旺接到來自加德滿都的電話。朱米克的妻子達瓦·桑姆在七月二十九日生下一個男孩。阿旺曾試圖用無線電呼叫最高營地的新爸爸，要給他一個驚喜，但是地形阻礙了通訊，然後朱米克過世了。阿旺獨自守著這個好消息，現在，他終於能盡情地向巴桑訴說寶寶的一切：是個健康的男寶寶，取名為仁仁（Jen Jen）。

嬰兒的誕生振奮了一些倖存者，高女士到處宣布這個消息。在塞爾維亞帳篷的遠征隊廚師納迪爾聽著她的報告，想像著這個出生不久就失去父親的孩子的未來。他用木槌敲一片粗短的金屬鶴嘴，在鋁製晚餐盤上刻下一些字母，然後拿出簽字筆。他擦亮餐盤面上卡里姆·馬赫本的字樣，加上「HAP PAK」幾個字母，標示他為來自巴基斯坦的高海拔揹伕。

納迪爾和助手尼薩爾‧阿里（Nisar Ali）帶著幾個紀念餐盤，健行到基地營上方那個腐臭的吉爾基紀念碑。納迪爾用釣魚線把閃亮的餐盤綁在石頭上，尼薩爾‧阿里則找出一個氧化陳舊的餐盤，上頭刻著他父親的名字—死於一九七九年法國遠征隊的高海拔揹伕拉什卡‧汗（Lashkar Khan）—他把餐盤擦亮。二〇〇八年，紀念碑總共新加了十一個名字。

第十二個和第十三個餐盤奇蹟的沒有加入行列，威爾克和馬可一瘸一拐地走進基地營，瘦的只剩下皮包骨，但都還活著。艾瑞克把荷蘭隊的炊事帳改成野地醫院，讓他們坐躺在西西莉婭的肥皂泡圖樣充氣沙發上。他照顧過的倖存者多數需要食物、飲水以及睡眠，或者需要消毒並覆蓋水泡。然而威爾克和馬可需要的不只如此，他們簡直是活著的屍體，在死亡地帶過了三天的威爾克輕了十公斤，他的腳因為凍傷變成紫色，大部分的皮膚則變得和起司一樣。馬可也有嚴重的凍傷，以及腦震盪。

很難估計凍傷究竟有多嚴重，艾瑞克將他們的腳浸在溫水中。他將溶栓藥物阿替普酶（alteplase）以及抗凝血劑肝素（heparin）注射到威爾克體內。如果疼痛加劇，他就給他們嗎啡和池西畔（Valium）。麒麟則擔任醫生的助手。他傳遞物資給艾瑞克，監控點滴，保持水溫，端給他們茶、麵包和能量飲料。在休息時間，他則走到營地中心他建起的佛塔處祈禱，感謝女神讓自己活著。

在營地的另一端，飛跳的倖存者安排著自己的救援。阿斯卡里航空已經開價六萬美金[206]。這趟直昇機飛行不但昂貴而且也非必要，但巴桑和韓國人即將要飛回城裡。

當艾瑞克聽到這個消息，他想到死去揹伏的孩子。「如果飛跳省下這六萬美金，像我們一樣徒步出山，」他向麒麟說，「他們可以讓這些孩子生活無虞。」

▲ ▲ ▲

無畏五虎提供奇特的計程飛行服務。這個巴基斯坦軍隊的精英單位，駐紮在斯卡都鎮以防衛錫亞琴荒原（Siachen）[207]。錫亞琴是位於 K2 東南方八十公里的冰川，海拔六四〇〇公尺，它不具戰略重要性，卻是印度和巴基斯坦的爭議領土，於是成為世界上最高的戰場。這兩個國家對於邊界的劃定沒有共識，從一九八四年開始，就為了冰川的控制權爭執不休。戰爭已經奪走超過四千條人命，其中大部分死於腦水腫或肺水腫。二〇〇二年，兩國協議停火，但無畏五虎還是常駐於此，以防戰火重起。

八月的頭幾天，K2 搶走印度的風頭。外國公民需要幫助，而經常被詬病的巴基斯坦軍方得到公關機會。當悲劇傳出，無畏五虎的飛行員站在食堂中的平板電視前，螢幕對面有個柔軟的真皮沙發，但飛行員從沒想到要坐下來。「我們隨時可以行動。」阿米爾．馬蘇德少校說。他接受的訓練讓他可以在兩分鐘內著裝完畢並且起飛。用破

碎英語和同事交談的他感到焦躁不安。「我不喜歡執行救援任務之前的等待。」馬蘇德點出無畏五虎的五大原則：犧牲，勇氣，忠誠，驕傲和榮譽，其中並不包括耐心。

一開始，馬蘇德只能觀看巴基斯坦GEO電視網路的報導。威爾克和韓國隊已經被空運出來了，但是馬可六號時還在營地，而大風延遲了起飛。

「在低海拔地區或飛行條件更好時，你有犯錯的空間，」其中一位飛行員蘇萊曼‧艾爾‧費薩爾少校（Suleman Al Faisal）說，「在喀喇崑崙我們沒有這個空間，每一次的飛行任務都是高風險。」海拔高度讓直升機的操作變得極端複雜。螺旋槳產生的下洗流取決於空氣的密度，空氣愈稀薄，螺旋槳就必須花更大的功夫來產生相同的上升力。油料燃燒也更沒有效率，這代表可以飛行的時間更短暫。喀喇崑崙地區無法預測的大風、瞬間改變的能見度，以及崎嶇的地形，都進一步提高風險。不過被援救者很幸運，無畏五虎是世界上最好的高海拔飛行隊伍之一。成員都是從訓練有素的巴基斯坦戰鬥機飛行員中選拔出來，再經過多年訓練，才能從事喀喇崑崙的飛行救援任務。

戴著飛行太陽眼鏡、一臉烏黑鬍子的馬蘇德，一邊等待，一邊監看天氣，終於在中午十二點三十分，他的救援隊得到飛行許可。一百二十秒內，馬蘇德的團隊憑著誓言放在記憶裡的清單，執行了大約兩百道的機械檢查，坐進直昇機內傾斜的座位，扣上安全帶。馬蘇德完全信任他的機器。這架採用單螺旋槳的綠色松鼠B3神祕號直

昇機，和二〇〇五年降落在聖母峰頂的直昇機是同一種機型[208]，馬蘇德熱愛它在高海拔的能力。神祕號的螺旋槳快速旋轉，用來降落在冰雪地形的著陸滑墊升起，它往東飛去，後頭跟著另一台直昇機。除非馬蘇德的任務失敗，備援直昇機不會落地。兩台直昇機的機頭微微朝下，沿著巴爾托洛冰川，朝K2的方向飛去。

五十五分鐘之後，他在基地營的上方盤旋，當時陣風每小時三十二公里，是相對溫和的風速，登山者把襪子綁在冰斧上，讓馬蘇德更容易觀察風向的變化。神祕號往冰川處下沉，砂粒射進空中。「好像在果汁機裡，」馬蘇德說，「你什麼都看不到。」

當直昇機踏上冰面，來自馬卡魯地區的登山者仁金・雪巴（Rinjing Sherpa）[209]背著馬可奔向機艙，把他放進直昇機後方，再轉頭小跑回去。他把頭放得低低的，避開飛濺的碎片。

神祕號升上天空，馬可抓著一瓶一公升的可樂，指著馬蘇德的攝影機，示意他將攝影機傳過來。馬可將攝影機對著直昇機下方一團模糊的冰川，努力對焦。攝影機不斷抖動，接著K2從視線中消失。

▲
▲　▲

當沙欣聽到上方直昇機螺旋槳的轟轟聲時，他被縛在步伐沈重的騾子背上，正

在回城。他還沒從幾乎殺了他的病中恢復。已經好幾天了，每次直昇機從上方飛過，沙欣的腦袋就攪成一團。起初，他告訴自己，這只是思鄉的登山者利用寬鬆的保險條款來搭乘直昇機，但隨著愈來愈多直昇機飛過巴爾托洛冰川，他知道一定有意外發生了。他催騾子趕路。

沙欣在一天當中最熱的時段回到阿斯科里村，他顧不得去當地診所檢查，只想趕快知道名單。他不費吹灰之力就拿到了，新聞已經傳到鎮上，情況比沙欣所想更糟：總共十一名死者，其中有兩名新沙勒人，卡里姆‧馬赫本和杰漢‧貝格。

「好像有把刀插在我的肚子上。」沙欣回憶說。他的思緒紛亂，很難好好思考，他總是歸結到若是自己領頭攀登，便能避免許多錯誤，比如說，他絕對不可能同意其他人試圖帶下德倫遺體，也絕對不可能在超過折返時間下午兩點之後，還讓任何人繼續攀登。如果他沒有生病，也許很多人的生命就不會消逝，包括卡里姆和杰漢。

沙欣祈禱壞消息還沒有傳到新沙勒。他覺得自己必須是那個傳遞消息的人。「我愛卡里姆和杰漢，他們就像我的親兄弟，」他解釋說，「是我把他們帶到K2，我必須面對他們的家人。」他開始計算自己能多快趕到新沙勒，運氣好的話，他可以在一兩天之內回到新沙勒。村子裡有一具為天災預備的衛星電話，如果電話是關閉的，也許他可以在消息傳到之前趕回去。他搭便車到斯卡都，並在學院路的主要路段找到一

台開往罕薩的卡車。

但是新沙勒的電話已經響過了。在沙欣第一次聽到巴爾托洛冰川上方的螺旋槳聲音之前，就已經來不及了。杰漢的母親納吉在八月三日得到他的死訊，當天深夜，另一通電話又進來了。隔天天亮之前，村子裡幾乎每一個人都知道卡里姆也去世了，除了一個人⋯卡里姆的妻子帕爾文。沒有人忍心跟帕爾文說卡里姆的死訊，所以帕爾文假設卡里姆還活著。「在聽到發生在杰漢身上的事情後，我覺得我必須馬上見到卡里姆，」她回憶說。帕爾文決定走出新沙勒，到喀喇崑崙公路上和卡里姆碰面，「這樣我可以早一天看到我的丈夫。」

八月四日上午七點，她站在雜貨店旁的泥巴陽台上，心焦如焚地等待公車──一台破舊的軍用吉普車。公車準時到達，但是司機摩薩・阿曼（Merza Aman）告訴她，早上十一點才會發車。「這是善良的謊言，」帕爾文回憶說，「摩薩不忍心讓我白走一遭。」上午十點四十五分，帕爾文回到巴士站，她不知道摩薩八點就已載滿一整車的人離開了。

又過了一個小時。那些看到她在等車的路人迴避她的眼神，帕爾文漸漸明白發生了什麼事。終於，農夫蒂達・阿里（Didar Ali）坐到她的身邊，告訴她真相⋯卡里姆從來沒有回到最高營地。

帕爾文的第一個反應是去找她的孩子。她跑到安布倫（Umbreen）、阿布拉（Abrar）和拉明（Rahmin）就讀的小學，當她走進教室，她不需要詢問孩子是否知情，他們臉上的神情就已說明了一切。

▲　▲　▲

直昇機在無畏五虎的基地降落，馬可被抬出來，送進軍用箱型車。他昏睡過去，直到車子到了一座沙塵飛揚的操場才醒來，操場上有鞦韆和淡黃色的翹翹板，周邊低矮的建築好像露天市場的攤位，一棟房子上有糖果般的蘋果紅色漆，寫著「太平間」，另一棟則標示「手術室」。禁止進入。謝絕訪客。這裡是斯卡都的聯合軍事醫院。

護士把馬可抬到輪椅上，推著他進入手術室。這個明亮的房間充斥著混合了腎功能衰竭和去光水、令人皺眉的味道。護士依著牆壁上褪色的指示文字，把馬可的雙腳放進裝有溫鹽水的水盆，告訴他會很痛。

一個小時內，當地電視台的記者擠過了寫著謝絕訪客的旋轉門，他們現在可是國際媒體的聯絡人。他們無視醫生要求他們離開的命令，圍著馬可的病床，把麥克風推向他的下巴。記者向馬可拋出一連串問題，拍攝他的雙腳，錄下他的一臉苦樣。馬可的狀況糟透了，他僅能使用有限的英語與記者溝通，根本講不出有意義的句子。但是

對美聯社而言，他夠上相了，記者和編輯湊起他提供的零碎片段，已足以得罪或迷惑他人。「我很驚訝，」南韓登山者高美順在之後寫給杰爾家人的電子郵件中這麼說，「馬可崩潰了。」

世界各地的媒體都開始報導 K2 的故事，許多媒體將恐怖浪漫化，也歪曲了許多重要的細節。舉例來說，媒體廣泛報導朱米克在 K2 山頂接到衛星電話，知道自己有個新生的兒子。根據朱米克妻子的說法，這個故事完全是捏造的。《紐約時報》用頭版來報導 K2 的災難，照片上卻是迦舒布魯四峰。專業的登山網站探險者（Explorers Web）刊登了〈K2 的雙重悲劇〉，譴責在基地營的部落客放出未經證實的傷亡名單，重創遇難者的家人。

災難抓住全球觀眾的目光。在倫敦，巴克萊資本（Barclays Capital）的總裁杰利‧得爾‧米西爾（Jerry del Missier）當時正在處理「世紀交易」雷曼兄弟公司收購案。這個收購案涉及龐大的金額，包括價值四百七十四億美元的證券，以及四百五十五億美元的交易負債。但他特別找出空檔，發送了數封擔憂的電子郵件到加德滿都，因為他曾和朱米克‧伯帖一起攀登過，他們是朋友。在都柏林，愛爾蘭總統瑪麗‧麥卡利斯（Mary McAleese）也是杰爾的粉絲，發表了一份安慰杰爾家人的聲明，「杰拉德是第一個登頂 K2 的愛爾蘭人，他的家人以及國家都為他深感驕傲。現在面對失去心愛兒

子和兄弟的遺憾，實在令人心碎。」她派遣駐德黑蘭的外交官前往巴基斯坦協助杰爾的家人。在伊斯蘭堡，義大利駐巴基斯坦大使文森佐・普拉蒂（Vincenzo Prati）寫了一封信給馬可，「希望你已經從K2殫精竭力的狀況中放鬆一些」。信中同時附上一萬零六百一十四美元的帳單：馬可的直昇機救援費用。

媒體則找機會採訪威爾克。這位荷蘭人窩在伊斯蘭堡的麗晶大酒店大廳水晶吊燈的下方，將包紮好的雙腳平放在路易十四座椅上。記者像潮水般湧來，他努力保持禮貌，心卻還在山上。照相機的閃光燈此起彼落，「這些人哪裡懂得為生命奮戰的感覺？」他這樣想著。他依照要求舉起纏著繃帶的雙手，「我猜，是演出的時候了。」他說。

描述救援馬可的部份，是根據對奔巴和馬可的採訪，也參考了馬可的回憶錄。威爾克的下降過程，則根據對威爾克、卡斯、奔巴、納迪爾、湯姆、馬騰、荷塞利托、麒麟和克里斯的採訪。巴桑回到基地營的描述，是根據對阿旺・伯帖的採訪。田野醫院的描述是根據照片和對埃里克和麒麟的採訪，我們也討論了威爾克和馬可的治療過程。吉爾基紀念碑的情節，是根據對納迪爾的採訪，並佐以該紀念碑的照片，以及採訪當時在附近的荷塞利托。作者在二○○九年四月參觀了無畏五虎的軍事基地，包括食堂和營房。直昇機降落在基地營以及空運馬可的過程，軍方都有錄影。我們觀看了影片，並且採訪參與救援的飛行員。沙

欣回家的過程則來自對他的採訪。祖克曼和帕多安參觀馬可和威爾克的病房,並訪問治療他們的醫療人員。我們也參考媒體的訊息。對於K2災難的個人反應,主要參考新聞報導,但也參考了對達瓦‧雪巴的採訪,以及對朱米克朋友的採訪,朱米克的朋友朱蒂‧奧爾(Judy Aull)和杰利‧得爾‧米西爾能夠連上網路。

199. 他們的確這麼做了。見克里斯蒂娜‧馬羅內(Christina Marrone)的 "Confortola scalerà da solo «È un campione ma antipatico»," *Corriere della Sera*, February 7, 2010.

200.
201. 見馬可‧孔福爾托拉的 *Giorni di Ghiaccio (Milan: Baldini Castoldi Dalai Editore, 2009)*, p. 128.
202.
203. 八月二日下午指的是K2的當地時間。

204. 二○○九年十月帕多安在荷蘭的烏得勒支採訪了馬騰‧范埃克。祖克曼在電話上採訪了克里斯。媒體報導克里斯是第一個看到威爾克的人,但是對於納迪爾先看到那個點的事情,他沒有爭辯。

205.
206. 嚴格來說,威爾克不算被救援。他被看到的地方是在塞尚路線第三營地,當時他正在下撤。卡斯在距離營地一百公尺的地方與他相會,留在第三營地的奔巴當時站在他的帳篷前方。帕多安在二○一○年,經由翻譯史奈都‧丹戈(Snigdha Dhungel)的幫助,採訪了阿旺‧伯帖。六萬美金這個金額是根據埃里克‧邁耶的回憶。在飛跳安排直昇機到基地營接他們的過程中,埃里克和通英語的飛跳隊員曾有對話。平均一個人的空運價格為六千美元,而總共有十位隊員要乘坐直昇機,所以這個估計是合理的。阿斯卡里航空告訴作者,飛跳的空運費用為一萬三千美元,但是登山者說這個數字並不正確。

207.
208. 巴爾蒂語中,錫亞琴這個名字意指「有許多玫瑰的地方」。二○○五年五月十四日,迪迪埃‧德爾薩勒(Didier Delsalle)將一架松鼠(或稱AStar)AS 350 B3 型直昇機降落在聖母峰山頂,長達兩分鐘。

209. 仁金也和連襟喬治・迪日默雷斯庫（George Dijmarescu）以及明馬・雪巴，在第二營地上方協助馬可下撤到基地營。

CHAPTER 15

• 來生 •

THE NEXT LIFE

倖存者回到伊斯蘭堡後，巴基斯坦旅遊局在八月八日於綠信託大廈會議室舉行茶會，發出的新聞稿表示要向「參與此次高貴的生命救援行動的英雄們致敬」。

下午四點鐘，十六位客人擠在十二樓的長方形會議桌旁，風扇運轉著，窗框上積滿凝結的水氣。一名官員遞給大家餅乾、瓶裝水和滾燙的茶—即使天氣悶熱。他還送給登山者鍍上巴基斯坦國旗的徽章，以及高山植物攝影集。

旅遊部秘書長沙赫扎德·凱瑟博士（Dr. Shahzad Qaiser）走上臨時講台，房裡的人全都安靜下來。穿西裝的凱瑟揮著汗，朗讀準備好的講稿。他讚揚救援人員的勇氣，感謝巴基斯坦人民的友好，並表達歉意，好似K2冰峰的墜落違反了政府規定。從巴基斯坦登山者提供的有限資訊，他和桌子旁邊的每個人，拼湊出對

本次K2事件的了解。然而，沒有一個巴基斯坦籍登山者參加茶會，先鋒小隊的成員中，只有奔巴・吉亞傑和巴桑・喇嘛出席。

凱瑟致詞的時候，坐在屋子另一頭的罕薩登山者、同時也是巴基斯坦登山協會會長的納齊爾・薩比爾則是滿臉不耐。納齊爾正為了杰漢・貝格的保險合約和阿爾法保險公司大吵[210]。他的印表機墨水用完了，無法為那些想要名氣的登山者列印登頂證書。每個人都認為這個茶會很荒謬，旅遊局沒有辦法用茶和餅乾撫慰十一條失去的人命。他回憶當時情景：凱瑟結束致詞回到座位時，沒有人鼓掌。

輪到威爾克發言時，他沒試著用凍傷的雙腳站起來。他的雙頰因為暴露在寒冷的環境太久，皮膚看起來像一塊塊碎冰，往內凹陷。他的手指腫的像紫色葡萄一樣。「你必須訓練你們的高海拔揹伕，」他對著納齊爾揮舞纏著繃帶的手，充滿怒氣。

威爾克和其他倖存者認為山上的巴基斯坦人沒有做好份內工作，害了他們。有些人怪罪沙欣・貝格，指控他裝病。雖然隨著愈來愈多事實浮出水面，威爾克終究會對災難的成因有更好的了解，但他當時的言論，的確反映出普遍的刻板印象——「巴基斯坦高海拔揹伕無法攀登K2，」他說[211]，「他們太懶了，不想幹活。」

納齊爾努力保持文明的語氣，「我們有些高海拔揹伕不像雪巴人一樣訓練有素，但是我們不以他們為恥，」他說，「不應該要求他們做每一件事，也不能要求他們承

擔每個問題的責任。」他提醒在場所有人，還沒有人與巴基斯坦人討論過本次事件，任何假設性推斷只會演變成互相指責。

坐在納齊爾右邊的阿斯卡里航空總裁沙席爾‧巴茲旅長，這時也說話了。「巴基斯坦待你們不薄，」他對歐洲人大吼，「你們當中有些人沒有支付救援金，我們還是把你們接出來了，你們的錯誤可花了巴基斯坦不少錢。」

納齊爾聞言馬上攔下威爾克，轉而逼向巴茲：阿斯卡里航空怎能對他悲痛欲絕的客人嘮叨帳單？兩個男人操著烏爾都語互相咆哮。一旁有人抓住納齊爾，把他從旅長面前拖開。第一位登頂 K2 的巴基斯坦人、現年六十五歲的阿什拉夫‧安曼（Ashraf Amman）從座位上彈起，推擠人群往旅長的方向走去。「這是一個茶會。」他懇求著說。

有人揮了一拳，阿什拉夫抱住旅長，壓制他。官員跳進兩人之間把他們分開。金先生突然把椅子往後一推，撲向威爾克，大叫著：你誤導了韓國媒體。威爾克一臉茫然。官員把金從荷蘭人身邊拉開。

納齊爾已經受夠了，他快速離開房間，衝進走廊。但金先生尾隨他，跳到他的面前，擋住他的去路。金對著他結結巴巴地講了幾句韓國話，臉上的表情似乎在說，你不明白我們經歷了些什麼。

納齊爾一言不發。一場迪讓峰（Mount Diran）上的雪崩，活埋了他的兄弟，而他

每天早上都能從停車道上看見這座山峰。「山已經帶走我的五十八個好朋友和一個兄弟。」納齊爾心想。他從金身邊擠過去，踩著重重的腳步走下十二層樓梯。茶會結束了。

▲
▲ ▲
▲

麒麟刻意不去參加茶會。從K2徒步返回、取得登頂證書後，就搭上一班前往加德滿都的空蕩班機。他有股沈重的寂寞感。為了分散心思，他從窗子往外看，下方山谷磚廠噴出的煙霧，像海帶一樣在氣流中起伏。飛機搖搖晃晃地在跑道上停下，麒麟抓起背包，走進雨中。

出發前往K2之後，他就沒有和妻子說過話，他祈禱在機場看到等待他的達瓦。他掃視特里布萬國際機場的走廊，尋找她或任何熟識的身影，但只看到流浪貓撲打著粉紅色大理石地板上的甲蟲。電視螢幕閃爍著白影和神祕的數字，告知旅客已經錯過最後一班飛機。

麒麟打開行動電話，但是通訊網路像往常一樣超載。麒麟搭上巴士到博達哈佛塔，拖著沈重腳步踩過滿是螞蟥的爛泥，不斷在心裡演練要和妻子說的話。他打算告訴達瓦，K2從來就不值得，他一直愛她超過任何山峰。

當他打開家裡大門，白色獵犬多卡飛快撲向他，幾乎讓他失去平衡。麒麟拍拍多

K2峰 • 天堂之門與雪巴人的故事

BURIED IN THE SKY

320

卡的頭，走上樓梯，在頂樓的祈禱室看到弟弟阿旺。但是麒麟最想見的不是多卡，也不是阿旺。他沿著走廊穿過廚房，進入臥室。他的妻子不在。

▲
▲
▲

當八月進入尾聲，季風北移，大巴桑的遺孀感覺自己在往下沉。九月六日，門房為她拉開安娜普納酒店的大門時，拉姆猶豫著是否要轉身回家。在酒店的豪華大廳裡，拉姆緊張的坐在真皮沙發前緣，對面是自責不已的男人。

金先生在加德滿都，準備前往另一座八千米山峰—馬納斯魯峰（Manaslu）。他拿出人壽保險文件，眼淚汪汪的幫拉姆填寫表格。透過翻譯人員，金告訴拉姆攀登的危險，並解釋自己只是床墊公司總裁，無力提供太多的金錢，也沒辦法要求贊助商可隆提供更多支援。他遞給她一個厚厚的信封，裡頭是大巴桑的酬勞以及來自飛跳倖存者的捐款，總共約五千美元。

拉姆收下信封後，金看起來放鬆多了。他點了茶，翻譯員點了汽水。金表示要請拉姆吃飯，那間餐廳的主菜價格比她一個月的房租還要高。拉姆婉拒了，她出發前請人照顧孩子，她擔心最小的孩子不肯吃那個女人的奶。於是他們握手道別。拉姆不期望再聽到金的消息。

拉姆也沒有聽到太多巴桑‧喇嘛的消息。他已經被伯帖家族排除在外。當巴桑從K2回來時，朱米克的哥哥奔巴‧傑巴（Pemba Jeba）毫不留情地質疑他：你拋棄我弟弟來救自己。朱米克和大巴桑死了，而你活著，你怎麼能讓這種事情發生？

巴桑迴避所有親戚，然而他也一遍又一遍地問自己同樣的問題：我怎麼能讓這種事情發生？

「我痛恨登山。」他告訴每一個願意聽他說話的人。他在酒吧喝著青稞酒，那酒是如此便宜，連個名字也沒有。它嘗起來像鹼水，但他喜歡那個味道，因為自己也只配得上那樣的味道。他抓著手裡那一疊油膩的盧比——那是這場攀登唯一剩下的東西——他想儘快掉那筆錢，於是一壺接一壺地喝，直到醉倒為止。他在陰溝裡髒兮兮的醒來，一片茫然，不知道自己在哪裡，也不知道該往哪裡去。巴桑確信他再也不想看到另一座山。

兩個星期後，他接受飛跳的工作，前往世界第八高峰馬納斯魯峰。

▲
▲
▲

推著滿是行李的推車穿過洛杉磯國際機場，尼克‧賴斯看上去像具玻璃紙包著的骨頭。一個部落客稱呼他為「弗雷迪‧克魯格（Freddy Krueger，《半夜鬼上床》的主人翁）

的堂弟」。一雙溼漉漉的襪子救了他的性命，現在他想要灌下一杯讓他肯定生命的星巴克星冰樂，然後回家鎖上房門躲起來。他的右腳纏著繃帶，步履蹣跚地穿過一整排的攝影機和麥克風。「到現在為止，已經有二十七個採訪了。」他在回覆TMZ新聞網站的問題時這麼說，他接著補充，只要一找到贊助商他就要重返K2。

許多登山者也遇到類似的情形，在荷蘭的卡斯‧范德黑索不勝其擾，決定逃走，他在出發前往馬拉加（Malaga）和女友會合前，告訴他的朋友，「威爾克，祝你在這媒體狗屎裡一切順利。我希望他們永遠找不到我。」

失去丈夫的西西莉埡有好一段時間痛苦的下不了床。當她好不容易能夠下床，她僅能在挪威斯塔萬格附近的海灘散步，看著海浪。「我的身體可以感受到痛楚，」她說，「我身上的每一部分都痛，每一塊肌肉肉都痛。」她開始在沙灘上慢跑，「這樣我才不會去想。」每一天，她都跑得更遠、更快。十八個月後，她成為第一位無補給、獨力橫跨南極的人[212]。

馬可對成名適得比別人都好。義大利記者針對他的截肢做了報導，也就是馬可稱之為「我的小修趾」的截肢。媒體報導讓馬可的手機總是因為簡訊而震動個不停，郵箱裡也滿是粉絲來信。他從母親的住處搬出來，購買了附旋轉噴射水柱的浴缸，以及天篷上鑲有鏡子的四柱床。媒體儼然將他轉化成沒有腳趾的性象徵。

他出現在報紙新聞及電視節目上，受邀為談話節目的來賓，簽下兩本書的合約，出現在《浮華世界》雜誌（Vanity Fair）足足五頁的專題中，裡頭有馬可雙手撐在鉛管上、身體與地板平行的特寫。義大利奧運選手協會授予他獎章，以表彰他的英雄行為。杜嘉班納（Dolce & Gabbana）邀請他擔任內褲的模特兒，義大利的家庭主婦為他著迷。

但是，馬可刻意和奔巴‧吉亞傑保持距離，那位雪巴人救了馬可的性命。在馬可的回憶錄中，他將奔巴描述成一般揹伕，而不是和自己有平等地位的攀登者，還錯叫他為「奔巴‧葛吉」[213]。奔巴在長達四小時的熱線訪談中，對沙欣‧貝格的攀登夥伴西蒙‧莫羅抱怨馬可。莫羅接著在《義大利晚郵報》（Corriere della Sera）上，剖析馬可的錯誤。

莫羅對奔巴的採訪「害我媽媽哭了。」馬可回憶說。他認為自己「像博拉弟般受到迫害。」博拉弟是義大利的 K2 烈士。一直到馬可飛到加德滿都拜訪朱米克‧伯帖尼的母親[214]，他的不平之氣才終於平息。加姆‧伯帖尼（Gamu Bhoteni）和他約在馬拉酒店（Hotel Mala）旁的青蛙池塘碰面，還帶來了尚在襁褓中的孫子仁仁。馬可深受感動，「抱著朱米克的孩子是我生命中最難得、最珍貴的一件事。」他說，「我告訴仁仁，真希望當時的我更強大，能把他的父親帶回家。」

加姆問馬可，她可不可以看看他截肢的地方。馬可脫下鞋子，她仔細看了一會兒，

等馬可穿上襪子之後，她說，「先生，你是個幸運的人。你可以把悲傷藏在鞋子裡。」

馬可點點頭，按著她的手，「K2對我還算不錯。」

在城鎮的另一邊，奔巴・吉亞傑必定也是這麼認為。他的雙重救援為他賺取了名聲，客人，可以坐在他家客廳裡軟軟的沙發上，盯著主人的肖像：《國家地理探險》雜誌215封面上的奔巴・吉亞傑特寫，被放大成長一百五十公分寬九十八公分的海報。雜誌給他取了個封號：救世主。

▲
▲
▲

麒麟協助巴桑攀下瓶頸，成功完成一場堪稱K2史上最英勇的救援行動。巴桑為了保持繩索系統，犧牲自己的冰斧，是防止許多登山者迷失路徑的無名英雄。在先鋒小隊中，兩人都擔任了重要的任務，幫助他人的存活，但很少人知道他們的事蹟。

「主流媒體專注在八月二日和八月三日的救援行動216。」奔巴說。那些救援行動牽涉到西方人的性命217。但攝影機最後還是來到了加德滿都。二〇〇九年一月，奔巴・吉亞傑的經紀人帕特・法爾維（Pat Falvey）帶著拍攝團隊抵達馬沙陽蒂酒店（Marshyangdi）。帕特打算製作K2悲劇的紀錄片，而奔巴同意以尼泊爾語接受採訪。

帕特也會見了伯帖堂兄弟，介紹自己從舊衣回收致富的故事。

「這部片子是我欠杰爾的。」帕特告訴巴桑・喇嘛。四年前，杰爾在聖母峰上發現瀕臨死亡的帕特，用短繩帶著他下山，救了他一命。現在帕特想要確定他人能夠知道杰爾在K2上的英雄行為。

帕特打算在艾格峰上拍攝紀錄片，且願意支付伯帖堂兄弟飛到瑞士的機票。他們會穿著在K2上使用的可隆服裝。巴桑喜歡這個主意，並同意分享他在山頂拍攝的短片，但是他的堂哥奔巴・傑巴拒絕了。奔巴・傑巴不知道某位登山者已經在分享會中，展示過朱米克遺體的照片。他看夠了好萊塢電影，很害怕電影會用個流著紅色染料和玉米糖漿的假人來扮演朱米克。「你知道什麼叫求生？」奔巴・傑巴懇求巴桑。朱米克的母親用燒自己的手臂和胸部來忘記悲傷。他的遺孀達瓦・桑姆裹著已故丈夫曾在K2使用的可隆睡袋，度過夜晚。仁仁則永遠沒有機會認識自己的父親。

奔巴・傑巴搶走了巴桑在山頂拍攝的短片。「我要把這部短片留給仁仁。」他說。

巴桑沒有解釋自己的行為。「我的生活不再有什麼意義了。」他回憶說。他活下來了，但他不確定自己現在能否繼續活下去。活下來的罪惡感壓得他喘不過氣。他對自己仍能呼吸感到內疚，因為其他更好的人已經不能再做這件事。

拍攝紀錄片時，巴桑和麒麟自八月分手後首度碰面。巴桑感謝麒麟，但他的痛楚如此明顯。他的精神狀況似乎蠶食著他的身體，他聞起來酸酸臭臭的，混和著酒和汗

水的味道。他只能使用單音節詞語和麒麟說話。麒麟不知道該說些什麼，於是他邀請巴桑去登山。

▲ ▲ ▲

在大會堂的天窗下，卡里姆的遺孀帕爾文為納齊爾‧薩比爾倒了杯茶，遞給他齊爾皮達克（chilpindok）——浸泡在山羊奶酪裡的大餅。納齊爾向她致謝，等著杰漢的母親加入他們的行列。「我來新沙勒向你們致意。」登山協會會長說。房間裡擠滿哀傷的人，很快的只剩下站立的空間。納齊爾詢問兩位死者家人目前的狀況。

過了很長一段時間都沒有任何人發言，直到卡里姆的父親沙迪打破沉默。「人已經少了一半，」他說，「我在孫子女面前隱藏痛苦，但他們看得到，也感覺得到。」

卡里姆四歲的兒子拉明‧烏拉（Rahmin Ullah）拿著玩具泛美噴射機從空中掠過。

「他還相信父親會從 K 2 回來。」沙迪解釋說。

學校老師穆罕默德‧拉扎告訴納齊爾，當男人們離開村落上山的時候，孩子們會變得容易分心，在休息時變得沉默，他們花更多時間獨處，直到登山季節即將結束，他們才又開始歡笑，注意聆聽河床上吉普車的隆隆聲。一日父親安全返家，「孩子們又變回原來的樣子。」

但對於那些父親再也不會回來的孩子，事情就不一樣了。杰漢的兒子阿薩姆（Asam）借了收音機，獨自聽著他錄製的卡帶，長達數小時。「父親萬歲」，錄音帶重複著，「勇敢的杰漢萬歲。」他的祖母納吉說，這個十歲男孩活在自己的世界中。

杰漢最小的兒子、八歲的哲漢（Zehan）則怨恨僱用新沙勒村民的西方遠征隊。當祖母談論處於低潮的旅遊業，男孩脫口說出，「我恨外國人。為什麼他們要來爬山，殺死我們的父親？」

長輩擔心孩子，但除了讓時間撫平傷痕，沒有人知道該怎麼做，他們沒有這樣的經驗。卡里姆和杰漢是第一批在現代登山運動中死亡的新沙勒人。村民同心協力地幫助他們的遺孀，但對某些人而言，連看一眼卡里姆和杰漢學習攀登的白角冰川，都是件困難的事情。沙欣・貝格對那份回憶不堪回首，他有好一段時間放棄了登山，離開新沙勒，前往塔利班佔領的西北邊境省從事石油探勘工作。

納齊爾點點頭，他知道除了聽，實在沒辦法做些什麼[218]。然而家族成員很快就再也無話可說，大廳變得十分安靜。納齊爾朝著天窗捧起雙手，努力保持鎮定，但他維持不了多久，很快地就在群眾面前和沙迪一起哭泣。他盡力用沉穩的聲音，為失去的生命背誦可蘭經詩《蘇拉伊可拉斯》（Surah Ikhlas）：

說：他是阿拉，獨一無二。

真主，是永恆的，是絕對的。

他不生育，也非為人所生。

沒有什麼像祂一樣。

祈禱結束後，幾乎所有人都在抽泣。沙迪悲痛欲絕，幾乎無法站立。納齊爾扶著他站起。外頭，太陽將白角冰川染成黃銅般的金色。納齊爾意識到他得走了，要不然就得在空暗中開過新沙勒峽谷。沙迪帶他走過灌溉渠道，沿著越野車道，走到他最後一次見到兒子的地方。

▲ ▲ ▲

隨著山難消息傳出，達瓦試著追蹤網路上的報導，她有時會要求網吧裡的遊客為她解讀新聞，要不然她就看著探險者網上的陌生語言，自己胡猜。加德滿都幾乎天天都會停電，有時停電時間長達八小時，達瓦經常一點消息都得不到。她只好靠直覺，或是想像最糟糕的情況。

遠征給她的壓力實在太大了。她需要把注意力從 K2 上轉移開來。所以女兒上暑期學校那段日子，她跑去德國朋友那兒待著。八月的頭幾天，即便是快速的無線網路也沒有辦法確認麒麟是否還活著。報紙會列出雪巴人的死亡，但是通常沒有名字。

「只有睡著了，我才能稍微放下這件事。」她說。達瓦試著打電話詢問麒麟的弟弟阿旺，但是線路總是超載，她無法確定發生了什麼事，也找不到任何可以給她可靠消息的人，最後只好鼓起勇氣回家。

當她打開門，獵犬多卡繞著她吠叫，然後衝去通知主人。達瓦終於和丈夫團聚了。她想責備麒麟去攀登K2，但她實在太高興看到麒麟還活著，所以根本說不出口。麒麟給了她比較緩和的災難版本。阿旺呼喚了親戚和鄰居，屋裡很快擠滿十幾個人。達瓦原本以為會和麒麟大吵一架，但她發現自己從地毯上撿起臭襪子，進廚房切菜，忙著招呼客人。一切回到平凡日子。

然而，並非所有的事情都和往日一樣。現在麒麟在思考遠征活動時，會把死亡的可能性考慮進去。正如原先預期，成功登頂K2為他帶來攀登南迦帕巴峰的機會——也是一座致命的山峰。麒麟謝絕了贊助，決定與家人共度夏天，然後和兩個瑞典人攀登馬卡魯峰，一座在統計學上較安全的山峰。達瓦感謝麒麟的妥協，也提出她的條款：

「別安娜普納、K2和南迦帕巴峰，那些太危險。你可以爬聖母峰和其他山峰。」麒麟同意了。這次經驗讓他下定決心，要守住達瓦、家人和朋友。也許這是為什麼他再次帶上巴桑，去攀登馬卡魯峰。達瓦也認為麒麟和巴桑擁有很好的夥伴關係，他們於四月份出發時，達瓦獻上了淡淡的祝福。

▲ ▲ ▲

巴桑在馬卡魯峰基地營看到的一切，都讓他想起堂兄弟。現在他離他們出生的村莊，只有兩天的步行距離。巴桑切著馬鈴薯準備晚餐時，腦海裡浮起朱米克瞞著母親、藏起水煮馬鈴薯的模糊記憶。巴桑探索附近山丘時，則想起他們以前常泡的溫泉。在準備攻頂裝備時，巴桑記起大巴桑第一次向他展示冰爪的情景。

攻頂之前的某個下午，麒麟和巴桑圍在爐頭旁，用鍋子加熱青稞酒。巴桑談起他和飛跳一起攀登馬納斯魯峰，他的家人罵他是通敵者。「他們反對我再為飛跳工作，但我沒有聽他們的話。」他告訴麒麟，飛跳支付的酬勞相當優渥，即使有可能喪命，那條件仍然深具吸引力。麒麟問他現在是否還這樣認為，巴桑放下杯子，凝視上升的雲層，不願再多說。

困住巴桑的絕望感也讓麒麟不安。麒麟在高海拔地帶通常睡得很好，但那一晚巴桑聽到他翻來覆去的聲音。五月二日，兩人在登頂過程中沒有太多交談，勉強為客戶的登頂照擠出笑容。在山頂上，巴桑轉身面對麒麟，試著指出自己村子的方向，可惜雲層太低，遮住了弘公。

天空是明亮的天藍色。當巴桑從山頂的高原走下時，冰爪突然脫落。麒麟來不及

抓住他。

　　巴桑的背貼著山坡往下飛滑，比起恐懼，他更感到自由。巴桑握住冰斧，知道自己還有選擇的空間。他的決定讓自己大吃一驚。「我不想錯過此生。」他回憶說，「來生會更好嗎？」他還沒有做好找出這個答案的準備。於是他翻過身，將冰斧砍進斜坡。

　　他的身體像魚擺尾般側滑一陣之後停下。腎上腺素高漲的巴桑微笑站起。這場意外讓他理清思緒，下山途中，他向麒麟吐露了自己的計畫，「我想攀登每一座八千米山峰。」巴桑說。

　　「不要結婚，」他的朋友給他忠告，「直到十四座全部到手。」

　　瑞典籍客戶也在下山時得到一個瘋狂的靈感：先到城裡洗個熱水澡，然後去爬第二座八千米巨峰。很快的，麒麟、巴桑和瑞典人採取最近的路徑攀登洛子峰——聖母峰的連體雙胞胎。十八天後全員登頂，寫下當季登頂雙峰的最快紀錄。

　　從洛子峰頂，麒麟指出西南方的羅瓦陵，他的母親在那裡去世，父親在那裡發瘋，他離開那座山谷，成為揹伕。他告訴巴桑，村裡的耆老總是說，世界從羅瓦陵開始，也會從羅瓦陵結束。

　　接著，再重新開始。

祖克曼參觀了舉行茶會的房間，並且採訪了參與會議的旅遊部官員。引用的對話則根據對納齊爾和威爾克的採訪。拉姆和金先生的會面，則根據對拉姆的採訪，我們也拜訪了酒店。尼克·賴斯返國的場景，則根據對他和他姊姊麗貝卡·賴斯（Rebecca Rice）的採訪，並佐以影像資料。我們搭納齊爾·薩比爾的車到新沙勒，加入杰漢與卡里姆家人的聚會。那些對話是根據我們在會後對發言者的採訪，因為在懷念死者的聚會中，要求翻譯即席譯出家人的發言，實在很不禮貌。杰漢孩子的言語，則是根據對他們的祖母納吉的轉述。

210. 麒麟回家的場景描述，是根據對他、達瓦和阿旺的採訪。巴桑回家的場景，則是根據對麒麟和巴桑的採訪。

211. 攀登馬卡魯峰和洛子峰的描述，則是根據對麒麟和巴桑的採訪。次仁、達瓦、桑姆、拉姆和加姆。

阿爾法保險公司最後賠償了杰漢的家人。

我們採訪了茶會的與會者，威爾克、納齊爾和其他人回憶他們在那段時間說了什麼，想些什麼。很遺憾的，旅遊部並沒有對茶會錄影，而GEO電視台和黎明電視台（Dawn TV）都遺失了影片。

212. 西西莉婭與美國人瑞安·瓦特斯（Ryan Waters）只靠自己肌肉的力量穿越南極大陸。之前的南極穿越，使用雪板者曾借用風的助力。

213. 214. 215. 216. 217. 見馬可·孔福爾托拉的 Giorni di Ghiaccio (Milan: Baldini Castoldi Dalai Editore, 2009), p.102.

這次拜訪是在二〇一〇年四月。帕多安和丘耶勒·布魯普巴丘協同翻譯，史奈都·丹戈也在現場。

見 "The Savior and the Storm on K2", National Geographic Adventure (December 2008/January 2009).

根據二〇〇九年在奔巴·吉亞傑加德滿都的家中，帕多安·尼克·瑞安以及帕特·法爾維對他的採訪。值得注意的是，弗雷迪·威爾金森是個例外，他沒專注在報導西方人。二〇〇八年十一月之前，威爾金森已經發表了麒麟救援巴桑的調查報導。見 "Heroes in Fine Print," The Huffington Post, November 12, 2008. 在這篇文章之後，威爾金森發表了篇幅更長的文章 "Perfect Chaos," Rock and Ice, December

2008。他也撰寫了從雪巴人角度來看這場悲劇的第一本書 *One Mountain Thousand Summits* (New York: New American Library, 2010).

在這場聚會中,他確實沒有辦法再做些什麼。但之後納齊爾持續幫助死者的家人,他捐錢,為那些家庭募款,並確認保險公司有公平對待他們。

K2峰・天堂之門與雪巴人的故事

BURIED IN THE SKY

人物列表

LIST OF CHARACTERIS

以下是二〇〇八年攀登團隊成員列表，包括攀登者、遠征協調員、救援人員和氣象顧問。在這場悲劇中，他們扮演了重要的角色。

阿米爾・馬蘇德（Aamir Masood）…巴基斯坦無畏五虎飛行員（Pakistani Fearless Five Pilot）

阿爾貝托・塞賴恩（Alberto Zerain）…巴斯克（Basque）自主攀登者

大巴桑・伯帖（"Big" Pasang Bhote）※…南韓K2阿布魯奇山脊（Abruzzi Spur）飛跳團隊（Flying Jump）

卡斯・范德黑索（Cas van de Gevel）…荷蘭諾芮特K2國際遠征（Dutch Norit K2 Expedition）

西西莉埡・斯科格（Cecilie Skog）…挪威

K2遠征（Norwegian K2 Expedition）

麒麟・多杰・雪巴（Chhiring Dorje Sherpa）…美國 K2 國際遠征（American K2 Inter-national Expedition）

克里斯・科林克（Chris Klinke）…美國 K2 國際遠征

括爾特・赫根斯（Court Haegens）…荷蘭諾芮特 K2 國際遠征

德倫・曼迪奇（Dren Mandic）※…塞爾維亞 K2 伏伊伏丁遠征（Serbian K2 Vojvodin Expedition）

埃里克・邁耶（Eric Meyer）…美國 K2 國際遠征

弗雷德里克・斯特朗（Fredrik Sträng）…美國 K2 國際遠征

杰拉德（杰爾）・麥克唐納（Gerard（Ger）McDonnell）※…荷蘭諾芮特 K2 國際遠征

高美順（高女士）（Go Mi-sun（Ms. Go））…南韓 K2 阿布魯奇山脊飛跳團隊

荷塞利托・拜特（Hoselito Bite）…塞爾維亞自主攀登者

休斯・迪奧巴雷德（Hughes d'Aubarede）※…法領自主遠征（French-led Independent Expediton）

黃東金（Hwang Dong-jin）※…南韓 K2 阿布魯奇山脊飛跳團隊

埃索・普拉尼奇（Iso Planic）…塞爾維亞 K2 伏伊伏丁遠征

耶勒・史代爾門 (Jelle Staleman)…荷蘭諾芮特K2國際遠征

杰漢・貝格 (Jehan Baig) ※…法領自主遠征

朱米克・伯帖 (Jumik Bhote) ※…南韓K2阿布魯奇山脊飛跳團隊

卡里姆・馬赫本 (Karim Meherban) ※…法領自主遠征

金宰洙 (Kim Jae-Soo (Mr. Kim))…南韓K2阿布魯奇山脊飛跳團隊

金孝敬 (Kim Hyo-gyeong) ※…南韓K2阿布魯奇山脊飛跳團隊

拉爾斯・佛拉特・納薩 (Lars Flato Nessa)…挪威K2遠征

馬可・孔福爾托拉 (Marco Confortola)…義大利K2遠征 (Italian K2 Expedition)

馬騰・范埃克 (Maarten van Eck)…荷蘭諾芮特K2國際遠征

穆罕默德・侯賽因 (Mohammed Hussein)…塞爾維亞K2伏伊伏丁遠征

納迪爾・阿里・沙阿 (Nadir Ali Shah)…塞爾維亞K2伏伊伏丁遠征

尼克・賴斯 (Nick Rice)…法領自主遠征

朴慶孝 (Park Kyeong-hyo) ※…南韓K2阿布魯奇山脊飛跳團隊

巴桑・喇嘛 (Pasang Lama)…南韓K2阿布魯奇山脊飛跳團隊

奔巴・吉亞傑・雪巴 (Pemba Gyalje Sherpa)…荷蘭諾芮特K2國際遠征

普雷德拉格 (佩賈)・紫格雷西 (Predrag (Pedja) Zagorac)…塞爾維亞K2伏伊伏丁

遠征

羅藍德・范奧斯（Roeland van Oss）…荷蘭諾芮特 K2 國際遠征

羅爾夫・裴（Rolf Bae）※…挪威 K2 遠征

沙欣・貝格（Shaheen Baig）…塞爾維亞 K2 伏伊伏丁遠征

蘇萊曼・艾爾・費薩爾（Suleman Al Faisal）…巴基斯坦無畏五虎飛行員

次仁・喇嘛（麒麟・伯帖）（Tsering Lama (Chhiring Bhote)）…南韓 K2 阿布魯奇山脊飛

跳團隊

威爾克・范羅恩（Wilco van Rooijen）…荷蘭諾芮特 K2 國際遠征

楊・杰森丹納爾（Yan Giezendanner）…法領自主遠征

※二〇〇八年八月死於 K2 山難的攀登者

致謝
ACKNOWLEDGEMENTS

這場災難影響到許多人，特別要感謝倖存者分享他們的經歷，以及死者家屬願意談論他們所愛的人。對於我們的問題，他們展現了極大的耐心，非常慷慨與我們分享他們的時間，有他們的幫助，我們才能夠描述出更完整的故事。我們要將衷心的感謝獻給：

夸德雷特・阿里、高爾丹納・貝格（Guldana Baig）、坎達・貝格、納吉・貝格、沙欣・貝格、阿旺・伯帖、奔巴・傑巴・伯帖、伯普・伯帖、達瓦・沙格姆・伯帖尼、加姆・伯帖尼、拉姆・伯帖尼、伯普・杰吉克・伯帖尼、荷塞利托・拜特、馬可・孔福爾托拉、穆罕默德・侯賽因、克里斯・科林克、巴桑・喇嘛、次仁・喇嘛（麒麟・伯帖）、內拉・曼迪奇（Nela Mandic）、曼迪奇（Gisela Mandic）、羅伯托・曼尼・J. J.・麥克唐納（J.J. McDonnell）、瑪格麗特・麥克唐納、

帕爾文‧馬赫本‧沙迪‧馬赫本‧埃里克‧邁耶‧拉爾斯‧納薩、達米安‧奧布萊恩、

丹尼斯‧奧布萊恩（Denise O'Brien）、埃索‧普拉尼奇‧尼克‧賴斯‧納迪爾‧阿里‧

沙阿‧麒麟‧多杰‧雪巴‧阿旺‧雪巴‧阿旺‧森杜‧雪巴‧奔巴‧吉亞傑‧雪巴、

達瓦‧雪巴尼‧西西莉婭‧斯科格‧安妮‧斯塔基‧弗雷德里克‧斯特朗‧卡斯‧范

德黑索‧威爾克‧范羅恩‧佩賈‧紫格雷西以及阿爾貝托‧塞賴恩。

登山歷史學家吉姆‧柯倫‧埃德‧道格拉斯‧珍妮佛‧喬丹和埃德‧韋伯斯特，

對書稿提出有見地的意見和更正。K2攀登具有重要的歷史性，能夠認識參與的登山

者，以及他們的家人，是我們莫大的殊榮，包括：埃里希‧艾布拉姆、李亞阿特‧阿

里，蘇丹‧阿里‧佐勒菲卡爾‧阿里‧阿什拉夫‧安曼‧哈吉‧貝格‧里諾‧萊斯德

利‧加姆陵‧丹增‧諾蓋‧李奧納多‧帕加尼‧湯尼‧斯特里瑟（Tony Streather）和布

魯諾‧惹納丁。

如果沒有優秀的翻譯團隊，我們沒有辦法了解這麼多重要的資料。謝謝你們：

仁馬特‧阿里‧拉格茜爾‧安布爾‧亞歷山德拉‧巴薩（Aleksandra Basa）、胡珊‧比

比（Hussn Bibi）、埃里克‧布拉克史塔德、史奈都‧丹戈‧奧德法‧荷伊達‧安妮‧

荷伊達爾‧保羅‧梅焦拉羅（Paolo Meggiolaro）、保羅‧帕多安‧阿瓦‧什雷斯塔（Aava

Shrestha），加瓦‧什雷斯塔（Gava Shrestha）和伊斯特‧史貝吉歐林（Ester Speggiorin）。

我們特別要感謝以下這些人給予我們重要的資訊和幫助：蘇萊曼‧艾爾‧費薩爾、艾哈邁德‧阿里（Ahmad Ali）、夸德雷特‧阿里、扎曼‧阿里、阿什拉夫‧安曼、迪伊‧阿姆斯壯（Dee Armstrong）、朱蒂‧奧爾‧拉吉‧貝吉更（Raj Bajgain）、班卓‧班農、沙席爾‧巴茲‧西南‧布倫南（Seanan Brennan）、丘耶勒‧布魯普巴丘‧埃迪‧伯吉斯（Eddie Burgess）、達納‧科梅利亞（Dana Comella）、馬丁‧戴維斯（Marty Davis）、杰利‧得爾‧米西爾‧凱倫‧迪爾克斯（Karen Dierks）、喬治‧迪日默雷斯庫‧弗雷德‧埃斯般納克‧帕特‧法爾維‧楊‧杰森丹納爾‧阿西夫‧哈亞特（Asif Hayat）、蘇卡特‧哈亞特‧布賴恩‧霍根（Brian Hogan）、蘭斯‧霍根（Lance Hogan）、沙阿‧杰遜‧凱蒂‧基佛（Katie Keifer）、大衛‧凱利（David Kelly）、謝爾‧汗（Sher Khan）、蘇丹‧汗（Sultan Khan）、戈里許‧卡雷爾（Gourish Kharel）、理查‧克萊恩（Richard Klein）、索尼亞‧納普（Sonia Knapp）、多利‧卡拉胡利克（Dorie Krahulik）、喬‧克拉胡利克（Joe Krahulik）、阿貝‧馬斯‧卡羅琳‧馬丁（Caroline Martin）、阿米爾‧馬蘇德少校‧丹‧馬蘇爾‧迪恩‧米勒（Dean Miller）、西蒙‧莫羅‧科爾姆‧歐史諾戴（Colm Ó Snodaigh）、羅南‧歐史諾戴（Rónán Ó Snodaigh）、羅薩‧歐史諾戴（Rossa Ó Snodaigh）、馬里歐‧帕多安（Mario Padoan）、羅西納‧帕多安（Rosina Padoan）、丹‧帕蘇馬托（Dan Possumato）、納撒尼爾‧普拉斯卡（Nathaniel Praska）、傑克‧普雷斯頓（Jake Preston）、羅尼‧雷慕爾（Ron-

致謝　ACKNOWLEDGEMENTS

341

nie Raymur）、穆罕默德・拉扎（Muhammad Raza）、賽義德・阿米爾・拉扎・喬・賴克特、麗貝卡・賴斯・大衛・羅伯茨・亞歷山大・羅克夫（Alexander Rokoff）、約翰・羅斯凱利、理查・索爾茲伯里・阿拉切利・塞加拉（Araceli Segarra）、賈姆・雪巴（Jammu Sherpa）、吉格米特・迪奇・雪巴（Jigmeet Diki Sherpa）、阿旺・奧什・雪巴・巴桑・雪巴（Pasang Sherpa）、次仁・明馬・雪巴（Tshering Mingma Sherpa）、舒賈特・西格里、蒂娜・休葛蘭（Tina Sjogren）、湯姆・休葛蘭・瑞安・史密斯（Ryan Smith）、山姆・史比迪（Sam Speedie）、耶勒・史代爾門、馬特・松迪・竹內弘高・達納・傅德衛・慕音・烏丁（Mueen Uddin）、馬騰・范埃克・賈弗・瓦齊爾・弗雷迪・威爾金森・雅各布・愛倫・祖克曼（Ellen Zuckerman）、以及凱蒂・祖克曼（Katie Zuckerman）。

馬里蘭大學人類學教授賈尼絲・舍雷爾是羅瓦陵研究的權威。我們要特別感謝她花時間審閱書稿，並分享原始研究資料。感謝劍橋大學教授希爾德加德・狄安伯格與我們討論佛教的信仰和神話，以及伯帖文化。感謝凱斯西儲大學教授辛西婭・北奧與我們討論的遺傳學研究。感謝過世的克勞斯・迪爾克斯博士與我們分享他的羅瓦陵照片。感謝讓・米歇爾・艾斯林與我們分享麒麟首次聖母峰遠征的照片。感謝《尼泊爾時報》的編輯昆達・迪克西特，與我們分享他對尼泊爾政局的了解。感謝麥克・蘇醫師回答醫學問題。感謝登山家傑米・麥吉尼斯多次審閱書稿，加強了本書的正確度。

感謝納齊爾‧薩比爾有洞見的分析，以及協助我們在巴基斯坦的採訪工作。感謝紀錄片製片尼克‧瑞安不辭辛勞地合作。感謝威爾克‧范羅恩和拉爾斯‧納薩在書籍出版前幫忙審閱書稿。感謝波因特研究所（Poynter Institute）的新聞倫理專家凱利‧麥布萊德（Kelly McBride）給予我們如何呈現優良報導文字的建議。感謝摩特諾瑪縣圖書館（Multnomah County Library）和美國登山協會的圖書館員，協助我們追蹤到晦澀的書籍和文章。

感謝布萊恩‧沃納梅克（Brian Wannamaker）以及獵鷹藝術社群（Falcon Art Community），不但提供彼得寫作的空間，也提供了一個有趣、高支持度的環境。謝謝雅杜公司（Corporation of Yaddo）提供阿曼達住所，讓她有良好的寫作空間。謝謝阿德里安‧基青格（Adrian Kitzinger）為我們製作地圖。感謝凱瑟琳‧布蘭德斯（Kathleen Brandes）編輯的稿件。感謝圖書經紀人斯蒂芬‧巴爾（Stephen Barr）和丹‧科納韋（Dan Con-away），從作家小屋（Writer's House）堆得亂七八糟的稿件中挑出四十頁，最後給予這本書生命。他們給了我們非常寶貴的指導。我們的編輯湯姆‧邁耶（Tom Mayer）以良好的洞察力和想法帶領著我們。他對書的奉獻讓我聯想起聖哲羅姆（Saint Jerome）。

當我們互相重寫對方的草稿時，牽涉到一定程度的自我羞辱。要謝謝 Google 文件的神奇，讓我們儘管相距幾千公里，還是可以密切合作。彼得的伴侶山姆‧亞當斯

（Sam Adams），以及阿曼達的丈夫保羅、兒子以利（Eli）和馬泰奧（Matteo），都值得特別表揚。謝謝他們堅定不移的愛與耐心。

書籍

Biddulph, John. *Tribes of the Hindoo Koosh*. Calcutta: Superintendent of Government Printing, 1880.

Bonatti, Walter. *The Mountains of My Life*. New York: Modern Library, 2001.

Bowley, Graham. *No Way Down: Life and Death on K2*. New York: HarperCollins, 2010.

Clark, John. *Hunza: Lost Kingdom of the Himalayas*. New York: Funk & Wagnalls, 1956.

Confortola, Marco. *Giorni di Ghiaccio*. Milan: Baldini Castoldi Dalai Editore. 2009.

Curran, Jim. *K2: The Story of the Savage Mountain*. Hodder & Stoughton, 1995.

Douglas, Ed. *Tenzing: Hero of Everest*. Washington, DC: National Geographic, 2003.

《西藏追蹤：追尋楊漢斯本探險傳奇》(French, Patrick. *Younghusband: The Last Great Imperial Adventurer*. Hammersmith: HarperCollins UK, 2004. 中譯本為馬可孛羅出版)

Gregson, Jonathan. *Massacre at the Palace: The Doomed Royal Dynasty of Nepal*. New York: Talk Miramax, 2002.

Hopkirk, Peter. *The Great Game: On Secret Service in High Asia*. London: John Murray, 1990.

Houston, Charles S., and Robert H. Bates. *K2, The Savage Mountain*. New York: McGraw-Hill, 1954.

Hunt, John, *The Ascent of Everest*. London: Hodder & Stoughton, 1953.

Isserman, Maurice, and Stewart Weaver. *Fallen Giants: A History of Himalayan Mountaineering from the Age of Empire to the Age of Extremes*. New Haven, CT: Yale University Press, 2010.

Jordan, Jennifer. *The Last Man on the Mountain: The Death of an American Adventurer on K2*. New York: W.W. Norton & Company, 2010.

Kauffman, Andrew J., and William L. Putnam. *K2: The 1939 Tragedy*. Seattle:

The Mountaineers Books, 1992.

Knight, E.F. *Where Three Empires Meet*, London: Longmans, Green, 1918.

Lacedelli, Lino, and Giovanni Cenacchi. *K2: Il prezzo della conquista*. Milan: Mondadori, 2004.

Leitner, Gottlieb, *The Hunza and Nagyr Handbook*. Calcutta: Superintendent of Government Printing, 1889.

Norgay, Jamling Tenzing (with Broughton Coburn). *Touching My Father's Soul: A Sherpa's Journey to the Top of Everest*. San Francisco: Harper San Francisco, 2001.

Norgay, Tenzing (with James Ramsey Ullman). *Tiger of the Snows: The Autobiography of Tenzing of Everest*. New York: Putnam, 1955.

Ortner, Sherry B. *Sherpas Through Their Rituals*. Cambridge, UK: Cambridge University Press, 1978.

Ortner, Sherry B. *Life and Death on Mount Everest: Sherpas and Himalayan Mountaineering* Princeton, NJ: Princeton University Press, 1999.

Peissel, Michael. *The Ant's Gold*. New York: HarperCollins, 1984.

Schomberg, R.C.F. *Between the Oxus and the Indus*. Lahore: al-Biruni, 1935.

Skog, Cecilie. *Og De Tre Polene.* Stavanger, Norway: Wigestrand, 2006.

Tenderini, Mirella and Michael Shandrick. *The Duke of Abruzzi: An Explorer's Life.* Seattle: The Mountaineers Books, 1997.

Tenzing, Tashi. *Tenzing Norgay and the Sherpas of Everest.* New York: Ragged Mountain Press, 2001.

van Rooijen, Wilco. *Overleven op de K2.* National Geographic, 2009. (Published in English as *Surviving K2*, Diemen, Netherlands: G+J Publishing 2010.)

Viesturs, Ed, and David Roberts. *K2: Life and Death on the World's Most Dangerous Mountain.* New York: Broadway Books, 2009.

Webster, Ed. *Snow in the Kingdom: My Storm Years on Everest.* Eldorado Springs, CO: Mountain Imagery, 2000.

Wilkinson, Freddie. *One Mountain Thousand Summits: The Untold Story of Tragedy and True Heroism on K2.* New York: New American Library, 2010.

Younghusband, Francis. *The Heart of a Continent.* London: John Murray, 1896.

Younghusband, Francis. *Wonders of the Himalaya.* London: John Murray, 1924.

雜誌、期刊

DeBenedetti, Christian. "The Savior and the Storm on K2," *National Geographic Adventure* (December 2008/January 2009).

Kodas, Michael. "A Few False Moves", *Outside* (September 2008).

Power, Mattew. "K2: The Killing Peak" *Men's Journal* (November 2008).

Sabir, Nazir. "K2: A Letter from Nazir Sabir," *The Alpinist* (August 2008).

Wilkinson, Freddie. "Perfect Chaos", *Rock and Ice* (December 2008).

影片

Disaster on K2 (The Discovery Channel, March 2009).

Hillary and Tenzing: Climbing to the Roof of the World (PBS, 1996).

K2: A Cry from the Top of the World (Mastiff AB, Stockholm, Sweden, 2010).

Murder Most Royal (BBC Panorama, 2002).

參考資料　　　　　　　　　　　　SELECTED BIBLIOGRAPHY

國家圖書館出版品預行編目資料

K2峰：天堂之門與雪巴人的故事 / 彼得・祖克曼(Peter Zuckerman), 阿曼達・
帕多安(Amanda Padoan) 著；易思婷譯. -- 初版. -- 臺北市：紅樹林出版：
家庭傳媒城邦分公司發行, 民105.04
面；　公分
譯自：Buried in the sky : the extraordinary story of the Sherpa climbers on K2's
deadliest day
ISBN 978-986-7885-80-7 (平裝)
1.登山 2.報導文學
992.77　　　　　　　　　　　　　　　105003013

go outdoor 001

K2峰：天堂之門與雪巴人的故事

原 書 書 名／Buried in the Sky: The Extraordinary Story of the Sherpa Climbers on K2's Deadliest Day
作　　　者／彼得・祖克曼Peter Zuckerman & 阿曼達・帕多安Amanda Padoan
譯　　　者／易思婷
企 劃 選 書／辜雅穗
責 任 編 輯／辜雅穗

總　編　輯／辜雅穗
總　經　理／黃淑貞
發　行　人／何飛鵬
法 律 顧 問／台英國際商務法律事務所 羅明通律師
出　　　版／紅樹林出版
　　　　　　台北市104民生東路二段141號7樓
　　　　　　電話：(02) 2500-7008　傳真：(02) 2500-2648
發　　　行／英屬蓋曼群島商家庭傳媒股份有限公司 城邦分公司
　　　　　　台北市中山區民生東路二段141號2樓
　　　　　　書虫客服服務專線：02-25007718；25007719
　　　　　　24小時傳真專線：02-25001990；25001991
　　　　　　服務時間：週一至週五上午09:30-12:00；下午13:30-17:00
　　　　　　郵撥帳號：19863813　戶名：書虫股份有限公司
　　　　　　讀者服務信箱：service@readingclub.com.tw
　　　　　　城邦讀書花園：www.cite.com.tw
香港發行所／城邦（香港）出版集團有限公司
　　　　　　香港灣仔駱克道193號東超商業中心1樓；E-mail：hkcite@biznetvigator.com
　　　　　　電話：(852) 25086231　傳真：(852) 25789337
馬新發行所／城邦（馬新）出版集團 Cite (M) Sdn. Bhd.
　　　　　　41, Jalan Radin Anum, Bandar Baru Sri Petaling,
　　　　　　57000 Kuala Lumpur, Malaysia.
　　　　　　Tel: (603) 90578822 Fax: (603) 90576622 Email: cite@cite.com.my

封 面 設 計／黃暐鵬
印　　　刷／卡樂彩色製版印刷有限公司
電 腦 排 版／極翔企業有限公司
經 銷 商／高見文化行銷股份有限公司
　　　　　　客服專線：0800-055365　傳真：(02)2668-9790

■2016年（民105）4月初版
■2021年（民110）8月初版3.6刷
定價390元
版權所有，翻印必究
ISBN 978-986-7885-80-7

Printed in Taiwan

城邦讀書花園
www.cite.com.tw